于调节财富差异。

二、征收范围

车船税的征收范围是在中华人民共和国境内属于《车船税法》所附《车船税税目税额表》规定的车辆、船舶。车辆、船舶是指：

（1）依法应当在车船管理部门登记的机动车辆和船舶。

（2）依法不需要在车船管理部门登记的在单位内部场所行驶或者作业的机动车辆和船舶。

车船管理部门是指公安、交通运输、农业、渔业、军队、武装警察部队等依法具有车船登记管理职能的部门；单位是指依照中国法律、行政法规规定，在中国境内成立的行政机关、企业、事业单位、社会团体及其他组织。

三、纳税义务人

车船税是指在中华人民共和国境内的车辆、船舶的所有人或者管理人按照《车船税法》应缴纳的一种税。

车船税的纳税义务人是指在中华人民共和国境内的车辆、船舶（以下简称"车船"）的所有人或者管理人，应当依照《车船税法》的规定缴纳车船税。

四、税率

车船税实行定额税率。车船的适用税额依照《车船税法》所附《车船税税目税额表》执行。

车辆的具体适用税额由省、自治区、直辖市人民政府依照《车船税法》所附《车船税税目税额表》规定的税额幅度和国务院的规定确定。

船舶的具体适用税额由国务院在《车船税法》所附《车船税税目税额表》规定的税额幅度内确定。

车船税采用定额税率，即对征税的车船规定单位固定税额。确定车船税税额总的原则是：非机动车船的税负轻于机动车船；人力车的税负轻于畜力车；小吨位船舶的税负轻于大吨位船舶。由于车辆与船舶的行驶情况不同，车船税的税额也有所不同（表9-1）。

（1）机动船舶，具体适用税额为：

① 净吨位不超过200吨的，每吨3元。

② 净吨位超过200吨但不超过2 000吨的，每吨4元。

③ 净吨位超过2 000吨但不超过10 000吨的，每吨5元。

④ 净吨位超过10 000吨的，每吨6元。

拖船按照发动机功率每1千瓦折合净吨位0.67吨计算征收车船税。

表9-1 车船税税目税额表

税目		计税单位	年基准税额/元	备注
乘用车 [按发动机气缸容量（排气量分档）]	1.0升（含）以下的	每辆	60~360	核定载客人数9人（含）以下
	1.0升以上至1.6升（含）的		300~540	
	1.6升以上至2.0升（含）的		360~660	
	2.0升以上至2.5升（含）的		660~1 200	
	2.5升以上至3.0升（含）的		1 200~2 400	
	3.0升以上至4.0升（含）的		2 400~3 600	
	4.0升以上的		3 600~5 400	
商用车	客车	每辆	480~1 440	核定载客人数9人以上，包括电车
	货车	整备质量每吨	16~120	1. 包括半挂牵引车、挂车、客货两用汽车、三轮汽车和低速载货汽车等 2. 挂车按照货车税额的50%计算
其他车辆	专用作业车	整备质量每吨	16~120	不包括拖拉机
	轮式专用机械车	整备质量每吨	16~120	
摩托车		每辆	36~180	
船舶	机动船舶	净吨位每吨	3~6	拖船、非机动驳船分别按照机动船舶税额的50%计算；游艇的税额零星规定
	游艇	艇身长度每米	600~2 000	

(2) 游艇，具体适用税额为：

① 艇身长度不超过10米的，每米600元。

② 艇身长度超过10米但不超过18米的，每米900元。

③ 艇身长度超过18米但不超过30米的，每米1 300元。

④ 艇身长度超过30米的，每米2 000元。

⑤ 辅助动力帆艇，每米600元。

游艇艇身长度是指游艇的总长。

(3)《车船税法》及其实施条例所涉及的整备质量、净吨位、艇身长度等计税单位，有尾数的一律按照含尾数的计税单位据实计算车船税应纳税额。计算得出的应纳税额小数点后超过两位的可四舍五入保留两位小数。

(4) 乘用车以车辆登记管理部门核发的机动车登记证或者行驶证所载的排气量毫升数确定税额区间。

(5)《车船税法》及其实施条例所涉及的排气量、整备质量、核定载客人数、净吨位、功率（千瓦或马力）、艇身长度，以车船登记管理部门核发的车船登记证书或者行驶证相应项目所载数据为准。

依法不需要办理登记的车船和依法应当登记而未办理登记或者不能提供车船登记证书、行驶证的车船，以车船出厂合格证明或者进口凭证相应项目标注的技术参数、所载数据为准；不能提供车船出厂合格证明或者进口凭证的，由主管税务机关参照国家相关标准核定，没有国家相关标准的参照同类车船核定。

五、应纳税额的计算与代缴纳

纳税人按照纳税地点所在的省、自治区、直辖市人民政府确定的具体适用税额缴纳车船税。

(1) 购置的新车船，购置当年的应纳税额自纳税义务发生的当月起按月计算。计算公式为：

$$应纳税额 = (年应纳税额 \div 12) \times 应纳税月份数$$

$$应纳税月份数 = 12 - 纳税义务发生时间(取月份) + 1$$

(2) 在一个纳税年度内，已完税的车船被盗抢、报废、灭失的，纳税人可以凭有关管理机关出具的证明和完税凭证，向纳税所在地的主管税务机关申请退还自被盗抢、报废、灭失月份起至该纳税年度终了期间的税款。

(3) 已办理退税的被盗抢车船失而复得的，纳税人应当从公安机关出具相关证明的当月起计算缴纳车船税。

(4) 在一个纳税年度内，纳税人在非车辆登记地由保险机构代收代缴机动车车船税，且能够提供合法有效完税凭证的，纳税人不再向车辆登记地的地方税务机关缴纳车辆车船税。

(5) 已缴纳车船税的车船在同一纳税年度内办理转让过户的，不另纳税，也不退税。

【例9-3】 某运输公司拥有载货汽车50辆（货车整备质量全部为10吨），乘人大客车30辆，小客车15辆。请计算该运输公司应缴纳的车船税。

（注：载货汽车每吨年税额80元，乘人大客车每辆年税额800元，小客车每辆年税额700元。）

【答案】

(1) 载货汽车应纳税额 = 50 × 10 × 80 = 40 000(元)。

(2) 乘人汽车应纳税额 = 30 × 800 + 15 × 700 = 34 500(元)。

(3) 全年应纳税额 = 40 000 + 34 500 = 74 500(元)。

六、税收优惠

(一) 法定减免

(1) 捕捞、养殖渔船,是指在渔业船舶登记管理部门登记为捕捞船或者养殖船的船舶。

(2) 军队、武装警察部队专用的车船,是指按照规定在军队、武装警察部队车船登记管理部门登记,并领取军队、武警牌照的车船。

(3) 警用车船,是指公安机关、国家安全机关、监狱、劳动教养管理机关和人民法院、人民检察院领取警用牌照的车辆和执行警务的专用船舶。

(4) 悬挂应急救援专用号牌的国家综合性消防救援车辆和国家综合性消防救援专用船舶。

(5) 依照法律规定应当予以免税的外国驻华使领馆、国际组织驻华代表机构及其有关人员的车船。

(6) 对节能汽车,减半征收车船税。

减半征收车船税的节能乘用车应同时符合以下标准:① 获得许可在中国境内销售的排量为1.6升以下(含1.6升)的燃用汽油、柴油的乘用车(含非插电式混合动力、双燃料和两用燃料乘用车);② 综合工况燃料消耗量应符合相关标准。

减半征收车船税的节能商用车应同时符合以下标准:① 获得许可在中国境内销售的燃用天然气、汽油、柴油的轻型和重型商用车(含非插电式混合动力、双燃料和两用燃料轻型和重型商用车);② 燃用汽油、柴油的轻型和重型商用车综合工况燃料消耗量应符合相关标准。

(7) 对新能源车船,免征车船税。

免征车船税的新能源汽车是指纯电动商用车、插电式(含增程式)混合动力汽车、燃料电池商用车。纯电动乘用车和燃料电池乘用车不属于车船税征税范围,对其不征车船税。

免征车船税的新能源汽车应同时符合以下标准:① 获得许可在中国境内销售的纯电动商用车、插电式(含增程式)混合动力汽车、燃料电池商用车;② 符合新能源汽车产品相关技术标准;③ 通过新能源汽车专项检测,符合新能源汽车相关标准;④ 新能源汽车生产企业或进口新能源汽车经销商在产品质量保证、产品一致性、售后服务、安全监测、动力电池回收利用等方面符合相关要求。

免征车船税的新能源船舶应符合以下标准:船舶的主推进动力装置为纯天然气发动机。发动机采用微量柴油引燃方式且引燃油热值占全部燃料总热值的比例不超过5%的,视同纯天然气发动机。

(8) 省、自治区、直辖市人民政府根据当地实际情况，可以对公共交通车船，农村居民拥有并主要在农村地区使用的摩托车、三轮汽车和低速载货汽车定期减征或者免征车船税。

(9) 国家综合性消防救援车辆由部队号牌改挂应急救援专用号牌的，一次性免征改挂当年车船税。

（二）特定减免

（1）经批准临时入境的外国车船和香港特别行政区、澳门特别行政区、台湾地区的车船，不征收车船税。

（2）按照规定缴纳船舶吨税的机动船舶，自《车船税法》实施之日起 5 年内免征车船税。

（3）依法不需要在车船登记管理部门登记的机场、港口、铁路站场内部行驶或作业的车船，自《车船税法》实施之日起 5 年内免征车船税。

七、征收管理

车船税由税务机关负责征收。

（一）纳税期限

车船税纳税义务发生时间为取得车船所有权或者管理权的当月。以购买车船的发票或其他证明文件所载日期的当月为准。

（二）纳税地点

车船税的纳税地点为车船的登记地或者车船税扣缴义务人所在地。依法不需要办理登记的车船，车船税的纳税地点为车船的所有人或者管理人所在地。

扣缴义务人代收代缴车船税的，纳税地点为扣缴义务人所在地。

纳税人自行申报缴纳车船税的，纳税地点为车船登记地的主管税务机关所在地。依法不需要办理登记的车船，纳税地点为车船所有人或者管理人主管税务机关所在地。

（三）纳税申报

车船税按年申报，分月计算，一次性缴纳。纳税年度为公历 1 月 1 日至 12 月 31 日。车船税按年申报缴纳。具体申报纳税期限由省、自治区、直辖市人民政府规定。

（1）税务机关可以在车船登记管理部门、车船检验机构的办公场所集中办理车船税征收事宜。

（2）公安机关交通管理部门在办理车辆相关登记和定期检验手续时，对未提交自上次检验后各年度依法纳税或者免税证明的，不予登记，不予发放检验合格标志。

（3）海事部门、船舶检验机构在办理船舶登记和定期检验手续时，对未提交依法纳税或者免税证明，且拒绝扣缴义务人代收代缴车船税的，不予登记，不予发放检验合

格标志。

（4）对于依法不需要购买机动车交通事故责任强制保险的车辆，纳税人应当向主管税务机关申报缴纳车船税。

（5）纳税人在首次购买机动车交通事故责任强制保险时缴纳车船税或者自行申报缴纳车船税的，应当提供购车发票及反映排气量、整备质量、核定载客人数等与纳税相关的信息及其相应凭证。

（6）从事机动车第三者责任强制保险业务的保险机构为机动车车船税的扣缴义务人，应当在收取保险费时依法代收车船税，并出具代收税款凭证。

第三节 船舶吨税法

船舶吨税法是指国家制定的用于调整船舶吨税征纳双方权利和义务关系的法律规范。

一、船舶吨税概述

我国的船舶吨税源于明以后税关的"船料"。鸦片战争以后，海关对出入中国口岸的商船按船舶吨位计征税款，故称船舶吨税。除海关外，内地常关也对过往船只征船料，直到1931年常关撤销时，船料废止。我国现行船舶吨税的基本法律规范是2017年12月27日第十二届全国人民代表大会常务委员会第三十一次会议通过的《中华人民共和国船舶吨税法》（以下简称《船舶吨税法》），该法自2018年7月1日起施行。

二、征收范围

自中华人民共和国境外港口进入境内港口的船舶（以下简称"应税船舶"），应当缴纳船舶吨税（以下简称"吨税"）。吨税的税目、税率依照《吨税税目税率表》执行。

三、税率

吨税设置优惠税率和普通税率。中华人民共和国籍的应税船舶，船籍国（地区）与中华人民共和国签订含有相互给予船舶税费最惠国待遇条款的条约或者协定的应税船舶，适用优惠税率。其他应税船舶，适用普通税率（表9-2）。

表 9-2　吨税税目税率表

税目 (按船舶净吨位划分)	税率(元/净吨)						备注
	普通税率 (按执照期限划分)			优惠税率 (按执照期限划分)			
	1年	90日	30日	1年	90日	30日	
不超过2 000净吨	12.6	4.2	2.1	9.0	3.0	1.5	1. 拖船按照发动机功率每千瓦折合净吨位0.67吨 2. 无法提供净吨位证明文件的游艇,按照发动机功率每千瓦折合净吨位0.05吨 3. 拖船和非机动驳船分别按相同净吨位船舶税率的50%计征税款
超过2 000净吨,但不超过10 000净吨	24.0	8.0	4.0	17.4	5.8	2.9	
超过10 000净吨,但不超过50 000净吨	27.6	9.2	4.6	19.8	6.6	3.3	
超过50 000净吨	31.8	10.6	5.3	22.8	7.6	3.8	

注:拖船是指专门用于拖(推)动运输船舶的专业作业船舶。

四、应纳税额的计算

吨税按照船舶净吨位和吨税执照期限征收。净吨位是指由船籍国(地区)政府签发或者授权签发的船舶吨位证明书上标明的净吨位;吨税执照期限是指按照公历年、日计算的期间。应税船舶负责人在每次申报纳税时,可以按照《吨税税目税率表》选择申领一种期限的吨税执照。吨税的应纳税额按照船舶净吨位乘以适用税率计算。其计算公式为:

$$应纳税额 = 船舶净吨位 \times 定额税率$$

吨税由海关负责征收。海关征收吨税应当制发缴款凭证。应税船舶负责人缴纳吨税或者提供担保后,海关按照其申领的执照期限填发吨税执照。

应税船舶在进入港口办理入境手续时,应当向海关申报纳税领取吨税执照,或者交验吨税执照(或者申请核验吨税执照电子信息)。应税船舶在离开港口办理出境手续时,应当交验吨税执照(或者申请核验吨税执照电子信息)。

应税船舶负责人申领吨税执照时,应当向海关提供下列文件:

(1) 船舶国籍证书或者海事部门签发的船舶国籍证书收存证明。

(2) 船舶吨位证明。

应税船舶因不可抗力在未设立海关地点停泊的,船舶负责人应当立即向附近海关报告,并在不可抗力原因消除后,依照《船舶吨税法》规定向海关申报纳税。

【例9-4】 A国某运输公司一艘货轮驶入我国某港口,该货轮净吨位为40 000吨,货轮负责人已向我国该海关领取了吨税执照,在港口停留期限为30天,A国已与我国签订了含有相互给予船舶税费最惠国待遇条款的协定。请计算该货轮负责人应向我国海关缴纳的船舶吨税。

【答案】

(1) 根据船舶吨税的相关规定,该货轮应享受优惠税率,每净吨位为3.3元。

(2) 应缴纳的船舶吨税 = 40 000 × 3.3 = 132 000(元)。

五、税收优惠

(一) 直接优惠

下列船舶免征吨税:

(1) 应纳税额在人民币50元以下的船舶。

(2) 自境外以购买、受赠、继承等方式取得船舶所有权的初次进口到港的空载船舶。

(3) 吨税执照期满后24小时内不上下客货的船舶。

(4) 非机动船舶(不包括非机动驳船)。非机动船舶是指自身没有动力装置,依靠外力驱动的船舶。非机动驳船是指在船舶登记机关登记为驳船的非机动船舶。

(5) 捕捞、养殖渔船。捕捞、养殖渔船是指在中华人民共和国渔业船舶管理部门登记为捕捞船或者养殖船的船舶。

(6) 避难、防疫隔离、修理、改造、终止运营或者拆解,并不上下客货的船舶。

(7) 军队、武装警察部队专用或者征用的船舶。

(8) 警用船舶。

(9) 依照法律规定应当予以免税的外国驻华使领馆、国际组织驻华代表机构及其有关人员的船舶。

(10) 国务院规定的其他船舶。本条免税规定,由国务院报全国人民代表大会常务委员会备案。

(二) 延期优惠

在吨税执照期限内,应税船舶发生下列情形之一的,海关按照实际发生的天数批注延长吨税执照期限:

(1) 避难、防疫隔离、修理、改造,并不上下客货。

(2) 军队、武装警察部队征用。

符合直接免税第(5)项至第(9)项及延期优惠政策的船舶,应当提供海事部门、渔业船舶管理部门等部门、机构出具的具有法律效力的证明文件或者使用关系证明文件,申明免税或者延长吨税执照期限的依据和理由。

六、征收管理

(1) 吨税纳税义务发生时间为应税船舶进入港口的当日。

应税船舶在吨税执照期满后尚未离开港口的,应当申领新的吨税执照,自上一次执照期满的次日起续缴吨税。

(2) 应税船舶负责人应当自海关填发吨税缴款凭证之日起 15 日内缴清税款。未按期缴清税款的,自滞纳税款之日起至缴清税款之日止,按日加收滞纳税款 0.5‰的税款滞纳金。

(3) 应税船舶到达港口前,经海关核准先行申报并办结出入境手续的,应税船舶负责人应当向海关提供与其依法履行吨税缴纳义务相适应的担保;应税船舶到达港口后,依照规定向海关申报纳税。

下列财产、权利可以用于担保:
① 人民币、可自由兑换货币。
② 汇票、本票、支票、债券、存单。
③ 银行、非银行金融机构的保函。
④ 海关依法认可的其他财产、权利。

(4) 应税船舶在吨税执照期限内,因修理、改造导致净吨位变化的,吨税执照继续有效。应税船舶办理出入境手续时,应当提供船舶经过修理、改造的证明文件。

(5) 应税船舶在吨税执照期限内,因税目税率调整或者船籍改变而导致适用税率变化的,吨税执照继续有效。

因船籍改变而导致适用税率变化的,应税船舶在办理出入境手续时,应当提供船籍改变的证明文件。

(6) 吨税执照在期满前毁损或者遗失的,应当向原发照海关书面申请核发吨税执照副本,不再补税。

(7) 海关发现少征或者漏征税款的,应当自应税船舶应当缴纳税款之日起 1 年内,补征税款。但因应税船舶违反规定造成少征或者漏征税款的,海关可以自应当缴纳税款之日起 3 年内追征税款,并自应当缴纳税款之日起按日加征少征或者漏征税款 0.5‰的税款滞纳金。

海关发现多征税款的,应当在 24 小时内通知应税船舶办理退还手续,并加算银行同期活期存款利息。

应税船舶发现多缴税款的,可以自缴纳税款之日起 3 年内以书面形式要求海关退还多缴的税款并加算银行同期活期存款利息;海关应当自受理退税申请之日起 30 日内查实并通知应税船舶办理退还手续。

应税船舶应当自收到本条第二款、第三款规定的通知之日起 3 个月内办理有关退还手续。

(8) 应税船舶有下列行为之一的,由海关责令限期改正,处 2 000 元以上 3 万元以下的罚款;不缴或者少缴应纳税款的,处不缴或者少缴税款 50% 以上 5 倍以下的罚款,但罚款不得低于 2 000 元:

① 未按照规定申报纳税、领取吨税执照。

② 未按照规定交验吨税执照（或者申请核验吨税执照电子信息）及提供其他证明文件。

（9）吨税税款、税款滞纳金、罚款以人民币计算。

吨税的征收，《船舶吨税法》未做规定的，依照有关税收征收管理的法律、行政法规的规定执行。

第四节 印花税法

印花税法是指国家制定的用以调整印花税征收与缴纳权利及义务关系的法律规范。

一、印花税概述

印花税是以经济活动和经济交往中，书立、领受应税凭证的行为为征税对象征收的一种税。印花税因其采用在应税凭证上粘贴印花税票的方法缴纳税款而得名。

2021年6月10日，第十三届全国人民代表大会常务委员会第二十九次会议通过《中华人民共和国印花税法》（以下简称《印花税法》），该法自2022年7月1日起施行。1988年8月6日国务院发布的《中华人民共和国印花税暂行条例》同时废止。

征收印花税有利于增加财政收入、有利于配合和加强经济合同的监督管理、有利于培养纳税意识，也有利于配合对其他应纳税种的监督管理。

二、纳税义务人

印花税的纳税义务人，是在中华人民共和国境内书立应税凭证、进行证券交易的单位和个人。

在中华人民共和国境外书立在境内使用的应税凭证的单位和个人，应当依照印花税法规定缴纳印花税。

所称应税凭证，是指印花税法所附《印花税税目税率表》列明的合同、产权转移书据和营业账簿。

所称证券交易，是指转让在依法设立的证券交易所、国务院批准的其他全国性证券交易场所交易的股票和以股票为基础的存托凭证。

证券交易印花税对证券交易的出让方征收，不对受让方征收。

三、征收范围

印花税的征收范围包括合同（指书面合同）、产权转移书据、营业账簿和证券交易这四大类税目，在四大类税目下面又设有若干个子目。其中，合同（指书面合同）的子目包括借款合同、融资租赁合同、买卖合同、承揽合同、建设工程合同、运输合同、技术合同、租赁合同、保管合同、仓储合同和财产租赁合同；产权转移书据的子目包括土地使用权出让书据，土地使用权、房屋等建筑物和构筑物所有权转让书据（不包括土地承包经营权和土地经营权转移），股权转让书据（不包括应缴纳证券交易印花税的）和商标专用权、著作权、专利权、专有技术使用权转让书据。

四、税率

印花税的税率设计，遵循税负从轻、共同负担的原则。

印花税采用比例税率形式，具体分为5个档次，分别是0.05‰、0.25‰、0.3‰、0.5‰和1‰，以适应不同税目的实际情况。

印花税税目、税率见表9-3所示。

表9-3 印花税税目税率表

税目		税率	备注
合同（指书面合同）	借款合同	借款金额的0.05‰	指银行业金融机构、经国务院银行业监督管理机构批准设立的其他金融机构与借款人（不包括同业拆借）的借款合同融资租赁合同
	融资租赁合同	租金的0.05‰	
	买卖合同	价款的0.3‰	指动产买卖合同（不包括个人书立的动产买卖合同）
	承揽合同	报酬的0.3‰	
	建设工程合同	价款的0.3‰	
	运输合同	运输费用的0.3‰	指货运合同和多式联运合同（不包括管道运输合同）
	技术合同	价款、报酬或者使用费的0.3‰	不包括专利权、专有技术使用权转让书据
	租赁合同	租金的1‰	
	保管合同	保管费的1‰	
	仓储合同	仓储费的1‰	
	财产租赁合同	保险费的1‰	不包括再保险合同

续表

税目		税率	备注
产权转移书据	土地使用权出让书据	价款的 0.5‰	转让包括买卖（出售）、继承、赠与、互换、分割
	土地使用权、房屋等建筑物和构筑物所有权转让书据（不包括土地承包经营权和土地经营权转移）	价款的 0.5‰	
	股权转让书据（不包括应缴纳证券交易印花税的书据）	价款的 0.5‰	
	商标专用权、著作权、专利权、专有技术使用权转让书据	价款的 0.3‰	
营业账簿		实收资本（股本）、资本公积合计金额的 0.25‰	
证券交易		成交金额的 1‰	

五、计税依据

（一）计税依据的一般规定

（1）应税合同的计税依据，为合同所列的金额，不包括列明的增值税税款。

（2）应税产权转移书据的计税依据，为产权转移书据所列的金额，不包括列明的增值税税款。

（3）应税营业账簿的计税依据，为账簿记载的实收资本（股本）、资本公积合计金额。

（4）证券交易的计税依据，为成交金额。

（二）计税依据的特殊规定

（1）应税合同、产权转移书据未列明金额的，印花税的计税依据按照实际结算的金额确定。

计税依据按照前款规定仍不能确定的，按照书立合同、产权转移书据时的市场价格确定；依法应当执行政府定价或者政府指导价的，按照国家有关规定确定。

（2）证券交易无转让价格的，按照办理过户登记手续时该证券前一个交易日收盘价计算确定计税依据；无收盘价的，按照证券面值计算确定计税依据。

六、应纳税额的计算

印花税的应纳税额按照计税依据乘以适用税率计算,其计算公式为:

$$应纳税额 = 计税依据 \times 适用税率$$

同一应税凭证载有两个以上税目事项并分别列明金额的,按照各自适用的税目税率分别计算应纳税额;未分别列明金额的,从高适用税率。

同一应税凭证由两方以上当事人书立的,按照各自涉及的金额分别计算应纳税额。

已缴纳印花税的营业账簿,以后年度记载的实收资本(股本)、资本公积合计金额比已缴纳印花税的实收资本(股本)、资本公积合计金额增加的,按照增加部分计算应纳税额。

【例9-5】 某企业某年2月开业,当年发生以下有关业务事项:与其他企业订立转移专有技术使用权书据1份,所载金额100万元;订立动产买卖合同1份,所载金额为200万元;订立与银行的借款合同1份,所载金额为400万元。请计算该企业上述业务应缴纳的印花税税额。

【答案】
(1) 企业订立产权转移书据应纳税额 = 1000000 × 0.3‰ = 300(元)
(2) 企业订立购销合同应纳税额 = 2000000 × 0.3‰ = 600(元)
(3) 企业订立借款合同应纳税额 = 400000 × 0.05‰ = 200(元)
(4) 当年企业应纳印花税税额 = 300 + 600 + 200 = 1100(元)

七、税收优惠

下列凭证免征印花税:
(1) 应税凭证的副本或者抄本。
(2) 依照法律规定应当予以免税的外国驻华使馆、领事馆和国际组织驻华代表机构为获得馆舍书立的应税凭证。
(3) 中国人民解放军、中国人民武装警察部队书立的应税凭证。
(4) 农民、家庭农场、农民专业合作社、农村集体经济组织、村民委员会购买农业生产资料或者销售农产品书立的买卖合同和农业保险合同。
(5) 无息或者贴息借款合同、国际金融组织向中国提供优惠贷款书立的借款合同。
(6) 财产所有权人将财产赠与政府、学校、社会福利机构、慈善组织书立的产权转移书据。
(7) 非营利性医疗卫生机构采购药品或者卫生材料书立的买卖合同。
(8) 个人与电子商务经营者订立的电子订单。

根据国民经济和社会发展的需要,国务院对居民住房需求保障、企业改制重组、破

产、支持小型微型企业发展等情形可以规定减征或者免征印花税，报全国人民代表大会常务委员会备案。

八、征收管理

（一）纳税义务发生时间

印花税的纳税义务发生时间为纳税人书立应税凭证或者完成证券交易的当日。证券交易印花税扣缴义务发生时间为证券交易完成的当日。

（二）纳税地点

纳税人为单位的，应当向其机构所在地的主管税务机关申报缴纳印花税；纳税人为个人的，应当向应税凭证书立地或者纳税人居住地的主管税务机关申报缴纳印花税。

不动产产权发生转移的，纳税人应当向不动产所在地的主管税务机关申报缴纳印花税。

纳税人为境外单位或者个人，在境内有代理人的，以其境内代理人为扣缴义务人；在境内没有代理人的，由纳税人自行申报缴纳印花税，具体办法由国务院税务主管部门规定。

证券登记结算机构为证券交易印花税的扣缴义务人，应当向其机构所在地的主管税务机关申报解缴税款以及银行结算的利息。

（三）纳税期限

印花税按季、按年或者按次计征。实行按季、按年计征的，纳税人应当自季度、年度终了之日起十五日内申报缴纳税款；实行按次计征的，纳税人应当自纳税义务发生之日起十五日内申报缴纳税款。

证券交易印花税按周解缴。证券交易印花税扣缴义务人应当自每周终了之日起五日内申报解缴税款以及银行结算的利息。

（四）纳税方式

印花税可以采用粘贴印花税票或者由税务机关依法开具其他完税凭证的方式缴纳。印花税票粘贴在应税凭证上的，由纳税人在每枚税票的骑缝处盖戳注销或者画销。印花税票由国务院税务主管部门监制。

第五节 契税法

契税法是指国家制定的用于调整契税征纳双方权利和义务关系的法律规范。

一、契税概述

契税是以在中华人民共和国境内转移土地、房屋权属为征税对象，向产权承受人征收的一种财产税。

2020年8月11日，第十三届全国人民代表大会常务委员会第二十一次会议通过了《中华人民共和国契税法》（以下简称《契税法》），该法自2021年9月1日起施行。1997年7月7日国务院发布的《中华人民共和国契税暂行条例》同时废止。

征收契税有利于增加地方财政收入、保护合法产权和避免产权纠纷。

二、纳税人

契税的纳税人是在中华人民共和国境内转移土地、房屋权属，承受的单位和个人。中华人民共和国境内是指中华人民共和国实际税收行政管辖范围内。土地、房屋权属是指土地使用权和房屋所有权。单位是指企业、事业单位、国家机关、军事单位、社会团体及其他组织。个人是指个体经营者和其他个人，包括中国公民和外籍人员。

三、征收范围

契税是以在中华人民共和国境内转移土地、房屋权属为征税对象，向产权承受人征收的一种财产税。具体征收范围包括以下三个方面。

（一）土地使用权出让

土地使用权出让是指土地使用者向国家交付土地使用权出让费用，国家将国有土地使用权在一定年限内让与土地使用者的行为。

土地使用权出让，受让者应向国家缴纳出让金，以出让金为依据计算缴纳契税。不得因减免土地出让金而减免契税。

（二）土地使用权转让，包括出售、赠与、互换

土地使用权转让是指土地使用者以出售、赠与、交换或者其他方式将土地使用权转移给其他单位和个人的行为。

土地使用权转让不包括土地承包经营权和土地经营权的转移。

以作价投资（入股）、偿还债务、划转、奖励等方式转移土地、房屋权属的，应当依照《契税法》规定征收契税。

（三）房屋买卖、赠与、互换

1. 房屋买卖

房屋买卖即以货币为媒介，出卖者向购买者过渡房产所有权的交易行为。以下几种特殊情况，视同买卖房屋：

（1）以房抵债和实物交换房屋。经当地政府和有关部门批准，以房抵债和实物交换房屋，均视同房屋买卖，应由产权承受人，按房屋现值缴纳契税。

例如，甲某因无力偿还乙某债务，而以自有的房产折价抵偿债务。经双方同意，有关部门批准，乙某取得甲某的房屋产权，在办理产权过户手续时，按房产折价款缴纳契税。如以实物（金银首饰等等价物品）交换房屋，应视同以货币购买房屋。

对已缴纳契税的购房单位和个人，在未办理房屋权属变更登记前退房的，退还已纳契税；在办理房屋权属变更登记后退房的，不予退还已纳契税。

（2）以房产作价投资、入股。这种交易业务属于房屋产权转移，应根据国家房地产管理的有关规定，办理房屋产权交易和产权变更登记手续，视同房屋买卖，由产权承受方按契税税率计算缴纳契税。

例如，甲企业以自有房产投资于乙企业取得相应的股权。其房屋产权变为乙企业所有，故产权所有人发生变化。因此，乙企业在办理产权登记手续后，按甲企业入股房产现值（国有企事业房产须经国有资产管理部门评估核价）缴纳契税。如丙企业以股份方式购买乙企业房屋产权，丙企业在办理产权登记后，按取得房产买价缴纳契税。

以自有房产作股投入本人独资经营的企业，免纳契税。因为将自有的房地产投入本人独资经营的企业，产权所有人和使用权使用人未发生变化，不需要办理房产变更手续，也不办理契税手续。

（3）买房拆料或翻建新房，应照章征收契税。例如，甲某购买乙某房产，不论其目的是取得该房产的建筑材料还是翻建新房，实际构成房屋买卖。甲某应首先办理房屋产权变更手续，并按买价缴纳契税。

2. 房屋赠与

房屋的赠与是指房屋产权所有人将房屋无偿转让给他人所有。其中，将自己的房屋转交给他人的法人和自然人，称为房屋赠与人；接受他人房屋的法人和自然人，称为房屋受赠人。房屋赠与的前提必须是产权无纠纷，赠与人和受赠人双方自愿。

因为房屋是不动产，价值较大，所以法律要求赠与房屋应有书面合同（契约），并到房地产管理机关或农村基层政权机关办理登记过户手续，才能生效。如果房屋赠与行为涉及涉外关系，还需要公证处证明和外事部门认证，才能生效。房屋的受赠人要按规定缴纳契税。

3. 房屋互换

房屋互换是指房屋所有者之间互相交换房屋的行为。

随着经济的发展，有些以特殊方式转移土地、房屋权属的情形，也将视同土地使用权转让、房屋买卖或者房屋赠与。一是以土地、房屋权属作价投资、入股；二是以土地、房屋权属抵债；三是以获奖方式承受土地、房屋权属；四是以预购方式或者预付集资建房款方式承受土地、房屋权属。

四、税率

契税实行3%~5%的幅度税率。

实行幅度税率是考虑到我国经济发展的不平衡，各地经济差别较大的实际情况。因此，契税的具体适用税率，由省、自治区、直辖市人民政府在3%~5%的税率幅度内，按照本地区的实际情况提出，报同级人民代表大会常务委员会决定，并报全国人民代表大会常务委员会和国务院备案。

省、自治区、直辖市可以依照上述规定的程序对不同主体、不同地区、不同类型的住房的权属转移确定差别税率。

五、计税依据

（1）契税的计税依据为不动产的价格。土地、房屋权属转移方式不同，其定价方法也不同，因此具体计税依据视不同情形而定。

① 土地使用权出让、出售，房屋买卖，为土地、房屋权属转移合同确定的成交价格，包括应交付的货币及实物、其他经济利益对应的价款。

② 土地使用权互换、房屋互换，为所互换的土地使用权、房屋价格的差额。

③ 土地使用权赠与、房屋赠与及其他没有价格的转移土地、房屋权属行为，为税务机关参照土地使用权出售、房屋买卖的市场价格依法核定的价格。

纳税人申报的成交价格、互换价格差额明显偏低且无正当理由的，由税务机关依照《税收征收管理法》的规定核定。

（2）房屋附属设施征收契税的依据：

① 不涉及土地使用权和房屋所有权转移变动的，不征收契税。

② 采取分期付款方式购买房屋附属设施土地使用权、房屋所有权的，应按合同规定的总价款计征契税。

③ 承受的房屋附属设施权属如为单独计价的，按照当地确定的适用税率征收契税；如与房屋统一计价的，适用与房屋相同的契税税率。

（3）个人无偿赠与不动产行为（法定继承人除外），应对受赠人全额征收契税。

六、应纳税额的计算

契税的应纳税额按照计税依据乘以具体适用税率计算。其计算公式为:

$$应纳税额 = 计税依据 \times 税率$$

【例9-6】 居民甲有两套住房,将一套出售给居民乙,成交价格为150万元;将另一套两室住房与居民丙交换成两套一室住房,并支付给丙换房差价款20万元。请计算甲、乙、丙相关行为应缴纳的契税(假定税率为3%)。

【答案】

(1)甲应缴纳的契税 = 20 × 3% = 0.6(万元)。

(2)乙应缴纳的契税 = 150 × 3% = 4.5(万元)。

(3)丙不缴纳契税。

七、税收优惠

(一)法定减免

(1)有下列情形之一的,免征契税:

① 国家机关、事业单位、社会团体、军事单位承受土地、房屋权属用于办公、教学、医疗、科研、军事设施。

② 非营利性的学校、医疗机构、社会福利机构承受土地、房屋权属用于办公、教学、医疗、科研、养老、救助。

③ 承受荒山、荒地、荒滩土地使用权用于农、林、牧、渔业生产。

④ 婚姻关系存续期间夫妻之间变更土地、房屋权属。

⑤ 法定继承人通过继承承受土地、房屋权属。

⑥ 依照法律规定应当予以免税的外国驻华使馆、领事馆和国际组织驻华代表机构承受土地、房屋权属。

根据国民经济和社会发展的需要,国务院对居民住房需求保障、企业改制重组、灾后重建等情形可以规定免征或者减征契税,报全国人民代表大会常务委员会备案。

(2)省、自治区、直辖市可以决定对下列情形免征或者减征契税:

① 因土地、房屋被县级以上人民政府征收、征用,重新承受土地、房屋权属。

② 因不可抗力灭失住房,重新承受住房权属。

上述规定的免征或者减征契税的具体办法,由省、自治区、直辖市人民政府提出,报同级人民代表大会常务委员会决定,并报全国人民代表大会常务委员会和国务院备案。

(3)纳税人改变有关土地、房屋的用途,或者有其他不再属于上述规定的免征、减征契税情形的,应当缴纳已经免征、减征的税款。

（二）其他减免

（1）城镇职工按规定第一次购买公有住房的，免征契税。

此外，根据《关于公有制单位职工首次购买住房免征契税的通知》（财税〔2000〕130号）的规定，自2000年11月29日起，对各类公有制单位为解决职工住房而采取集资建房方式建成的普通住房或由单位购买的普通商品住房，经当地县以上人民政府房改部门批准，按照国家房改政策出售给本单位职工的，如属职工首次购买住房，均可免征契税。

（2）公租房经营管理单位购买住房作为公租房的，免征契税。

（3）对个人购买家庭唯一住房（家庭成员范围包括购房人、配偶及未成年子女，下同），面积为90平方米及以下的，减按1%的税率征收契税；面积为90平方米以上的，减按1.5%的税率征收契税。

（4）对个人购买家庭第二套改善性住房，面积为90平方米及以下的，减按1%的税率征收契税；面积为90平方米以上的，减按2%的税率征收契税。

家庭第二套改善性住房是指已拥有一套住房的家庭购买的家庭第二套住房。

（5）自2018年1月1日起至2020年12月31日止，企业、事业单位改制重组过程中涉及的契税按以下规定执行。2018年3月2日前，企业、事业单位改制重组过程中涉及的契税尚未处理的，符合以下规定的可按以下规定执行：

① 企业改制。企业按照《中华人民共和国公司法》有关规定整体改制，包括非公司制企业改制为有限责任公司或股份有限公司，有限责任公司变更为股份有限公司，股份有限公司变更为有限责任公司，原企业投资主体存续并在改制（变更）后的公司中所持股权（股份）比例超过75%，且改制（变更）后公司承继原企业权利、义务的，对改制（变更）后公司承受原企业土地、房屋权属，免征契税。

② 事业单位改制。事业单位按照国家有关规定改制为企业，原投资主体存续并在改制后企业中出资（股权、股份）比例超过50%的，对改制后企业承受原事业单位土地、房屋权属，免征契税。

③ 公司合并。两个或两个以上的公司，依照法律规定、合同约定，合并为一个公司，且原投资主体存续的，对合并后公司承受原合并各方土地、房屋权属，免征契税。

④ 公司分立。公司依照法律规定、合同约定分立为两个或两个以上与原公司投资主体相同的公司，对分立后公司承受原公司土地、房屋权属，免征契税。

⑤ 企业破产。企业依照有关法律法规规定实施破产，债权人（包括破产企业职工）承受破产企业抵偿债务的土地、房屋权属，免征契税；对非债权人承受破产企业土地、房屋权属，凡按照《中华人民共和国劳动法》等国家有关法律法规政策妥善安置原企业全部职工规定，与原企业全部职工签订服务年限不少于3年的劳动用工合同的，对其承受所购企业土地、房屋权属，免征契税；与原企业超过30%的职工签订服务年限不

少于3年的劳动用工合同的,减半征收契税。

⑥资产划转。对承受县级以上人民政府或国有资产管理部门按规定进行行政性调整、划转国有土地、房屋权属的单位,免征契税。同一投资主体内部所属企业之间土地、房屋权属的划转,包括母公司与其全资子公司之间,同一公司所属全资子公司之间,同一自然人与其设立的个人独资企业、一人有限公司之间土地、房屋权属的划转,免征契税。母公司以土地、房屋权属向其全资子公司增资,视同划转,免征契税。

⑦债权转股权。经国务院批准实施债权转股权的企业,对债权转股权后新设立的公司承受原企业的土地、房屋权属,免征契税。

⑧划拨用地出让或作价出资。以出让方式或国家作价出资(入股)方式承受原改制重组企业、事业单位划拨用地的,不属于上述规定的免税范围,对承受方应按规定征收契税。

⑨公司股权(股份)转让。在股权(股份)转让中,单位、个人承受公司股权(股份),公司土地、房屋权属不发生转移,不征收契税。

八、征收管理

(一)纳税义务发生时间

契税的纳税义务发生时间,为纳税人签订土地、房屋权属转移合同的当日,或者纳税人取得其他具有土地、房屋权属转移合同性质凭证的当日。

(二)纳税期限

纳税人应当在依法办理土地、房屋权属登记手续前申报缴纳契税。

(三)纳税地点

契税在土地、房屋所在地的税务机关缴纳。

税务机关应当与相关部门建立契税涉税信息共享和工作配合机制。自然资源、住房城乡建设、民政、公安等相关部门应当及时向税务机关提供与转移土地、房屋权属有关的信息,协助税务机关加强契税征收管理。

税务机关及其工作人员对税收征收管理过程中知悉的纳税人的个人信息,应当依法予以保密,不得泄露或者非法向他人提供。

(四)纳税申报

(1)根据人民法院、仲裁委员会的生效法律文书发生土地、房屋权属转移,纳税人不能取得销售不动产发票的,可持人民法院执行裁定书原件及相关材料办理契税纳税申报,税务机关应予受理。

(2)购买新建商品房的纳税人在办理契税纳税申报时,由于销售新建商品房的房地产开发企业已办理注销税务登记或者被税务机关列为非正常户等原因,致使纳税人不

能取得销售不动产发票的,税务机关在核实有关情况后应予受理。

(3)纳税人办理纳税事宜后,税务机关应当开具契税完税凭证。纳税人办理土地、房屋权属登记,不动产登记机构应当查验契税完税、减免税凭证或者有关信息。未按照规定缴纳契税的,不动产登记机构不予办理土地、房屋权属登记。

(4)在依法办理土地、房屋权属登记前,权属转移合同、权属转移合同性质凭证不生效、无效、被撤销或者被解除的,纳税人可以向税务机关申请退还已缴纳的税款,税务机关应当依法办理。

本章小结

本章主要阐述财产和行为税法的基本政策和制度。

财产和行为税法包括房产税法、车船税法、船舶吨税法、印花税法和契税法,主要是对某些财产和行为发挥调节作用。

房产税是以房屋为征税对象,按照房屋的计税余值或租金收入,向产权所有人征收的一种财产税。房产税的征收范围为城市、县城、建制镇和工矿区。我国现行房产税采用的是比例税率。由于房产税的计税依据分为从价计征和从租计征两种形式,与之相适应的应纳税额计算也分为两种,一是从价计征的计算,二是从租计征的计算。房产税实行按年计算、分期缴纳的征收方法。

车船税是以车船为征税对象,向拥有车船的单位和个人征收的一种税。车船税的征收范围是指在中华人民共和国境内属于车船税法所附《车船税税目税额表》规定的车辆、船舶。车船税以中华人民共和国境内车辆、船舶的所有人或者管理人为纳税人,实行定额税率。车船税的纳税地点是车船的登记地或者扣缴义务人所在地。车船税按年申报,分月计算,一次性缴纳。

船舶吨税是以自中华人民共和国境外港口进入境内港口的船舶为征税对象征收的一种税。船舶吨税设置优惠税率和普通税率,按照船舶净吨位和吨税执照期限征收。中华人民共和国国籍的应税船舶,船籍国(地区)与中华人民共和国签订含有相互给予船舶税费最惠国待遇条款的条约或者协定的应税船舶,适用优惠税率;其他应税船舶,适用普通税率。船舶吨税的纳税义务发生时间为应税船舶进入港口的当日。

印花税是以经济活动和经济交往中,书立、领受应税凭证的行为为征税对象征收的一种税。印花税的征收范围包括13个税目,具体为:购销合同;加工承揽合同;建设工程勘察设计合同;建筑安装工程承包合同;财产租赁合同;货物运输合同;仓储保管合同;借款合同;财产保险合同;技术合同;产权转移书据;营业账簿;权利、许可证照。印花税以在中国境内书立、使用、领受应税凭证的单位和个人为纳税人,以各种应

税凭证上所记载的金额或应税凭证件数为计税依据，采用比例税率或定额税率就地征收。

契税是以在中华人民共和国境内转移土地、房屋权属为征税对象，向产权承受人征收的一种财产税。契税的计税依据为不动产的价格，实行幅度比例税率。契税的纳税义务发生时间，为纳税人签订土地、房屋权属转移合同的当日，或者纳税人取得其他具有土地、房屋权属转移合同性质凭证的当日。纳税人应当在依法办理土地、房屋权属登记手续前，在土地、房屋所在地的税务机关申报缴纳契税。

复习思考题

1. 房产税的计税依据如何规定？
2. 简述车船税的征税范围。
3. 车船税的纳税地点如何确定？
4. 购置新车船的当年应如何缴纳车船税？
5. 船舶吨税的征税范围是如何确定的？
6. 简述船舶吨税的计税依据。
7. 简述印花税的征收范围。
8. 印花税的税率是如何规定的？
9. 契税的征收范围有哪些？
10. 简述契税的优惠政策。

参 考 文 献

[1] 国家税务总局网站. http://www.chinatax.gov.cn.

[2] 蒋大鸣,唐甜甜. 新编税收学:税法实务[M]. 6版. 南京:南京大学出版社,2019.

[3] 马海涛. 中国税制[M]. 10版. 北京:中国人民大学出版社,2019.

[4] 中国注册会计师协会. 2020年注册会计师全国统一考试辅导教材:税法[M]. 北京:中国财政经济出版社,2020.

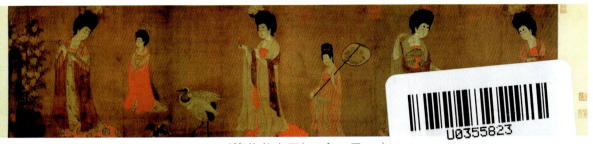
《簪花仕女图》 唐 周昉

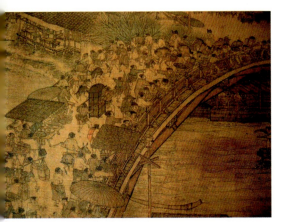
《清明上河图》（局部） 北宋 张择端

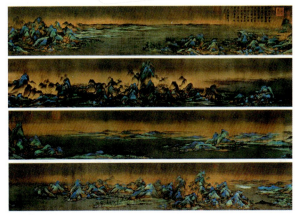
《千里江山图》 北宋 王希孟

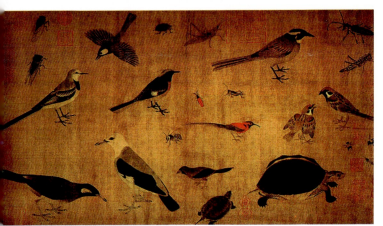
《写生珍禽图》 五代 黄筌

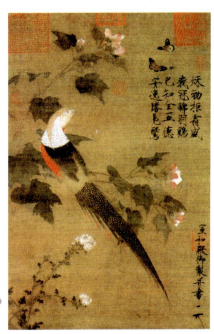
《芙蓉锦鸡图》
北宋 赵佶

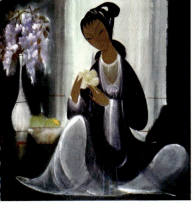
《仕女》 林风眠

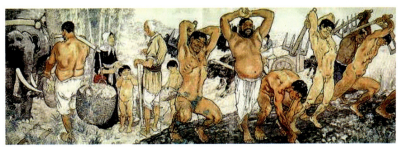
《愚公移山图》 徐悲鸿

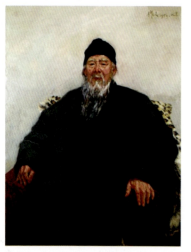
《齐白石》 吴作人

《开国大典》 董希文

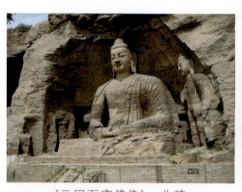
《云冈石窟佛像》 北魏

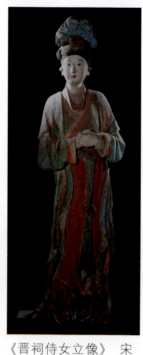
《晋祠侍女立像》 宋

《北京天坛祈年殿》 明、清

《半坡人面鱼网纹彩陶盆》
新石器时代

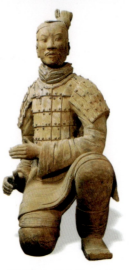
《陶武士射俑》 秦

《萧何月下追韩信梅瓶》 元末明初

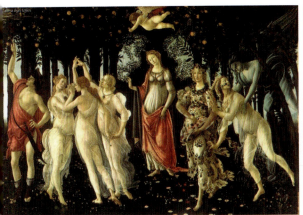 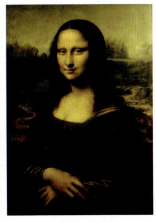 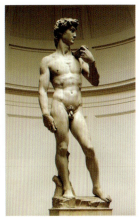

《春》 意大利 波提切利　　《蒙娜丽莎》 意大利 达·芬奇　　《大卫》 意大利 米开朗琪罗

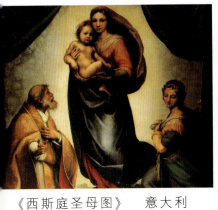 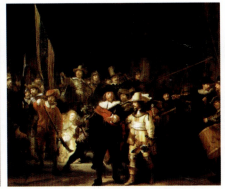 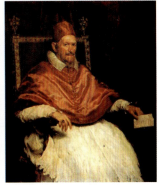

《西斯庭圣母图》 意大利 拉斐尔　　《夜巡》 荷兰 伦勃朗　　《教皇英诺森十世》 西班牙 委拉斯贵支

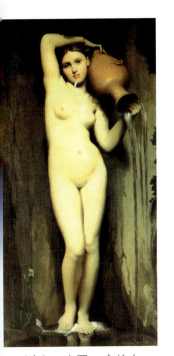 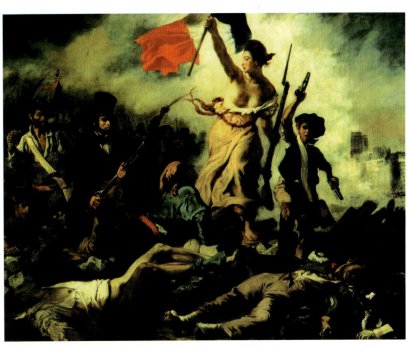

《泉》 法国 安格尔　　《自由引导者》 法国 德拉克洛瓦

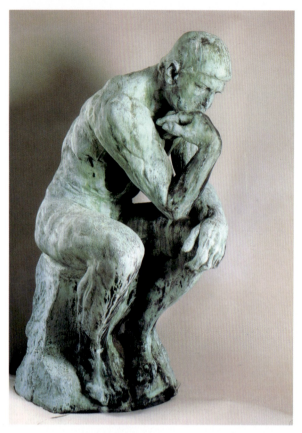

《思想者》 法国 罗丹

《日出·印象》 法国 莫奈

《星月夜》 荷兰 凡高

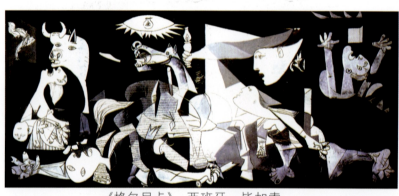

《格尔尼卡》 西班牙 毕加索

《金蓝》 西班牙 米罗

《泉》 法国 杜尚

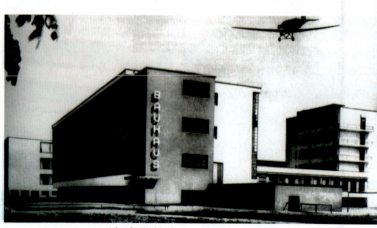

《包豪斯校舍》 德国 格罗佩斯

【江苏省高教学会组编系列教材】
【高职高专人文素质教育教材】

中外美术欣赏

主　编　黄　平　何　牛
副主编（按姓氏拼音排序）
　　　　陈　尤　何卫平
　　　　黄　琼　邱希华
　　　　王惠彬

苏州大学出版社

图书在版编目(CIP)数据

中外美术欣赏/黄平,何牛主编. —苏州:苏州大学出版社,2016.6(2020.1重印)
江苏省高教学会组编系列教材　高职高专人文素质教材
ISBN 978-7-5672-1755-3

Ⅰ.①中… Ⅱ.①黄… ②何… Ⅲ.①品鉴-世界-高等职业教育-教材 Ⅳ.①J051

中国版本图书馆CIP数据核字(2016)第158881号

中外美术欣赏
黄　平　何　牛　主编
责任编辑　薛华强

苏州大学出版社出版发行
(地址:苏州市十梓街1号　邮编:215006)
常州市武进第三印刷有限公司印装
(地址:常州市武进区湟里镇村前街　邮编:213154)

开本 787 mm×1 092 mm　1/16　印张 12.75　插页 2　字数 310千
2016年7月第1版　2020年1月第3次印刷
ISBN 978-7-5672-1755-3　定价:35.00元

苏州大学版图书若有印装错误,本社负责调换
苏州大学出版社营销部　电话:0512-67481020
苏州大学出版社网址 http://www.sudapress.com

高职高专人文素质教育教材
编审委员会

主　任　葛锁网

委　员（以姓氏笔画为序）

王兆明　王承宽　王　毅　王　薇
孙征龙　成海钟　吴春笃　闵　敏
钱　进　徐金城　莫砺锋　黄建晔
葛锁网

编写说明

2005年6月,江苏省教育厅下发的《关于进一步加强高等学校教学工作的若干意见》(苏教高〔2005〕16号)进一步要求各高等学校对学生"全面加强人文素质和科学精神培养。把人文素质教育纳入到课堂教学过程之中,增加人文类选修课程,使人文素质教育与专业教育、科学精神教育有机结合。积极组织学生参加社会调查、生产劳动、志愿服务、公益活动、科技发明和勤工助学等社会实践活动,使学生的人文素质和科学精神在实践中得到进一步深化"。

所谓人文素质教育,主要是通过对大学生加强文学、历史、哲学、艺术等人文社会科学方面的教育,同时对文科学生加强自然科学方面的教育,并通过环境熏陶、社会实践等活动,引导学生学会做人、学会处理人与自然、人与社会、人与人的关系,正确解决理性、情感、意志等方面的问题,使人类优秀的文化成果被内化为受教育者的人格、气质和修养等相对稳定的内在品格,以提高全体大学生的心理素质、文化品位、审美情趣、人文素养和科学素质,从而成为维系社会生存和发展的重要因素。人文素质具有鲜明的时代特点,在21世纪,人才应具备的素质中人文素质是最根本、最基础的。人文素质教育是一切教育的本有之义,是一切教育的共同本质和基础,丢掉了这个根本,从某种意义上说就失去了教育的骨血,就不是成功的教育。

高等职业教育作为高等教育的一个类型,肩负着培养面向生产、建设、服务和管理第一线需要的高技能人才的任务,在我国加快推进社会主义现代化建设进程中具有不可替代的作用。在各级政府和有关方面的推动和支持下,经过30多年的努力,我省高等职业教育异军突起,取得了长足的发展,已成为江苏高教名副其实的半壁江山,顺应了人民群众接受高等教育的强烈需求,对我省高等教育大众化作出了重要贡献。我省一个新型的高等职业技术教育体系已初步形成,30多年来已培养输送了数以百万计地方急需的各种应用性人才,受到用人单位的普遍欢迎,为我省社会主义现代化建设、构建和谐社会作出了巨大贡献。

当前,我国的高职院校还都是专科层次,高职院校的学生在缺少学历优势的情况下,要想立足社会,不仅要有良好的职业技能,还要有良好的人文素质作为支撑。一个人掌握的科学技术对社会的贡献程度,以及今后能否继续发展提高,也往往受其人文素质的高低所制约。如果人文底蕴不足,就会缺少发展后劲,在激烈的市场竞争中随时面临被淘汰的危险。所以有人说,人文素养教育是大学生社会化的动力源和推进器,是很有道理的。

长期以来,我省大多数高等职业院校在学制短、专业知识学习和技能训练任务重的情况下,以服务为宗旨,以就业为导向,积极推行工学结合,突出实践能力培养,改革人才培养模式。同时全面贯彻党的教育方针,普遍通过开设必修课、选修课,将文化素质教育贯穿、渗透于专业教育的始终,并通过加强校园文化建设及开展多种形式的参观、实践等活动途径,积极推进素质教育,为提高学生的人文素养和科学素质,促进学生的全面发展做了大量工作,

积累了不少经验。据调查了解，我省高职高专面向全体学生开设的文化素质教育的公共选修课程，少的有几十门，多的近百门。每学期均有几十门课程供学生选修。不少学校把文化素质教育课程列入学生的公共必修课，规定了必须获得的学分。但是，学校和学生普遍反映目前开设的文化素质教育课程没有适合的教材，有些采用教师自编的讲义，难以保证课程的教学质量和效果。

针对上述情况，我会在调查研究的基础上，根据高职院校的特点和需求情况，组织有关专家和具备丰富高职院校教育教学实践经验的教师，编写了这套提供我省高职院校使用的人文素质教育系列教材，这是非常有意义的。

教材是实现教育目的的主要载体，高水平的文化素质教育，必须有高质量的教材作保证。本系列教材的编写，注意吸收高职高专院校教学改革的成果，力图打破传统的教学模式和教学方法，适应以学生为主体的讨论式教学、辩论式教学、启发式教学、案例教学等教学方法，突出学生的个性培养。本系列教材既可以提供给学校教学使用，也可供学生自学。

我们希望这批人文素质教育系列教材的出版能够为我省高职院校开展人文素质教育作出有益的贡献，并通过试用、修改，反复锤炼，能够更具特色，更受广大师生的欢迎，成为我省甚至全国的精品教材。

我们也希望这一批高职院校人文素质教育系列教材的编写、出版，能够锻炼培养一批热心人文素质教育的教师群体，成为推动我省高职院校实施素质教育的骨干力量，促使我省高职院校认真探索人文素质教育的规律，针对院校自身的特点，深入研究人文素质教育的课程设置、教学内容、课时比例、教育形式、保障条件等，把人文素质教育开展得更有声有色、更有成效。

<div style="text-align:right">江苏省高等教育学会</div>

前　言

美育可以使人的情感得到陶冶、思想得到净化、品格得到完善，从而使身心得到和谐发展，精神境界得到升华，自身得到美化。为了提高高职高专大学生的人文素质，我们编写了《中外美术欣赏》一书。

本教材从高职高专教学特点和教学实践出发，注重实用性，具有针对性和一定的系统性。全书打破历史的跨度，从欣赏的角度，将知识结构进行横向联系，化繁为简，对古今中外的经典美术作品进行介绍，尤其对中国美术作品进行了深入浅出的鉴赏，使读者在接受美育的过程中提高人文素养，并激发读者的爱国之情。

全书共分三大部分。第一部分介绍美术常识，使学生首先了解美术的范畴及学会欣赏美术作品的方法。第二部分介绍中国美术作品，共分绘画、雕塑、建筑和工艺四个章节进行鉴赏评析。第三部分介绍外国美术作品，由两个章节完成对外国绘画、雕塑、建筑和设计的介绍。每个章节首先对具体内容进行简要概述，接着进入经典美术作品的鉴赏，配有每幅作品的精致图片，使学生们更加直观地感受作品的艺术魅力。

本教材可供各类职业院校、高等专科学校、成人高等专科学校的教学使用，也可供社会各界人士自学和参考。

本教材大纲由丁涛教授制定。具体编写人员的分工如下：第一章，王惠彬；第二章，何牛、黄琼；第三章，黄平；第四章，黄平、邱希华；第五章，陈尤；第六章，王惠彬、邱希华；第七章，何卫平。全书由邱希华、黄琼、陈尤、王惠彬统稿，何牛审定。

在编写过程中，自始至终得到了江苏省高等教育学会的关心和指导，得到了苏州大学出版社的支持和帮助。本书也参考引用了一些书刊的资料。在此，一并表示衷心的感谢。

由于水平所限，书中定有不妥之处，恳请读者在使用本书的过程中多提宝贵意见，以便修订时改正。

<div style="text-align:right">编　者</div>

Contents 目 录

第一章 美术常识 ··· (1)
 第一节 美术的定义及类别 ·· (1)
 第二节 美术的功能及欣赏 ·· (6)

第二章 中国绘画作品选析 ·· (10)
 第一节 古代绘画作品 ·· (10)
 第二节 近现代绘画作品 ·· (31)

第三章 中国雕塑作品选析 ·· (46)
 第一节 古代雕塑作品 ·· (46)
 第二节 近现代雕塑作品 ·· (55)

第四章 中国建筑艺术选析 ·· (62)
 第一节 古代代表性建筑 ·· (62)
 第二节 近现代代表性建筑 ·· (78)

第五章 中国工艺美术作品选析 ··· (85)
 第一节 传统工艺代表性作品 ·· (85)
 第二节 近现代工艺(设计)代表性作品 ··· (124)

第六章 西方近代美术作品选析 ·· (129)
 第一节 意大利文艺复兴时期美术 ·· (129)
 第二节 17、18世纪欧洲美术 ·· (137)
 第三节 19世纪欧洲美术 ··· (149)

第七章 西方现代美术作品选析 ·· (170)
 第一节 绘画和雕塑 ··· (170)
 第二节 建筑和设计 ··· (187)

第一章

美术常识

第一节 美术的定义及类别

一、美术的定义

美术又称为造型艺术、视觉艺术、空间艺术。它是以一定的物质材料为媒介,通过点、线、面、色彩、体积、空间、明暗等多种造型因素,在平面或立体的空间塑造出具体直观可视的形象,反映社会生活,表达作者思想情感或审美感受的一种艺术。

美术的一般特点体现在以下几个方面:

(一) 造型性

造型是美术的主要特征,不论何种形式的美术作品,都是以塑造形体为前提的,脱离了造型,形象就不存在。当然,造型有具象和抽象两种形式。

(二) 直观性

美术不同于音乐、文学,美术作品是直观可视、可触摸感知的。一幅画、一件雕塑作品的形象是那样的真切,其形状、大小、颜色等都清楚地呈现在观者面前,这些不依靠想象就客观存在了。

(三) 空间性

造型性、直观性、空间性是紧密联系的一种整体制约关系,不同的美术形态存在于不同的空间。例如,雕塑、建筑的形态存在于三度空间,呈现为立体形象;而绘画与部分工艺美术作品的造型则存在于二度空间,呈现为平面或视觉幻化的立体形象。

(四) 物质性

物质性是指美术作品中物质的特殊属性对美术作品审美效果的直接影响。例如,大理石的光洁、木材的质朴等。物质材料不仅是创造艺术形象的媒介,而且是美术作品美感的一部分。

(五) 静态性

一般说来,美术作品记录的都是事物某一瞬间凝固的形态,在表现时间和运动方面有较大的局限性,这是它的不足也是它的优点。作为艺术,美术作品可以长时间呈现于观者面前,让人品味。它在激发观者想象和情感、表现意境方面是其他艺术难以比拟的。

二、美术的类别

美术是一门古老的艺术形式,也是人类艺术中最主要的类别之一。古今中外的美术品类众多,形态各异,它们在性质上有一定的相似性和共同性,统一于美术的总体特征中。

根据美术的社会功能划分，美术可以分为观赏美术和实用美术两大类。所谓观赏美术，主要是指满足欣赏和娱乐等精神需求，以审美为目的的美术，包括绘画、雕塑、书法等；所谓实用美术，主要是指以实用为目的，实用与审美相结合的美术，包括建筑、园林、工艺美术和工业设计等。当然，这样的划分是相对的，因为，观赏美术实际上也不同程度地有一定的实用功能，如绘画、雕塑作品首先满足人们观赏的要求，同时又起到装饰美化环境的作用；同样，实用美术满足实用要求的同时也追求美观，即观赏性。

从美术的表现手法和审美特征划分，美术可分为再现性美术和表现性美术两大类。再现性美术是指将客观社会生活中的人或事真实地再现于作品中，观赏美术中的写实性绘画、雕塑以及摄影就属于再现性美术。如董希文的油画《开国大典》，作品以宏伟的气势生动地再现了1949年开国大典的空前盛况，使观众有身临其境的感觉。表现性美术作品着重表现作者对社会生活的思考、评价、愿望、感情等。如毕加索的油画《格尔尼卡》，是画家为抗议德国法西斯暴行而创作的具有鲜明政治倾向的作品，它不像一般写实绘画那样，具体描绘政治事件的真实情景，而是采用寓意、象征等手法，揭露法西斯的罪行，表达自己对敌人的憎恨和对人民的同情。因为艺术创作离不开客观现实，也离不开主观创造，必然是主客观的有机统一，所以，这种划分也是相对的。

美术在形态上还有具象和抽象之分。具象美术模拟自然中的形象，而抽象美术则创造非模拟的、高度提炼的形象。

显然，美术门类的划分都有一定的相对性，但它有助于我们认识美术中各个类别的长处与局限及其不同的艺术性。

美术是一个庞大的家族，根据其空间性质、所用物质材料和作品类型特征，一般可分为绘画、雕塑、工艺美术、建筑四个主要门类（广义上的美术还包括书法、摄影等）。

（一）绘画艺术

绘画是以纸、笔、颜料、画布等材料为媒介，运用点、线、面、空间、明暗、色彩等艺术语言，在二度空间（平面）上创造形象，反映生活和表达情感的艺术。

绘画是美术中最主要的一种艺术形式，也是较早出现于人类生活中的艺术种类之一。在欧洲，现已发现距今几万年的洞穴壁画；我国原始社会的彩陶上也装饰有精美的纹样。与其他艺术一样，绘画也是从实用走向审美并逐渐独立出来的。伴随时代的变迁、社会的发展，绘画艺术呈现出五彩缤纷的景象。

1. 绘画的分类

从不同的角度出发，绘画可以分为许多类别。

从绘画使用的工具、材料和技法来分，绘画可分为中国画、油画、水彩画、色粉画、水粉画、版画、素描等画种。其中有些画种因使用的工具、材料和表现题材、技法的不同，又可以分成多种艺术样式。如中国画按技法可分为工笔画、写意画和兼工带写三种；按题材可分为人物画、山水画、花鸟画三种。版画按使用材料可分为木刻版画、铜版画、石版画、石膏版画、胶版画等。其中木刻又可分为黑白木刻、套色木刻等。

从绘画的题材内容来分，绘画可分为人物画、风景画、风俗画、静物画、历史画、军事画、宗教画、动物画等。

从绘画的社会功能和表现形式来分，绘画可分为年画、宣传画、连环画、漫画、插图、装饰画等。可以用各种画种进行创作，比如，可以用中国画或版画形式来创作宣传画，也可以用

油画、水彩画、水粉画创作宣传画。

总之,绘画的种类十分丰富,不同种类的绘画又各具特点,但作为绘画的组成部分,它们又具有比较一致的共性特点。

2. 绘画的美学特征

首先,绘画艺术有长于描绘客观世界和主观世界的特点。

传统绘画虽然没有三度空间的实体性,但它可以通过透视、明暗、色彩等造型因素在二度空间里幻化出立体的三度空间感,给观者以真实的感受。这就是通常说的写实性绘画,在描绘客观世界的人和物时,形象的具体和精确可以达到乱真的地步。相传我国三国时期吴国画家曹不兴作画误落墨点,随手画成苍蝇,在一旁观看的孙权竟以为真,用手去掸它。我国五代画家黄筌在墙上画鹤,竟引来真鹤与之为伴,其逼真程度可想而知。所以,在摄影技术发明之前,绘画是用来记存各种客观事物的主要手段,甚至包括想象和幻觉也可以在绘画中得到表现。西晋文学家陆机说:"宣物莫大于言,存形莫善于画。"道出了绘画的这种特性。

其次,绘画是静态的艺术。它只能以瞬间的形象反映生活和表达情感,不可能像戏剧、文学那样可以表现动作的持续性和事物的发展过程。这就要求画面形象能超越相对静止的时空范畴,创造出富有表现力、最能引发观众联想的瞬间动态。黑格尔曾指出,绘画"只能抓住某一顷刻",把"其中正要过去的和正要到来的东西都凝聚在这一点上"。莱辛则更为具体地指出:"绘画在它的同时并列的构图里,只能运用动作中的某一顷刻,所以就要选择最富于孕育性的那一顷刻,使得前前后后都可以从这一顷刻中得到最清楚的理解。"观者可以通过这一瞬间形象联想到没有出现在画面上而又和画面形象有密切联系的事物和过程,使画面形象寓动于静,以静写动,这是绘画的一个重要特征。

再次,绘画具有自己的艺术语言。各种绘画因材料、工具和表现技法等因素的不同,形成了不同的艺术美,艺术语言也丰富多彩,但它们的共性特征又使绘画有共同的艺术语言,主要有点、线、面、明暗、色彩、肌理、构图等。

(二) 雕塑艺术

雕塑是美术的主要门类之一,它几乎和人类自身一样古老。早在原始社会,原始人加工的石器工具里就包含了最初的审美因素,当然,人类早期的石制工具不能算作真正的雕塑作品。随着社会的进步,人类的审美意识不断提高,雕塑渐渐脱离实用而成为纯艺术品。多方面的研究证明,人类的雕塑创造早于绘画的创造。

1. 雕塑的分类

雕塑是运用一定的物质材料,通过雕、刻、塑等手法,创造具有真实性的三度空间反映生活或表现情感的艺术。使用硬质材料制作叫雕,如石雕、木雕等;使用可塑的软质材料造型叫塑,如泥塑、面塑等。

按照雕塑的形态,可分为圆雕、浮雕和透雕三大类。圆雕是占有真实空间的三维实体,可以多角度观赏,一般不带背景,如《大卫》《掷铁饼者》等。浮雕是在平面上雕刻有凹凸感的形象,适宜正面观赏,如人民英雄纪念碑上的浮雕《五四运动》等。根据雕刻形象的厚度,又可分为高浮雕、浅浮雕。浮雕只有一个观赏面,其底版可以表现一定的环境背景以加大作品的空间深度。它一般用来作为建筑的装饰,在表现大的场面上比圆雕自由。透雕是在浮雕的基础上镂空底版背景部分,分为单面透雕和双面透雕两种。

按雕塑的材质划分,可以分为泥塑、木雕、石雕、铜雕等。在雕塑上施以粉彩叫彩雕或彩塑。

按作品题材内容的性质用途划分,可分为纪念性雕塑、装饰性雕塑、宗教雕塑等。

以作品放置的方式和环境不同又可以分为城市雕塑、园林雕塑、室内(外)雕塑、架上雕塑、案头雕塑等。

2. 雕塑的美学特征

雕塑是以物质实体性的形象塑造可视可触的立体形象,借以反映社会生活、时代精神,表达创作主体的审美感受和审美理想的。这使它除了具有造型艺术的物质性和直观性外,还具有自己独特的个性。

雕塑艺术的特点:首先在于艺术形象的实体性。一件雕塑作品我们不仅可以用眼睛去看,而且可以用手去触摸感知,产生光滑、粗糙、丰满、精细等感觉。另外,还可以从不同的角度去欣赏。同样的形象,随着欣赏角度、光线、环境等因素的改变而呈现丰富多彩的形态。因此,雕塑更注重形体之美。(从形式上讲,雕塑之美源于形体之美。)

其次,雕塑难以表达复杂的情节,要求艺术形象具有高度的概括性和单纯性。但单纯不等于简单。雕塑家常常用象征、寓意等手法唤起人们的审美联想,表达情感。法国雕塑家马约尔的作品《地中海》以一个丰满的女人体形象,象征美丽富饶的地中海及其哺育她的希腊文化。

再次,雕塑艺术运用的物质材料是作品美感不可忽视的部分。因为雕塑形象的实体性,使得与触摸感知联系的质感、量感有了审美的价值。不同的材质,具有不同的美学特征。例如,细密、光洁的大理石给人以优雅、宁静、纯洁的感觉,适宜表现细腻、完美、高雅的艺术形象;贵重、坚固的铸铜,适合表现崇高的主题。因此,雕塑艺术材料的选择是不容忽视的,它关系到作品的艺术效果。随着科技的发展、材料的更新,新的雕塑材料也不断出现,以高度单纯化为主要特点的西方现代雕塑更加注重发挥材料所包含的审美价值。

(三)建筑艺术

在人类发展史上,建造房屋是其最早的生产活动之一。我们的祖先为了抵御自然灾害,防御野兽,求得生存繁衍,建造了简单的住所。当时的房屋就其形式来讲,并不带有追求美的意图,完全是为了实用目的而建造的。建筑成为审美的对象是历史的产物,有从实用到审美的发展过程。

1. 建筑的分类

建筑是利用一定的物质材料,把实用与审美相结合,创造供人们进行各种活动的人为空间的一门艺术。它集物质性、审美性、技术性与艺术性于一体,同时又具有象征性和抽象性。

建筑的类型,依据功能可划分为公共建筑(大会堂、剧院、体育场、学校、展览馆)、工业建筑、民用建筑、纪念性建筑(人民英雄纪念碑、毛主席纪念堂)、宗教建筑(寺庙、石窟)等。这些建筑类型由于地域、民族、时代等因素的不同而展现出不同的艺术风格,使建筑艺术呈现出丰富多彩的品格。

2. 建筑的美学特征

(1) 适用性是建筑艺术的首要特征,其次是坚固和美观。

建筑是人为建造的生活环境,它首先要满足人们对自然空间的居住要求,必须适宜人类各种活动的需要。所谓适用,包含多方面的要求:① 建筑的空间符合人体活动的尺寸;

② 建筑要满足人的各种生理需要，如人对建筑的朝向、采光、通风、隔音、隔热、防潮、照明等方面的要求；③ 建筑的适用性还体现在设计要符合各类建筑的使用特点，如车站、体育馆等公共建筑，要考虑建筑空间功能的合理划分与衔接。

建造一座建筑要花费一定的人力和物力，而且建筑物会在某一空间存留相当长的时间，甚至长达数千年，因此，建筑物的坚固是不能忽视的要素。建筑物与周围环境共同营造了一个新的空间环境，建筑形象的审美效果以及与环境的融合程度，直接影响人们的视觉审美，所以，建筑在满足适用、坚固的前提下，还要追求美观，以满足人们审美的需求。

(2) 建筑具有技术与艺术的双重性。

任何建筑物，不论是史前的原始茅屋，还是现代的摩天大厦，都是"人对自然的加工改造"，体现出一定的技术性。科技的发展为建筑的发展提供了可能，每个时代都是根据当时的科技水平来建造建筑的。美国现代著名建筑师赖特认为："建筑是用结构来表达思想的科学性艺术。"

建筑的艺术性主要表现在两个方面：① 任何建筑都有自己的外在形象。古今中外优秀的建筑师巧妙地运用建筑独特的艺术语言——空间、形体、线条、色彩、质感、光影等创造了许多优美的建筑形象，给人以不同的精神感受。② 建筑具有文化艺术的一些共同属性，如地域性、时代性、民族性等，所以，欧洲人把以石料为建材的古代建筑称为"石头的史书"。

总之，作为适用与审美相结合的艺术，建筑以其庞大的形体、长久的存在对人类的物质生活和精神生活产生了广泛而深远的影响，构成了人类历史的一种特定的物质存在形式。

(四) 工艺美术

工艺美术是与人们的物质生活和精神生活以及生产技术关系极为密切的一种美术形式。在生活领域，它是以实用功能为前提，通过物质生产手段对材料进行美化加工，美化生活用品和生活环境的艺术。

工艺美术是最古老的艺术种类之一。早在人类发展初期，在原始人制造的生产工具中就孕育了工艺美术的胚胎。最初的工艺美术注重实用，随着人们审美意识的提高，不断在作品中增加审美的因素，以致后来有的工艺美术品失去了实用的功能而成为纯艺术品。

1. 工艺美术的分类

工艺美术是整个美术中最庞大的一个家族，它范围广阔、种类繁多，涉及人们衣、食、住、行、用等方面。随着科技的发展、人民生活水平的提高，工艺美术在不断地发展、丰富和分化。

一般情况下，以功能和目的的不同，将工艺美术分为实用工艺美术和特种工艺美术两大类。实用工艺美术是指以实用为目的，经过加工美化满足人们物质生活需要的日常生活用品，如服饰、器皿、家具等。特种工艺美术是指满足人们精神生活需求的观赏品，如玉雕、壁挂等，它在性质上大体与绘画、雕塑类似（有的就是装饰性的绘画或雕塑），审美占主导地位。

根据工艺材料的不同，可分为陶瓷、金属、染织、漆器、塑料、化纤等工艺品种。

根据工艺美术的发展历程还可分为传统工艺美术（刺绣、编织、漆器）、现代工艺美术（装潢设计、服装设计、工业设计）、民间工艺美术（剪纸、花灯、皮影、乡土玩具）三大类。

2. 工艺美术的美学特征

(1) 实用与审美的统一是工艺美术的本质特征。

工艺美术品与一般的工业产品和纯美术品不同，它既有实用性又有审美性，二者有机结合，相互依存。

（2）工艺美术的制作受物质材料和生产技术的制约。

工艺美术是对物质材料的加工和美化，材料是创造工艺美术品的条件和基础。一部工艺美术史从某种意义上说也是一部材料被发现和利用的历史。工艺美术用材广泛，材料的审美价值一般不以贵贱决定，而是看材料的特征能否在制作过程中得到恰当的表现。因此，因材施艺既是工艺美术造型的一个重要特点，又是工艺美术材料美的具体体现。材料是工艺美术的物质基础，而技术则是工艺美术的物化手段。工艺美术品的制作直接受物质材料和生产技术的制约。技术对作品的造型、色彩等审美因素有直接的影响，不同的技术呈现不同的技术美。

工艺美术在漫长的发展过程中展现出丰富多彩的艺术风格，具有明显的时代性和民族性，这也是工艺美术不断走向成熟的标志。科技的发展，新材料、新技术的出现不断开拓着工艺美术的新天地。

第二节　美术的功能及欣赏

美术欣赏是一种审美活动，是欣赏者运用自己的情感体验、感知能力、审美经验和文化修养对美术作品进行感知、体验、理解和评价的过程。美术欣赏是进行全民素质教育的有效途径之一，开设这门课对于提高我们的艺术素养，陶冶情操，完善人格，促进自我全面和谐发展是十分必要和有益的。

一、美术的功能

美术的功能和作用是多方面的，一般来说，美术具有教育功能、认识功能和审美功能。

（一）教育功能

美术的教育功能主要是指通过美术形象教育人，使人们遵守一定的道德规范，或者坚定某种信念，某种程度上有"政治教化"的功利性。

据文献记载，奴隶制商王朝的宰相伊尹曾经命令画工绘出具有不同品质、不同作为，因而具有不同成就的帝王肖像来劝诫当时的统治者。周代初年，大型宫殿的墙壁上绘有尧、舜和桀纣的肖像作为贤良、暴虐两类不同的古代帝王代表，使后人从他们的成败得失中吸取教训。春秋战国时代，举凡公卿祠堂及贵族府第皆以壁画为饰，这些图画"各呈善恶之状，以垂兴废之戒"。三国的曹植曾说："存于鉴戒者，图画也。"中国古代绘画"明劝戒、著升沉，千载寂寥，披图可鉴"的历史传统，历经数千年延续不断。

美术的教育功能，更多地表现在对"道德""修养"的辅佐作用，鲁迅指出："美术可以辅翼道德。美术之目的，虽与道德不尽符，然其力足以渊邃人之性情，崇高人之好尚，亦可辅道德以为治。"蔡元培先生提倡"以美育代宗教"，也是说明美术具有教育的功能。

美术欣赏活动是感觉与理解、感情与认识相统一的精神活动。优秀的作品不仅使人视觉愉悦、心情舒畅，还能够动情移性，对观者起到一种潜移默化的美育作用，陶冶情操，净化思想，规范道德行为，提升精神境界。

(二) 认识功能

"艺术源于生活,高于生活。"艺术是现实生活的反映,古今中外的美术作品展现在我们面前的是一部全人类丰富生动的历史画卷。生活中的素材经过艺术家的创造,变得更加"典型"和"集中",通过美术欣赏我们可以跨越时空,学到许多书本上和个人经历中难以得到的文化知识,开阔视野,认识生活的本质。比如,欣赏库尔贝的油画《打石工》、米勒的油画《晚钟》,可以使我们真切地感受到劳动者的伟大与生活的艰辛。欣赏中国山水画,可以让我们认识到自然山水的本质特征,有时这种认识感受比看真山水更集中、强烈。同样我们欣赏中国花鸟画,也能够在画面形式技法之外,进一步体会、认识作者的性格、命运与时代精神特征。

(三) 审美功能

美术的审美功能是它最主要的功能,其他功能的实现都是在"审美功能"的基础上进行的。世界万物本没有"美"、"丑"之分,所谓"美"与"丑",是作为审美主体的人的生活观念以及价值取向的一种标准,是人的意识的反映。艺术作品是艺术家审美情趣的体现,正因为作品中有了情感的寄托,欣赏者才能在欣赏过程中产生心境共鸣。

美术的审美功能受审美主体的"心境"和"情绪"的影响,审美客体不变,不同的审美主体或者同一主体以不同的心境去欣赏,获得的审美体验是截然不同的。

艺术家用美的原理和法则创造的艺术形象,对人们起着审美教育的作用,而艺术素养和审美能力的提高,主要通过艺术欣赏实践来实现。所谓"操千曲而后晓声,观千剑而后识器"就是讲的这个道理。

二、美术欣赏的性质

美术欣赏是美术作品发挥社会作用的重要环节,是艺术家联系社会的纽带。一件作品只有通过被欣赏才能体现其存在的价值和意义,也才能发挥其社会作用,同时,美术欣赏又为艺术创作提供了存在的依据。因此,美术欣赏与艺术创作之间是相互联系和相互制约的关系。

美术欣赏是人们观赏作品时特有的一种复杂的精神活动。它包含两层意思:(1) 作品所塑造的艺术形象,把观众带到一个特定的艺术情境,激发起欣赏者的情感变化。(2) 观众在欣赏作品的同时必然在思想感情和审美体验等方面作出自己的判断、评价,乃至种种联想。这就是美术欣赏过程中的审美再创造,所谓"一千个读者就有一千个哈姆雷特"、"仁者见仁,智者见智"都是说明艺术欣赏活动是一种审美再创造活动。

美术欣赏教学不仅可以使学生在学习过程中得到审美愉悦,树立正确的审美观,培养高尚的审美情操,提高审美能力,还可以使学生了解中外美术的发生、发展过程,感悟美学原理,激发他们的创造力,同时逐步培养出感受美、欣赏美和评价美的能力。

三、美术的艺术语言

美术通过艺术语言,创造丰富多彩的艺术形象,表达作者对生活的体验和理解,并将自我的感受传达给观众(听众、读者)。

美术的艺术语言包括点、线、面、体、空间、明暗、色彩、材料、肌理等。在欣赏美术作品之前,我们有必要对美术的艺术语言做一番了解。

点：几何学中的点，只有位置而无面积和外形，但美术领域中的点，既有位置也具有面的属性和外形的轮廓。点的概念只是一个相对概念，它在比较中存在，通过比较而显现。例如同一个圆的形象，在小的框架里显得很大，而在巨大的框架里就会显得很小。一般航空母舰是巨大的，而在远洋漂泊时，却成为海面上的一个点，因此点是由相互比较的相对关系决定的。点因为大小、位置、浓淡等因素的变化，会给人以不同的视觉感受，在美术作品中存在的点，具有一种独特的美。

线：线是点移动的轨迹，线有直线和曲线之分。在几何学定义中，线只有位置、长度而不具有宽度和厚度；美术领域中的线必须能够看得见，因此它既有长度，还有一定的宽度和厚度，它在美术语言中是不可缺少的元素。在二维空间里，线是面的边界；在三维空间里，线是形体的外轮廓线和标明形体内部结构的结构线。不同的线因为位置、方向、曲直、粗细等因素的变化，会带给我们完全不同的审美感受。比如，垂直线给人以伟岸、挺拔、坚强的感觉；水平线给我们宁静、沉稳、幽雅的感觉；几何曲线具有对称、秩序和规整的美；自由曲线给我们生动、活泼、流畅的感觉。中国传统的书画艺术就是以线条为主要造型手段，在线条的运用方面有着丰富的经验。

面：面是线的连续移动至终结而形成的。面有长度、宽度，没有厚度。直线平行移动成长方形；直线旋转移动成圆形；自由弧线移动构成有机形；直线和弧线结合运动形成不规则的形；还有一种特殊技法形成偶然的形。面是具有长度和宽度的二维空间的平面形象，大体分为几何形、有机形、不规则形、偶然形四种。不同的几何形给人不同的视觉感受，如正方形给人方正、稳固的感觉；横长方形给人平静、沉稳的感觉；竖长方形给人高大、挺拔的感觉；三角形给人稳定和向上的感觉。有机形具有淳朴、自然的视觉特征，体现一种秩序美。不规则形、偶然形给人自然、随意、无拘无束的感觉。

形体：形体是美术最主要的艺术语言之一。美术是造型的艺术，造型其实就是创造"形体"。平面的称之为"形"，立体的或者空间中的形称为"形体"。形体有大小之分，也就是通常说的体积。形体是表达情意的一种符号，一种视觉语言。不同大小的形体，会给人不同的视觉感受。大体积的形体，给人雄浑、厚重的感觉；小体积的形体给人轻盈、灵巧的感觉。

空间：空间是一个由长、宽、高组成的物质存在的形式。美术作品都要占有一定的空间，所以美术又称为"空间艺术"。雕塑、建筑、工艺美术都占有真实的三度空间，绘画、摄影虽然没有三度空间的实体性，但它可以通过透视、明暗、色彩等造型因素在二度空间上幻化出立体的三度空间感，给观者以真实的感受。空间有较强的艺术感染力，这在建筑艺术上体现得十分明显。

明暗：明暗是物体在光的照射下，因光的强弱产生的光影效果。受光面叫亮部；背光面叫暗部；受光面向背光面转折处叫明暗交界线；物体暗部因周围物体的映射而产生出的相对的亮部叫反光面；物体亮部反射光源的亮点叫高光。西方美术中的写实绘画就是通过对物体明暗效果的塑造来表现物体的质感、量感和空间感的。

色彩：在美术的艺术语言中，色彩具有较强的表现力。色彩的产生离不开光的作用，物体只有在光的照射下才会产生视觉的色彩。黑夜里，我们可以闻到物体的味道，触摸到物体的形状，但无法感知物体的色彩。自然界中的一切色彩都是在日光或白光的照射下形成的，自然光通过三棱镜的折射，分解成赤、橙、黄、绿、青、蓝、紫七色光。正因为不同物质对光色的吸收与反射程度不同，才有了我们所看到的五彩缤纷的世界。色彩能够诱发人的种种联

想,因此,无生命的色彩常常带有丰富的情感与象征性。例如,人们看到红色就会联想到灯笼、火焰、鲜血等,所以红色就有了喜庆、温暖、热烈的情感,象征着革命和危险;绿色会让人联想到森林、草原等,给我们自然、宁静、蓬勃的感觉,象征着生命、和平。

 色彩的运用大致分为"再现性色彩"和"表现性色彩"两种。"再现性色彩"要求真实再现物象的色彩关系,又叫"写实性色彩",如蓝天、白云、红花、绿叶等;"表现性色彩"是艺术家根据自己的主观感受与审美情趣而搭配的色彩,它不受自然色彩的制约,可以随意发挥,装饰性绘画和西方现代派绘画中的色彩运用多为表现性色彩。

第二章

中国绘画作品选析

第一节 古代绘画作品

中国传统绘画就其范围而言,包括版画、壁画、卷轴画等。中国古代壁画、版画往往都附着在建筑上,因为建筑物本身的破坏、剥落而难有遗存,因此,本章主要介绍卷轴画。

卷轴画是在壁画的基础上逐渐演变过来的。在纸张没有发明、桌椅没有形成之前,古人是把绢绷在框架上竖着进行绘制的。后来随着纸张的发明、桌椅的出现,装裱技术也随之产生,由此卷轴画兴盛并延续到现在,这是中国画的一大特色。

中国画的分科按题材进行,在宋代分为"十门",到元代分为"十三科",到了现代从繁到简只分三科,即人物、花鸟和山水。但"画分三科"只是笼统分法,其实它们是在独立中相依、烘托、共存的,且根据画的题材和需要定界。

一、古代人物画

(一) 概述

在三科之中"人物画"发展最早。早在宗教艺术还没有流行之前,人们已经注意到人物画,特别是人物画中"肖像画"的"功能",这个"功能"就是"扬善鉴恶",就是"成教化、助人伦"的"政教"意义原则。在这种思想的指导下,人物画从一开始就带上了浓厚的"政教"色彩,并且由于这一重大的任务要求,人物画必然形成以工整严谨为主的创作风格。古代人物画巨匠顾恺之的作品《女史箴图》即是诠释古代人物画"政教"色彩的典范。人物画至唐代达到空前繁荣,出现了阎立本、吴道子、张萱、周昉等一批影响后世的大家,其题材也由神仙佛教、帝王将相渐渐转向人情世俗,为人物画带来了现实意味。在表现形式上也渐趋多样,既有工笔重彩,又有水墨染色,形成不同的风格。五代、两宋又是中国人物画的辉煌时期,其题材更为广泛,内容、表现形式和艺术风格亦呈多样化趋势,且比以往更注重人物性格的刻画。自元至明清时期,由于山水画、花鸟画逐渐占据统治地位,人物画相对开始衰落,但也不乏经典之作。中国古代人物画家代代辈出,由于篇幅有限,特选取部分具代表性的古代人物画作品进行赏析。

(二) 作品赏析

1.《女史箴图》 图2-1

东晋,绢本设色,纵24.8厘米、横348.2厘米,顾恺之(传)。箴,规劝之义,也是一种文体。女史,以晓书女奴为主,是汉代后宫司理后妃之事的女官,掌管王后典礼职事,记录治理内政的法则,书写王后的命令,凡王后之事,随时昭告。此画系顾恺之为西晋张华《女史箴》所作的插图。张华写此文,本来是用于劝谏贾后的,而此图的意义远远超出这个范围,成为

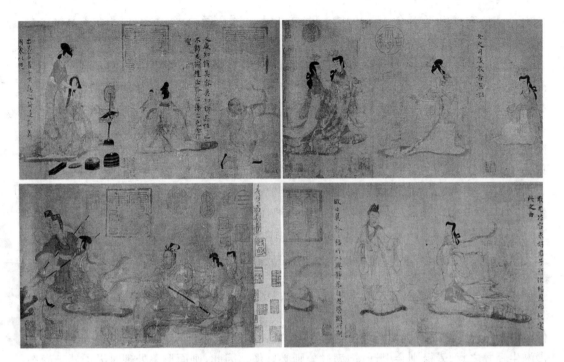

图2-1 《女史箴图》(局部)

对广大妇女进行封建礼教宣传的示范作品。该画为长卷,现存九段故事情节,何时失落已不得而知。据学者研究,流传至今的作品,系唐人所摹。1900年八国联军攻陷北京时,此画被英军掠夺,1903年3月约翰大尉将此画卖给伦敦博物馆,至今仍藏在该馆。原有12段画面,现在只留存下来9段内容。九段内容如下:

(1) 冯婕妤以身挡熊:据历史记载,有一次汉元帝刘奭偕宫廷妃嫔到御园看斗兽,突然有一黑熊跑出来攀上栏槛,危及皇上,在场的人大惊失色,落荒而逃;汉元帝慌忙准备自卫,武士们也惊慌失措,这时,冯婕妤直身上前挡熊,毅然不动。后来卫兵用戟将熊刺死,一场虚惊才告结束。图中冯婕妤褒衣博带,头梳发簪,面庞圆润,形体苗条,面带坚定之色。全画气氛紧张,动荡不安,只有她泰然自若。事后,元帝问她,你为什么要以身挡熊,婕妤云,兽见人则止步,我以身挡熊,熊就不会伤害陛下了。元帝深受感动,此后更加宠爱冯婕妤了。

(2) 班婕妤辞辇:汉成帝刘骜,一次欲同班婕妤一同乘辇游后宫,班婕妤婉言谢绝说:"观古代图画,圣贤君王左右都是名臣,三代末主身边才有嬖女,如果妾与陛下同辇,陛下岂不近似三代末主了吗?"成帝善其言而止。画中成帝坐辇中,回头看辇后很远处站立的班婕妤,似有惋惜不肯同辇之意。人物形象刻画细致,人物个性十分突出。

(3) 替若骇机:此画面用具体形象表现抽象哲理,画上一崇山峻岭,山峡中一马头露出,山坡一虎蹲坐回首,山下二兔奔驰;山峦一人跪而扣弩。用这些形象说明世上没有永远兴盛不衰的事物,太阳到中午就要渐渐向西方落下,月圆就要变缺,积德累行如尘土之积,成效缓慢,但失败时则如机弩骤发,速度之快于顷刻之间。此画面用意规劝广大妇女约束自己,平时做事要小心。

(4) 修性饰容:画面二妇女对镜梳妆,一妇女对镜自理,中间置有梳妆镜和匣具。结合画面题识,其寓意人人都知道修饰自己的容貌,而不知道修饰自己的品德。人一旦不注意修

饰自己的品德,就会在礼仪方面出现过失。如果既注意修容,又注意修性,克制自己的欲望,人人都可以成为圣贤。

(5) 同衾以疑:画面一巨床,床三面有床桄,上饰帷幔,床前有几。一妇女侧身坐床内,一臂在床桄外手扶住床桄,面容严肃,似与丈夫争辩,一男子方欲下床,回首对妇女作怀疑状。表现的是:"其出言善,千里应之,苟违斯义,同衾以疑。夫出言微,而荣辱由兹。勿谓玄漠,神听无响。"白话解为:说话和善,千里之外也会响应,反之即是夫妻也会互相猜疑。幽暗深奥的地方有神灵在监视,但我们看不到它。神灵在听众说话时却不发出响声。所以,说话虽似微小,而人的荣辱与其有关,不可乱说。

(6) 一夫多妻:此段画面意在宣扬如何维护一夫多妻制的封建制度。画面夫妇两人对坐,对面二妾并坐哄三个小孩,她们或把孩子抱在怀里,或让孩子在地上玩耍,或为孩子梳头。左上方为一男二妾(或是母子三人)。全画面共五个大人,五个小孩,气氛融洽,描绘了一夫多妻,彼此相安无事、和睦共处的场面。构图处理主次分明,富于变化。此图意在维护一夫多妻制的封建伦理规范。

(7) 宠不可专:画面表现一男子前行,一妇女随后,男子摆手作拒绝之状,女见示而止,且作拊膺自问状。在封建社会,男子有种种特权,他们可以任性胡为,而广大妇女则只能听任丈夫摆布。此画面有题识,其意说在宫中对某姬妾的宠爱,不可专一,不可过分,专一会慢慢滋生轻辱之意,爱极则会思迁,饱满过分则必有伤。因此,画面形象处理时男子处于静态,女性则处于动态,连衣带都处于动态中,寓意之深耐人寻味。

(8) 静恭自思:画面一妇女,静恭自思,画题为:"故曰翼翼矜矜,福所以兴,静恭自思,容显可期。"强调妇女要注意内心修养,在封建的夫权社会中唯唯诺诺,静恭自思。

(9) 敢告庶姬:画面表现了女史正在执卷书写,前有二宫女相顾说笑而来,似在提醒女史注意,而女史全神贯注,秉笔直书,表现女史司箴,敢告庶姬的不畏权势、认真负责的精神。

顾恺之(约345—409),字长康,小字虎头,生于晋陵(今江苏无锡),出身贵族。顾恺之博学有才气,工诗赋、书法,尤善绘画。精于人像、佛像、禽兽、山水等,时人称他"画绝、才绝、痴绝"。顾恺之作画,意在传神,其"迁想妙得"、"以形写神"等论点,为中国传统绘画的发展奠定了基础。在画面中,顾恺之以一系列动人形象,对当时贵族妇女生活进行描写,展露出她们的风采。注重用线造型来刻画形象,是顾恺之绘画的主要特征。他的线条以连绵不断、悠缓自然的形式体现出节奏感,他用线的力度不大,正如"春蚕吐丝","春云浮空,流水行地"一样,将自战国以来形成的"高古游丝描"发展到了完美无缺的境地。此外,画面人物之间相互的情思不是依靠面部表情来显露,而是依靠人物之间相互关系的巧妙处理展现出来,使人们体验到顾恺之"悟对通神"的极高境界。

2.《簪花仕女图》 图2-2

唐,绢本设色,纵49厘米、横180厘米,周昉。《簪花仕女图》描绘的是唐代贵族妇女春夏之交赏花游园的情景。图中六人,分成三组。右起画二人相对戏犬。一妇人身着朱色长裙,外披紫色纱衫,头插牡丹花一枝,侧身右倾,右手轻拢沙衫,左手执拂尘引逗小狗。对面立着的贵妇披浅色纱衫,朱红色长裙上饰有大团花图案。她右手轻提纱衫裙领子,左手从纱袖中伸出,似在招呼身边的小狗。中间画二人向左缓缓而行。前面一身披白格纱衫的贵妇手拈一枝红花,正凝神观赏,身后跟着一个手执团扇的侍女,其情态与这些贵妇人大相迥异。贵夫人闲适自得,侍女则拘谨侍恭,真实地反映了宫廷生活中的等级差别。左边画近处玉兰

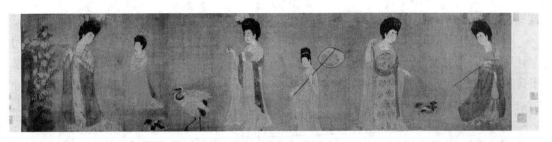

图 2-2 《簪花仕女图》

花树前伫立着一贵妇,右手捏着一只蝴蝶,侧身回头注视着跑来的小狗和白鹤,又仿佛在与远处身着朱红披风、姗姗而来的贵妇打招呼。卷首与卷尾中的贵妇均作回首顾盼姿态,将通卷的人物活动收拢归一,成为一个完整的画卷。画面上贵妇们虽然逗犬、拈花、戏鹤、扑蝶,有侍女持扇相从,看上去悠闲自得,但是透过外表神情,可以发现她们奢侈闲逸生活中的苦闷心境。

周昉(生卒年不详),字景玄,又字仲朗,京兆(今陕西西安)人。擅画肖像,尤工仕女。《簪花仕女图》全图人物线条简劲圆浑而有力,设色浓艳富贵而不俗。作者在描绘长拖短曳的服饰时,利用大色块与图案纹样、粗细花纹之间的差别加以区分。在色彩上冷暖色、浓淡色相互衬托,加上流畅而富有韵律感的线描,很好地将贵族妇女浓丽丰腴之态以及高级丝织品细柔透明的质感表现了出来。画家将画中人物手臂上的轻纱敷染淡色,深于露肤而淡于纱,恰到好处地再现了滑如凝脂的肌肤和透明的薄纱,传达出柔和、恬静的美感。"曲眉丰颊,雍容自若",这是周昉笔下创造的唐代仕女的典型形象。继吴道子的"吴家样"之后,周昉的仕女画被誉为"周家样"。

3.《韩熙载夜宴图》 图 2-3

五代,绢本设色,纵 28.7 厘米、横 335.5 厘米,顾闳中(原迹已佚失,今版本为宋人临摹本)。《韩熙载夜宴图》描绘的是南唐中书侍郎韩熙载纵情声色的夜生活。唐后主时国势衰微,失败已成定局,此时,南唐后主李煜欲任韩熙载为相以挽救困境。韩熙载是一位颇有远大抱负的政治家,但对南唐前途已悲观失望,故不问国事,生活放荡,广蓄声伎,借以逃避任用。李煜派顾闳中潜入韩府进行观察,顾闳中凭目识心记,创作了这幅写实的夜宴图。全图以连环长卷的方式描摹了南唐巨宦韩熙载家开宴行乐的场景,画面戴高帽者就是

图 2-3 《韩熙载夜宴图》

韩熙载。全画分五段：

（1）听琴。此段出现人物最多，计有七男五女，有的可确指其人，如弹琵琶者为教坊司李佳明之妹，李佳明紧坐其妹身旁，侧身袖手站立的是韩府舞伎王屋山，头戴高纱帽，盘膝坐于床头的就是韩熙载。他两眼凝视，双手松垂，看似安详自得，实际上流露出忧郁寡欢的神情。室内其他宾客，有的抱手、有的侧耳、有的垂立、有的回顾，都在聚精会神地听一人演奏。

（2）观舞。画面上韩熙载亲自击鼓伴奏助兴，众宾客观看舞伎王屋山跳"六幺舞"。韩的门生舒雅也在打板相随，身后德明和尚双手相握于胸前低头品味，不敢正视跳舞者，极为生动地将一位出家和尚参加这类夜宴的尴尬面貌和难言心理表现了出来。面对优美的舞姿，众人皆陷入如痴如醉的境地，唯独韩熙载，双眉微蹙，神思涣散，显露出其复杂的心态。

（3）休憩。舞乐之后小憩时，韩熙载坐榻上洗手。此刻，宾客均已散去，红烛已燃去半截，暗示出夜宴悠长、酒阑人倦时，人物内心的空幻。

（4）赏乐。韩熙载一人坐椅子上，袒胸露腹，挥扇静听五位女伎吹奏。作者精细描绘了五位乐伎吹奏的自然神态，刻画出乐声悠扬、缭绕大厅的意境。

（5）送别。宴会结束，韩熙载握着鼓槌，扬手向人们告别。宾客们有的离去，有的依依不舍地与女伎们谈心调笑。作者通过三三两两的人物活动，结束了整个画面。

顾闳中（约910—980），五代南唐画家，江南人。元宗、后主时任画院待诏。工画人物，用笔圆劲，间以方笔转折，设色浓丽，善于描摹神情意态。《韩熙载夜宴图》无论在构图、造型还是用笔、设色等方面，都显示了画家深厚的功力和高超的技艺。画面人物有聚有散，场面有动有静。对韩熙载的刻画尤为突出，在画面中反复出现，或正或侧，或动或静，描绘得精微有神，在众多人物中超然自适，气度非凡，但脸上却无一丝笑意，在欢乐的反衬下，更深刻地揭示了他内心的抑郁和苦闷，使人物在情节绘画中具备了肖像画的性质。全图工整、细腻，线描精确、典雅。人物多用朱红、淡蓝、浅绿、橙黄等明丽的色彩，室内陈设、桌几床帐多用黑灰、深棕等凝重的色彩，两者相互衬托，既突出了人物，又赋予画面一种沉着雅正的意味。

4.《清明上河图》 图2-4

北宋，绢本设色，纵24.8厘米、横528.7厘米，张择端。《清明上河图》是我国绘画史上

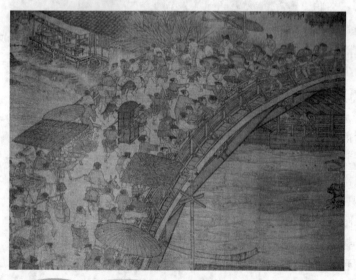

罕见的风俗画长卷。风俗画是人物画的一种，是以社会生活风习为题材的人物画。这幅画描绘的是汴京清明时节的繁荣景象。全图由城郊、汴河、街市三部分组成。作者以高度的写实主义手法和卓越的技巧，细致、生动地描绘了这三个部分的各种景物和人物活动。首段描绘城郊景色：疏林薄雾中，几家农舍虚掩柴扉。农夫劳作于田间，毛驴驮物于道上，绿柳林中一轿子匆匆而来，轿子前后

护拥数人,似名门豪富从京郊踏青扫墓归来。环境和人物的描写,点出了清明时节的特定时间和风俗,为全画展开了序幕。中段是繁忙的汴河码头:汴河是北宋国家漕运枢纽,商业交通要道,画幅以虹桥为中心,描绘了陆上车马喧闹,河中舟船相接,街市栉比,人流熙熙攘攘,一片热闹非凡的景象,成为全图的中心。后段描绘了汴梁街市的实况:入城门,两边的屋宇鳞次栉比,商铺店坊、茶坊酒肆、官家驿站、平民房屋,错落有致,街市行人,摩肩接踵,川流不息,人马喧嚣,车轿往来,形形色色,百态俱备,宋代都市的繁荣景象跃然于人们的眼前。

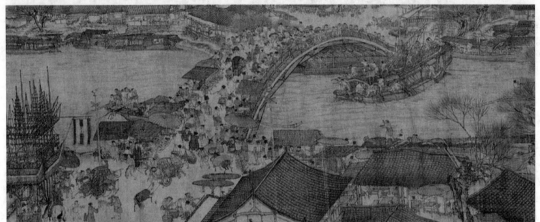

图 2-4　《清明上河图》

张择端(1085—1145),字正道,东武(今山东诸城)人。早年游学汴京,对汴梁的风土人情了解颇深。后习画,擅界画,尤嗜作舟车、市桥、城廓之类。《清明上河图》以长卷形式,采用散点透视的构图法,将繁杂的景物纳入统一而富于变化的画面中,从宁静的郊区一直画到热闹的城内街市,处处引人入胜。画中人物衣着不同,神情各异,其间穿插各种活动,注重戏剧性,构图疏密有致,注重节奏感和韵律的变化,笔墨章法都很巧妙,是古代现实主义的艺术杰作。

5.《采薇图》　图 2-5

南宋,绢本设色,纵 27.2 厘米、横 90.5 厘米,李唐。这是一幅历史题材的绘画作品。画中描绘的是一个流传久远的历史故事:商朝末年,孤竹国的国君决定立次子叔齐为继承人。

国君去世后，叔齐坚持要把王位让给长兄伯夷，伯夷坚持不受，说他不能违背父命。为了让弟弟叔齐从容继位，伯夷悄然逃走。得知此讯后，叔齐也义无反顾地放弃了王位，随兄而去。多年后，两人投奔西伯侯姬昌，恰值姬昌去世，他的儿子号称武王，正在积极准备进兵讨伐商纣。两人立刻赶到武王马前制止，但武王未听，夺取政权后，天下改称为"周"。伯夷、叔齐深以为耻，决心不再吃从周朝土地上收获的粮食，于是隐居到首阳山（今山西永济县境），靠采掘野菜度日，最后饿死在山里。他们这种"饿死事小、失节事大"的行为得到普遍推崇。李唐着力刻画了这两个宁死不愿意失去气节的人物，意在谴责投降变节的行为，在当时南宋与金国对峙的时候，可谓是"借古讽今"，用心良苦。

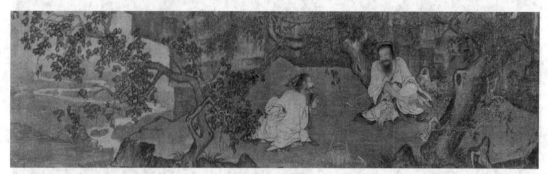

图2-5 《采薇图》

李唐（1066—1150），字晞古，南宋画家，河阳三城（今河南孟县）人。李唐原供奉于宋徽宗的画院，精于山水画和人物画，北宋亡后，李唐辗转至临安（今杭州），以卖画度日。南宋恢复画院后，李唐经人举荐，进入画院，授成忠郎职务。南渡前后，李唐的画风有明显的变化，尤其是南渡之后，其用笔及取景变得简括凝练，构图精炼，意境优美，开辟了南宋的新画风，对后世有很大影响，他和刘松年、马远、夏圭并称为"南宋四大家"。

南宋王朝苟安于半壁，无意恢复中原，当时朝中"恢复"与"苟安"两派斗争十分激烈。这种情势也反映到绘画中，画家们以画笔借古喻今，寄托情感，《采薇图》便是其中之一。它曲折地表达了李唐反对民族投降主义的立场，颂扬了民族气节。图中描绘伯夷、叔齐对坐在悬崖峭壁间的一块坡地上，伯夷双手抱膝，目光炯然，显得坚定沉着；叔齐则上身前倾，表示愿意相随。伯夷、叔齐均面容清瘦，身体瘦弱，肉体上由于生活在野外和以野菜充饥而受到极大的折磨，但是在精神上却丝毫没有被困苦压倒。作者着墨不多，就把伯夷、叔齐在特定环境下的神态描绘得淋漓尽致，达到了很高的水平。画中人物的衣纹勾画用笔顿挫有力，线条硬朗干净，笔势跌宕起伏。细细品味，我们可以窥视出作者在运笔时那份难以平静的心情。在细节处理上，李唐也是颇具匠心。浓重茂密的背景衬托出两个身着淡色衣装的人物，使主题尤为突出。岩石后的峭壁悬崖，松树上缠绕的古藤，营造出一派荒芜寂静的场面，这或许是荒山之中人迹罕至之地，不在周朝的辖治之内，那么，这里的野菜、野果也不是从周朝土地上生长的了。摆放在两人面前的篮子和镢头是采薇的工具，作者着意刻画这一小小的细节，不仅突出主题，更使画中人物有了一种怡然自得、随遇而安的情致。

6.《泼墨仙人图》 图2-6

南宋，纸本水墨，纵48.7厘米、横27.7厘米，梁楷。图画一位仙人袒胸露怀，宽衣大肚，步履蹒跚，憨态可掬。作者将人物形象作了极度夸张，眉眼口鼻都集中在一起，硕大的光头，

前额格外突出。那双小眼醉意朦胧，仿佛看透世间一切，嘴边露出一丝神秘的微笑。仙人那副既顽皮可爱又高深莫测的滑稽相在梁楷笔下活灵活现地表现了出来。画面上除了人物五官用线描外，其余都是用阔笔扫出，虽然只有寥寥数笔，但形象中黑白、干湿、浓淡、虚实"六彩"俱备，这种画法看似随意，实则非常讲究概括力和精神气质的表达。

梁楷（生卒不详），做过南宋画院待诏，东平人。此人放任不羁，在画院中声誉很高，皇帝曾赐给他金带，可他却淡然置之，将其挂在院中树上，扬长而去。这种惊世骇俗的举止令常人不可思议，人称"梁疯子"。他的绘画风格与他的为人和性格相一致。其山水、人物、花鸟俱精，在洗练放逸的简笔画技巧上有重要的创造，《泼墨仙人图》是其代表作之一。梁楷把中国的写意画发展到一个新的高度，虽用笔简练豪放，但十分传神，他的"减笔画"对后世的写意画产生了深远的影响，作出了划时代的贡献。

7.《雅集图》 图 2-7

明，纸本水墨，纵 29.8 厘米、横 98.4 厘米，陈洪绶。这幅《雅集图》是陈洪绶的代表作。图中置一石案，案上端放一尊雕琢精致的观音造像，并置供佛用的水盂、香炉、花瓶。案前一高士，面对造像，盘坐于兽皮之上，展卷吟读。从图中署名可知，即为米万钟仲诏。紧挨他右侧的，就是愚庵和尚，在他之后，王静虚双手微握，鞠身而立。陶幼美扶杖伏案，黄昭素正襟危坐。陶君奭则背身侧首，安坐于树阴之下。在米仲诏左侧的老树丛中，依次坐着三位高士。画中所有人物，虽各

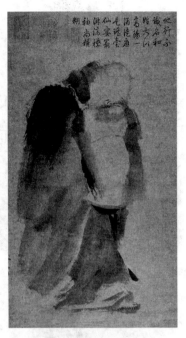

图 2-6 《泼墨仙人图》

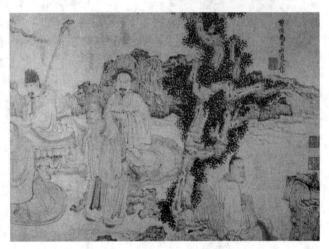

图 2-7 《雅集图》（局部）

具姿态，但都沉浸在米仲诏的吟读声中。按史籍记载，图中人物除愚庵和尚外大多生活于明万历年间，曾仕宦明廷。公务之余，雅好读诗说文，挥毫弄墨，在当时颇著声望。此图即是描绘当时社会艺文名流聚首雅集的情景，他们大多为陈洪绶所熟知，因此全图用较为写实之法，以米仲诏为中心，展现了特定环境中各个人物的典型特征。画中人物用白描勾勒，线条清圆细劲，有李公麟的笔意，但又有自己独特的运笔方法，线条即使是淡墨轻毫，也具有浓重的金石味。画面林木苍郁，湖石奇秀，力求创造出典雅环境。

陈洪绶（1598—1652），字章侯，号老莲，浙江诸暨人。他早年受业于蓝瑛，后又从周昉、徐熙、黄筌、李公麟、王蒙等名家作品中汲取传统绘画精华，博采众长，融合己意，因而在人物、山水、花卉、翎毛、走兽各科，精妙入微，无一不工。尤以人物故事画著称，能一变明代传

统的表现形式，以夸张之法，塑造奇崛不凡的形象，开创了孤傲倔强的独特风貌。他一生处于社会动荡变革时期，入清后又险遭不测，生活贫困，时常落到家中无米为炊的境地。因此，他愤世嫉俗，常以画寓情，寄托其政治理想。

8.《醉眠图》 图2-8

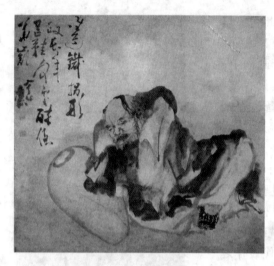

图2-8 《醉眠图》

清，纸本设色，纵135.6厘米、横170.1厘米，黄慎。《醉眠图》是黄慎写意人物画代表作，画的是铁拐李醉眠状。相传铁拐李学道于太上老君，神游时被其徒弟误焚尸身，魂归无所依托，遂附一饿死者尸身而起，因此蓬头垢面，袒腹跣足。虽状貌奇丑，可神通特异，常身背葫芦，云游天下或行乞于世。画中铁拐李背一包袱，正身盘坐地上，怀抱一大葫芦，右肘倚葫芦上，右足及左臂均为大葫芦所掩，头脸正面俯伏葫芦上醉眠，双目半闭，大鼻子被压歪向右侧。铁拐李形象肥硕，头顶及前额光秃，醉态可掬。左腿旁露出铁拐尾部，横卧地上，葫芦腰系绳带，葫芦口喷吐白气，弥漫上空。画面虚实相间，加上阔笔淡墨，写出了铁拐李一片醉意，漫天塞地。不难看出黄慎高超的表现技巧。其写意人物画以狂草的笔法入画，"以意为之"、"离形得似"，开出了一片崭新的天地。

黄慎（1687—1768），字恭懋，一字恭寿，号瘿瓢子，福建宁化人。擅长人物写意，间作花鸟、山水。其写意人物，以狂草笔法入画，变为粗笔写意，笔意跳荡粗狂，富有神采。其人物画多以神仙佛道为题材，也有不少反映社会下层人物生活的作品，给清代人物画带来了新气息。

9.《风尘三侠图》 图2-9

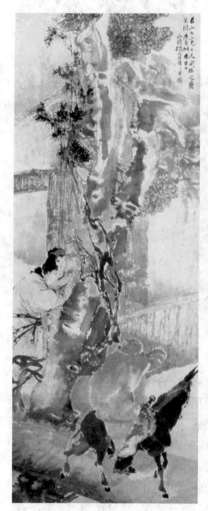

图2-9 《风尘三侠图》

清，纸本设色，纵114厘米、横43.6厘米，任颐。任颐以描写风俗人情、民间传说和神话故事中的人物见长。他的《风尘三侠图》取材于唐代杜光庭所创作的传奇小说《虬髯客传》。小说中的三个主要人物都具有鲜明的个性：红拂女机智俏丽、李靖沉稳英俊、虬髯客豪迈卓异。他们三人被后世称为"风尘三侠"。"风尘三侠"是任颐人物画中常见的内容。此幅《风尘三侠图》表现的是李靖和红拂女为虬髯客送行的情景。观此画，中下部的显眼位置，虬髯客骑着一头黑毛驴，双手抱拳回身向李靖和红拂女道别。李靖和红拂女被画家安排在画面最左边的一个不显眼位置，且基本被大树遮住。画家在此把李靖和

红拂女对虬髯客的离去所表现出的依依不舍之情和私奔出逃的躲躲藏藏刻画得淋漓尽致。在对主要人物虬髯客的处理上,任颐采用了夸张的手法,寥寥几笔,便把一个身材魁梧、充满豪气的英雄形象呈现在画面上。同时有意相对缩小虬髯客胯下的黑毛驴,更反衬出他形象的高大,增强了画面的艺术效果。整幅作品笔墨洒脱,形象生动,虽着墨不多,但意韵悠长,给人以广阔的遐想空间。

任颐(1840—1896),初名润,字小楼,后改字伯年,浙江山阴(今绍兴)人。晚清"海上画派"的主要代表,精于人像,人物画早年师法萧云从、陈洪绶、费晓楼、任熊等人。后练习铅笔速写,变得较为奔逸,晚年吸收华嵒笔意,更加简逸灵活,浅描淡染,笔墨不多而能得神情。他的花鸟画更富有创造,富有巧趣,早年以工笔见长,后吸取恽寿平的没骨法以及陈淳、徐渭、朱耷的写意画法,笔墨趋于简逸放纵,设色明净淡雅,形成兼工带写、明快温馨的格调。这种画法开辟了花鸟画的新天地,对近、现代产生了巨大的影响。

二、古代山水画

(一)概述

山水画虽然不是最早产生的画科,但却是"画分三科"中容量最大的画科。山水画的兴起可以上溯到南朝,由于社会动荡,一些士族寄情于大自然。在流连山川林木时,他们发现了自然美,认为通过对山水的描绘可以实现"澄怀观道"的意趣,于是产生了以山水为主的绘画,同时也确立了中国山水画的哲学意味,即强调自然对于人的审美作用,强调人与自然的一致性。早期的山水画理论也由此应运而生,如南朝宗炳和王微分别著有《画山水序》和《叙画》,文中便提出了山水使人畅神的观念。当时的山水画还处于很幼稚的阶段,画水,则"水不容泛";画山,则"人大于山";画树,则"伸臂布指"。隋代展子虔的《游春图》是目前所能见到的最早的独立山水卷轴画,它的出现,表明山水画已从稚拙渐渐走向成熟。唐代绘画空前繁荣,在山水画方面出现了青绿和水墨两种风格,许多画家致力于山水技法和理论的探索,因此山水画至五代两宋时期呈现出前所未有的繁荣景象,名家辈出,风格多样。北宋与南宋的山水各有特点,北宋山水画在构图上取全景,多表现西北高山峻岭,代表人物有荆浩、关同、范宽等;南宋则常有山明水秀的一角之图,如马远、夏圭、刘松年等人。山水画发展到元代,"文人画"兴起,水墨山水占上风,注重人的主观兴致与情绪的表达,产生了一批有影响的山水画家,他们各有所长,各显其能。明清两代,流派辈出,明代代表人物有"浙派"戴进、吴伟,"明四家"沈周、文徵明、唐寅、仇英及"松江派"代表人物董其昌,他提出的"南北宗论"对明清绘画影响很大。清代以"四王"、"四僧"以及以龚贤为首的"金陵八家"为主要代表。这些流派中,既有继承传统的,也有主张创新的,使中国山水画在明清时期呈现另一番面貌。

(二)作品赏析

1.《游春图》 图2-10

隋,绢本设色,纵43厘米、横80.5厘米,展子虔。《游春图》描绘达官贵人在风和日丽的春天踏青游乐的情景。画面左下方和右方是由近到远的山地,中隔一湖,和煦的春风吹拂着湖面,泛起阵阵涟漪。山上林木叠翠,百花盛开,游人三三两两,神态各异。它的艺术表现手法有两大特点:一是青绿勾填技法的运用。山石树林有勾无皴,填以青绿色为主的厚重色彩。二是在构图上,以山水为主,人物只作点景出现的画面形式,脱离了魏晋时期山水作为

图 2-10 《游春图》

人物画背景的"人大于山,水不容泛"的处理方式,使画面具有与自然景物空间关系相适应的"远近山水,咫尺千里"的效果。《游春图》可以说是一幅独立、完整的山水画,在中国绘画史上有着独特的地位。

展子虔(约550—604),渤海(今山东阳信)人。历北齐、北周、隋三个朝代。擅画道释、人物、鞍马、楼阁和山水,是一位承前启后、继往开来的绘画大师。

2.《江帆楼阁图》 图 2-11

唐,绢本设色,纵101.9厘米、横54.7厘米,李思训。此图画游人在江边的活动,近景山岭间有长松桃竹掩映,山外江天空阔,烟水浩淼,意境深远。整个画面山势起伏,很有气势。山石以曲折的细笔勾勒,设色以石青、石绿为主,墨线转折处用金粉提醒,具有交相辉映的强烈效果,显得金碧辉煌。画树已注重交叉取势,显得繁茂厚重,但枝、干、叶仍用工整的双勾填色法。全图峰峦连绵,境界雄远,结构新颖,笔墨工致,无论是青绿着色,还是朱墨皴染,都有入木三分之妙。

李思训(651—716),唐宗室,高宗时为江都令,开元初,官至右武卫大将军。其子李昭道亦擅山水,人称他们父子为"大李将军"、"小李将军"。李思训继承和发扬了展子虔的青绿山水画技法,采用青绿勾斫,开创了"青绿为质,金碧为纹"的"金碧山水"画先河,将传统的色彩表现形式进一步发挥得绚丽灿烂。他和其子李昭道的山水画建树,对中国古代山水画形式的演变,有着深刻的意义。

图 2-11 《江帆楼阁图》

3.《匡庐图》 图 2-12

五代,绢本水墨,纵 185.8 厘米、横 106.8 厘米,荆浩。《匡庐图》为全景式山水,整体气势雄伟夺人,细部刻画又甚精到。中立一峰,秀拔欲动;两侧而下,诸峰如屏,相互映照;山间有飞瀑喷泻而下,击石分涧,似闻其声,云气、屋宇、桥梁、林木,曲折掩映。全画一派雄奇、壮美、幽深的气象,真实感很强,可以看出画家对自然景象的真实体验是非常深刻的。在笔墨表现上,虽还没有完全摆脱唐以前山水画的装饰因素,但皴法的成功运用使得画面在真实感和体积感的追求上取得了重大突破,这是荆浩对山水画技法发展的一个重要贡献。此图以中锋画山石,结态波曲,略似解索;山头和暗处皴法类似小斧劈,再施以淡墨多层晕染,以表现阴阳向背。画平水,改变了唐人似鱼鳞瓦片的勾线之法,而以淡墨烘染水面,显示出水的明暗变化,并以舟、桥等物暗示出水的存在。表面云气,也改变了前人的细勾填粉法,只用水墨渲染,显得空灵多姿而自然天成。《匡庐图》可以视为我国水墨山水画初创时期的杰作。

图 2-12 《匡庐图》

荆浩(约850—?),字浩然,沁水(今属江西)人,唐末至后梁画家。因战乱隐居于太行山之洪谷,自号洪谷子。擅画山水,精于写生,他的山水画以画面的宏伟气势而著称,开创了以描绘高山峻岭为特色的北方山水画派。

4.《潇湘图》 图 2-13

五代,绢本设色,纵 50.2 厘米、横 140 厘米,董源。《潇湘图》是董源的代表作。此图描绘的是绮丽平远的江南山水,明代董其昌据《宣和画谱》记载,认为此图表现了"洞庭张乐地,潇湘帝子游"的诗意,故定名为《潇湘图》。画中山峦连绵,云雾暗晦,山水树石都笼罩于空灵朦胧之中,显得平淡而幽深。岸边数人正在围网,水面上渔舟荡漾,一游船正向滩头驶来,船上一朱衣人物端坐,还有擎伞者、横篙者、摇橹者等,沙滩上三女子伫立,五名乐工吹

图 2-13 《潇湘图》

，似在迎接贵客的来到。山光水色与人物活动互相映衬，富有浓郁的生活气息。此图山峦采用"点子皴"和短"披麻皴"画法，疏密相间，苍茫深厚，江南山水的草木繁盛、郁郁葱葱俱得以表现。人物则工细设色，小而逼真，摆脱凡格。董源用秀润的笔墨表现江南山水特有的情趣，从而开创了山水画的又一流派，他的山水画对后世的文人画影响巨大。

董源（约901—962），字叔达，钟陵人（今江西进贤）。南唐中主时任北苑副使，故称"董北苑"。董源具有多方面绘画才能，擅长山水，并以画人物及牛、虎、龙等著称。史书记载，他山水多画江南景色，"平淡天真，唐无此品"。

5.《溪山行旅图》 图2-14

北宋，绢本水墨，纵206.3厘米、横103.3厘米，范宽。《溪山行旅图》是范宽的代表作，作品给人的第一感觉就是气势逼人，使人犹如身临其境一般。扑面而来的悬崖峭壁占了整个画面的三分之二。高山仰望，人在其中抬头仰看，山就在头上。在如此雄伟壮阔的大自然面前，人显得如此渺小。山头杂树茂密，飞瀑从山腰间直流而下，山脚下巨石纵横，使全幅作品体势错综。在山路上出现一支商旅队伍，路边一湾溪水流淌，正是山上流下的飞瀑，使观者如闻水声、人声、骡马声，也点出了溪山行旅的主题。此图笔势雄健，用密密麻麻的雨点皴，夹以短促的小斧劈皴表现出山石坚厚的质感，真实生动地再现了关中山川的雄伟景象和无限生机。范宽发展了荆浩的北方山水画派，并能独辟蹊径，因而宋人将其与关仝、李成并列，被誉为"三家鼎峙，百代标程"。《溪山行旅图》这幅作品对后世的影响极深，是一幅伟大的山水画佳作。

范宽（生卒年月不详），原名中正，字中立，华原（今陕西耀县）人。因其性情温和、宽厚，故时人称为范宽。初学李成，又师荆浩，后感自然之神奇，乃曰"与其师人，不若师诸造化"，从此舍旧习，居终南太华，遍观奇胜。常于山林间危坐终日，对景造意，不取繁饰，写山真骨，故落笔雄伟，笔法老硬，取刚劲之势。后人评董源得山之神气，李成得山之貌，范宽得山之骨法。

6.《早春图》 图2-15

北宋，绢本水墨浅设色，纵158.3厘米、横108.1厘米，郭熙。《早春图》的构图就是郭熙将"三远"法结合

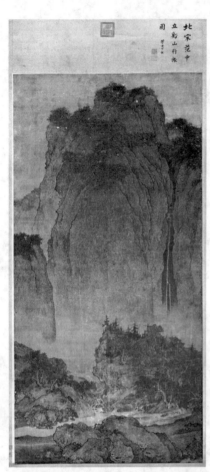

图2-14 《溪山行旅图》

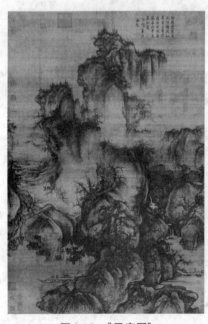

图2-15 《早春图》

运用的典型。画中怪石林立,古木参差,飞瀑流泉,层楼高阁,仿佛桃源仙境。山间一道清泉从岩缝中飞流直下,一波三叠,流水潺潺。树木已经长出嫩芽,显得生趣盎然。由此可见,严冬已去,大地复苏,春光已悄悄降临人间。左边汀岸旁系一小船,岸上渔夫肩挑担子,渔妇一手抱着一个孩子,另一手牵着一个孩子,正有说有笑往家走,前面跟着条活蹦乱跳的小狗,煞是可爱。在他们回家的路上,一渔夫正舍舟登岸。山径栈道上,更有樵夫旅客行走往来。整个画面法度严谨,技法丰富,虽浅设色,但早春景色历历在目,是中国绘画史上难得的佳作,也是宋代山水画的高峰代表作之一。

郭熙(1020—1109),字淳夫,河南温县人。神宗时为御画院艺学、待诏。他画山水初学李成,晚年自成一家。善作具幛大幅,用笔灵动而谨严,画树用草书笔法,形似蟹爪;画山石用浑柔线条勾勒,深暗处用多变的笔锋加皴,再以清淡水墨笼染。《宣和画谱》中说郭熙:"至摅发胸臆,则于高堂素壁,放手作长松巨木,回溪断崖,岩岫巉绝,峰峦秀起,云烟变换晻霭之间,千姿万状。"郭熙著有一部重要的山水画论著《林泉高致》,主张画家要向真山真水学习,提出了著名的"三远法"(自山下而仰山巅,谓之高远;自山前而窥山后,谓之深远;自近山而望远山,谓之平远),主张山水画要让观众有"可行、可望、可游、可居"之感等,对后世的绘画发展有着巨大的影响。

7.《千里江山图》 图2-16

北宋,绢本设色,纵51.5厘米、横1191.5厘米,王希孟。画面上江水浩荡,群山起伏,依山临水,布置以渔村野市,水榭亭台,茅庵草舍,水磨长桥,并穿插捕鱼、驶船、行路、游玩等人物活动。形象精细,刻画入微,人物虽细小如豆,而意态栩栩如生,飞鸟虽轻轻一点,却具翱

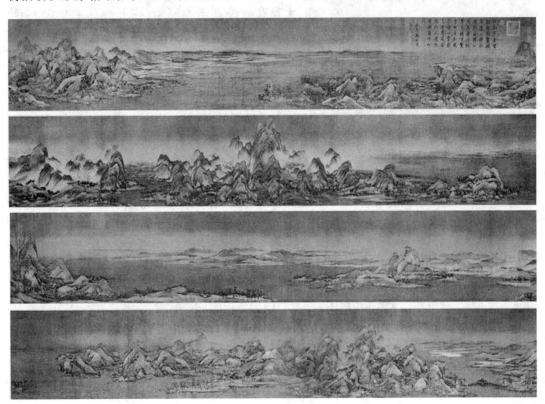

图2-16 《千里江山图》

翔之势。山石皴法以披麻与斧劈相结合，综合了南、北两派的特长。设色继承了隋唐以来青绿山水的表现手法，于单纯统一的蓝绿色调中求变化。用赭色为衬托，使石青、石绿颜色在对比中更加鲜亮、厚重。整个画面雄浑壮阔，气势磅礴，充满着浓郁的生活气息，将自然山水描绘得如锦似绣，分外秀丽壮美，是一幅既写实又富理想的山水画作品，是中国传统山水画中少见的巨制。

王希孟（1095—?），北宋画院学生，曾得到宋徽宗的赏识，宋徽宗亲自向其传授绘画上的经验和技法。18岁时，王希孟用半年时间创作了《千里江山图》这幅作品。大约这幅作品完成后一两年，他就去世了。

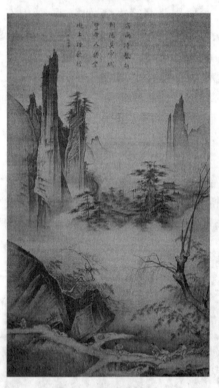

图2-17 《踏歌图》

8.《踏歌图》 图2-17

南宋，绢本设色画，纵191.8厘米、横104.5厘米，马远。《踏歌图》是马远代表作，描绘阳春时节农民在郊野田垄间踏歌欢娱的情景。画中远处山石犹如巨斧劈出一般，有棱有角，气势雄伟；中部以云气相隔，雾霭中树影婆娑，掩映着几处亭台楼阁。作者以山之峻峭、石之坚硬、树之多姿与大片的空白形成强烈的对比，颇具匠心；画面近处树木葱茏，小桥流水，劳作的人们载歌载舞，人物动态活泼有趣，欢愉之情令人神往。踏歌是民间一种不拘程式的娱乐形式，用足蹬踏而作歌之谓。此图在具体画法上，用笔苍劲而简略，大斧劈皴极其干净利索，正是院体的典型特色。树木的枝干有下偃之势，则是马远个人的创造。这幅作品，从总体上来说，虽然不是边角之景，但在具体处理上，已经融入了边角之景的法则，所以，并不以雄伟见长，而是以清新取胜。尤其是瘦削的远峰，宛如水石盆景，灵动轻盈，绝无北宋山水画那种逼人的气势。

马远（1140－1225），字遥父，号钦山。祖籍河中（今山西永济），移居钱塘（今浙江杭州）。南宋光宗、宁宗时任画院待诏。他擅山水、花鸟、人物，尤以山水最为出色。他的山水师法李唐，继承并发扬了他的画风，在章法上大胆取舍剪裁，描绘山之一角水之一涯，画面上留出大幅空白以突出景观。这种"边角之景"予人以玩味不尽的意趣，被称为"马一角"。他与夏圭、李唐、刘松年合称"南宋四大家"。

9.《富春山居图》 图2-18

元，纸本水墨，前半卷《剩山图》纵31.8厘米、横51.4厘米，后半卷《无用师卷》纵33厘米、横636.9厘米，黄公望。《富春山居图》是黄公望为无用师和尚所绘，以浙江富春江为背景，将两岸数百里美景聚于笔底。全图用墨淡雅，山和水的布置疏密得当，墨色浓淡干湿并用，极富于变化，满纸空灵秀逸，笔简意远，被后世誉为"画中之《兰亭》"。明朝末年，该画传到收藏家吴洪裕手中，吴洪裕极为喜爱此画，甚至在临死前下令将此画焚烧殉葬，其侄子实在不忍，将画从火中抢出，但此时画已被烧成一大一小两段。至此，《富春山居图》被分割成长短两部分，辗转于诸收藏家之手，前段较小，称"剩山图"，后段画幅较长，称"无用师卷"。几百年来，这

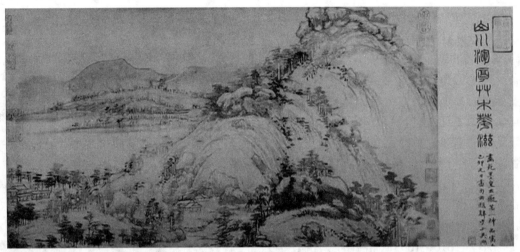

（剩山图）

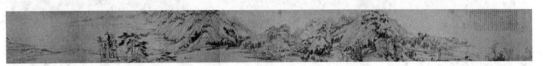

图 2-18 《富春山居图》（无用师卷）

幅画辗转流失，充满了传奇色彩。《无用师卷》经清朝乾隆皇帝收藏后，一直收于故宫，1948年年底，被运至台湾，现藏台北故宫博物院。而《剩山图》被清初大收藏家王廷宾购得。到抗日战争时期，为近代画家吴湖帆所得。解放后，当时在浙江博物馆供职的文化名人沙孟海获知此消息后，数次去上海与吴湖帆商洽，吴最终割爱，于1956年将《剩山图》捐予浙江博物馆，成为"镇馆之宝"。名画至今还一分为二，各自东西，徒使人隔海峡而兴叹。1993年，"两画合一"曾实现，但只是"虚拟画面"——当年上海电视台与台湾地区的"华视"联合举办中秋晚会，将这件传世名作在电视屏幕上给拼接起来了。2010年3月14日，在"两会"记者招待会上，总理温家宝以《富春山居图》隐喻对两岸统一的期待，让这幅画一夕爆红。温家宝总理在回答台湾地区记者提问时说："我讲一个故事你可以告诉台湾同胞。在元朝有一位画家叫黄公望，他画了一幅著名的《富春山居图》，79岁完成，完成之后不久就去世了。几百年来，这幅画辗转流失，但现在我知道，一半放在杭州博物馆，一半放在台湾故宫博物院，我希望两幅画什么时候能合成一幅画。画是如此，人何以堪。"而自2009年开始，浙江博物馆就与台湾方面积极联系，台北故宫博物院的高层领导甚至专程到浙江博物馆，商谈《富春山居图》一事。相信随着祖国统一大业的实现，这卷名画必将珠联璧合。

黄公望（1269—1354），字子久，号一峰，江苏常熟人。年轻时做过小吏，后因上司贪污案受牵连，被诬入狱，出狱后改号"大痴"，从此信奉道教，云游四方，以诗画自娱。擅画山水，多描写江南自然景物，以水墨、浅绛风格为主。其笔法初学五代宋初董源、巨然一派，后受赵孟頫熏陶，善用湿笔披麻皴，为明清画人大力推崇，在画史上他与吴镇、王蒙、倪瓒并称"元四家"。

10.《黄山天都峰》 图 2-19

清，纸本水墨，纵307.5厘米、横99.6厘米，弘仁。此图写黄山绝顶天都峰，场面宏

大，气势磅礴，画家以简洁凝练的造型，写出黄山的英姿。近处几株虬松盘曲若龙，崖下水涧、溪水汇流，隔溪仰望，对岸兀崖高耸，悬泉下泄，巍巍天都峰直指霄汉，有一种绝俗孤高的意蕴。画面中几乎所有山石都用大大小小的方形几何体组成，疏密有致，且多用线空勾，没有大片的墨，除了少量坡脚及夹石外，山石上几乎没有繁复的皴笔和过多的点染。弘仁在构图上洗练简逸，笔墨苍劲整洁，善用折带皴和干笔渴墨，山岩常为平顶，给人以稳定、宁静、条理之感。大片留白构图，更为其画平添了几分寒意、几分静气，反映了弘仁山水画中最典型的面貌。

弘仁（1610—1663），俗姓江，名韬，字六奇，后改名舫，字鸥盟，号渐江，一号无智，人称梅花古衲，安徽歙县人。善山水，初学宋人，晚法倪瓒，尤好绘黄山松石。他的山水画笔墨精谨，格局简约，很少用粗笔深墨，皴擦点染，全以精细松灵之笔徐徐写出，于空灵中显充实，静谧中寓深秀，刻画出一种纯净、幽旷而又峻逸隽永的意境，给人以品味无穷的审美感受，在山水画中独树一帜。师法自然，独辟蹊径，是他艺术思想的核心。

11.《搜尽奇峰打草稿图》 图2-20

清，纸本水墨，纵42.8厘米、横285.5厘米，石涛。此图构图缜密，山势险峻处、纤细处、平缓处各有不同的取景，"三远法"兼而用之，山、石、峰互不雷同，姿态变化万千，尽脱前人窠臼。画面群山巍峨，山间云雾飘渺，林木茂密，村舍瓦屋掩映其间，后渐开阔，水流潆洄，汇成大湖。峰峦石面大多以淡墨晕染，渴笔皴擦，远山用墨色渲染，满山上下点满苔点，且以浓点、枯点为主，整幅画面显得苍莽凝重。石涛在艺术创作过程中，对客观事物常作精心的思考。他认为画山水，不能把所看到的景物全搬到画面上，必须有所取舍与加工。这种艺术创作的思想，

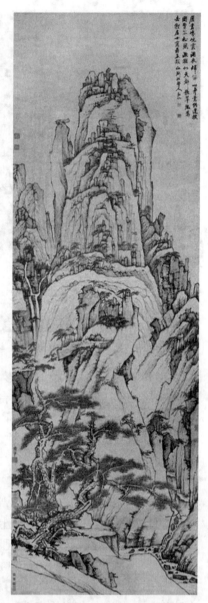

图2-19 《黄山天都峰》

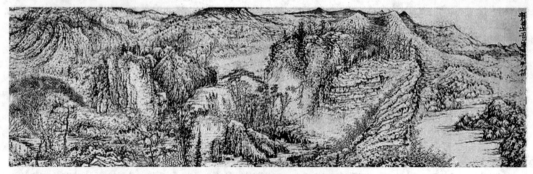

图2-20 《搜尽奇峰打草稿图》

始终贯穿在他的实践之中,此图图首以隶书题写的"搜尽奇峰打草稿图卷"九个字是其创作思想的真实写照。

石涛(1630—1724),原姓朱,名若极,小字阿长,法名原济,亦作元济,号石涛,又号大涤子、苦瓜和尚、清湘老人、瞎尊者等,广西全州人。早期山水受梅清影响较重,用墨皆十分清淡秀韵;后期的画,肆意纵横,脱尽窠臼,呈现多种面貌,与他的创作思想有很大关系。他强调画家要投身到大自然中去,从实际生活中获得感受,创造自己的艺术意境,要"借古以开今",达到从古人入、从造化出的艺术境界。

三、古代花鸟画

(一) 概述

花鸟画是以花卉、翎毛、草虫、蔬果为主要题材的一个中国画分支。专门描写花鸟题材的绘画在魏晋时期已经出现,到了唐代,花鸟画独立分科,而在五代有了巨大进步,画家众多,技法日趋成熟,风格也呈现多样化,产生了风格相异的两大流派:一派以工整细腻、富丽堂皇著称,代表人物为黄筌;另一派以野逸享名,代表人物为徐熙。两派风格不同,但各具特点,对后世的花鸟画影响深远。两宋时期,宫廷中装堂饰壁务求华美,使花鸟画在贵族美术中占有重要地位;社会上,中等阶层的需求及工艺装饰也促使了花鸟画的发展和活跃,因此,涌现出大量技巧高超的画家,仅文献记载就达100余人,此段时间古代花鸟画空前发展并取得重大成就。元代文人画的确立,使花鸟画也发生了相应的变化,由重写实转向重写意,追求清淡、素净。明清两代,写意花鸟画得到了空前的发展,名家辈出,各放异彩。朱耷、石涛、"扬州八怪"等都是写意一格的代表,清末的虚谷、任伯年和吴昌硕,在继承前人优秀传统的基础上又有所创新,至今仍影响着画坛。

(二) 作品赏析

1.《写生珍禽图》 图2-21

五代,绢本设色,纵41.5厘米、横70厘米,黄筌。《写生珍禽图》描绘了麻雀、鸠鸟、蜡嘴、龟、蚱蜢、蝉、蜂、天牛等二十多种动物,状态各异,逼真生动。质感是这件作品的突出特色,龟壳的坚硬、蝉翼的透明表现得淋漓尽致。画家还十分注重动物神态的把握,尤其是右侧的小麻雀,抖翅跳跃、张嘴鸣叫的样子十分传神。早期花鸟画重视写生,要

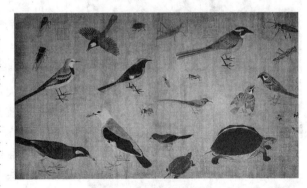

图2-21 《写生珍禽图》

求严格的写实功力,由此可见一斑。此画虽然不是一幅完整的统一构思的创作,却是一幅极佳的写生作品。画面用笔严谨,设色华丽,形象刻画生动逼真。沈括在《梦溪笔谈》中说黄筌:"诸黄画花,妙在赋色,用笔极精细,几不见墨迹,但以五彩布成,谓之写生。"可见其在绘画技巧上也有自己的特点。

黄筌(约903—965),字要叔,四川成都人,五代时为画院的宫廷画家。曾师从刁光胤、滕昌佑、孙位等人,但能取诸家之长,脱去格律而自成一派。擅花鸟,兼工人物、山水。由于长期供职画院,所接触到的都是宫廷贵族奢侈豪华的景象,所以黄筌的画取材大多是皇家宫

苑中的名花奇石、珍禽异兽。同时他的作品大多是按皇帝的旨意而作,必然要迎合宫廷贵族和帝王的审美情趣,所以他的画形成一种工巧细腻、富丽堂皇的风格。这种风格与江南以徐熙为代表的野逸风格形成五代、宋初花鸟画两大主要流派,画史上称"徐黄异体",对后世花鸟画影响极大。

2.《寒雀图》 图2-22

宋,绢本设色,纵30厘米、横69.5厘米,崔白。《寒雀图》描绘在严寒气候中一群麻雀在古木上安栖入寐的景象。画面通过皴擦勾勒刻画一株枝干虬劲的老树,古树的树干在形骨轻秀、生动活泼的鸟雀衬托下,显得格外浑穆恬淡、苍寒野逸。此画用色其淡若无,用笔灵活松动,运墨干湿浓淡相参,单纯中蕴涵变化,色彩明快,工写相兼,明显区别于黄氏花鸟画的创作技法。

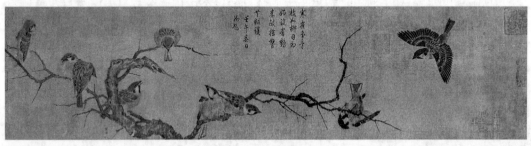

图2-22 《寒雀图》

崔白(生卒年不详),字子西,濠梁人(今安徽凤阳人)。工画花、竹、翎毛,尤以画带有野情、野趣的败荷凫雁驰名。他画风自然,技巧熟练,落笔可不用起稿,工而不拘,是北宋宫廷花鸟画的高手。崔白的花鸟画打破了自宋初100年来以黄筌父子工致富丽的黄家富贵为标准的花鸟画体制,开北宋宫廷绘画之新风。

3.《芙蓉锦鸡图》 图2-23

北宋,绢本设色,纵81.5厘米、横53.6厘米,赵佶。图中芙蓉盛开,随风轻轻颤动,蝴蝶翩翩飞舞,引得落在枝上的锦鸡回首凝视,画面充满了生动活泼的情趣。全图所用双勾法,线条细劲,不仅花卉枝叶和锦鸡造型准确,芙蓉被锦鸡所压的低垂摇曳之态也能如实体现,加上层次清晰、浓淡相宜的色彩晕染,使得画面在尽显富丽堂皇的同时又蕴涵端庄典雅的气质,可称得上是"形神兼备,曲尽其妙"。画幅右上方宋徽宗赵佶以瘦金体题:"秋劲拒霜盛,峨冠锦羽鸡。已知全五德,安逸胜凫鹥。"鸡在中国向有"德禽"之称,据《韩诗外传》载:"君不见夫鸡乎,首戴冠者,文也;足缚距者,武也;敌在前敢斗者,勇也;见食相呼者,仁也;守夜不失时者,信也。鸡有此五德。"可见其文武兼备、仁勇俱存、信守专一的性格为世人所推崇,而此幅画上所题"安逸胜凫鹥",

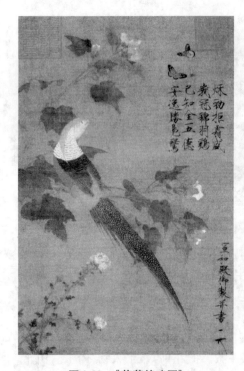

图2-23 《芙蓉锦鸡图》

是说它的安逸生活胜过周朝的成康盛世,应是美化粉饰当时的现实。

赵佶(1082—1135),宋徽宗,宋代第八个皇帝。作为皇帝,赵佶是昏庸无能的,但他酷爱和重视绘画,其艺术成就以花鸟画最为突出。他提倡作画要讲"法度"、讲"形似",要求画家观察须严格精细,表现要逼真。据说,为了表达效果,赵佶常以生漆点鸟雀的眼睛,使眼珠能像小豆子一般凸在绢上,格外生动。他的书法初学黄庭坚,后自创"瘦金体",常以此体在画上题诗,并用"天下一人"的花押签名。作为中国历史上最为关注艺事、醉心书画的帝王,赵佶在位期间广收名画巨迹,编纂皇家绘画收藏的书画著录——《宣和书谱》与《宣和画谱》,建立翰林图画院并完善其制度,还亲自指导画院画家的学习与创作。在绘画创作上,赵佶在注重对被描绘对象细致入微的再现的同时,还要求画面蕴含诗歌的意境,《芙蓉锦鸡图》无疑完美地体现出这位极具艺术修养的皇帝的美学思想。

4.《杂花图卷》 图2-24

明,纸本水墨、纵37厘米、横1049厘米,徐渭。《杂花图卷》为徐渭绘画成熟时期的代表作品。该画从左至右描绘了牡丹、石榴、荷花、梧桐、菊花、南瓜、扁豆、紫薇、葡萄、芭蕉、梅花、水仙、竹子等十三种不同的花木品类。画家以其疾飞狂扫的豪放气势,信笔涂抹,纵横挥洒;笔墨看似不经意,但画中线条、墨彩、气韵、造境俱佳。通卷画幅仿佛一曲交响乐章,或轻或重,或聚或散,或浓或淡,或行或止,或激烈或平和……竭尽造物之生动,笔墨之神妙,情境之激荡。徐渭是中国绘画史上不可多得的天才与奇才,他的水墨大写意《杂花图卷》更是中国绘画史上难得的交响诗般的神品与极品,是中国画中大写意画法的一件典范之作。

徐渭(1521—1593),初字文清,后改文长,号天池生,晚年号青藤道人,浙江山阴(今浙江绍兴)人。20岁时为诸生,后屡应乡试均名落孙山。37岁时,他应邀到浙江总督胡宗宪幕下当幕僚,曾参加抗倭战争,屡建战功。后胡氏获罪下狱而死,从此徐渭失却知音,报国无门,况因清名受污,一度精神失常。46岁因误杀继室张氏,被捕入狱,7年后始被张元忭营救获释。晚年以书画谋生自给。徐渭一生勤奋好学、多才多艺,书法、绘画、戏曲、音乐等方面

图2-24 《杂花图卷》(局部)

皆有突出成就,传世文集多种。他不为儒缚,对于陈旧的封建观念和权贵们的不义之举深恶痛绝,他的思想和行径在当时虽为封建统治阶层所不容,但受到大众的欢迎和赞扬,在浙江绍兴一带,传颂着许多徐渭才智过人和高风亮节的动人故事。

5.《荷石水禽图》 图 2-25

清,纸本水墨,纵 114.4 厘米、横 38.5 厘米,朱耷。此画墨笔画湖石临塘,其上以奔放自如的用笔画疏荷斜挂,墨色浓淡,富有层次。塘边两只水鸭一作昂首仰望状,另一作缩颈望立状,形象倔强冷艳,神情奇特,尤其是水鸭的眼部,描写甚为夸张,眼珠皆向上方,作白眼看人之态,此皆画家胸中一股愤慨沉闷情感之寄托。画面意境空灵,余味无穷。

朱耷(1626—1705),本名统鉴,号八大山人,别号雪个、个山等,江西南昌人。他的作品往往以象征手法抒写心意,如画鱼、鸭、鸟等,皆以白眼向天,充满倔强之气。这样的形象,正是画家愤懑情感的寄托。画山水,多取荒寒萧疏之景,章法结构不落俗套,其笔墨以放任恣纵见长,苍劲圆秀,清逸横生,不论大幅或小品,都有浑朴酣畅又明朗秀健的风神。他的绘画对后世影响极大。

6.《竹石图》 图 2-26

清,纸本水墨,纵 102 厘米、横 59 厘米,郑燮。此画以白描笔意为主,中锋勾勒,用长折带皴勾出坚硬挺削的立石,极尽变化,神韵具足。石前有两三枝劲拔挺秀的新篁修竹,竹子

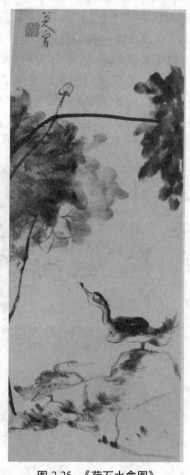

图 2-25 《荷石水禽图》

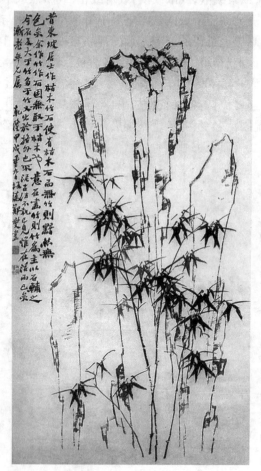

图 2-26 《竹石图》

节节屹立而上,直冲云天,墨色浓淡有致。竹的纤细清飒的美更衬托了石的另一番风情。在构图上,画家将竹、石的位置关系和题诗文字处理得十分协调。整个画面简约明快,竹清石秀,气势俊迈,风神肃散,有傲然挺立、不可一世之概。

郑燮(1693—1765),字克柔,号板桥,江苏兴化人。擅画兰、竹、石、松、菊等,尤以画兰成就最为突出。其画取法于徐渭、石涛、八大诸人,而又能自成家法,体貌疏朗,风格劲峭,天趣横溢。他非常重视艺术的独创性和风格的多样化,主张继承传统"十分学七要抛三"、"不泥古法",至今仍有借鉴意义。

第二节 近现代绘画作品

一、概述

中国近现代随着新旧社会的更替,中西经济文化的交流趋于频繁,东西方在地理上的隔障被打破,西方绘画不断传入中国,传统中国画陈陈相因、刻意模习的局面被打破,中国传统绘画一统的地位为之动摇,中国美术呈现出错综复杂的新格局,更趋向于多元化的发展。在中国画方面,既有反对摹古泥古,力主"外师造化,中得心源",尊重艺术个性,将传统绘画推向高峰的传统型画家,又有主张中西融合,革新中国画的融合型画家,各地画派林立;另一方面,大批热爱绘画艺术的青年学生纷纷出国求学,他们学成回国以后,成为美术教学的主要师资力量和职业画家,使中国绘画艺术出现了新局面。西方绘画在中国逐渐发展起来,从整体上奠定了中国油画发展的根基,油画在中国发展迅速,涌现出一批代表人物及作品。

二、作品赏析

1.《花卉四幅屏》 图2-27

纸本设色,纵149厘米、横39.4厘米(每幅),吴昌硕。此"四幅屏"所绘内容全为花卉,故又称"花卉图"。四幅画面从右至左分别是山茶花、荷莲花、黄菊花、牡丹花。每幅各有题写文字,"山茶"幅左上角是"嫣红"二字;"荷莲"幅右上角则是"白荷花开解禅意,点缀不到红蜻蜓"的诗句;"黄菊"幅左上方有"陶令篱边,花大如斗,泛金黄,延年益寿";"牡丹"幅左侧书有"国色天香,是为华(花)王,安得金盆,供之玉堂"。这些文字,既对赏画者予以点拨式引导,更揭示出各花中的文化底蕴,如荷莲,乃佛门尊崇之形象,更是寺院装饰里常用之物,故有"解禅意"之语;因历史上有陶渊明(彭泽令)爱

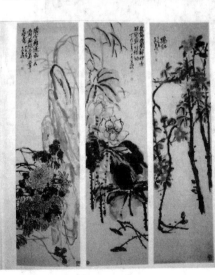

图2-27 《花卉四幅屏》

菊独钟，以致辞官后有"采菊东篱下"的诗句，故其用了"陶令篱边"之语；又因民间有重阳节饮菊花酒习俗，故其有"泛金黄，延年益寿"的提示；众花中以牡丹身价最高，素有花中之王的美誉，故其有"国色天香，是为华（花）王"之题。

吴昌硕（1844—1927），名俊、俊卿，字昌硕、亦署仓硕、苍石，别号缶庐、老缶、苦铁等，浙江吉安人。绘画上受徐渭和八大山人影响最大，擅写意花卉。他常把书法、篆刻的行笔、运刀及章法、体势融入绘画，形成了富有金石味的独特画风，所作花卉木石，笔力老辣，力透纸背，纵横恣肆，气势雄强，布局新颖，用墨浓淡干湿，各相其宜，色彩吸取民间绘画用色的特点，喜用浓丽对比的颜色，尤善用西洋红，色泽强烈鲜艳。其作品色墨并用，浑厚苍劲，同时配以真趣盎然的诗文和不凡的书法与古朴的印章，使诗书画印熔为一炉，对于近世花鸟画有很大的影响。

2.《蛙声十里出山泉》 图 2-28

纸本设色，纵 129 厘米、横 34 厘米，齐白石。《蛙声十里出山泉》是齐白石为我国著名文学家老舍画的一幅水墨画。诗句是由老舍指定的，他想请齐白石先生用画去表现听觉器官感受到的东西。齐白石凭借自己几十年的艺术修养，以及对艺术的真知灼见，经过深思熟虑，把"蛙声"这一可闻而不可视的特定现象，通过酣畅的笔墨表现出来。当老舍先生打开齐白石的画一看，高兴得拍案叫绝。画家不是直接去描写那些鼓腮鸣叫的青蛙，而是运用了特殊的联想手法，用简略的笔墨画出在一远山的映衬下，从山涧的乱石中泻出一道急流，六只蝌蚪在急流中摇曳着小尾巴顺流而下。蝌蚪是青蛙的卵变成的，人们从那稚嫩的蝌蚪自然就想起青蛙。虽然画面上不见一只青蛙，却使人隐隐如闻远处的蛙声正和着奔腾的泉水声，演奏出一首悦耳的乐章，连成蛙声一片的效果。白石老人以诗人的素养、画家的天才、文人的气质创造了如此优美的意境，把诗情画意融为一体，准确地表现了诗中的内涵，达到了中国画"诗中有画、画中有诗"的高境界。

齐白石（1863—1957），原名纯芝，字渭清，后改名璜，字濒生，号白石山翁，遂以号行世，并有齐大、木人、木居士、借山翁、借山吟馆主者、寄萍堂主人、龙山社长、三百石印富翁、百树梨花主人等大量笔名与自号，湖南湘潭人。齐白石早期画风工细，与他反复临摹《芥子园画传》不无关系，衰年变法，绘画师法徐渭、朱耷、石涛、吴昌硕等，形成独特的大写意风格，与吴昌硕共享"南吴北齐"之誉。他专长花鸟，笔酣墨饱，力健有锋，但画虫则一丝不苟，极为精细。他的山水构图奇异，极富创造精神，篆刻独出手眼，书法卓然不群，蔚为大家，是一位集诗、书、画、印于一身的全才人物。他主张艺术"妙在似与不似之间"，但反对不切实际的空想，经常注意观察花、鸟、虫、鱼的特点，揣摩它们的精神，常把生活中平凡普通的事物作

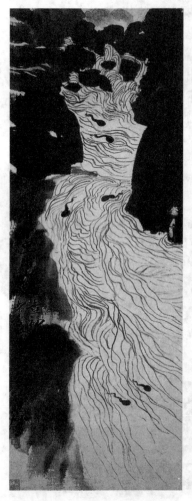

图 2-28 《蛙声十里出山泉》

为画材搬进他的画面。他把纯朴的民间艺术风格与传统的文人画风相融合,开创出文人画坛领域前所未有的境界,得到了传统文人阶层与广大平民百姓的交口称赞,从而确立了他在画坛上的历史性地位。

3.《雁荡纪游图》 图 2-29

纸本水墨设色,纵 153 厘米、横 82 厘米,黄宾虹。黄宾虹三次到雁荡山,作画赋诗。晚年多次重画雁荡,为我们留下了珍贵的艺术作品。此画整幅景物大多由长短笔触的皴法和浓淡干湿各异的墨点看似无序却有致地"点缀成形",山体和植被的深黑一方面昭示着土地和植物的活力与生机,另一方面也让留白出来的山道、房屋显得更为醒目,尽写雁荡山川神貌,色墨相融,丽质于表。满纸是墨,然而我们并不感到窒息,正如潘天寿先生所说的,是"于实中运虚,虚中运实,平中运奇,奇中运平"。

黄宾虹(1865—1955 年),名质,字朴存,一作朴人。笔名别署予向、虹庐、虹叟、黄山山中人等。他所作山水,建立在他对生活、景色真实感受的基础上,师法造化,作品浑厚华滋,意境幽深。他用笔讲究平、留、圆、重、变,用墨有浓、淡、破、泼、积、焦、宿七墨。追求"黑、密、厚、重"的效果,特重用"脏"墨、"脏"色,浊墨和浊色,下笔重,运笔狠,点、曳、斫、拂、披、转、顿、挫,笔法多变,或速或稳,齐而不齐,乱而不乱,特别喜欢用渴笔、宿墨、枯墨、浓焦墨,反复点、皴、擦,层层积染,使黑团团的一片山岚中透出

图 2-29 《雁荡纪游图》

一片黑黑的"亮光",显得分量特重,使人近看有浑厚之气,远看层次井然。其对笔墨的研究和运用,达到了远超前人的境界。他的画结束了山水画坛衰微萎靡的旧状态,开始了雄浑苍莽、大气磅礴的新时代,使濒临灭息的中国山水画获得了新生。他的画一出,便为一代画家所注目,得到时代的承认,成为时代的代表画家,在山水画史上具有重大的意义,是振起近代山水画的第一个关键画家。

4.《长江万里图》 图 2-30

绢本设色,纵 53 厘米、横 1996 厘米,张大千。此画长近 20 米,表达了画家对壮丽河山的眷恋之情。画面从岷江索桥起,直到长江出海口,把画家想象、追忆中的万里长江景色集于纸上。其间有溪水源头、蜿蜒江面、崇山峻岭、峭壁险滩,山中云雾,湍急瀑布,村落码头,名城古刹,沿岸田畴,点点渔帆,江心岛屿,浩瀚江涛。画面气势磅礴,神奇壮丽。张大千以泼彩法染出画面大势,再用传统笔法审势勾画出山石、树木、房舍,虚实得体,形象而概括。郁郁葱葱的大片翠色墨彩,构成变化莫测的山体和丛林,使人产生辽远的联想,沉醉于美的享受之中。

图 2-30 长江万里图

张大千（1899—1983），原名张正权，又名爰，字季爰，号大千，别号大千居士、下里巴人，斋名大风堂，四川内江人。在绘画上，他是个全能大家，人物、山水、花鸟、走兽无所不精，工笔、写意无所不能。张大千一生"独往独来"，不介入"保守"与"革新"之争，他认为："作画无中西之分，初学如是，至最高境界，亦复如是。"他在全面继承和发扬传统的基础上，将工写结合，重彩、水墨融为一体，开创了泼墨、泼彩、泼写兼施等新貌，给中国画注入了新的活力，影响广泛而深远。

5.《东战场的烈焰》 图 2-31

纸本设色，纵 166 厘米、横 92 厘米，高剑父。《东战场的烈焰》是画家抗日战争时期的作品。画家以西洋绘画中的光影处理和素描关系，融进中国的墨笔来表现祖国河山被日本帝国主义轰炸后的情景，满目疮痍，一片废墟。这是画家的亲眼所见，也是画家的写生之作，画家是以无比悲愤的心情来创作这幅作品的，以唤起民众的觉醒和抗争精神。正如右下角印章所刻："乱画哀乱世也。"明显地表现出画家的爱国主义和人道主义思想。

高剑父（1879—1951），名仑，号爵廷，广东番禺园冈乡人。高剑父一生不遗余力地提倡革新中国画，反对将传统绘画定于一尊；主张折衷，强调兼容并蓄，取长补短，在中国画传统技法基础上，他融合日本和西洋画法，着重写生，善用色彩或水墨渲染，具有南方特色，开创了岭南画派。该画派以岭南特有丰富景物为题材，注重写生，融汇中西绘画之长，以革命的精神和强烈的时代责任感改造中国画，在保持传统中国画笔墨特色的同时，创制出有时代精神、有地方特色、笔墨劲爽豪纵、色彩鲜艳明亮、晕染柔和匀净的现代绘画新格局。在绘画技术上，一反勾

图 2-31 《东战场的烈焰》

勒法而用"没骨法",用"撞水撞粉"法,以求其真。高剑父的绘画追求透视、明暗、光线、空间的表现,尤其重视水墨和色彩的渲染,创造出一种奔放雄劲而又令人耳目一新的艺术效果,在近代中国画坛上造成了深远的影响。

6.《愚公移山图》 图2-32

纸本设色,纵143厘米、横424厘米,徐悲鸿。此画作于1940年,正值中国人民抗日的危急时刻,画家意在以形象生动的艺术语言表达抗日民众的决心和毅力,鼓舞人民大众去争取最后的胜利。画家在处理这个故事时,着重以宏大的气势、震人心魄的力度来传达一个古老民族的决心与毅力。画面以从右至左、从前往后的格局展开,画面右端有几个高大健壮、魁梧结实的壮年男子,呈弧形分布占据画面大部分空间,他们手持钉耙奋力砸向黑土,虽然姿势表情不一,但是动态均呈蓄力待发之状,有雷霆万钧之势。左侧画面的人物排列较为松散,人物或高或低,树丛小景置于其间。背景青山横卧,高天淡远,翠叶修篁。这幅画将中国传统绘画中的白描勾勒手法运用于人物外形轮廓、衣纹处理和树草等植物的表现上,而将西方传统绘画所强调的透视关系、解剖比例、明暗关系等,在构图、人物动态、肌肉表现方面发挥得淋漓尽致,充分体现了作者在中国传统技法和西方传统技法方面所具有的深厚功底。在人物造型方面,作者借用了不少印度男模特形象,并直接用全裸体人物进行中国画创作,是这幅作品颇为独特之处。可以说,徐悲鸿在这幅作品中将中西两大传统技法有机地融会贯通成一体,独创了自己"中西合璧"的写实艺术风格。

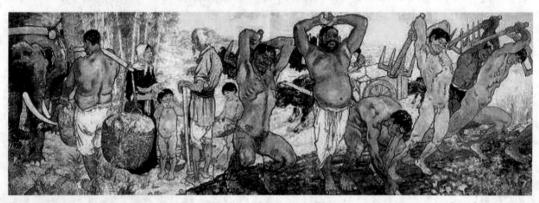

图2-32 《愚公移山图》

徐悲鸿(1895—1953),江苏宜兴人。1917年东渡日本,在日本,他较全面地了解了西欧画风对日本绘画的影响,"摆脱积习,会心于造物"的创造精神伴随他一生。回国后在蔡元培的帮助下,终于实现了去法国学画的夙愿。徐悲鸿受法国学院教育的影响,他强调基础训练,培养了大批具有坚实功底的美术人才,形成了中国艺术教育中的"徐悲鸿体系",他把毕生精力放在艺术教育与改革中国画方面。他认为,"中国画学之颓败,至今极矣",故必须改革,"古法之佳者采之,垂绝者继之,不佳者改之,未足者增之,西方画之可采入者融之"。他的伟大业绩更在于改革中国画和创建中国现代美术教育体系上,他对中国绘画艺术的影响极为深远。

7.《三公图》 图2-33

纸本设色,纵95厘米、横43.5厘米,李苦禅。此幅《三公图》作于20世纪40年代,三只公鸡气宇轩昂、花冠绣颈、硬爪睁目、雄威壮势,三鸡成鼎足之势。鸡有"德禽"之雅称,其

文、武、勇、仁、信在此画中表现得淋漓尽致。画面背景补以花、竹,亦有"花开富贵,竹报平安"之寓意。从此作品笔法与构图上不难看出,作者早年受扬州八家影响深厚,也反映了画家扎实的传统绘画功力。

李苦禅(1899—1983),原名英,字励公,现代画坛大写意巨匠,山东高唐县人。艺术上,他吸取石涛、八大山人、扬州画派、吴昌硕、齐白石等前辈技法,并熔中西技法于一炉,渗透古法又能独辟蹊径,在花鸟大写意绘画方面发展出了自己独到的特色。他笔下的花鸟,浑厚、平实而妙得天趣,既有一定写实的成分,但又不是对自然物象纯客观的描摹,而是高度凝练之后的再创造。在看似随意中蕴含着朴拙之气,在自然含蓄中蕴含着阳刚之气,他的运笔线条如行云流水,苍劲朴拙,笔法凝练简约,却意趣盎然。笔墨纵逸豪放、雄健磅礴。他驾驭笔墨的能力、驾驭写意技巧的能力是惊人的。对于他来说,画幅越大就越能自由挥洒。他的作品尤其到了晚年,愈加返朴归真,雄健苍劲,笔墨挥洒中已经达到了"笔简意繁"的艺术境界。

8.《梅花宿鸟》 图2-34

纸本设色,纵59厘米、横48厘米,陈之佛。这幅画作于1942年,抗日战争时期。画面画一株古老的梅树,树干呈"人"字形张开,在树干分叉处栖息着一只小鸟。鸟是背影,收颈缩脑,全用曲弧线组成,收拢的两翅用一圈一圈的弧线重叠,有些装饰性的夸张,画家

图2-33 《三公图》

强化了小鸟的畏寒身态,与冒寒开放的梅花形成了鲜明的对比。梅花在中国传统文化中,历来是作为坚强、刚毅、不畏强暴、清高自洁的象征,在当时那种艰苦的环境中使人产生无限的联想。此画是画在纸质较粗糙的皮纸上的,用的是纯墨色白描手法。梅树枝干的立体变化和鸟的羽毛质感全凭墨色的皴擦、勾勒来表现,仅对梅花施以淡淡的白粉。画面右上方有著名学者、诗人郭沫若赋诗一首:"天寒群鸟不呻喧,暂倩梅花伴睡眠,自有惊雷笼宇内,谁从渊默见机先。"这首诗不仅点出了此画蕴涵的深刻意境,也是恰如其分地称赞陈之佛,在那艰苦的岁月里为濒临灭绝的工笔花鸟画重振雄风、勇敢开拓的精神。

陈之佛(1896—1962),原名绍本,学名之伟,号雪翁,浙江余姚人。他的工笔花鸟画创作始于不惑之年。其画继承五代徐熙、黄筌之传统,参以写生技法,风格清新隽逸。20世纪50年代后,作品更呈清新、活泼、繁荣之貌,加之他深厚的图案基础,使其花鸟画赋色、构图皆与众不同,带有浓厚的装饰风格。

9.《待细把江山图画》 图2-35

纸本设色,纵100厘米、横115厘米,傅抱石。此画是画家登临西岳华山后所作,旨在表现"华山天下险"的雄姿,藉以抒发画家拥抱大好河山、热爱伟大祖国的情怀。画面上,中远景山峰几乎占满整个画幅,犹如横空出世,矗立于前。在这里,傅抱石用硬笔枯笔,散笔轻皴,

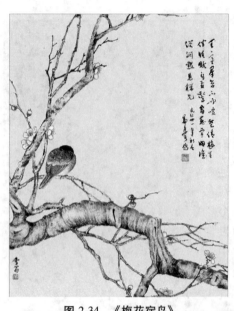

图 2-34 《梅花宿鸟》

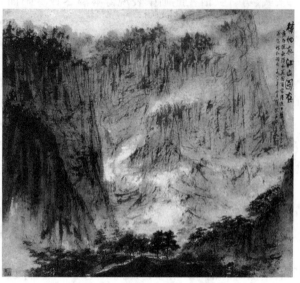

图 2-35 《待细把江山图画》

以横竖、上下、圆转的笔势运生出变化多姿的线条和长短相间的"飞白",绝妙地再现出山石肌理,山间云彩飞动,雾气迷茫,越显出气势雄壮,韵律丰富。点点簇簇,自成草木华滋;烘烘染染,便生坚石柔岚。前景山林村舍,压在下角,用浓墨重点,既使空间深远,景境辽阔,又反衬出中远景山峰高峨之势。设色只用淡赭,与淡墨融为一体,越显得透明而沉着。整个画面虚实相生,粗细相间,疏密有致,达到了既气势雄远又神韵幽闲的效果。

傅抱石(1904—1965),本名瑞麟,后因仰慕石涛而改名抱石,江西省新喻(今新余市)县人。他的艺术创作以山水画成就最大,其画大多是横扫猛刷,如风旋水泻、毫飞墨喷,似电闪雷鸣,若惊涛扑岸,大胆挥扫之后加以小心收拾。

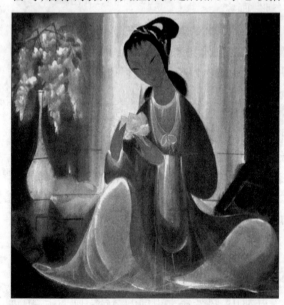

图 2-36 《仕女》

画意深邃,章法新颖,善于用浓墨渲染等方法,把水、墨、彩融合一体,达到气势磅礴、翁郁淋漓的效果。尤为值得一提的是受蜀中山水气象磅礴的启发,他大胆进行艺术变革,以皮纸破笔绘山水,创独特皴法——抱石皴,独树一帜,对解放后的山水画,起了继往开来的作用。他的人物画受顾恺之、陈老莲的影响较大,但又自成一格。他笔下的人物形象大多以古代文学名著为创作题材,用笔洗练,注重气韵,以形求神,刻意表现人物的内在气质,虽乱头粗服,却矜持恬静,达到了出神入化的效果。

10.《仕女》 图 2-36

纸本设色,纵 34 厘米、横 34 厘米,林风眠。画中人物是一位凤眼细眉的古代仕女。女子内着淡紫长衫,外罩白色纱衣,朦胧中透着淡淡的肤色。她双目低垂,手捧

一枝莲花，在安然、沉静中隐约流露着一种寂寥的情怀。加上白色花瓶，厚厚的古书，以及背景淡蓝色透明窗纱的映衬，生动地营造出古代女子书香闺阁淡雅素净的格调。画面以若隐若现的线条、几何图形来组织，有立体主义、后印象派艺术的特色。画家一笔到底，以流畅舒展的线条表现仕女的衣裙、身体及其意态的舒展从容。在笔墨技法上，为表现体面结构和黑白关系的用墨与用线，如在衣着和人体的勾勒上，对线条的处理一反传统绘画"力透纸背"的审美标准，吸取了传统瓷器上的绘画特点，笔法韧而有力，以光滑而有弹性、锐利而有速度取胜，从而使肌肤的质感和光泽更为鲜活。画面选色都是同调、同系，色彩的组合不会出现强烈的对比和反差，但画家通过巧妙的构图、画面上色块的分割组合，使画面仍有十分灵活、生动的层次变化，富有中国文化特色的古装仕女和雅室布局主题，又极具现代感，体现了立体主义、表现主义、色彩抽象等艺术理论底蕴，充分展示了林风眠在调合中西艺术方面的成就。在现代革新中国画的种种实验探索中，林风眠的创造性、开拓性劳动，具有里程碑的意义。

林风眠（1900—1991），广东梅县人。1918—1925年留学法国，他主张不着意建立一套学院式的教育体系，不规定成法，不把艺术的教育看成技艺的传授，而是培养学生掌握技艺的独立思考能力。他以自己的品格和对艺术事业坚定不移的信心，对学生进行潜移默化的教育，不谨遵古法，也不盲目追求时尚，有"民族性"与"现代性"。因此，他的学生大多为美术界有个性、有创新的大师级人物，如李苦禅、刘开渠、王朝闻、赵无极、苏天赐、李可染、力群、吴冠中、王式廓、董希文、朱德群、罗功柳等，他们的成就发扬光大了林风眠对绘画艺术改革执着的精神。

11.《音乐家》 图2-37

布面油画，纵68厘米、横56厘米，李铁夫。《音乐家》是李铁夫成熟时期的代表作，画家深受学院派写实传统影响，具有扎实的造型艺术基础。画面以暗色的背景和衣服，衬托出人物头部的主要形象，仍留有学院派的痕迹，但脸部丰富的色彩和轻快的笔触，已有直追哈尔斯的趋势，眉弓阴影覆盖下露出的一只眼睛，显得非常含蓄有神，而刚毅的额头、下额和加于额发与胡须上的几笔轻巧笔触形成对比，将一位潇洒高雅的音乐家形象活脱脱表现了出来。

图2-37 《音乐家》

李铁夫（1869—1952），原名李玉田，广东鹤山人。自幼学习诗文、绘画，长于肖像和静物，其肖像画具有19世纪欧洲学院派风格，背景深暗，色彩沉着含蓄，注重人物性格及心理刻画。

12.《男人肖像》 图2-38

布面油画，纵48厘米、横36厘米，冯钢百。此作为画家早年出国留学时的肖像习作，画面刻画了一位饱经沧桑的男子。笔触浑厚有力，色彩丰富和谐沉着，明暗对比强烈，与清末流行的中国"土"油画相比，它显示出西方古典写实画风的水准。冯钢百的肖像画以形象自然真实、生动传神而著称于

图2-38 《男人肖像》

图 2-39 《香港码头》

世,他擅于捕捉不同职业和气质人物的形神特征,致力于用色彩表现恰当的空间关系,因此,他笔下的人物个性鲜明突出,各具神采。

13.《香港码头》 图 2-39

布面油画,纵 73 厘米、横 90.5 厘米,陈抱一。《香港码头》表现的是 60 年前的香港。带有殖民特征的灯柱直立在码头边,蓝绿色的大海上泊着几艘渔民小船,岸边是翘首等待渔帆归来的渔妇们,夕阳把她们的身影长长地投射在黄色的土地上。作品显示出画家娴熟的艺术技巧和倾向于表现的写实画风。陈抱一主张从纯熟的写实技巧入手,从而开拓新的艺术风格,而不是对西方现代艺术流派机械地作形式上的模仿。他的画色彩和笔触强而有力,其风景写生作品倾注着对人生的体验与关心。

陈抱一(1893—1945),广东新会人。自幼喜爱西洋画,1915 年参与发起组织最早研究西洋画的东方画会。曾两次东渡日本,先后就读于白马会洋画研究所、东京川端绘画学校,受欧洲后期印象派与新现实主义影响。1921 年于东京上野美术学校毕业回国,发起创办晨光美术会。1925 年与蔡元培等创办中华艺术大学,与丁衍负责西画科。曾先后任上海图画美术院、立达学园美术科、神州女子学校艺术科、新华艺术专科学校等西画教授,上海艺术专科学校西洋画系主任,与徐悲鸿、颜文樑、朱屺瞻等组织默社。

图 2-40 《威尼斯圣保罗教堂》

14.《威尼斯圣保罗教堂》 图 2-40

布面油画,纵 16 厘米、横 24 厘米,颜文樑。《威尼斯圣保罗教堂》是颜文樑留学时期的代表作品。画面上夕阳映照,威尼斯圣保罗教堂金光闪烁,古老庄严。教堂及教堂前圣马可广场上的人群、鸽子,散发着一种迷人的朦胧之美。画家汲取了欧洲古典主义绘画造型和印象派绘画色彩的特点,笔法细腻,并充分利用了冷暖色调的对比和色阶层次的变化来加以表现。

颜文樑(1893—1988),江苏苏州人。自幼受艺术熏陶,刻苦学画。1928 年赴法国巴黎留学,其间购买了希腊罗马雕塑石膏复制品教具近五百件、图书万余册,于 1932 年运回祖国,使苏州美专的石膏教具藏品为全国之冠。1952 年院系调整后,历任浙江美术学院副院长、中国美术家协会理事、顾问及上海美协副主席等职。他对解剖学、透视学、色彩学等研究精深,擅长油画、粉画、水彩画,汲取古典主义的造型、印象主义的色彩,糅合中西画表现手法,独树一格。作品着重写实,构思精巧,笔法细腻,色彩明快,具有浓郁的东方情调。

15.《龙虾》 图2-41

布面油画，纵53.5厘米、横73厘米，秦宣夫。此作品是秦宣夫早年静物画作中少有的较大尺寸的重要创作。画中的茶壶是他从青岛寻获购买，常伴左右，极为珍爱。龙虾则在当年是不多见的珍贵食材，他不舍趁鲜入食而先入画，因创作慎重，等画作完成，龙虾已无法食用。画面色彩绚丽夺目，深色的背景与主体强烈的光感，红色的龙虾与黑色的彩饰茶壶，对比强烈，主体突出。用笔洒脱，质感鲜活。

图2-41 《龙虾》

秦宣夫（1906—1998），广西桂林人。擅长油画、西方美术史。1931—1934年在吕西安·西蒙工作室学习油画。1934—1936年，任国立北平艺术专科学校专任教员，教素描及西洋美术史。

16.《台湾移民图》 图2-42

绢面油画，纵183.7厘米、横86.5厘米，王悦之。《台湾移民图》是王悦之令人称道的油画民族化创作作品之一。画家利用衣物图案肌理的走向变化来表现身躯的立体感，利用衣服的不同色调和图案来表现人物的层次，从而形成整个画面的立体效果，使西方油画、中国画和图案画的技法和谐地结合为一种有意味的表现形式，加上画家使用中国狼毫毛笔蘸稀油在绢质材料上进行创作，更使整幅作品充满了浓郁的东方风韵，显示出画家在油画民族化探索上的创新才能。

王悦之（1894—1937），原名刘锦堂。他是我国台湾省第一位考取官费留学日本研习油画、毕业后回到祖国大陆从事美术教育和最早进行油画民族化探索的先行者。

17.《田横五百士》 图2-43

布面油画，纵197厘米、横349厘米，徐悲鸿。这幅《田横五百士》是徐悲鸿的成名大作。故事出自《史记·田儋列传》，画家有感于田横等人"富贵不能淫，威武不能屈"的高节，着意选取了田横与五百壮士惜别的戏剧性场景来表现。画中把穿绯红衣袍的田横置于右边作拱手诀别状，他昂首挺胸，表情严肃，眼望苍天，似乎对茫茫天地发出诘问，横贯画幅三分之二的人物组群，则以密集的阵形传达出群众的合力，画面渗透着一种悲壮的气概，撼人心魄。背影衬以明朗素净的天空，给人以澄澈肃穆的感觉。徐悲鸿作此画时，正是日寇入侵，蒋介石妥协不抵抗，许多人媚敌求荣之时，他意在通过田横故事，歌颂中国人民自古以来所尊崇的"富贵不能淫，威武不能屈"的品质，以激励广大人民抗击日寇。

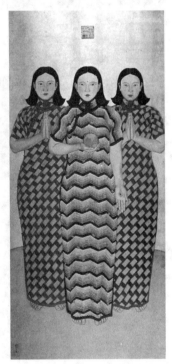

图2-42 《台湾移民图》

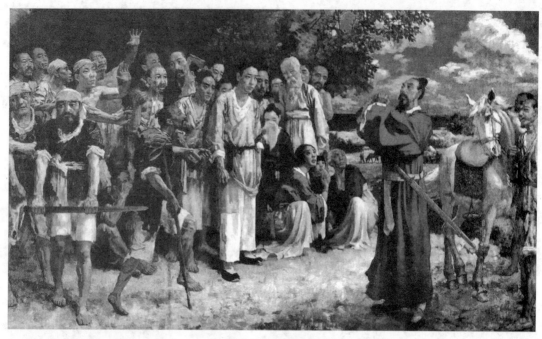

图 2-43 《田横五百士》

图 2-44 《菊花与女人体》

18.《菊花与女人体》 图 2-44

布面油画，纵 72.5 厘米、横 91 厘米，潘玉良。画面所刻画的女人体背影有着玲珑线条，侧脸上看不到任何表情，只望见圆润的脸颊和弯长的一道眼睫，乌黑的长发高高盘起在头顶。作品采用调稀颜料后做出油画色彩渗透的效果，以及画面上"线"的贯穿，都体现出中国画的风格和效果。潘玉良的油画运笔粗犷泼辣，毫无柔弱之气，色彩的深浅疏密与线条互相依存，很自然地流露出远近、明暗、虚实，气韵生动，中国书画的笔法在她的油画中得到成功的应用。

潘玉良（1899—1977），原姓张，后随夫姓，改名潘玉良，江苏镇江人。中国著名女画家、雕塑家。潘玉良是民初女性接受新美术教育成为画家的极少数例子。

19.《穿白点蓝洋装的少女》 图 2-45

布面油画，纵 74 厘米、横 50 厘米，常玉。画面上一个坐姿拉长变形的女人，线条单纯流动，淡雅的调子里流露着浓郁的忧伤，最触目的是两条夸张的腿，仿佛整个身体都融化在这两条腿上。常玉和徐悲鸿等人属于同一代的旅法画家，深受马蒂斯和野兽派绘画的影响，画风上有表现主义倾向。

常玉（1900—1966），本名常有书。1919 年常玉与徐悲鸿、林风眠以留法勤工俭学的方

式前往巴黎,并于1919年赴日时在东京展出其书法作品,而获当地杂志刊载推荐。他是早期知名海外画家之一,也是近代中国画坛的一个异数,因为他擅长画画,却是以顽童心理、游戏心情在作画。他画画不讲究画理,而是随性所之、随兴所至,画他的好恶、画他的心情。绘画对常玉而言是一种情感的自然宣泄。常玉的女人体作品表现角度与常人不同,他以裸女整个身体轮廓表现内心的风景,他笔下纤细裸女不多,大多是丰满肥硕的女子,即便是亭亭玉立、玉体冰肌的女人体也都是脂润肌满、风韵张扬。他的绘画笔调洒脱,行笔畅逸,使人能感觉到他在遵循中国传统技法的同时,又在努力试图突破传统格局的束缚而倾力探索。他绘画中的背式女人体特点独具,画中的女人有的独眼视人,若有所思;有的欲言又止,眉宇间还夹杂着冷眼相观、不屑一顾的神情。有的作品女人体的青丝发髻最为招眼,体态含羞带怨,颇有"不可向人语,独自暗神伤"的自怜情态。

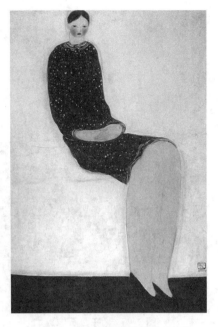

图 2-45 《穿白点蓝洋装的少女》

20.《如此巴黎》 图 2-46

布面油画,庞薰琹。在《如此巴黎》这幅作品中,画家把不同时间和空间的形象以现代构成方法处理,通过蒙太奇的手法交织在一个空间,将繁华而疯狂的夜巴黎浓缩在画面上,卖笑的女人、赤裸的身体、愁苦的眼神、叼雪茄的男人、隐现的警察、摇曳的灯光、炫目的广告,即便是一扇门、两扇窗和几张纸牌,也在时刻变幻着。该作品的表现手法虽然未脱西方现代派绘画的影响,但是在形象、色彩方面具有装饰性,显然较为接近东方人的审美情趣,错综复杂的组合却不失和谐自然,激烈变化的表现却不失平衡合理。

庞薰琹1906年出生于江苏常熟,是我国杰出的艺术家、艺术教育家,中国现代美术运动的先驱者,中国现代艺术设计教育的开创者,早年曾留学法国。新中国成立后,庞薰琹将全部精力投入到工艺美术事业发展和艺术设计教育上,成为新中国第一所高等艺术设计学

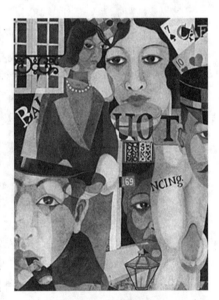

图 2-46 《如此巴黎》

院——中央工艺美术学院(现清华大学美术学院)的重要创建人之一。他立足于本民族传统,不断吸收、融化和创新,擅长油画、水彩画及白描,尤精图案、装饰艺术设计,是我国现代艺术的先驱者、现代工艺美术事业的拓荒者。

21.《齐白石像》 图 2-47

布面油画,纵113.5厘米、横86厘米,吴作人。该作品堪称用西方油画技法来表现民族风韵的典范。画面中,画家将白石老人的青灰色大袍作为主体,与暗紫色沙发、亮灰紫色背景一起构成了朴素、凝重、雍容的色调,极好地表现了白石老人厚朴博宏的精神世界。在灰

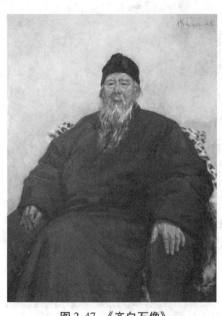

图 2-47 《齐白石像》

色背景的衬托下,画家重点刻画了人物的面部与手,使其色调鲜明突出,具有虚实对比之妙,人物形象达到了形神兼备的境界:白石老人鹤发童颜、银须飘散、目光深邃,表现出安详端庄之态;右手食指、拇指还捏在一起,是长期执笔作画养成的习惯,对该细节的把握显示出画家对生活的观察之细。肖像画之难,在于对人物内心精神世界的把握,所谓"盖写其形,必传其神,传其神,必写其心"。从这一点来看,此作堪称肖像画的典范。俄罗斯普希金造型艺术博物馆馆长札莫希金曾这样评价:"它足以和列宾的《托尔斯泰像》相媲美。"

吴作人(1908—1997),安徽省泾县人。早年攻素描、油画,功力深厚;间作国画,富于生活情趣,不落传统窠臼。晚年后专攻国画,境界开阔,寓意深远,以凝练而准确的形象融会着中西艺术的深厚造诣。

22.《开国大典》 图 2-48

布面油画,纵 176 厘米、横 310 厘米,董希文。《开国大典》所描绘的是 1949 年 10 月 1 日中华人民共和国中央人民政府成立时天安门国庆典礼的盛况。场面恢宏,喜庆热烈,毛泽东和其他中央领导神采奕奕,气度不凡。蓝天白云,风和日丽,广场开阔,红旗如海,天安门城楼金碧辉煌。画家在进行严谨的写实描绘中,借鉴了民间美术和传统工笔重彩的表现手法,使蓝天与地毯、红柱子、红灯笼及红旗等造成强烈的对比,并增加了节日的喜庆气氛。在

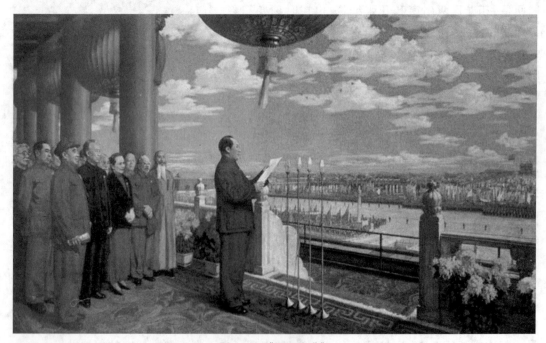

图 2-48 《开国大典》

写实手法的描绘中,画家又进行了大胆的艺术加工,如透视和光影的处理都没有严格地按西方写实绘画中的素描要求,在画面的右侧部位减去一根柱子,这些都是为了适应并强化画面主题和总体的需要,同时也适于中国广大读者的审美情趣。

董希文(1914—1973),浙江人。擅长油画、美术教育。曾任中央美术学院油画系研究室主任、教授,全国政协委员、中国美术家协会创作委员会委员和绘画组组长。

第三章

中国雕塑作品选析

第一节 古代雕塑作品

中国古代雕塑艺术具有悠久的历史和鲜明的艺术风格,特别是在题材和内容上有着强烈的民族特色,在世界雕塑史上独树一帜,别有风采。在漫长的发展过程中,中国雕塑不断吸取融合外来艺术的成分,取得了辉煌的艺术成就。

如果把能够在石头上打制猛犸象等自然物作为人类有"思想"的标志,那么雕塑就几乎与人类历史一同诞生。中国古代雕塑艺术和其他国家的雕塑发展史一样,最早也不是一个独立的艺术门类,而是附属于当时的实用工艺,如陶器、玉器、青铜器的制作。

原始社会的石器可以说是"雕"和"塑"的雏形。火的运用开辟了陶塑艺术的新天地,丰富了中国古代雕塑的艺术语言和强烈的感染力。中国原始雕塑主要以人和各种动物形象的陶塑为主,以石、骨、玉为材料雕刻。它们大多是附加在实用器物上的装饰物,多以捏塑、贴塑、锥刺等手法制成,形象粗简,随意性很强。中国古代雕塑就是以这些粗糙稚拙而又纯正的作品迈出了第一步,展现了独特的表现力和丰富的精神内涵。

青铜灼热的液体和熊熊燃烧的烈火带来了雕塑的新时代。尽管此时的雕塑概念尚不完备,但具有独立雕塑品质的遗存却相当丰富。商周时期的雕塑作品以青铜器铸造为主。其中商代青铜礼器造型奇特,多富于神秘、威慑的色彩。西周以后,其风格趋于写实而富于理性。至春秋战国时期则变得繁丽、华美。商、周时期除礼器外,还有一些器物支架、底座等实用青铜器和石、骨、玉雕刻作品,或人物,或动物,皆造型巧妙,制作精细。另外,如四川广汉三星堆出土的一组青铜人像,形制巨大,形象夸张,与中原遗物有着明显差异,可窥见远古巴蜀文化的风貌。其作品不仅用于实际生活,而且更多地用于祭祀神灵,装饰性极强,富于寓意。中国古代雕塑从这个时候起就开始奠定和具备了民族传统的风格与巨大的美学魅力,那体现商周时代精神的青铜艺术,至今令我们赞叹不已。

随着人类文明的进步,雕塑艺术逐渐脱离实用工艺而成为一个独立的艺术门类。举世罕见的秦始皇陵兵马俑,为中国雕塑艺术的发展掀起了新的高潮。其体量之巨大、数量之众多、形象之真实产生了震撼人心的艺术魅力。而汉代的厚葬之风使动物俑和人物俑雕塑作品众多且造型古朴、神态夸张、动势感强。西汉名将霍去病墓前的大型动物石刻,手法简练概括,于浑厚中显示雄强之美,体现了汉代高大博远、气魄深沉的时代精神。秦汉时期是我国古代雕塑作为一种独立的艺术形式大放光彩的阶段,其辉煌的成就成为中国雕塑史上的第一个高峰。

汉代以后,随着佛教在中国的广泛传播,中国古代雕塑经历了一个吸收外来艺术精华的大变动。佛像雕塑逐渐成为魏晋南北朝时期雕塑艺术的主流,著名的云冈、敦煌、龙门、麦积

山四大石窟均开凿于这个时代。一般而言,北魏时期的造像在形式风格上受印度或西域式样的影响,庄严、浑朴,于静穆中显示着佛的伟力。南北朝的佛教雕刻融合汉族知识分子的审美时尚,形成了褒衣博带、秀骨清像的新风貌。此外,南朝陵墓雕刻群也是这个时期重要的雕刻作品。最出色的是那些镇墓神兽,体量巨大,造型奇伟。石窟寺雕塑艺术的兴盛以及帝王贵族陵墓前的巨大石雕使这一时期的雕塑艺术显得相当繁荣。

隋唐时期是中国古代雕塑的鼎盛期,其成就首先表现在石窟雕塑上,如洛阳龙门石窟的奉先寺石刻造像,雕刻手法流畅而娴熟,创造了完全民族化的造型风格,不仅体现着大唐帝国博大、雄强的时代精神,同时也显示出唐人丰富的想象力和高超的雕刻技艺。唐代宗教雕塑的另一特点是形象的现实化与个性化。那些佛国的人物都被赋予了世人的性格和神貌。以顺陵石狮、昭陵六骏为代表的陵墓雕刻,单纯而注重动势,体现出雄视一切的恢宏气度。此外,我国古代最大的佛像——四川乐山大佛以及唐代墓葬出土的许多形象优美、鲜艳夺目、真实生动的"三彩"俑,都充分显示了这一时期雕塑艺术的精致完美,把中国雕塑艺术又推向了一个高峰。

唐代以后,中国古代雕塑艺术逐渐衰落。世俗题材的增多和写实风格的发展是宋、辽、金时期雕塑艺术的主要特点,四川大足石窟、山西晋祠、山东长清灵岩寺的雕塑,都生动传神地表现了世人情态,有很强的写实性。辽代大同华严寺的菩萨造像体态优美,神情含蓄,衣饰华美,大有唐塑遗风。宋、元雕塑总体来说缺乏隋唐时期的宏伟规模和奔放之势,在写实手法的精雕细刻上却有所发展。以彩补塑、以线塑形的中国雕塑风格至此已经达到了炉火纯青的地步。

至明清,佛教石窟造像骤减,以至完全绝迹。此时,雕塑艺术虽偶有佳作,小型雕塑也有新的发展,但总的成就已大不如前。

综上所述,中国古代雕塑艺术在秦汉以前是发展的萌芽时期,秦汉、南北朝是成熟与繁荣的时期,唐代则是高峰期,唐以后至清为低潮期。从现存的各个时期的大量雕塑艺术的遗存来看,中国古代雕塑的艺术成就,比较集中在陵墓雕塑、宗教雕塑、民俗性及其他内容的雕塑这三个方面。

下面让我们把目光重点投向这些丰富的艺术遗产,循着中国古代雕塑发展的历程,作一次艺术美的巡礼。

一、古代陵墓雕塑

(一)概述

陵墓雕塑是我国古代雕塑艺术遗产中重要的组成部分。在我国漫长的封建社会中,历代帝王贵族的陵墓几乎遍布青山绿野,难以数计。自秦汉以来,由于盛行厚葬,这些陵墓不仅规模宏大,墓内随葬品很多,而且在陵墓的周围设置了很多石雕,以显示墓主的功绩和尊严。因年代的久远和自然或人为的损坏,许多陵墓早已不存于世,但大量考古发掘的陶俑和保存完好的陵墓石雕仍能集中体现出我国古代雕塑当时的艺术水平与鲜明的时代特征。

俑,是我国古代墓葬中摹仿人形而制作的一种随葬品,最早起源于东周,在秦汉和唐代最为盛行,其中陶俑的数量最多,艺术价值也最高。由于俑是代替活人殉葬的陪葬品,而早期的殉葬者都是社会下层人物,俑的形象无疑是当时现实生活的写照,体现了时代的风格,并具有创作自由、生动活泼等特点。它在中国古代雕塑艺术中占有十分重要的地位,也是中

国古代雕塑区别于西洋雕塑的一个重要类型。

大型陵墓石刻肇始于汉代墓前的石人、石兽。存世的古代陵墓石刻主要为江苏的六朝陵墓雕刻、陕西的唐陵雕刻和河南的北宋陵墓雕刻，以及明、清各代帝陵和勋臣贵戚墓的遗存。南朝和唐代的作品代表了陵墓石刻的最高成就，具有极高的艺术价值。

（二）作品赏析

1.《秦始皇陵兵马俑坑内景》（局部） 图3-1

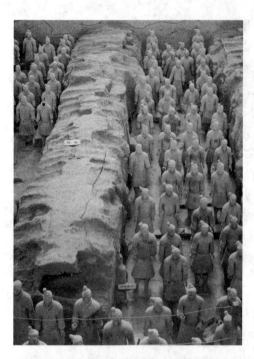

图3-1 《秦始皇陵兵马俑坑内景》（局部）

秦。秦始皇陵兵马俑坑，是1974年3月在陕西临潼县偶然发现而被发掘的，由此揭开了新中国成立以来最大考古发现的序幕。整个秦始皇陵兵马俑坑占地面积达2万多平方米，其中以一号坑最为壮观。这一俑坑位于秦始皇陵东侧约1.5公里处，占地14000多平方米。在青砖铺底的地面上排列着面向东方的陶俑和陶马多达6000余件，组成了一个由战车、步兵相间排列的严整方阵。二号俑坑面积也达1万多平方米，有兵马俑1000多件，是由战车、骑兵、弩兵和步兵等兵种组成的混合阵容。三号俑坑面积约5200平方米，有战车一乘，武士俑68个。二号和三号坑中间还有一条面积近500平方米但没有放置陶俑的坑。四个坑的位置完全符合古代兵书的布阵原则，布局严谨而完整，场面恢宏壮观，气势磅礴，令人叹为观止。

这数以千计的大型陶俑，在人物形象的刻画上，表现出极高的写实技巧。几乎包括了各个等级和兵种的古代军人，相貌、神情、性格各不相同，形象极其生动自然。有的稳健，有的威猛，有的体形硕大、气势磅礴但稚气未脱，甚至可以看出是哪个地区的人。兵马俑真实地再现了每个细节，如发式、衣服、铠甲甲片有规律地重叠相压线等，都予以一丝不苟的刻画和质感表现，体现了秦代雕塑注重写实的特点。陶马则以其矫健的肢体和警觉的神态显示了我国古代雕塑家对动物塑造的高超技术和深厚的工艺传统。

兵马俑的出土，不仅否定了"中国古代雕塑不发达"的说法，而且以鲜明的艺术风格和宏大的气势，向世人展示了秦代雕塑的高超艺术水平，即使同时期的古希腊雕塑也没有如此惊人数量所体现的宏伟气魄和浩大精神的作品。

2.《将军俑》 图3-2

图3-2 《将军俑》

秦。这个高达197厘米的将军俑，出自秦始皇陵东侧一号俑坑。从形象上看，这是一位身经百战的老将，他神态安详，稳重端庄，高扬的双眉带着必胜的信念，紧闭的嘴唇显示出坚毅果断的性格，微低的头，交叉按剑的手与专注的眼神，既威风又可亲，是

当时秦朝威镇四海的强大军队中上层武官的真实写照。准确的结构比例与细致入微的性格刻画,使这些陶制品变成了活生生的血肉之躯,有力地显示了我国秦代雕塑艺术已达到一个成熟的发展阶段。

3.《击鼓说唱俑》 图3-3

东汉。四川地区的汉俑独具特色,内容较为丰富,在出土的许多俑雕像中,最著名的就是这件《击鼓说唱俑》。说唱人,头戴软小冠,并以长巾围绕一匝,前额上打一花结。上身光赤,下身着长裤,赤脚,额前布满皱纹,眯缝双眼,活泼诙谐,席地而坐。左臂抱一扁鼓,右脚翘起,握着鼓椎的右手扬起,正神采飞扬地说唱着那引人入胜的故事。其滑稽表演仿佛已经进入了高潮,竟不自觉地手舞足蹈起来,得意忘形,表情夸张。创造出一个充满戏剧性的精彩场面,使人似乎听到他那诙谐的笑语、活泼的鼓点和场上为之倾倒的喝彩声。这件陶塑造型手法熟练,朴实无华,令人感到亲切。作者于写实的基础上恰到好处地做了夸张变形,表现说唱者那种生动、有趣、丑中见美的特殊神气,堪称汉代陶俑中的代表作。这件作品同时也是研究汉代民俗和陶塑艺术的珍贵史料。

图3-3 《击鼓说唱俑》

4.《铜奔马》 图3-4

东汉。这是1969年出土于甘肃武威县一座东汉墓葬中的陪葬品,性质与陶俑一样。作品艺术构思奇特,一匹昂首嘶鸣、三足腾空的奔马,一足踏在一只飞鸟上(过去曾有人认为飞鸟是燕子,作品取名"马踏飞燕",但飞鸟是否燕子,没有定论,后又改称"马踏飞鸟"),很好地表现了奔马非凡的速度和风驰电掣般的奔腾的气势。这是一件不可多得的艺术珍宝,作品形象已被国家旅游事业部门作为中国旅游业的标志,被越来越多的人所认识。

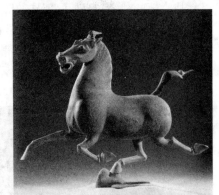

图3-4 《铜奔马》

5.《唐三彩女立俑》 图3-5

唐代。唐代,特别是盛唐时期,男女体态都讲究健壮、丰腴,以此为美。尤其是女子,我们不仅可以从唐代仕女画家张萱、周昉的《捣练图》、《簪花仕女图》、《挥扇仕女图》上看到盛唐女子丰满的身姿和雍容华贵的风度,从大量唐代陶俑身上也可以看到同样优美的造型。

这是一件最具盛唐风格的陶女俑。此俑仪容端庄大方,脸容丰满,身体比例适中,人物神情也刻画得微妙动人。头上是一个大大的发髻,簇拥着丰腴的圆脸,露出淡淡的笑容。身上穿着窄袖襦和长裙,薄薄的衣衫紧紧裹着滚圆的身体,显出肌肤的圆润以及微妙的起伏。几条犀利的线条把衣纹表现得生动自然、流丽顺畅,整个形体显得饱满而简洁。上肥下瘦的处

图3-5 《唐三彩女立俑》

理，使得本来会笨重的躯体反倒显出几分轻盈。

在这个陶女俑身上，我们不仅可以看到陶塑艺人的娴熟技法和高深造诣，而且能感受到大唐盛世的宽松气氛。同时，通过女俑形象的线条美，也可从中体会到中华民族传统雕塑与中国绘画的渊源关系。类似的侍女俑在唐俑里还有很多，形成了中国古代雕塑艺术中的一个重要分支。

6.《三彩骆驼载舞乐俑》 图3-6

唐代的乐舞俑是陪葬品，意在供死者继续像活着一样享乐生活。骆驼昂首直立于长方形的底座上，驼背上垫菱格纹圆毡，驼架上铺垂至驼腹的条纹长毡。架上有5个人，其中1人站立在中间，是歌舞的胡俑，其余4人面朝外，各奏一种乐器。人物的表情、动作、形象等均塑造得十分传神生动，是唐三彩俑中最有代表性的作品之一。

图3-6 《三彩骆驼载舞乐俑》

7.《跃马》 图3-7

汉。霍去病是汉武帝时英勇善战的青年将领。他18岁就率领大军深入西北的祁连山，以六战六捷的战绩，打败了盘踞在北方的匈奴军，为安定边界，沟通西域交通，建立了卓越的功勋，被封为骠骑大将军。后因病早亡，即陪葬汉武帝茂陵旁边，并为之起坟，象征他征战过的祁连山，同时雕刻大型石刻多件，散置"山"上，以资纪念。

《跃马》石刻是霍去病墓群雕中不朽的名作之一。在汉代与匈奴的战斗中，战马起到了极其重要的作用，能征惯战的霍去病生前与战马结下了不解之缘，所以在霍去病墓前，雕塑家以象征性手法把战马塑造为正义、勇敢的化身，也是当年古战场的缩影。行将伸展的前腿、已经点地的蹄尖、高昂的马头和警觉的双目，仿佛都预示着这匹战马即将腾空而起，驰骋疆场。

图3-7 《跃马》

这件作品在整体上借用了石头的天然形态，只是略加雕刻，有浑然天成的意味。作者在雕塑中不拘泥于细致的刻画，而着意于瞬间动势的捕捉和对对象内在精神的把握，造型简练、完整而厚重。作品中细部处理精雕细刻，尤其是面部和眼神的刻画令人感到了"点睛"妙笔的绝技。

8.《伏虎》 图3-8

汉。这件作品也是霍去病陵墓群雕中一件十分著名的作品。其雕刻的主要特点，是造型概括、神态生动超过了外形的酷似。石虎沉着地卧在那里，神情机警而威猛，四肢强健有力，长长的尾巴卷搭在后背上，仿佛正蓄势待发，准备扑向猎物。这种稳定的整体造型和充满强劲动感的艺术形象，形成了汉代石刻气魄深沉宏大的艺术风格。此外，这一雕刻在

图3-8 《伏虎》

表现虎的皮毛质感上采用了非常巧妙的方法。只是在虎的躯体上刻出了一些极富表现力的线条，就形象地表现出虎皮的斑纹和皮毛柔中带硬、浅中见厚的特点。

9.《梁吴平忠侯萧景墓前石辟邪》 图3-9

图3-9 《梁吴平忠侯萧景墓前石辟邪》

南朝。在南京和丹阳一带，已发现有南朝宋、齐、梁、陈四个朝代帝王贵族的陵墓石雕31处，其中29处石雕保存较好。石兽在前，相对而立，石柱在后。帝王和贵族墓前所置石兽，其形象和名称并不相同。一般来说，帝王陵前使用的石兽，头上长双角的称"天禄"，长独角的叫"麒麟"，它们具有辟邪镇墓的作用，所以有时将它们统称为"辟邪"。王公贵族墓前的石兽，一般称为"辟邪"或石狮。这些都不是人间实有的动物，而是传说中的瑞兽。现存南朝陵墓的石刻，以石兽的艺术水平最高。萧景墓前石刻辟邪，体形高大，胸突腰耸，仰首伸舌，四肢粗壮，尾长及地，两翼前有旋转的纹饰至前肢的左右两侧和胸前。富有表现力的夸张、变形，显示出高大厚重、威武雄壮的气势与力度。

10.《顺陵立狮》 图3-10

唐。顺陵是唐代女皇武则天母亲杨氏的墓。武则天登上皇位后，加封她父母为太上皇帝、皇后，并加封其母杨氏的坟墓为顺陵，集中高明工匠，选用最好的石材，为其雕刻比一般唐陵石雕更大的石狮、石兽，数量众多，规模相当庞大，以炫耀其权势。右图为顺陵南门神道两侧的石雕雄狮。昂首伫立，躯体魁伟，四肢粗壮，张口作怒吼状。头部和鬃毛的处理较精细，并具有装饰意味。躯体四肢则概括洗练，着重大的团块结构。整个造型突出狮子的威严与凶

图3-10 《顺陵立狮》

猛，巨细和谐，气势非常雄壮。这是现存顺陵石刻中最有代表性的作品。人们站在它的前面仰首观看这个用整块巨石雕刻成的巨狮，不能不感受到一种雄强的气概。这是封建盛世精神的反映。

二、古代宗教雕塑

（一）概述

宗教雕塑主要保存于寺庙和开凿于山崖之上的石窟寺之内，其中尤以石窟艺术最为集中、最有代表性。据统计，全国有大小石窟近百处，其中成就最大的是享誉世界的四大石窟：敦煌石窟、麦积山石窟、云冈石窟、龙门石窟。我国宗教雕塑以佛教为主，也有少量道教或其他宗教内容的造像。在中国古代雕塑艺术品中，宗教特别是佛教雕塑占据极为重要的地位。佛教自东汉传入中国后，由于当时社会政治的动荡，民族之间矛盾时起，经济基础不稳定，因而能以澎湃之势漫透到整个社会。伴随着佛教的传播，佛教艺术几乎在全国各地盛行起来。

在各个时代,佛教造像在形象与内容方面有着不同的特点。

魏晋南北朝时期,佛教造像既是宗教的宣传品,也体现了帝王权贵的权势。隋唐佛教造像艺术在南北朝时期的基础上迅猛发展起来。不论是铜铸的造像、石制的雕像还是泥质的塑像,都把佛的崇高慈祥、菩萨的和善端丽、罗汉的温顺诚恳、天王的威严孔武、力士的强横暴戾刻画得神灵活现。由于禅宗的影响,宋代佛教雕塑的那种神圣性和理想性减弱了,被称为"世俗化"的现实性成分则大大增加。唐代盛行的"释迦佛"、"菩萨"、"力士"等雕像,已逐步为更加世俗化的罗汉造像所代替,这种更为接近当时人情味的佛教雕塑,对于佛教的传播起着积极作用。

元、明、清时期的雕塑总体发展已开始衰落,故艺术性高的宗教雕塑作品已不多。在此之中,仅元代的佛教造像有其特定仪轨,显现着一定的不同,呈现过短暂而难得的"中兴"。此外,明清时期伴随着大规模石窟开凿的日渐衰败,寺庙内供奉的佛教造像却逐渐多了起来,这个时期的佛教造像更加世俗化。能够代表这一时期艺术成就的有山西省平遥双林寺和云南昆明筇竹寺的佛教彩塑。

道教在中国历史上的发展要早于佛教,但其影响力远远不如佛教。道教的造像在历代遗留下来的很少,除在造像的形象上同佛教不同外,在雕刻手法、艺术风格上几乎都与佛教造像一致。

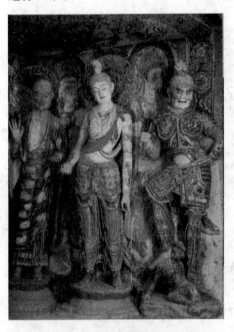

图3-11 《菩萨像》(敦煌莫高窟第45窟)

(二) 作品赏析

1.《菩萨像》(敦煌莫高窟第45窟) 图3-11

这是盛唐时期莫高窟彩塑的代表作,人物形象姿态生动、性格鲜明、惟妙惟肖。这尊菩萨像头梳发髻,胸佩璎珞,肩搭飘带,臂贯环钏,袒胸露足,姿容之美好,体态之婀娜,已经摆脱了偶像的气息,具有鲜明的世俗化倾向,如同一个贵族妇女,也应了"菩萨如宫娃"之说。

2.《云冈石窟佛像》 图3-12

北魏云冈石窟位于今山西省大同市西郊16公里处的武周山南麓,依山势凿出,东西长约1公里,开凿于北魏时代。现存的53个主要洞窟中,共有造像约5.1万尊,是中原地区现今所知最大规模的石窟造像群。本图是著名的山西云冈石窟露天佛。是云冈石窟开凿最早的"昙曜五窟"中第20窟释迦主佛像,高13.7米。雕像面相丰满,目大眉长,鼻梁高隆,长耳垂肩,口唇较薄,嘴角微微上翘,既庄重威严又面带慈祥。肩宽胸挺,躯肢浑厚健壮,具有伟丈夫的气概。由于地震的破坏,这一窟的前半山崖崩塌,原有的木构建筑现已荡然无存,整个石窟近于完全露天,致使坐佛暴露在外,巍然独存,显得分外高大,而且由于可以远观,更增加了它庄严肃穆的气氛。《云冈石窟佛像》造型手法简练概括,花纹带有明显的古印度犍陀罗艺术的风格,是其随佛教传入中国后,与宗教感淡漠的中国文化结合成的世俗性艺术产物。它是云冈石窟的重要代表作,也是古代北魏石窟造像的典型作品。

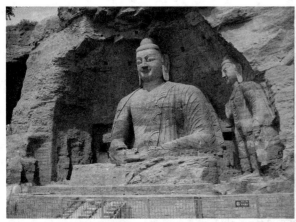
图 3-12 《云冈石窟佛像》

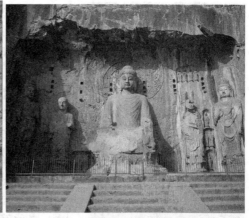
图 3-13 《奉先寺卢舍那大佛像》

3.《奉先寺卢舍那大佛像》 图 3-13

唐。龙门石窟是我国四大石窟之一。南北长达 1 公里，造像 9.73 万余尊。自北魏至晚唐的四百余年间，古代匠师在山上凿窟建寺，使这里成了举世闻名的石雕艺术宝库。气势博大，蕴涵深邃，雕刻精湛，是世界著名的艺术宝库。

这座卢舍那大佛是龙门石窟中艺术水平最高、整体设计最严密、规模最大的一处，也是中国佛教雕塑的顶峰。龙门西山奉先寺供奉的主神为卢舍那佛，"卢舍那"的意思就是智慧广大，光明普照。除此之外还有弟子、菩萨、天王、力士等 9 尊雕像。群像形神兼备，高度则逐渐降低，造成一种众星捧月的效果。

主像卢舍那大佛总高 17.14 米，头部高 4 米，耳长 1.9 米。发髻呈波纹状，面容丰腴饱满，眼睛半睁半合，俯视着脚下的芸芸众生，嘴角微翘，微露笑意，显出内心的平和与安宁。大佛端坐于八角束腰莲花座上，身披袈裟，衣纹简洁清晰而流畅，背光华美而富于装饰性，烘托出主像的严整圆润。他的表情含蓄而神秘，雍容大度中见出高大挺拔，和蔼可亲中见出超凡脱俗，是一个将神性和人性完美结合的典范。

卢舍那大佛至今上半身保存完好，下半身虽然手足有些残破，但其整体所显示的当时佛雕的高超技艺仍令人叹服。其庄严、温和、睿智而又极富人情味的外表和性格特征，既是封建社会理想化了的圣贤的象征，也是被极端美化了的最高封建统治者的化身。

4.《乐山大佛》 图 3-14

唐。四川乐山大佛是世界上最大的佛像。它位于乐山市东凌云山西壁，岷江、青衣江、大渡河三江合流处。这里，曾是古代宗教之路的交通要道，多少佛教信徒和朝圣者从遥远的佛祖故乡印度，将佛教教义传往位于北方平原上的古代中国首都的途中，常在这富饶的盆地稍

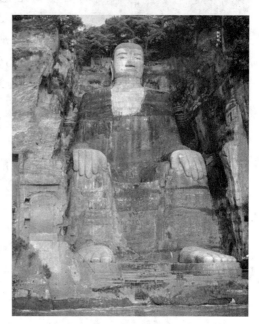
图 3-14 《乐山大佛》

作休息，求神保佑。唐开元元年，名僧海通路过这里，看到急流中经常船翻人亡，深为震惊。为了保佑船工，他发起修建大佛。前后历时90年始成。"山是一尊佛，佛是一座山。"大佛是直接在凌云山山崖上雕凿而成的，故又名"凌云大佛"。其坐东朝西，面江而坐，头与山齐，通高71米，背靠凌云山西壁，足抵岷江、青衣江、大渡河三江汇合处的滔滔江水。双手置膝，眼睛半睁半合，神态安然，在宁静的神韵中显示出佛的庄严、慈祥。整个大佛造型稳重大方，比例适度，体积感很强。本来全身彩绘，还覆盖有宽60米的7层13檐楼阁。这座楼阁在唐代称为大佛阁，在宋代称为天宁阁，但元代时不幸毁于战火中，之后就再没有重建。

5.《晋祠侍女立像》 图3-15

宋。太原晋祠圣母殿，是祀奉唐叔虞之母邑姜的殿堂。因该殿位于晋水源头，天旱时人们常来此祈雨，一度将邑姜作为水神供奉，并尊其为圣母。圣母殿由此成为晋祠的主殿，而殿内四周和神龛两侧婀娜多姿的侍女像等，更使圣母殿成为艺术的殿堂。这里所见的塑像是32尊侍女中的一个，她双手拈着丝巾，略略偏向左侧，身子在直立中又稍事放松，头上梳着高高的双髻，且饰有绿色花巾。美丽端庄，双目痴痴地注视着前方，也许是在思念亲人，也许是觉得归宿一片渺茫，眼中流露着企盼，流露着淡淡的忧伤。其姿态和神情，十分自然、动人。这些塑像绝大多数为宋代原作，摆脱了宗教偶像的束缚，重在塑造各种不同人物的性格和精神面貌，很少雷同。尤其可贵的是，这么多侍女立像每人都只是持物而立，并无太大的动作区别，但就在各人举手投足之间，顾盼生姿，体貌、表情各尽其妙，生动传神，它是我国古代雕塑艺术的精华。

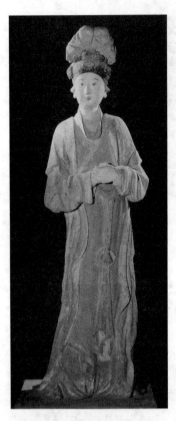

图3-15 《晋祠侍女立像》

6.《菩萨像》 图3-16

辽代。辽代是我国东北部少数民族——契丹族建立起来的一个王朝，因有更多机会广泛接触中原汉族文化艺术，所以，我国东北部一些由辽代建立的佛教寺庙，其佛教造像直接继承了汉族地区的艺术传统。山西大同下华严寺现存的彩塑菩萨塑像便是这方面的代表作。特别是殿内佛坛上的29尊佛教彩塑像，虽然日月穿梭金粉消尽，丹青斑驳，但艺术的魅力却丝毫未减。

这里看到的合掌胁侍菩萨，通高302厘米，是下华严寺彩塑的代表作品，一直以身姿窈窕和表情微妙而著称于世。她双手当胸合十，似有千般柔情，双唇微启，似笑似语，在历代菩萨塑像中极为少见。它充分体现了宋辽彩塑艺术的风格特点，是我国现存辽代彩塑的精品。

图3-16 《菩萨像》

7.《韦驮》 图 3-17

明。山西平遥双林寺保存了许多精美的古代雕塑。该寺初建于北齐,明代多次重修,寺中的佛像大部分是明代工匠所做。全寺共分十个大殿,内有大小佛像2000余尊,千佛殿的韦驮像是其中重要的代表作。韦驮是佛教天神,四大天王中南方增长天王身边的八个大将之一,居四大天王三十二神将之首,佛教将他列为护法神。双林寺的这尊韦驮像,采用佛教传统造型,身着铠甲,头戴兽头盔,两肩及腹均饰有兽头。他左手拿着一个金刚杵(已失),右手握拳,昂首挺胸,眉头紧锁,眼睛怒视前方,成丁字步站立,十分威风。整个塑像比例适当,形体矫健,夸张合理,充满着力量,给人以威武雄健之感。

图 3-17 《韦驮》

8.《注荼半托迦罗汉》 图 3-18

清。在清朝众多的佛教雕塑中,昆明筇竹寺的五百罗汉像是比较有创造性的。它是由一位四川籍的民间塑工黎广修及其徒弟用了八年的时间塑造完成的。由于罗汉人数众多,造像者为求得形象的多样化,从年龄、体形胖瘦、性格等方面加以表现,通过夸张、变形等手法,使他们表情丰富,神态自然。服装道具富于变化,五百罗汉中没有两个是相同的。塑像间的位置也很讲究,疏密得当,布局合理。这些罗汉的头发和胡须都以真的毛发制作,眼珠是用琉璃球做的。罗汉的衣服有些是世俗样式的,使得他们看上去不像神佛,倒像是乡绅、书生、商贾和屠夫等三教九流之徒,活灵活现地表现了当时社会上形形色色的人物形象。这里所选的是筇竹寺五百罗汉中的注荼半托迦罗汉,他和右侧的持钵罗汉紧挨在一起,当他听到身边的持钵罗汉大叫大闹时,特地弯下身来看个究竟,神态十分传神。这件作品在佛教题材中加入了世俗成分,富有浓厚的生活气息,是清代雕塑的精品。

图 3-18 《注荼半托迦罗汉》

第二节 近现代雕塑作品

一、概述

中国近现代美术一般是指1911年辛亥革命以来的美术,与古代美术相比,不仅时间非常短,而且正处在中国历史上的大动荡大变革时代。辛亥革命前后,一批仁人志士开始向西方文明寻求救国之道,把改革创新的目光投向了日本和西方,中国美术此时发生了深刻的变化。"废八股、兴学堂",教学体制的改革,使各地相继办起了专门的美术学校或附属师范学堂的图画手工科,从而形成了空前的新美术运动。

中国传统雕塑自清代以降及20世纪初,虽有许多从西方学习雕塑的留学生陆续回国,

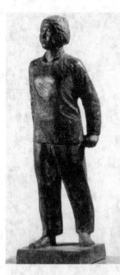

图3-19 《刘胡兰》

但由于国力日衰,与同时期绘画相比发展缓慢,取得的成就较少。新中国成立以后,特别是20世纪80年代实行改革开放以来,在安定的社会环境、必要的物质条件下,雕塑队伍不断发展壮大,才真正促使中国现代雕塑艺术繁荣起来。以人民英雄纪念碑大型浮雕为代表的规模巨大的纪念性雕塑,集中反映了当时雕塑艺术的高超水平。20世纪五六十年代一批中青年雕塑家迅速成熟,雕塑从内容到形式日益丰富,手法趋于多样化,产生了数量众多的优秀作品。其中最有代表性的是四川美术工作者集体创作的大邑安仁镇《收租院》泥塑群像和潘鹤的《艰苦岁月》等。

二、作品赏析

1.《刘胡兰》 图3-19

王朝闻,圆雕,1951年。王朝闻是文艺理论家、美学家、雕塑家、艺术教育家,新中国马克思主义文艺理论和美学的开拓者与奠基人之一。1951年为革命历史博物馆创作了圆雕《刘胡兰》。展现在我们眼前的是昂首挺胸、咬紧牙关、怒视敌人、威武不屈的英雄形象,手势表现出刘胡兰内心愤怒的情绪,以及恨不得砸烂旧世界,把敌人一扫而光的气概。作品整体造型单纯洗练,人物性格鲜明,表现了革命英雄内在的精神力量,是王朝闻的代表作品。

2.《人民英雄纪念碑》 图3-20

人民英雄纪念碑位于北京天安门广场中心,在天安门南约463米,正阳门北约440米的南北中轴线上。它庄严宏伟的雄姿,具有我国独特的民族风格。在广场中与天安门、正阳门形成一个和谐的、一致的、完整的建筑群。纪念碑总高37.94米,碑座分两层,四周环绕汉白玉栏杆,四面均有台阶,下层座为海棠形,东西宽50.44米,南北长61.54米,上层座呈方形,台座上是大小两层须弥座,下层须弥座束腰部四面镶嵌着八块巨大的汉白玉浮雕,分别以"虎门销烟"、"金田起义"、"武昌起义"、"五四运动"、"五卅运动"、"南昌起义"、"抗日游击战争"、"胜利渡长江"为主题,在"胜利渡长江"的浮雕两侧,另有两幅以"支援前线"、"欢迎中国人民解放军"为题的装饰浮雕。浮雕高2米,总长4.68米,雕刻着170多个人物,生动而概括地表现出我国近百年来人民革命的伟大史实。

梁思成、林徽因夫妇是人民英雄纪念碑的主要设计者。纪念碑在1949年9月30日奠基,并向全国征集设计方案。1952年5月10日,成立了以彭真为主任、郑振铎和梁思成为副主任的人民英雄纪念碑兴建委员会。同年夏天,委员会决定采用梁思成的设计方案,只对碑顶设计暂作保留。1954年,确定碑顶采用梁思成最初的设计。碑高37.94米,安放在有汉白玉栏杆的双层平台上。碑顶为类似传统建筑的小庑殿顶。碑身下部有两重基座,下层基座四周有

浮雕,浮雕作品由刘开渠主持设计。碑身正面朝北,与天安门相呼应,这一点突破了中国传统建筑面南背北的惯例。这一工程直到1958年"五一"劳动节才建成揭幕。

图 3-20 《人民英雄纪念碑》

3.《五四运动》 图 3-21

滑田友,大理石浮雕,1958 年。人民英雄纪念碑浮雕历时四年完成,是新中国美术史中雕塑的开篇大作,规模巨大、影响深远。作为建筑的装饰,不仅与建筑浑然一体,而且因其题材表现了近代史中重大的事件,又表现了重大历史事件中的典型场景和典型形象,所以每组浮雕也具有独立的欣赏价值。《五四运动》浮雕是我国现代雕塑开拓者、杰出的雕塑家、艺术教育家滑田友所作,刻画

图 3-21 《五四运动》

了爱国学生在天安门前发表演说、群情激愤的场面。作者吸取了中国绘画线的表现方法,在较薄的浮雕层上以流线型和圆形的线处理衣纹、头发等细部,结合形体的雕琢,使形象突出而又有动的韵律感。

4.《艰苦岁月》 图3-22

潘鹤,铜雕,1957年。这是中国现代雕塑史上表现革命题材的一件重要作品,具有现实主义与浪漫主义的双重表现。《艰苦岁月》取材于我国抗日战争时期,海南岛游击队在革命处于低潮时期的一段史实。它生动地塑造了一老一小两位游击战士在战斗间歇,吹笛抒怀,抱枪遐想的情态,成功表现出艰苦年代中游击战士的革命英雄主义和乐观主义精神。他们坚强的意志和对美好未来的向往,给人无限联想和强烈感染。

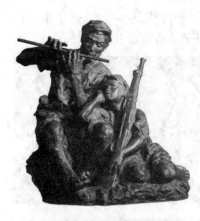

图3-22 《艰苦岁月》

5.《广岛被炸十年祭》 图3-23

傅天仇、萧传玖、苏晖,石膏,高120厘米,1955年。1945年8月6日,美国用原子弹轰炸了日本广岛,民众死伤无数,许多人因为辐射而得病,这引起了世界各国爱好和平人民的深切同情和关注。1955年,广岛被炸10周年之时,雕塑家傅天仇等人创作了这件纪念性作品,其主题十分鲜明,即反对战争,保卫世界和平。

作品塑造了母子两人悼念死者,即小孩的父亲的情景。母亲弯腰跪地,儿子却坚挺地站立着;母亲双手掩面痛哭不止,儿子紧握拳头,目光中满是怒火,表情坚毅。鲜明的对比,更加深化了主题的表达,即任何战争对于人民都是灾难,反战应该是全世界人民共同的责任。

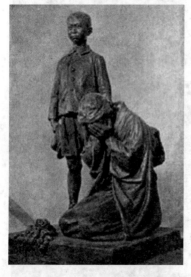

图3-23 《广岛被炸十年祭》

6.《沉默》 图3-24

王克平,木雕,1978年。1979年9月,"星星"美展以一种特殊的方式登上了中国现代艺术的舞台,即美术作品不在任何一个展览馆展出,而是在中国美术馆东侧的公园与观众见面。在第一届"星星"美展中,影响最大的是王克平的木雕。木雕《沉默》是作者根据自己的内心感受创作的,具有强烈的政治性。对于《沉默》,王克平自己说:"四人帮"就是要蒙住中国人民的眼睛,闭关自守。怎么蒙法,用纱布,和木头不协调,这里想到自然和雕琢的对比,就在眼的位置刻了一些"×"形的线,像贴的封条。也就是说,所谓的"沉默",在作者看来,正是"四人帮"文化专制的结果。

他以艺术的方式,表达了艺术家个人对于社会现实问题的思考、批判和干预,显然他首先要解决的不是技术问题,也不是语言形式的问题,触发他创作的动机是基于内心

图3-24 《沉默》

不得不发泄的情感。这种冲动使他"不受造型规律的限制",而这种冲动比起当时中国"法式"、"苏式"雕塑的那种模式化的创作,具有极大的启示意义,王克平作品所表达的批判精神恰好是中国雕塑所长期被忽略的。

7.《和平》 图3-25

潘鹤、郭其祥、王克庆、程允贤,大理石,1985年。这是中国几位雕塑家为日本长崎市和平公园创作的一座环境雕塑。雕塑家以一位中国姑娘与几只和平鸽共同构成充满诗意的意境,来表达和平这一庄严的主题。作品中的女孩纯洁、美丽、善良,她轻松地倚靠在一块岩石上,秀发如云,双臂舒展,面带微笑,回头与岩石上的鸽子亲切呼应,仿佛在维护着和平与正义的神圣尊严。她是人类的"和平女神",优雅安详,全身洋溢着青春的活力。洁白的汉白玉,在阳光的照射下显得更加晶莹纯净,与"和平"主题相得益彰。

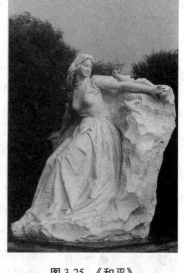

图3-25 《和平》

8.《杨虎城将军》 图3-26

邢永川,玻璃钢,1984年。这是一件优秀的纪念性肖像雕塑。作者对表现抗日战争著名将领杨虎城将军,有自己独到的理解。他说:"我是从关中农民的光头和虎劲中找到了表现将军的雕塑语言的。"艺术家借鉴了中国古代雕塑的一些技法,强调人物形象的浑厚和力度,以细节的刻画表现杨虎城将军的性格和气质,作品给人以粗犷、古朴的美。

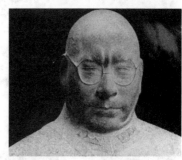

图3-26 《杨虎城将军》

9.《歌乐山烈士群雕》 图3-27

江碧波、叶毓山,花岗岩,1986年。这是一组群雕,它以连环组合的形式,通过四周展开的9个人物形象,表现"宁死不屈"、"前仆后继"、"坐穿牢底"、"迎接曙光"4个主题,借此歌颂革命烈士的崇高精神。正如创作者自己所说:"反复追求一种造型特色,使之能恰当体现这一雕像深沉的主题和气氛环境";"把众多的形象凝聚在

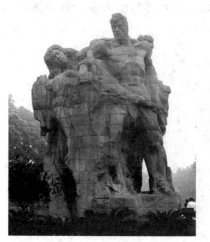 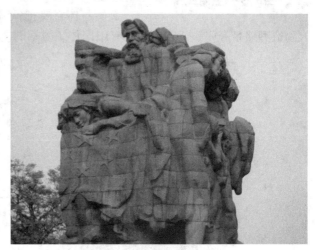

图3-27 《歌乐山烈士群雕》

巨岩般的整体中,巨岩似不朽的身躯……"山一样的体量,红色的花岗岩,烘托出浓郁的悲壮气息。作品置身于歌乐山优美的自然怀抱之中,艺术美与自然美在这里得到了有机的融合。

10.《走向世界》 图3-28

田金铎,青铜,1985年。这是一件思想内容和艺术形式完美结合的作品,曾获得全国首届体育美展特等奖。作品塑造的是一位女竞走运动员,准确、生动地表现了女运动员的体态和竞走节奏,成功地表现了我国运动员走向世界的决心和毅力。作品的底座是一个"O"形的圈,这种处理可以使雕像更加稳定,更重要的是象征着中国体育在奥运会上"零的突破",与作品的主题也十分吻合。这一主题鲜明、寓意深长的作品,受到前奥委会主席萨马兰奇的充分肯定。之后,《走向世界》被放大成2.2米高的铸铜像,安放在瑞士洛桑国际奥委会总部的花园里。1999年,作品还获得了国际奥委会颁发的"体育与艺术"奖。

图3-28 《走向世界》

11.《鉴湖三杰》 图3-29

曾成钢,青铜,1989年。作品表现的是我国历史上三位民主革命先烈(秋瑾、徐锡麟、陶成章)的英雄形象。该纪念性群雕,采用错落有致的空间布局,三个人物形象都采用钟形的轮廓造型,蕴含警世之钟的意思,人物组成的拱形结构给人以庄严的意味。艺术家充分发挥了雕塑形式语言的魅力,是一件具有创新精神的雕塑作品。

12.《永恒的旋转》 图3-30

李象群,青铜,1993年。这是一件体育题材的雕塑作品,曾荣获第三届全国体育美展特等奖。欣赏这件作品,我们会想起古希腊雕塑家米隆的《掷铁饼者》,但它突破了米隆所创造的经典图式,以十字形结构表现掷铁饼运动员旋转身体将要把铁饼掷出去的瞬间,给人以全新的感受。人物造型略带夸张,表情诙谐,带有中国传统雕塑的艺术特色。

图3-29 《鉴湖三杰》

图3-30 《永恒的旋转》

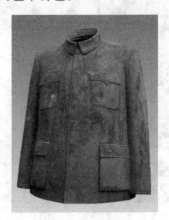

图3-31 《衣钵》

13.《衣钵》 图3-31

隋建国,铸铁,1999年。这是一件中空的中山装,一个空洞的符号,它曾经是中国政治结构中权力的象征。艺术家用可大可小、不断重复、任何地方都可以摆放的艺术方式,使得这件作品获得了特殊的力量。

第四章

中国建筑艺术选析

第一节 古代代表性建筑

中国古代建筑艺术在世界建筑史上是延续历史最长、分布地域最广、有着特殊风格与体系的造型艺术。在漫长的发展过程中,中国古代建筑始终保持着自己的结构和布局原则,创造了无数的杰作,并且传播影响到其他国家。

原始社会,建筑的发展是极其缓慢的。在漫长的岁月里,我们的祖先从艰难地建造穴居和巢居开始,逐步掌握了营建地面房屋的技术,创造了原始的木架建筑,满足了最基本的居住和公共活动要求。根据考古发掘发现,以定居农业为基础的新石器时代,是我国古代建筑的萌芽时期。我国西安半坡村遗址距今已近7000年,属于仰韶文化时期氏族部落的住房,已有了"作为艺术的建筑的萌芽",而我国境内已知最早采用榫卯技术构筑的浙江余姚河姆渡木结构房屋可以说是华夏建筑文化之源。

不过,人类大规模的建筑运动还是进入了奴隶社会之后才开始的。夏、商、周及春秋战国时期,是我国古代建筑发展的一次飞跃,灿烂的青铜文化为建筑技术提供了良好的材料。这一时期的高台筑屋之风已经很盛,"垒土为台,构木为屋",中国古代建筑以木构架为主流的独特体系已初步形成。尤其是公元前11世纪的西周,经济更为繁荣,人口日密,实行了分封制度后,筑城和宫室的制度日趋完善。在陕西的考古发掘中发现,西周已有形制完整的四合院型的居室。而春秋战国时期瓦的出现与使用,解决了屋顶防水问题,以及斗拱的日趋广泛流行,这都是中国古代建筑的重要进步。

秦汉时期,是中国古代建筑发展史上的第一个高峰。举世闻名的"万里长城"是中国古代巨大的防御建筑工程。经历代王朝的修建,成为世界建筑史上的伟大工程之一,也是中华民族优秀历史的象征。而历史上著名的阿房宫、骊山陵,至今遗迹犹存。伴随着统一的中央集权制封建国家的建立与巩固,国力增强,秦汉时期各类建筑的规模急剧扩大,建筑艺术也日趋成熟。其独特的风格与艺术成就对后世影响深远。

南北民族的大融合以及文人士大夫归隐山林的思想情趣和山水诗、山水画的出现,使南北朝时期的建筑艺术在传统的理性精神中加入了许多浪漫情调。随着佛教的传入与盛行,这时期的宗教思想十分活跃,各种构造巧妙、造型优美、装饰独特的宗教建筑广为兴盛。最突出的建筑类型是佛寺、佛塔和石窟,堪称中国古代建筑的杰出创造和艺术瑰宝。

隋唐是中国古代建筑艺术的成熟时期,是继汉代以后中国古代建筑艺术的第二个高峰。建于隋代的世界上第一座大跨度拱桥——安济桥,在科学技术和艺术的完美结合上已走在世界的前列。而规模宏大、布局严整的都城,华丽舒展的宫殿、坛庙,以及至今尚存的大量形制多样的寺塔建筑,无不显示出当时建筑艺术的恢宏质朴和雄浑博大,体现了封建盛世的时

代精神。

 宋朝是中国古建筑体系的大转变时期,建筑规模不如唐代,建筑风格也变唐的雄伟质朴为秀美多姿,出现了各种复杂形式的殿阁楼台,建筑装饰绚丽多彩。建筑构件的标准化在唐代的基础上不断发展,各工种的操作方法和工料的估算都有了较严格的规定,并且出现了总结这些经验的建筑文献《营造法式》。现存的少量建筑遗迹如山西晋祠等,体现了宋代建筑柔和优美的风格。

 元代,由于游牧民族的统治,使两宋以来高度发展的封建经济和文化遭到极大摧残,建筑发展也处于凋敝状态。其最大成就仅是修建了布局严谨、气象雄伟的都城——大都,为明清北京城及宫殿建筑奠定了基础,是古代建筑艺术的杰作。而在木架建筑方面,无论是规模与质量都逊于两宋。山西永济县永乐宫是当时一座重要道观,现存中轴线上一组建筑全为元代遗物,正殿三清殿大木做法规整,还较多地保存了宋代建筑传统。

 明清时期的建筑艺术沿着古代传统继续发展,宫殿建筑规模宏大、构造精美。北京故宫是世界上现存规模最大、最完整,也是最精美的宫殿建筑群。宗教建筑艺术成就空前,藏族和蒙古喇嘛庙尤为突出。私家园林多姿多彩,极为兴盛。在运用独具特色的古代建筑艺术方面,明清时期的古典园林达到了得心应手的地步,不论规模大小,无不曲折多变,借景抒情,匠心独运,宛若天开。从遗留至今的分布在全国各地的明清普通民居到皇家建筑物,无不渗透着儒家的思想观念,浓缩着封建社会的历史文化和审美意识。中国古代建筑与园林艺术至此已发展到十分成熟完善的地步,成为古代建筑史上最后一个高峰。

 如果说西方建筑是"石头的史书",那么和西方建筑相比,以木材为主要建筑材料的木构架结构就是构成中国古代建筑艺术美的重要因素。此外,内向含蓄、多层次庭院式组群布局的形式(如以十字轴线展开的坛庙建筑;以纵轴为主、横轴为辅的民居和宫殿建筑;以曲折轴线展开的园林建筑),规格程式化的单体建筑造型(如殿、亭等形制都由台基、屋身和屋顶组成,同时各部分之间都有一定的比例),室内空间处理方式的灵活多变(常用板壁、槅扇、帐幔、屏风、博古架隔为大小不一、富有变化的空间,产生迂回、含蓄的空间意象),以及中国其他传统艺术如绘画、雕塑、工艺在建筑上的综合运用(注重建筑构件的色彩和装饰彩绘的表现性,并以此标示等级与功能的差异)构成了中国古代建筑最突出的形式特征,具有独特的艺术魅力,在世界建筑史上独树一帜,自成体系。

 建筑是凝固的音乐,是创造空间的艺术,严格说来,真正领略中国古代建筑之美的途径只有身临其境,"人在其中","人行其中"。限于条件,我们只能面对现存的中国古代一些著名宫殿、宗教建筑、园林、民居建筑的图片和文字媒介来欣赏、了解中国古代建筑艺术的杰出成就与主要艺术特色,领略中国古代灿烂辉煌的历史文化。

一、古代宫殿和坛庙

(一)概述

 中国古代帝王所居住的大型建筑组群,是中国古代最重要的建筑类型。在中国长期的封建社会中,以皇权为中心的中央集权制得到充分发展,宫殿是封建思想意识最集中的体现,在很多方面代表了传统建筑艺术的最高水平。

 河南偃师二里头商代早期宫殿遗址是现知最早的宫殿建筑,以廊庑围成院落,前沿宽大院门,轴线后端为殿堂。殿内划分为开敞的前堂和封闭的后室,整个院落建筑在夯土地基

上。这种院落组合和前堂后室(对于宫殿又可称为前朝后寝)成了中国古代宫殿长期延续的布局方式。

在以后漫长的封建社会中,历代帝王为了满足其骄奢淫逸的生活和维护其统治的威严,不惜以大量人力、物力大兴土木,营建各种宫室殿堂。秦始皇在咸阳仿建六国宫殿,在渭河以南建阿房宫,规模十分巨大。西汉长安未央、长乐、建章诸宫,气魄雄伟。唐代长安长乐宫、未央宫、大明宫,气势辉煌。元大都宫殿仿自金中都,后期建造了御花园,巍峨壮丽。历史上的中国宫殿传承有序,各代都有所增益。"天子以四海为家,非壮无以重威",其总的设计思想都在于强调秩序和逻辑,以渲染皇权意识,具有鲜明的民族和时代特色,可惜,由于战乱频起和年代的久远,这些中国古代建筑的精华毁灭殆尽。留存到现在的只有明清两代的宫殿,其中保存最完好且规模最宏伟、最有代表性的是北京故宫。

坛庙建筑是一种祭祀性建筑,可称为"礼制建筑"。其中,坛是用来祭祀天、地、日、月等自然神的,庙是用来祭祀祖先、先师的。古人认为"万物本乎天,人本乎祖",所以必须对祖先进行祭祀,这样可以得到祖先的恩施和神灵的保佑。封建帝王把祭天、祭祖、祭社稷称为三大祭祖大典,坛庙就是在这种思想指导下建造起来的建筑物。

(二)作品赏析

1.《北京故宫》 图4-1

明。北京故宫是明清两代的皇宫,又称紫禁城。历代宫殿都表示君权"受命于天"。由于君为天子,天子的宫殿如同天帝居住的"紫宫"禁地,故名紫禁城。故宫始建于明永乐四年(1406)。历经明清两个朝代24个皇帝的不断修建和扩建,虽然现存的建筑大部分为清代所建,但在总体布局上仍保持着原来的风貌。整个故宫规模宏大,南北长961米,东西宽753米,占地面积72万余平方米,建筑面积15万多平方米,有房屋9999间,是世界上最大最完整的古代宫殿建筑群。为了突出帝王至高无上的权威,故宫有一条贯穿宫城南北的中轴线,在这条中轴线上,按照"前朝后寝"的古制,布置着帝王发号施令、象征政权中心的三大殿(太和殿、中和殿、保和殿)和帝后居住的后三宫(乾清宫、交泰殿、坤宁宫)。在其内廷部

图4-1 《北京故宫》

分(乾清门以北),左右各形成一条以太上皇居住的宫殿——宁寿宫、以太妃居住的宫殿——慈寿宫为中心的次要轴线,这两条次要轴线又和外朝以太和门为中心,与左边的文华殿、右边的武英殿相呼应。两条次要轴线和中央轴线之间,有斋宫及养心殿,其后即为嫔妃居住的东西六宫。总之,整个故宫的总体布局主次非常分明,重点十分突出,空间变化丰富,体量雄伟,外形壮丽,表现出庄严肃穆、唯帝王独尊的威武气魄,鲜明地体现了皇帝至高无上的封建等级制度。出于防御的需要,这些宫殿建筑的外围筑有高达10米的宫墙,四角有角楼,外有护城河。

2.《北京故宫午门》 图4-2

北京故宫午门是北京紫禁城的大门,即故宫的正门。通高37.95米。门分五洞,有"明三暗五"之说,从正面看是三个,实际上还暗有左右两个掖门,这两个门洞分别向东、向西伸进城台之中,再向北拐,从城台北面出去。从午门的背面看,就是五个门洞了。中门供皇帝出入,叫"御路",王公大臣走左右门,与午门相对的是端门。现存午门系清代顺治四年,即公元1647年重建的。它是当年封建皇帝颁发

图4-2 《北京故宫午门》

诏书和战争结束后举行"献俘"仪式的地方,所以在整个紫禁城建筑群中居于重要的地位。它的平面呈"凹"字形,东西北三面以12米高的城台相连,环抱一个方形广场。北面城台上正中的门楼,面阔九间,重檐黄瓦庑殿顶。东西两面城台上各有庑房十三间,从门楼两侧向南排开,犹如雁翅,故称雁翅楼。在东西雁翅楼南北两端各有一座重檐攒尖顶阙亭分列左右。这样,威严的午门,宛如巨大的城楼,三山环绕,五岳突起,气势雄伟,所以又俗称五凤楼。从北面看,城上的中央大殿与左右二亭相配,城墙下中间的三个大门洞和两旁的小门洞相配,主次分明,庄重而有气势。

3.《北京故宫前朝三大殿》 图4-3

北京故宫前朝三大殿依次为:太和殿、中和殿、保和殿。

太和殿是前朝部分的第一大殿,在故宫的中心部位,俗称金銮殿,是故宫中最壮丽、最巍峨的建筑。大殿面阔十一开间,阔63.96米,进深五开间,37.17米,殿身高达26.9米,面积2377平方米。屋顶是重檐庑殿顶,黄色琉璃瓦。殿中的金漆雕龙"宝座"是封建皇权的象

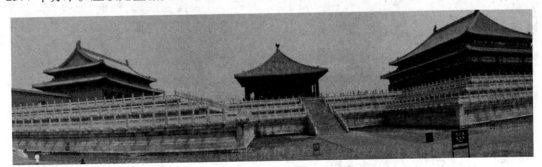

图4-3 《北京故宫前朝三大殿》

征。明清两代封建统治者的重大典礼,如皇帝即位、皇帝大婚、册立皇后、节日庆典、出兵征讨、宣布科考和赐宴等活动都在此举行。整个大殿坐落在8米多高的三层白石基上,殿前是宽阔的庭院,面积有3万多平方米,在这巨型广场的衬托下,更加突出了太和殿的显赫地位和威严气势。

中和殿位于太和殿之后,是皇帝到太和殿举行重要典仪之前准备的地方,也是皇帝在大朝前的休息处,有时也在这里接受文武官员的跪拜行礼。中和殿为五开间正方形平面,单檐四面坡攒尖屋顶。这种屋顶一般多用在亭、阁一类建筑上,像中和殿这样重要的宫殿建筑也用这种屋顶尚不多见。

保和殿是清代皇帝举行宴会和进行科举制度中最高一级考试"殿试"的地方,面阔九间,重檐歇山屋顶。保和殿后,向北的石阶中道下层的一块云龙石雕,是故宫中最大的一块。石长16.57米,宽3.07米,厚1.70米,重200多吨,原为明代雕制,清乾隆时重雕。

这三大殿都位于紫禁城的中轴线上,但在建筑形象和体量大小上却有明显的区别。这种既统一又有变化的建筑造型,体现了建造设计者的一番苦心。

4.《北京故宫太和殿内景》 图4-4

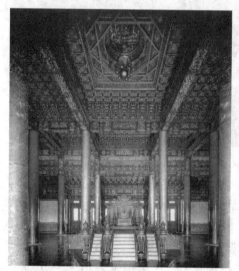

图4-4 《北京故宫太和殿内景》

太和殿面阔十一开间,进深五开间,纵横排列着72根名贵的楠木巨柱支撑殿顶。殿的中央设楠木镂空透雕龙纹的七级金漆基台,上设九龙金漆宝座、御案、雕龙金漆屏风以及对称的宝象、仙鹤和香炉等皇帝用品,金碧辉煌,庄严华贵。宝座两侧的六根楠木贴金盘龙大柱,高达12.7米,直径达1米,六条巨龙缠绕柱身,仿佛飞舞在云中。龙头在上,朝着宝座张望,从而营造出捍卫宝座的气氛。再加上梁、枋、斗拱和天花板上也布满了金龙的装饰,使整个大殿万龙竞舞,一进太和殿如同进了龙的世界。太和殿内地面共铺二尺见方的大金砖4718块。但是金砖并不是用黄金制成,而是在苏州特制的砖。其表面为淡黑、油润、光亮,不涩不滑,达到了"敲之有声,断之无孔"的程度。

5.《北京天安门梁架上的和玺彩画》 图4-5

图4-5 《北京天安门梁架上的和玺彩画》

北京天安门原为明清两代皇城的正门,创建于明代永乐十五年(1417),原名承天门,设计者为明代著名建筑匠师蒯祥。清代顺治八年(1651)改建后称天安门。通高33.7米。

天安门彩画是明、清建筑中最高等级的和玺彩画,它以象征封建皇帝的龙纹为主要雕饰内容,以

青绿两色为主要色彩,使用大量沥粉贴金(用胶、油、粉调成膏,在彩画上画凸起的线,上覆明亮的颜色,以加强彩画立体感、层次感),最为富丽。和玺彩画满布在屋檐下的梁架上,在黄色琉璃瓦的衬托下,与梁架下的红色木柱和门窗形成对比,加上贴金的龙纹和线脚,具有十分富丽堂皇的效果。

6.《北京天坛祈年殿》 图4-6

明、清时期。祈年殿是天坛的象征性建筑,亦称祈谷坛,原是明清两代皇帝祈谷丰登的地方。规模庞大,占地面积达270万平方米,是中国现存最大的一处坛庙建筑。整个建筑呈"回"字形,有两重坛墙,分内外坛,坛墙南方北圆,象征"天圆地方"。它是一座镏金宝顶的三重檐圆形大殿,代表了中国古代建筑艺术上成就最突出的木构建筑。三层殿顶均覆以深蓝色琉璃瓦,蓝色象征天,呈放射状,逐次收缩向上,给人以拔地而起、高耸入云之感。殿中4根龙井柱,象征一年四季;中层金柱12根,代表一年12个月;外层的12根檐柱,象征1日12个时辰;内外层柱数相加为24柱,象征一年24节令;三层相加有柱28根,象征天上28星宿;大殿宝顶有一短柱,是皇帝"一统天下"的意思。大殿木柱沥粉堆金,金碧辉煌。在建筑造型和色彩处理上,祈年殿具有高度的艺术价值,主要表现在:祈年殿的台基分成三层,逐层收缩,每层都有雕花的汉白玉栏干,远远望去就像镶在台基上的美丽花环,整个台基的造型显得平稳舒展。在色彩配置上,三重檐蓝色的琉璃瓦、顶上巨大的鎏金宝顶,再加上朱红色的木柱和门窗,以及白色的台基,使这一建筑的色彩显得分外绚丽夺目,进一步突出了祈年殿作为天坛主体建筑的重要性。

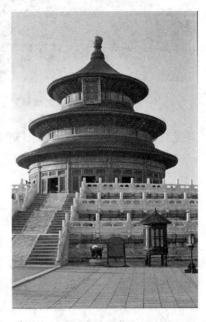

图4-6 《北京天坛祈年殿》

7.《北京天坛皇穹宇》 图4-7

明、清时期。皇穹宇是供奉皇天上帝和皇帝祖先牌位的场所,所以,它的建筑形制也采用圆形,以象征天。这是与圜丘坛紧邻的一处建筑,位于圜丘坛正北,为单檐圆形殿宇,覆蓝色琉璃,鎏金宝顶,高19.5米,直径15.6米,下为2米多的汉白玉须弥座。远远望去,像一把金顶蓝伞高撑云空。殿内斗拱层层上叠,天花层层收缩,形成美丽的穹隆圆顶。殿内彩画以青绿色为基调,以金龙为主要图案,或描金,或沥粉贴金,显得辉煌华丽,有很高的艺术价值。

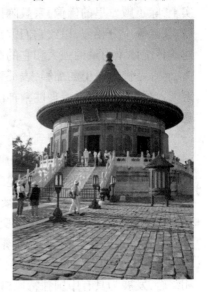

图4-7 《北京天坛皇穹宇》

8.《孔庙大成殿》 图4-8

孔庙是奉祀孔子的地方,也是一种祭祀性建筑。山东曲阜孔庙,规模宏大、雄伟壮丽,是中国面积最大、历史最久的一座孔庙,号称"天下第一庙"。除了最高统治者居住的宫殿外,它是规格等级最高的建筑。孔庙与北京故宫、承德避暑山庄并称中国三大古建筑群。

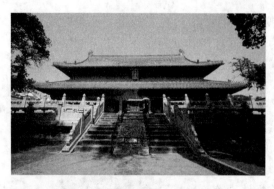

图4-8 《孔庙大成殿》

大成殿原名宣圣殿,因宋徽宗尊孔子"集古圣贤之大成",更名大成殿,它是孔庙的主体建筑,是当年祭孔的正殿。殿共9间,金碧辉煌,气象庄严,和故宫太和殿、泰山岱庙天贶殿并称为东方三大殿。大成殿高约32米,东西54米,宽24.85米,坐落在2.1米高的殿基上,为全庙最高建筑。重檐歇山顶,殿顶覆盖着金光灿烂的黄瓦,最具特色的是殿檐下的28根雕龙石柱,国内极为罕见,尤其是殿前10根盘龙石柱,雕刻最为精美,每柱有双龙戏珠,相对回舞盘绕,在阳光照耀下,极其优美生动,是中国古代石雕艺术的珍品。

二、古代宗教建筑

(一)概述

我国古代宗教有佛教、道教、伊斯兰教等,其中以佛教最为兴盛。现存的宗教建筑无论是数量、技术或者艺术质量,都在建筑发展史上占有重要地位,充分反映了建筑艺术各方面的伟大成就。

佛教建筑的主要形式是寺庙和古塔。佛寺建筑采取了中国传统建筑的院落式布局。寺中的单体建筑除了某些砖石结构的塔以外,也大多采取了木结构建筑方式,而砖石塔也大多模仿木结构建筑的形象。这说明佛寺的艺术面貌在整体上和世俗建筑没有太大的差别。事实上,除了殿堂里的佛像、宗教陈设、壁画和装饰的宗教题材以外,佛寺建筑本身与宫殿、衙署、住宅等十分相似,以致它们常常可以互换。其实寺本来就是官署的意思。这是由于中国建筑传统体系力量的强大和它的高度适应性,同时也取决于中国佛教自身的因素。人们认为,佛寺是佛国净土的缩影,表征着佛的住所,在这里应该体现出平和与宁静,于是那种尺度近人、含蓄内向、充溢着理性精神的中国木结构建筑及其群体组合方式,自然也就成了佛寺建筑的蓝本。

唐代以前的佛寺因遭到战争、"灭法"和自然的破坏,几乎全部不存,幸存者只有建于唐建中三年(782)的南禅寺大殿和唐大中十一年(857)的佛光寺大殿,都在山西五台山。它们是中国现存最早的两座木结构建筑,尤其是佛光寺大殿,规模较大,艺术完美,具有宝贵的价值。但它们都只是孤立的殿堂,要了解唐代佛寺的群体布局,还得依靠敦煌石窟唐代壁画中的资料,其中数百幅大型净土经变画里的建筑群,就是寺院的反映。

佛塔源于印度,主要用来埋葬佛体及僧尼的舍利,或供珍藏佛经之用。印度佛塔的形状多为覆钵体,佛经上称之为"浮图"。造塔技术一经传入中国,便与中国传统的楼阁式建筑相结合,发展为具有中国独特风格与气派的建筑,成为中国珍贵的建筑遗产。我国佛塔数量众多,且各具特色。按外形分,有四方形、六角形、八角形、圆形等;按建筑材料分,有石塔、砖塔和砖石混合塔;按结构式样分,有阁楼式、窟檐式、金刚宝座式和墓塔式,还有实心塔和梯心塔之分。

(二) 作品赏析

1. 《山西五台山南禅寺大殿》 图4-9

唐。山西省五台山南禅寺大殿,是我国现存最古的唐代木结构建筑。它的创建年代不详,但从正殿平梁下保存的墨书题记,证实是唐代建中三年(782)重建的。正殿面宽和进深各为三间,单檐歇山式屋顶,殿前有宽敞的月台,柱上安有雄健的斗拱,承托屋檐。殿内无柱,梁架结构简练,屋顶巨折平缓,说明我国唐代建筑技术已有很高水平,而且已普及到偏僻山村。

图4-9 《山西五台山南禅寺大殿》

2. 《天津市蓟县独乐寺观音阁》 图4-10

辽。现存的天津市蓟县西门内独乐寺,始建于唐代,主建筑山门和观音阁为辽统和二年(984)重建。它是研究我国古代木结构建筑的典型实例。其中观音阁是独乐寺的主体建筑。从外观看是两层,实际上是三层,因上下两层之间设一暗层。整个观音阁高19.73米,梁柱接榫部位因位置和功能不同,共用斗拱24种,可见建筑手法之高超。它经历了多次地震,至今仍巍然屹立,是国内现存最古老的木结构高层楼阁。

图4-10 《天津市蓟县独乐寺观音阁》

阁内十一面观音立像高16米,慈善端庄,衣带飘逸,蔚为壮观,也是辽代彩塑珍品。观音阁四壁画有十六罗汉立像和三头六臂明王像,为明代画师之作。

3. 《西藏拉萨大昭寺》 图4-11

这是西藏拉萨著名的古建筑。大昭寺意为"存放经书的大殿",位于拉萨市区的东南部,始建于唐贞观二十一年(647)。后经元、明、清历代修缮增建,形成今天这样规模的庞大建筑群。此寺坐东向西,殿高四层,上覆金顶,辉煌壮观。大昭寺具有唐代建筑风格,也吸收了尼泊尔和印度的建筑艺术特色,清代又称其为"伊克昭庙"。它是西藏地区最古老的一座仿唐式汉藏结合木结构建筑。大殿的一

图4-11 《西藏拉萨大昭寺》

层供奉唐代文成公主带入西藏的释迦牟尼金像。二层供奉松赞干布、文成公主和赤尊公主的塑像。三层为一天井,是一层殿堂的屋顶和天窗。四层正中为4座金顶。佛殿内外和四周的回廊满绘壁画,题材包括佛教、历史人物的故事。此外,寺内还保存了大量珍贵文物,寺前矗立的"唐蕃会盟碑",更是汉藏两族人民友好交往的历史见证。大昭寺是一组极具特色的佛教建筑群,建筑创意新颖,加之在历史和宗教上的重要性,于1994年12月入选《世界遗产名录》。

4.《晋祠圣母殿》 图4-12

宋晋祠,始建于北魏,为纪念周武王次子叔虞而建。这里殿宇、亭台、楼阁、桥树互相映衬,山环水绕,文物荟萃,古木参天,是一处风景十分优美的大型祠堂式古典园林,被誉为山西的"小江南",驰名中外。圣母殿位于建筑群中轴线末端。背靠悬瓮山,前临鱼沼,古柏阴森,庄严肃穆。在晋祠古建筑中颇有"领袖群伦"之势,是晋祠内现存最早的建筑。殿高19米,重檐歇山顶,面宽七间,进深六间,前廊进深两间,显得极为宽敞。殿四周围廊,为我国现存古建筑中的最早实例。圣母殿是我国宋代建筑的代表作,对研究我国宋代建筑和我国建筑发展史有着重要的意义。

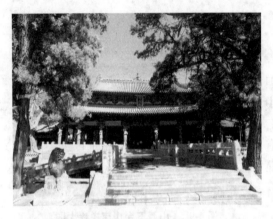

图4-12 《晋祠圣母殿》

5.《河北承德市普陀宗乘之庙》 图4-13

清。河北承德避暑山庄和周围寺庙依照西藏、新疆喇嘛教寺庙的形式修建了喇嘛教寺庙群,供西方、北方少数民族的上层及贵族朝觐皇帝时礼佛之用。其中的8座由清政府直接管理,故被称为"外八庙"。庙宇按照建筑风格分为藏式寺庙、汉式寺庙和汉藏结合式寺

图4-13 《河北承德市普陀宗乘之庙》

庙三种。这些寺庙融和了汉、藏等民族建筑艺术的精华,气势宏伟,极具皇家风范。建筑风格各异的庙宇和皇家园林与周围的湖泊、牧场和森林巧妙地融为一体,不仅具有极高的美学研究价值,而且还保留着中国封建社会发展末期罕见的历史遗迹,反映了当时民族文化交融的情况。普陀宗乘之庙便是这批著名喇嘛教寺庙中的代表作,位于避暑山庄正北,仿西藏布达拉宫形制而建。普陀宗乘是藏语"布达拉"的汉译,故又有"小布达拉宫"之美誉。庙宇布局依山势自然散置,殿阁楼台前后错落,该寺的主体建筑"大红台"气势宏伟,台高42.5米,宽59.7米,有城阁凌空之感。红台中部是重檐四角攒尖鎏金瓦顶的"万法归一殿"。

6.《河南登封嵩岳寺塔》 图4-14

北魏。这是我国现存最早,也是艺术水平最高的砖造密檐式塔。建于北魏孝明帝正光元年(520),整个塔共15层,总高约39.8米。此塔的平面为12边形,是国内的一个孤例。塔身下层的倚柱和券面细部造型颇带印度风情,第一层特别高,二层以上,逐渐收缩形成密集的塔檐,各层面依次递减,每层只有短短的一段塔身,每面各有一小窗,但多数只是有窗形,并不能采光。密檐

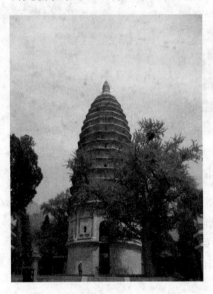

图4-14 《河南登封嵩岳寺塔》

层层外挑,檐层逐渐向上减小与密集,使高大的形象变得空灵、秀丽,给人以高耸而稳固的审美感受。塔刹全部为石制,在外形上明显地分作刹座、刹身、刹顶三部分,在巍峨挺拔之中又显示出一种委婉柔和之美,是我国现存古塔中形体最美的杰作。

7.《陕西西安大雁塔》 图4-15

唐。大雁塔创于唐永徽三年(652),为保存玄奘由印度带回的佛经而建。塔本名慈恩寺塔,后据《大唐西域记》所记印度佛教传说故事而名雁塔。至于称大雁塔则是为与后建的荐福寺小雁塔相区别。此塔属于楼阁式砖塔类型,平面呈正方形,塔高64米,塔身枋、斗拱、栏额均为青砖仿木结构。塔内有楼梯,可盘旋而上。每层四面均有拱门,可凭栏远眺。塔底层四面皆有石门,门楣上有精美的线刻佛像,西门楣的说法图,刻有当时的殿堂建筑,是

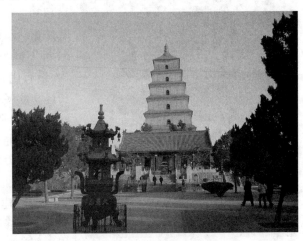

图4-15 《陕西西安大雁塔》

研究唐代建筑、绘画、雕刻艺术的重要资料。塔南门两侧,镶嵌有唐太宗李世民撰《大唐三藏圣教序》和唐高宗李治撰《大唐三藏圣教序记》,均为唐代大书法家褚遂良书写。现存大雁塔,除塔的外壁是明代重新包砌的一层很厚的砖皮外,其他基本上是唐人的遗存。

8.《云南大理崇圣寺千寻塔》 图4-16

唐。这是云南省著名的"大理三塔"之一。位于大理点苍山麓,洱海之滨,原古刹崇圣寺前。三座塔作三角形排列。最高的一座大塔为千寻塔,建筑年代约在唐代开成年间以后的南诏晚期。此塔平面呈正方形,为密檐式空心砖塔,共16层,高69.13米。塔身每层正面开券龛,内置石雕佛像,塔顶有铜制覆钵、相轮。整个塔的外形呈优美的弧线轮廓,是唐代密檐塔中的精品。特别是16层的塔檐,在古代密檐式塔中十分少见。南北两座小塔建于五代,为10层八角实心砖塔,各

图4-16 《云南大理崇圣寺千寻塔》

高42.19米。塔身表面涂有一层白色泥皮,雕有各式花纹,各层分别有券龛、佛像、莲花、瑞云、花瓶等雕刻作装饰,两塔顶各有三个铜制葫芦。三塔在元、明、清各代均有修缮。

9.《山西应县木塔》 图4-17

辽。山西应县木塔是国内外现存最古老、最高大的木结构佛塔,也是世界上现存最高的古代木结构建筑。位于山西省应县城内西北佛宫寺内,原称"佛宫寺释迦塔",因其全部为木结构,俗称"应县木塔"。该塔建于辽清宁二年(1056),从地面到刹顶,塔的总高是67.31米,其中塔刹高达10米,塔的底层平面为八边形,直径30.27米,从外面看,五层六檐,从塔

内看,第二层以上各层间加有暗层。所以,整个塔实际上是九层。整个塔的体形十分庞大,但由于在各层层檐上,配以向外挑出的平座与走廊,以及攒尖的塔顶和造型优美而富有向上感的铁刹,不但不感觉其笨重,反而呈现出雄壮华丽的形象。全塔共用了54种不同形式的斗拱,成为中国古建筑中斗拱最多、最有代表性的楼阁式佛塔。由于它牢固的结构,历经900多年,经历多次地震,至今巍然挺立。

10.《北京妙应寺白塔》 图4-18

元。北京西城妙应寺白塔是我国现存最大的元代藏传佛教喇嘛塔,是我国早期喇嘛塔的重要实例,又称白塔,因塔身通体皆白而得名。元世祖至元八年(1271)建。当时来华的尼泊尔工艺家阿尼哥曾参与设计与修筑工程。塔高50.9米,下部为三层方形折角须弥座,其上为半圆突起莲瓣组成的覆莲座和承托塔身的环带形金刚圈,方形折角塔基自此过渡到圆形塔身,自然而富有装饰性。塔身似硕大的半圆形覆钵,上有7条铁箍环绕,顶端承托直径9.9米,上覆40块放射形铜板瓦的华盖,其周边悬挂36个铜质透雕的流苏和风铃,每个高1.8米,有镂空花纹,风来铃响,清脆悦耳。华盖上为铜质小塔形宝顶,高约5米,重4吨。整个塔各部分的比例十分匀称,虽然塔身不施雕饰,只是通体刷白色,但轮廓雄浑,气势磅礴,是我国古代喇嘛塔中的杰作。

三、古代园林建筑

(一)概述

中国古代园林建筑起源于3000多年前的殷、周时期,它的最初形式是帝王的"囿"(将原始的自然山水丛林,作为狩猎之地,兼供游赏)。经过几千年的发展,中国古典园林建筑渗透着中国传统文化的精髓,有着悠久的历史和高深的造诣,是世界三大造

图4-17 《山西应县木塔》

图4-18 《北京妙应寺白塔》

园体系之一,其丰富的内涵在东西方造园体系中独树一帜。

中国古典园林的艺术特色十分鲜明,造园手法丰富而成熟。无论规模大小,都倾向于摹仿自然,讲究诗情画意,运用虚实夸张的手法,采用曲折多变的布局,突破空间,借景抒情,俯观仰察,散点透视,小桥流水,亭台廊轩,景中有景,景中有情,从而创造出一个人和自然沟通及身临其境的艺术境界。既富于自然情趣,又渗入了主观的审美理想,它不是单纯地模仿自然,而是自然的艺术再现。所谓"造园艺术,师法自然;分隔空间,融于自然;园林建筑,顺应自然;树木花卉,表现自然"。这正是体现"天人合一"的民族文化所在,也是永具艺术生命

力的根本原因。古典园林中的建筑形式多样(有堂、厅、楼、阁、馆、轩、斋、榭、舫、亭、廊、桥、墙等),在园林艺术中有着十分重要的作用。一方面要可行、可观、可居、可游,另一方面又起着点景、隔景的作用,移步换景、渐入佳境,以小见大,从而使园林显得自然、淡泊、恬静、含蓄。这是与西方园林建筑很不相同之处。

在中国古典园林的发展过程中,由于政治、经济、文化背景、生活习俗以及地理气候条件的不同,逐步形成了北方皇家园林、江南私家园林、岭南园林三个各具特色的分支。北方皇家园林规模宏大、富丽堂皇,不失严谨庄重的皇家风范;江南私家园林自由小巧、古朴淡雅,令人尘虑顿消;岭南园林布局紧凑、装修华美,追求赏心悦目的世俗情趣。其中,最能体现中国传统文化和文人隐逸意识的江南私家园林,是中国园林的典型代表。前人有所谓"江南园林甲天下,苏州园林甲江南"的评语,江南园林高度的艺术成就,除了撷山川之灵秀外,更重要的是集江左之风流。江南地区历来经济发达,文化繁荣,名人高士、能工巧匠辈出,大自然秀丽风光激起的审美灵感,淡泊超脱的心态民风造就的文化风俗,使江南人的创造性智慧不断升华。熔文学、戏剧、书画、雕刻、建筑诸艺于一炉而博大精微的园林艺术,就是江南人智慧的结晶,集中体现了江南文化的审美情趣。小中见大、以少胜多,将模拟自然的形似升华为写意式神似的中国园林体现了中国人崇尚自然、热爱自然的传统思想。中国现存的著名古典园林多数是明、清两代的遗物。这些园林充分表现了中国古代园林的独特风格和高超的造园艺术。

(二) 作品赏析

1.《北京颐和园万寿山和昆明湖》 图4-19

清。颐和园位于北京西北郊,是利用昆明湖、万寿山为基址,以杭州西湖风景为蓝本,汲取江南园林的某些设计手法和意境而建成的一座大型天然山水园,也是保存得最完整的一座行宫御苑,占地约290公顷。

在世界古典园林中享有盛誉的颐和园,布局和谐,浑然一体。在高60米的万寿山前山的中央,纵向自低而高排列着排云门、排云殿、德辉殿、佛香阁、智慧海等一组建筑,依山而立,步步高升,气派宏伟。以高大的佛香阁为主体,形成了全园的中心线。沿昆明湖北岸横向而建的长廊,长728米,像一条彩带横跨于万寿山前,连接着东面前山建筑群。长廊中有精美绘画14000多幅,素有"画廊"之美称。位于颐和园东北角、万寿山东麓的谐趣园,具有浓重的江南园林特色,被誉为"园中之园"。

图4-19 《北京颐和园万寿山和昆明湖》

占全园总面积四分之三的昆明湖,湖水清澈碧绿,景色宜人。在广阔的湖面上,有三个小岛点缀,其主要景物是西堤、西堤六桥、东堤、南湖岛、十七孔桥等。湖岸建有廊如亭、知春亭、凤凰墩等秀美建筑,其中位于湖西北岸的清晏舫(石舫)中西合璧,精巧华丽,是园中著名的水上建筑。后山后湖,林茂竹青,景色幽雅,到处是松林曲径、小桥流水,风格与前山迥然不同。山脚下的苏州河,曲折蜿蜒,时狭时阔,颇具江南特色。拥山抱水、绚丽多姿的颐和园,体现了我国造园艺术的高超水平。

图4-20 《江苏苏州拙政园》

2.《江苏苏州拙政园》 图4-20

清。江苏苏州拙政园是苏州四大名园之一,也是苏州古典园林中最大的一个园林。它原是明代正德年间御史王献臣所建之宅园,用晋代潘岳《闲居赋》中"拙者之为政"句意为园名。该园以水景为主,富于自然意趣。清初曾大规模改建。园中部的山池布置基本上是此时所奠定,以后又有多次兴废和改造。目前所见布局及建筑物是清代后期的遗存,分为东区(原"归田园居")、中区(原"拙政园")、西区(原"补园")三部分。

中区为全园精华所在,面积约18.5亩,其中水面占1/3。水面有分有聚,临水建有形体各不相同、位置参差错落的楼台亭榭多处。主厅远香堂为原园主宴饮宾客之所,四面长窗通透,可环览园中景色;厅北有临池平台,隔水可欣赏岛山和远处亭榭;西循曲廊,接小沧浪廊桥和水院;东经圆洞门入枇杷园,园中以轩廊小院数区自成天地,外绕波形云墙和复廊,建筑处理和庭院布置都很雅致精巧。西北有见山楼,四面环水,有桥廊可通,登楼可远眺虎丘,借景于园外。水南置旱船,前悬文徵明题"香洲"匾额,登后楼亦可高瞻远望,水东有梧竹幽居亭。池水曲折流向西南,构成水院"小沧浪",这里廊桥亭榭,跨水翔波,营造精丽。倚阑北望,檐宇交参,枝叶掩映,曲邃深远,层次丰富。附近有玉兰堂,小院种植玉兰、天竺,环境幽雅。由此循西廊北上,至半亭"别有洞天",穿洞门至西区。

3.《江苏扬州瘦西湖白塔与五亭桥》 图4-21

清。江苏省扬州市的瘦西湖,原是唐、宋旧河道,名保障河,又称长春湖,清代光绪年间扬州文人以其景色可与浙江杭州西湖比美,而清瘦过之,遂改称瘦西湖。瘦西湖造园的成就突出表现在"妙造"自然得体,景观连续紧凑,似一轴山水长卷。精华部分包括长堤春柳、徐园、小金山、四桥烟雨、吹台、五亭桥和白塔等。清代乾隆皇帝下江南,这里园林盛极一时。位于湖中长渚西端的吹台,相传清代乾隆皇帝在这里钓过鱼,故又名"钓鱼台"。台上重檐方亭有两圆门,可眺望瘦西湖的两个主体建筑——五亭桥和白塔。五亭桥建于清代乾隆二十二年(1757)。桥有四翼,上建五亭,形似莲花,故又名莲花桥。桥长十余丈,高二三丈,花岗岩构筑,造型别致,在国内现存古桥中风格独特。桥身由15个石孔组成。每逢中秋,皓月当空,每拱各含一月,是瘦西湖最著名的景观。在五亭桥附近,有一白塔,也建于清代乾隆年间。高十余丈,全部为砖结构。白塔与横卧波光中的五亭桥相映相衬,壮观典雅,形成瘦西湖风景的构图中心,也是瘦西湖典型的标志。

图4-21 《江苏扬州瘦西湖白塔与五亭桥》

4.《苏州网师园月到风来亭和濯缨水阁》 图4-22

清。苏州网师园原是南宋史正志的万卷堂故址,清代乾隆年间重建为园林。因当时该园所在之巷名为"王思巷",托渔隐之义,名为"网师园"。此园面积较小,仅有9亩,分为大小不同的几组院落,以居中的一泓池水为主景区。围绕水池有廊、亭、馆、榭等建筑,其中突出游廊嵌入水面的六角亭——"月到风来亭"最为精妙。水池南岸有一水阁,取名"濯缨水阁",是引用《孟子》中的"沧浪之水清兮,可以濯我缨;沧浪之水浊兮,可以濯我足",以示其志之清高。该园是苏州园林中的精品。

图4-22 《苏州网师园月到风来亭和濯缨水阁》

5.《江苏无锡寄畅园》 图4-23

江苏无锡市西部惠山脚下的寄畅园,是江南名园。创建于明代正德年间,清代咸丰十年园被毁,现在园内建筑物是后来重建的。但水池、假山、回廊、亭榭的布置还保留旧时遗意。寄畅

图4-23 《江苏无锡寄畅园》

园的特点是以山为重点,以水池为中心,以山引水,以水衬山,山水交融而成为一体。山景中,有真山,有假山,它们互相呼应,交相辉映。结合山水造景而设立的惠山泉水的汇集点——中心水池锦汇漪是园景中的重要位置。池面南北狭长,时宽时窄,呈自然水体的不规则形状,那山林泉石建筑楼台映在一泓清池的涟漪之中,更衬出了水意的连绵和深远。此园规模不大,但它西倚惠山,南望可见锡山,环境幽雅,利于借景。图中所见之亭廊已紧靠园墙,但人们所见之景面仍显示出丰富的层次,全得力于借景,远处的锡山和龙光塔似在园中,可见该园处理手法之巧。

四、古代民居建筑

(一) 概述

中国各地民间的居住建筑,简称民居,是我国古代最基本的建筑类型,出现最早,分布最广,数量最多。由于各地区自然和人文环境的不同,中国各地方、各民族的建筑都有一些特殊的风格,显现出多样化的面貌。根据房屋式样、建筑材料、构造方法、类型、民族、地理情况等可将其分成若干类。中国古代民居是中国古代建筑的基础,蕴藏着千千万万的设计思想、建筑艺术特色以及建筑方面的基本知识,它是我国建筑遗产中十分丰富和非常重要的部分。

(二)作品赏析

1.《北京四合院》 图4-24

图4-24 《北京四合院》

中国北方的住宅以北京的四合院最具有代表性。四合院作为北京的传统民居,辽代时已初具规模,经过数百年的营建,逐渐完善,最终成为北京最有特点的居住形式。现存的四合院大多数是清代到20世纪30年代所建。四合院由东西南北四面的房屋或围墙圈成"口"字形。里面的建筑布局,依据封建宗法礼教及南北中轴线对称地布置房屋和院落。四合院中间是庭院,院落宽敞,庭院中植树栽花,备缸养鱼,是四合院布局的中心,也是人们穿行、采光、通风、纳凉、休息、家务劳动的场所。四合院是个统称,由于建筑面积大小以及方位的不同,有大四合院、小四合院、三合院之分。大四合院习惯上称为"大宅门",一般是复式四合院,即由多个四合院向纵深相连而成。院落极多,有一进、二进、三进等。院内均有游廊连接各处,占地面积极大,多为府邸、官衙用房。中型和小型四合院一般是普通居民的住所。

图4-25 《山西民居》

2.《山西民居》 图4-25

在中国民居中,山西民居和皖南民居齐名,一向有"北山西,南皖南"的说法。山西民居中,最富庶、最华丽的要数晋中一带的民居,至今保存着许多具有北方民居风格的豪宅大院。山西民居的几个主要特点:一是外墙高,从宅院外面看,砖砌的不开窗户的实墙有4、5层楼那么高,有很强的防御性。二是主要房屋都是单坡顶,无论厢房、正房、楼房还是平房,双坡顶不多。由于都是采用单坡顶,外墙又高大,雨水都向院子里流,也就是"肥水不外流"。三是院落多为东西窄、南北长的纵长方形,院门多开在东南角。这些晋商民居大多建于清代,建筑规模宏大,院中有院,院中套院,设计巧妙,工艺精良,每一个建筑构件都是不可多得的艺术品。太谷三多堂博物馆位于山西省太谷县城西南5公里的北汪村,是明清晋商巨富曹氏家族的一幢"寿"字形宅院,占地10638平方米,有房屋277间,距今已有400多年的历史。该宅院建筑风格古色古香,结构独特,雄伟高大,堪称"中华民族古建筑之奇葩"。

图4-26 《皖南民居》

3.《皖南民居》 图4-26

安徽省南部,黄山脚下,有许多明清古民居保存得相当完好的村落。在这里,绿树掩映中的白墙青瓦房舍以及祠堂、牌坊、楼阁,

无不体现出典型的徽派建筑风格和古风古韵。其中西递村被中外建筑专家誉为"明清民居博物馆";宏村被誉为"中国画里的乡村",是皖南民居的两个杰出代表。

西递虽是一个小山村,到现在,村里保存完好的古建筑还有120多幢。徽派建筑有"无山无水不成居"之说,西递村是十分典型的。它依山傍江,四周一片葱绿,令人神清气爽,是理想的栖居地。徽派建筑的石雕、砖雕和木雕最为著名,被誉为"三绝",房屋的门框、窗棂、花墙多为石雕;屋檐、门罩、墙壁多嵌砖雕;而庭堂、板壁、梁柱则为木雕。雕刻形式之多、造型之美、手法之新,实属罕见。它们在高高的白墙、深深的巷道里显得十分安宁、和谐、典雅、古朴。宏村始建于南宋,为汪姓聚族而居的大村落,至今已800余年。村中数百户粉墙青瓦、鳞次栉比的古民居群,卧于青山碧水之间。特别是精雕细镂、飞金重彩被誉为"民间故宫"的承志堂、敬修堂和气度恢宏的东贤堂、三立堂等,与幽深小巷、青石街道、参天古木构成了融自然景观和人文景观为一体的完美境界,呈现出悠久历史留下的广博深邃的文化底蕴,而整个村子呈"牛"形结构布局,更是被誉为当今世界历史文化遗产的一大奇迹。这种别出心裁的科学的村落水系设计,不仅为村民解决了生产、生活用水,还能调节气温,创造出"家家门前有清泉"的环境,至今还在使用,被称为古代自来水工程。中外建筑专家认为,这头"牛"是将科学与诗意完美结合、建筑与环境珠联璧合的典范。

4.《福建客家土楼》 图4-27

福建永定土楼是东方文明的一颗明珠,是世界上独一无二的神话般的山村民居建筑,是中国古建筑的一朵奇葩。它以历史悠久、风格独特、规模宏大、结构精巧等特点屹立于世界民居建筑艺术之林。永定土楼分方形土楼和圆形土楼两种。圆形土楼(又称圆寨)是客家民居的典范,圆楼大多由两三圈组成,由内到外,环环相套。外圈高十余米,一般高三至四层,有一两百个房间。一层是厨房和餐房,二层是仓库,

图4-27 《福建客家土楼》

三、四层是卧室;二圈两层,有三十至五十个房间,一般是客房。中间是祖堂,是居住在楼里几百人婚丧喜庆的公共场所。楼内还有水井、浴室、磨房等设施。土楼采用当地生土夯筑,不需钢筋水泥,墙的基础宽达3米,底层墙厚1.5米,向上依次缩小,顶层墙厚也不小于0.9米。沿圆形墙用木板分割成众多的房间,其内侧为走廊。从明朝中叶起,永定土楼愈建愈大。土楼在古代乃至新中国建国前,始终是客家人自卫防御的坚固楼堡。有些土楼在楼的最高处前方和左右方还设有瞭望台,登上瞭望台瞭望,楼外敌情一目了然。永定土楼除有防卫御敌的奇特作用外,还具有防震、防火、防兽以及通风采光好等特点。又因圆楼每层房间都处在圆周的均等点上,没有死角,通风采光都比方楼好。土楼厚度大,隔热保温,冬暖夏凉。

5.《云南白族民居》 图4-28

云南白族民居多建于平坝或依山傍水的山脚地带,主房坐西或坐东朝西者居多,大门设在东北角上,土木瓦顶结构。喜洲镇上的严家大院,就是这种白族民居的典型建筑群。白族

图4-28 《云南白族民居》

民居的鲜明特点是照壁和门楼。照壁由对称的高低"滴水"组成,庑殿式瓦面,四角上翘,壁上抹白灰饰以彩画、书法,起分隔建筑空间,增强层次,使庭院体现和谐、大方、美观的作用。门楼造型有"一滴水"、"三滴水"两种。"三滴水"有精致的斗角、双层翘角,并饰以山川花鸟等彩画,宏伟壮观,富丽堂皇,充分体现了白族精湛的建筑艺术。白族民居十分讲究环境美,在照壁或天井内都砌有花坛,植有茶花、丹桂、石榴、香橼等花木,使院内四季繁花似锦、绿树成阴。院外清泉绕墙而过,清新凉爽,干净宜人。

第二节 近现代代表性建筑

一、概述

中国古代建筑经过三千多年的发展,取得了伟大成就,但随着封建经济的解体,也完成了自己的历史任务。16世纪,西方列强开始向世界各地扩张,西方的建筑也随之输入中国,中国近代建筑萌芽。

西方建筑的大量涌入是在1840年鸦片战争以后,类型比较齐全、风格相对多样,有些建筑的设计和建造达到了当时的高水准,如青岛德国总督官邸、济南火车站、上海汇丰银行、天津劝业场等。在被迫输入西洋建筑的同时,传统的中国旧建筑体系仍然占据数量上的优势,广大的中小城镇和农村,仍然依赖传统的建筑材料和营造方式,大量兴建公共建筑和民居,反映出民间匠师的智慧和地方文化的底蕴。20世纪二三十年代,大批留学欧美的中国建筑师归国,开始登上中国建筑的大舞台,并且表现出非凡的才华,在大城市里一批中国古典复兴建筑陆续建成,如吕彦直创建的南京中山陵和广州的中山纪念堂等。

新中国成立后,中国建筑进入新的历史时期,大规模、有计划的国民经济建设,推动了建筑业的蓬勃发展,中国建筑也进行了许多探索,有对民族形式的探索,如北京友谊宾馆、重庆人民大礼堂等;有对建筑艺术价值的探索,如国庆北京十大工程中的人民大会堂、北京工人体育馆、北京火车站等。从80年代起,中国进入改革开放新时期以来,思想的活跃促进了中国建筑多元并存局面的形成。这是中国历史上从未出现的局面,具有划时代的意义。

二、作品赏析

1. 《上海汇丰银行大楼》 图4-29

1923年建成,位于上海黄浦区。由公和洋行设计,英商承建。建筑立面采用严谨的古典主义手法,造型端庄,曾被称为"从苏伊士运河到白令海峡最美丽的建筑"。中间部分高出两层,冠以巨大的穹隆顶,是大楼的主要标志。平面近方形,正门入口处有一八角形门厅,围有8根爱奥尼亚立柱,黑色柱头,白色柱身,檐壁上8幅马赛克镶嵌画,描绘汇丰银行当时

设有分行的八大城市图形。大厅高大宽敞,上部是采光玻璃天棚,形成一条明亮的拱廊,地板、壁柱和柱子以大理石装饰,富丽堂皇。该建筑50年代后至1995年为上海市人民政府办公楼,现为浦东发展银行大楼。

图4-29 《上海汇丰银行大楼》

图4-30 《北京燕京大学》

2.《北京燕京大学》 图4-30

1926年建成,位于北京海淀区北京大学内,由美国建筑师墨菲(Henry. K. Murphy)主持规划设计,是中国教会大学中西合璧式建筑的最高艺术典范。学校的主要建筑有:校门、办公楼、图书馆、科学实验楼、体育馆、南北阁和男女宿舍等。虽然各建筑功能要求不同,但都采用中国传统的三合院式结构,基本采取庑殿、歇山及两者结合形式的屋顶,注重轴线对应关系和空间的圆台与穿透,并注意结合原有自然地形,格局巧妙,尺度合宜,工艺精致。色彩上,采用青灰色的琉璃瓦、朱红色的圆柱、青绿梁枋彩画、白色的外墙,使建筑在宫殿式的雍容华贵之中显露出一种中国传统的书院气息。

3.《南京中山陵》 图4-31

1929年建成,位于江苏南京紫金山,是中国建筑史上首次举行的国际公开设计竞赛的获奖作品,由吕彦直设计。陵墓坐北朝南,总体顺应地势,连绵起伏,一条宽阔、笔直的斜坡墓道和逐级升高的阶梯,把山脚下的墓道入口、半山腰的祭堂和墓室连成一个大尺度的整体,南北中轴线左右对称地布置苍松翠柏。主体建筑祭堂平面近方形,四角有个角室,堂内端坐孙中山先生白色大理石雕像,周围有黑色花岗岩石的护壁和柱,肃穆庄严。建筑平面呈钟形,也是一个上短下长的"中"字形,以巧妙的象征把钟山和中山先生联系起来。建筑的色彩,采用蓝色琉璃瓦顶、灰白色花岗石墙身,反映了孙中山先生一生追求民主的愿望。

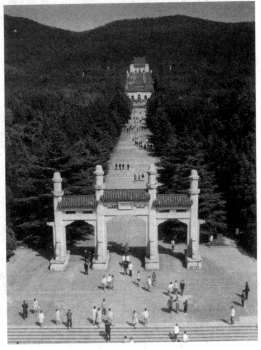

图4-31 《南京中山陵》

4.《上海国际饭店》 图 4-32

1934 年建成,由 4 家银行储蓄会投资,匈牙利人邬达克设计,全高 83.8 米,在上海保持高度最高记录近半个世纪,是中国近代最著名的摩天大楼。建筑平面布置紧凑,吸收美国摩天楼的做法,立面采用直线条处理,底部墙面镶砌黑色磨光花岗石,上部镶嵌棕褐色面砖,钢框架结构,钢筋混凝土楼板,为加强整体刚度,外墙也全部采用钢筋混凝土。临南京路的塔楼部分在 15 层以上逐层四面收缩成阶梯状,造型简洁、体态新颖。

5.《南京中央博物院》 图 4-33

1950 年建成。位于南京中山东路,由徐敬直主持设计,梁思成与刘敦桢任顾问。主体建筑仿辽代佛寺大殿式建筑,为 9 开间庑殿顶,出檐较大,屋角及檐部曲线柔和,比例严谨,形象古朴,加大台阶及门前空间。该馆用地下层做储藏室,对展品起到了很好的保护作用,同时也利用地下室抬高台基,更显得建筑气势宏大。地上层主要有展厅、办公及卫生设施等公共部分,展厅部分用天花吊顶,并在四面屋檐呈弧形渐渐上翘,在仿古方面不论总体还是细部都做得很成功,而且满足了现代功

图 4-32 《上海国际饭店》

能的要求。现为南京博物院。

6.《西南人民大礼堂》 图 4-34

1954 建成,位于重庆市渝中区,张家德主持设计。建筑采用中轴线对称的传统办法,配以柱廊式的双翼,并以塔楼收尾。中部会堂为圆形,冠以三重檐宝顶,屋顶各部分曲线优美、柔和,宽厚的正身和宽阔的台基使整个建筑安定、雄伟,体现出庄重之美。施以辉煌的色彩,绿顶红柱,白色栏杆,鲜艳夺目,富于变化又和谐统一。整个建筑在造型、装修和色彩处理上都集中体现了中国传统文化特色。现为重庆市人民大礼堂。

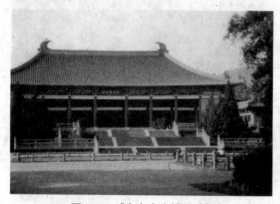

图 4-33 《南京中央博物院》

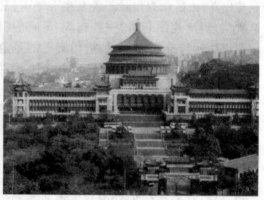

图 4-34 《西南人民大礼堂》

7.《北京人民大会堂》 图 4-35

1959 年竣工,位于北京天安门广场西侧,是党、国家和各人民团体举行政治活动的重要

场所,也是中国国家领导人和人民群众举行政治、外交、文化活动的场所。设计总建筑师张镈,方案设计赵冬日、沈其。大会堂采用西洋古典主义的五段式构图,并采用古典主义的巨廊柱,为了表现传统的民族特色,柱廊采用传统的明间宽、次间窄的做法,并在外轮廓上适当做出起翘和升起。建筑平面呈"山"字形,正面墙呈"弓"字形。正门南北两侧各有大圆柱18根,国徽高悬在正门上方。红色花岗石,浅杏黄色墙面,壮丽典雅,富有民族特色。它与四周层次分明的建筑,构成了一幅天安门广场整体庄严绚丽的图画。

图4-35 《北京人民大会堂》

8.《中国美术馆》 图4-36

1962年建成,位于北京五四大街,由戴念慈、蒋仲钧设计。1993年获得中国建筑学会优秀建筑创作奖。建筑采取西洋古典建筑的五段式构图,中央4层楼阁是重檐攒尖屋顶,其他部位是平顶,这样不仅巧妙地解决了展厅顶部的采光问题,而且使中轴线上的构图显得突出而丰富。整座建筑的屋顶和檐口都覆盖着金黄色琉璃瓦,墙面为米黄色,色调轻快和谐,檐下、柱头镶有各式琉璃花饰,突出了民族特色。

图4-36 《中国美术馆》

9.《扬州鉴真大和尚纪念堂》 图4-37

1974年建成,位于扬州城北蜀岗法净寺(古大明寺),由梁思成教授指导完成。纪念堂为木结构,五开间庑殿顶建筑,柱头线条饱满,屋角升起,屋顶坡度和缓,具有中国唐代建筑特色,从立面看建筑气势宏大。室内有藻井,色彩简洁,纪念堂两侧起用步廊一周与前面碑亭相连,构成一庭院,使纪念堂置于更加幽静的环境里。

图4-37 《扬州鉴真大和尚纪念堂》

10.《毛主席纪念堂》 图4-38

位于天安门广场南侧,建成于1977年。建筑主体是方形建筑,基座有两层平台,台基四周用来自大渡河畔的枣红色花岗石砌起。上面汉白玉栏板上,雕刻着象征江山永存的万年青。外有44根福建黄色花岗石建筑的明柱,柱间装有广州石湾花饰陶板,通体青岛花岗石贴面。屋顶有两层玻璃飞檐,檐间镶葵花浮雕。进北面正门即北大厅,地面铺杭州名产灰大理石。迎面有3米高的毛主席塑像,像背后为巨幅山河图,这里是举行纪念活动的地方。由北大

厅南侧的金丝楠木大门进去，即是瞻仰厅。水晶棺距地面80厘米，围以万紫千红的山花，簇拥着由黑色花岗石砌成的梯形棺座，四周嵌着党徽、国徽和军徽，庄严肃穆。

11.《香山饭店》 图4-39

位于北京香山公园内，1982年建成，由贝聿铭设计。建筑群体有5个主要部分，采取中国传统院落、庭院的方式，平面既紧凑又比较自由，除了接待大厅外，其他空间都不大，也不很规则，甚至把宴会厅放在地下室。建筑立面尺度合宜，层数不高。建筑与庭院相互衬托，随地形而变化。建筑手法简洁、朴实、轻快，创造出高洁淡雅、宁静朴素的气氛。

图4-38 《毛主席纪念堂》

图4-39 《香山饭店》

12.《武夷山庄》 图4-40

1983年建成，由齐康、赖聚奎、杨子伸等设计，位于福建武夷山著名景点大王峰东麓一片坐北向南的斜坡上。先后荣获国家优秀建筑设计金质奖章、建设部全国优秀建筑设计一等奖。武夷山庄以独特的建筑与周围的环境融为一体。建筑借鉴、发展了传统村居，建筑形象质朴清新，最高三层，而且分布较散，将更多的自然景色巧妙地引入建筑组群空间内。细部设计从地方建筑风格中吸取营养，如大尺度斜坡顶、带有垂莲柱的挑檐、廊边八角形小窗等都具有福建民居的神韵。

图4-40 《武夷山庄》

图4-41 《阙里宾舍》

13.《阙里宾舍》 图4-41

1985年建成，由戴念慈主持设计，位于山东曲阜，紧邻孔府、孔庙。获建设部1986年优秀建筑设计一等奖。建筑在平面布局上，采取传统的四合院式，组成若干院落，以回廊相通，形成300套客房。这种化整为零的办法，使建筑巧妙地与周围环境融合在一起。采用青砖灰瓦坡屋顶，有一小部分墙面用白粉墙和石坝墙，灰砖墙用紫红色灰浆勾缝，独具一格。建

筑无论是外部造型、所用材料，还是内部装修都体现出朴实、典雅的氛围，置身其中，引起人们对中国古代文化的遐思。

14.《北京图书馆新馆》 图4-42

1989年建成，由杨廷宝、张镈等设计，坐落在北京紫竹院公园北侧，总建筑面积140000平方米，藏书2000万册，是中国最大的综合性研究图书馆。在设计上，力求体现中国历史悠久、文化典籍丰富的特点。在布局上，新馆书库形成居中高塔，36个不同种类的阅览室环绕其周围，形成了有三个内院的建筑群，又吸取了庭院手法，在内院布植花木、水池、曲桥、亭子等，创造出馆园结合的优美环境。开窗、栏杆等细部处理得较精细，浅灰色瓷质面砖、浅色花岗石基座、汉白玉栏杆和孔雀蓝玻璃瓦构成清新简洁的基调，加上紫竹院绿阴的衬托，为新馆平添了几分典雅的气氛。

图4-42 《北京图书馆新馆》

15.《国家奥林匹克体育中心》 图4-43

1990年建成，位于北京市北四环中路南侧，由马国馨等设计，是第十一届亚洲运动会主场馆，包括田径场、综合体育馆、游泳馆、曲棍球场等。两座最主要的建筑——游泳馆和综合体育馆相近，两端高塔耸立，以斜拉钢索吊起双坡曲面网架屋顶，十分强劲有力，具有体育建筑的力度美。在传统悬山式屋顶的基础上，又附加了类似庑殿顶的组合，形象新颖，既加强了与传统的联系，又富有时代感。

图4-43 《国家奥林匹克体育中心》

16.《陕西历史博物馆》 图4-44

位于西安大雁塔的西北侧，1991年建成，张锦秋主持设计。文物收藏设计容量30万件，是一座大型现代化国家级博物馆，被联合国教科文组织确认为世界一流博物馆之一，并获建设部优秀设计奖和中国建筑学会建筑创作奖。这座馆舍采用传统的院落式布局，在空间结构上采取了"轴线对称、主从有序、中央殿堂、四隅崇楼"的章法，突出盛唐博大、辉煌、蓬勃向上的风格。色调庄重典雅，具有石造建筑的雕塑感和永恒感。

图4-44 《陕西历史博物馆》

17.《东方明珠广播电视塔》 图4-45

"东方明珠"——上海广播电视塔于1995年建成,位于上海黄浦江畔陆家嘴,与外滩一江之隔,共38层,高468米。建筑造型别致,由大小11个球体建筑组成,隐含着"大珠小珠落玉盘"之诗意。其中,直径50米的下球,是科技游乐天地,直径45米的上球,设9个频道10个发射机房等设备用房及避难层;太空舱球体直径16米,设观光层和太空会所;上下大小球之间的5个小球,为空中旅馆。基座为半地下形式。塔体比例适度,上下关系得当,成为艺术与技术完美结合的产物。

图4-45 《东方明珠广播电视塔》

18.《金茂大厦》 图4-46

1998年建成,由美国SOM公司设计,共88层,高420.5米,堪称上海的一座标志性建筑。它是一座多功能综合大楼,其中有办公、旅馆、展览、会议、观演及购物等设施。主楼拔地而起,裙房在边上,它的外部形象唤起人们对古塔的联想,塔楼分12段,每段向内收缩0.75米,强化透视效果,强调优美轮廓。大厦既是中国古老塔式建筑的延伸和发展,又是海派建筑风格在浦东的再现。

19.《上海大剧院》 图4-47

1998年建成,坐落于上海市人民广场,法国夏邦杰事务所设计。建筑平面采用各功能区环绕观众厅和舞台组合的方式,呈"井"字形划分。白色弧形拱顶和具有光感的玻璃幕墙有机结合,宛如音符串织而成的水晶宫殿。剧场主体是一个大玻璃方盒子,反向圆弧形屋顶由6个电梯井筒体顶托在盒子之上,屋顶利用凹形空间设露天音乐厅,露天音乐厅上设可移动玻璃篷盖,必要时可用玻璃篷盖遮风挡雨。这样的结构形式和材料选择,使总建筑面积达6.2万平方米、高38米的大剧院显得轻盈飞动。

图4-46 《金茂大厦》

图4-47 《上海大剧院》

第五章

中国工艺美术作品选析

　　工艺美术是一门独特的艺术,包含美术和工艺两个方面。我们在前面几章里已经接触了纯美术,指的是表现精神生活、单纯追求审美情趣的一门艺术,比如书法、绘画等,而工艺指的是制作的物质条件,比如客观物质基础、生产力水平等,所以我们了解工艺美术不仅要了解社会背景、人文思想,还要了解客观物质基础、生产力水平等,因为它具有精神生产和物质生产的双重属性。

　　那么,"工艺美术"的概念究竟是什么呢？这里的工艺美术是一个广义的概念,它包括人们衣、食、住、行等生活各方面的美术加工。简单说,就是人们对自己生活用品和生活环境的美化。如果对我们周围的工艺品进行分类的话,可以这样分:按用途分为实用品和装饰品;按制作方式分为手工产品、机器产品、电脑产品;按性质分为传统工艺、民间工艺、现代工艺;按材料分为染织、陶瓷、金属、漆器、木、玻璃、塑料工艺等。

　　工艺美术发展到今天有了新的面貌,随着生产力的不断提高,一些工艺品甚至单纯为了审美,强化了它的精神属性。

第一节　传统工艺代表性作品

一、中国陶瓷工艺

（一）概述

　　"china"这个词的意思相信每个人都知道,是"中国",它还有一个含义,那就是"瓷器"。瓷器是由中国最早生产出来的,当时的外国人对此惊艳不已,想不通那些普通甚至有些丑陋的泥巴是如何涅槃成清脆干净、明艳照人的瓷器的。瓷器成了他们眼中的宝物,而当时的中国也是一个充满神秘的国度,各国的贵族都以能拥有一件中国瓷器为荣,瓷器和中国便合而为一了。

　　我们一般常把陶和瓷连在一起,称其为陶瓷,其实,陶和瓷是沿着一种工艺的不同路线而发展的。陶用黏土,在800℃左右烧成,质地松脆,有微孔;而瓷是用瓷土,在1200℃左右的温度下烧成,质地细密、坚实、不渗漏,扣之有金石之声。在几千年的发展过程中,陶器慢慢向瓷器过渡,但又没有完全失去自我,陶器依然作为独立的器物而存在,并逐渐显现出自己独特的魅力。

　　1. 陶工艺

　　我们远古先民在一次偶尔的火烧大地之后,发现被火烧过的土地比原先要结实很多,于是开始用泥条盘叠法制作一些器皿,再主动地用火烧制,这就是我们所说的陶器。陶器的出

现标志着新石器时代的到来。当时先民喜欢在陶器上用红色或黑色来绘制一些饰装图,这种绘有红黑两种颜色装饰花纹的红褐色或棕黄色的陶器,我们称为彩陶。彩陶分布的地区很广,在黄河流域的河南、河北、山西、陕西、甘肃、青海等地有仰韶文化;在黄河下游和淮河下游有大汶口文化和青莲冈文化;在长江中下游有河姆渡文化和屈家岭文化。这些不同地区不同文化的彩陶工艺,各有其不同的艺术特色,其中以黄河中上游最为发达。半山型是原始彩陶工艺中最精美的,它精巧繁密,饱满凝重,以前彩陶主要用的是黑彩,半山开始大量使用红色彩绘,将红色与黑色对比使用,加强了色彩对视觉的冲击力,获得了更好的审美效果。在新石器时代晚期,我国中原和西北地区的彩陶工艺开始走向衰落,而在黄河下游和东部沿海地区另一种陶文化开始兴起,这种新兴的陶文化以黑陶为特征,所以称为"黑陶文化",也称"龙山文化"。

 黑陶的工艺制作已经采用轮制,烧制方面掌握了封窑技术,提高了陶器的硬度,产生灰或黑的效果。由于黑陶的底色不利于彩绘,所以黑陶在造型上别出一格,器皿的附件越来越丰富,越来越实用。总体而言,黑陶的艺术特征可以概括为"黑、薄、光、纽"四个字。

 到了春秋战国时期,烧制陶器的温度开始提高了,但还不能称为瓷,只是在品种上已经增加了不少,有暗纹陶、几何印纹硬陶、彩绘陶、原始青瓷等。其中彩绘陶是当时较为杰出的一种陶器,它和原始社会的彩陶仅一字之别,彩陶是先画后烧,而彩绘陶是先烧后画,因而花纹颜色鲜艳但容易脱落。原始青瓷是一种比较接近于青瓷的陶瓷了,当时以现在浙江地区的烧制质量最好。

 秦代陶器有了一项新的用途:作为陪葬的明器。现在举世闻名的兵马俑就是这样的明器。秦兵马俑的烧成标志着秦代制陶工艺的成熟,是中国制陶史上的空前壮举,被誉为世界奇观。

 汉代,陶向瓷进一步迈进,早期瓷器已经选用了高岭土制作,烧制温度最高也达到了1300℃左右。

 到了唐代,出现了艺术中的奇葩,是一种低温铅釉的彩釉陶器,它常采用黄、绿、褐三色釉,被我们称为唐三彩,但实际上是多彩的,有一种施蓝色釉的彩陶非常漂亮,也非常珍贵。唐三彩制品有器皿、动物、人物。唐朝的器皿造型饱满,体现了唐的审美特点。动物中马的塑造最为出色,扬蹄飞奔、回首伫立、引项嘶鸣、俯首舔足,各种姿态都栩栩如生,如有神气。人物塑造范围也很广,对所塑人物的地位特征,以不同造型、衣饰、神情来表现:贵妇多面部圆润丰满,梳各色发髻;文官温文尔雅;武将则勇猛英俊;胡人高鼻深目;天王怒目凶视,各具神采,生动自然。

 明代则出现了两个生产精陶的名窑——宜兴窑和石湾窑。宜兴窑以制作紫砂陶最具特色。石湾窑多仿钧窑,釉色浓厚,称为"泥钧"。特别是宜兴,从明代开始就出现了许多制壶大师和名壶,直到今天,紫砂壶仍深受人们的喜爱。

 2. 瓷工艺

 进入六朝之后,瓷器开始占据主要地位,瓷器由于其坚固、耐用、干净、不怕酸碱、存食不窜味、易于清洗等特点越来越受到人们的喜爱,在外形上瓷器易做成各种造型,在色泽上更是接近我们自古以来都非常仰慕、偏爱的玉石的细腻和温润。

 瓷器丰富多彩的颜色是怎么产生的呢?那是釉和火焰的秘密。也就是根据釉中的成分和氧化亚铁在还原焰中烧制呈色情况而形成的。当氧化亚铁含量为0.8%时,呈色为淡绿

色;含量1%~3%时,为青绿色;达5%时,为黄褐色;高于8%时就为黑色了。而一些别的颜色,比如蓝色,还有红色、紫色等,则是由于釉中含有别的金属的缘故。

瓷器到了唐代得到更大的发展,种类也开始增多。造型和前朝相比也有了较大的变化,唐的造型日渐向实用靠拢,流、把、颈的塑造更加便于使用,在外观上由仿生器形向植物造型过渡,并出现了著名的青瓷窑址——越窑。宋瓷工艺是当时工艺美术中最杰出的,也是我国古代瓷工艺的鼎盛时期,出现了"定、汝、官、哥、钧"五大名窑,以及一些极具特色的窑址,所以我们会有"宋瓷"一说。元代的陶瓷,总的趋势是较为衰落,但在技术上仍有新的发展,最有成就的是青花和釉里红。元代陶瓷的造型,胎质多厚重,多有杂质斑点,所以常在胎上涂一层护胎釉,俗称"火石底",由于民族的性格和饮食习惯,器皿多为大型。到明代又进入一个新的发展阶段。明以前,我国的陶瓷釉色主要以青为主,而明以后则主要是白瓷,装饰方法也从刻花、划花、印花,变为青花和五彩。明时的景德镇已成为全国制陶的中心,官窑器开始用年号作款,一直延续到明清两代。明清时期制瓷的分工很细,吹釉代替蘸釉,陶车旋坯代替竹刀旋坯,技术得到了提高,瓷器也出现了很多新的品种。

(二)作品赏析

1.《谷叶纹陶瓮》 图5-1

新石器时代,陶瓮小口鼓腹平底,泥质红陶,浑厚不俗,口径11厘米,通高32厘米,肩部宽广,饰一圈白带,前后各飘两笔向上,犹如迎风而出的嫩芽,翘首昂扬,显示出无限的生机。这个时期,像这样设计精美的彩陶,在我国中原地区、西北地区和东南沿海都有发现。

2.《半坡人面鱼网纹彩陶盆》 图5-2

人面花纹是半坡彩陶中很有特色的一种,多装饰在翻唇浅腹盆的内侧壁上。这些装饰的花纹都具有特殊的寓意,即我们在美术起源中提到的巫术说,陶盆中的人面代表捕鱼的人,而渔网则是工具,放在一起预示着能有一个好的捕获,表现出先民当时生活的不易和对美好生活的向往。

半坡型陶器分布在渭河流域,以陕西的关中平原为中心,向四周发展,往西达到甘肃陇东的天水、平凉等地区。半坡陶器,早期以红陶为主,晚期灰黑陶增多。半坡彩陶的装饰花纹以宽带纹为主,还有折线纹、三角纹、斜线纹、菱形纹、辫形纹等几何图案。半坡型彩陶最具有代表性的是鱼形花纹。鱼纹多装饰于卷唇折腹圜底盆的肩部或内壁。鱼纹又可分为单体鱼纹和复体鱼纹两类。所谓复体鱼纹,就是由两条或者多到四条的鱼纹相组合而成。早期以单体为多,晚期则以复体居多。鱼纹的描绘手法也由一开始对现实的象形描述逐渐简单化、抽象化、几何化、统一化,变成了横式的三角形和线条组合而成的图案文饰。

图5-1 《谷叶纹陶瓮》

图5-2 《半坡人面鱼网纹彩陶盆》

3.《马家窑舞蹈纹彩陶盆》 图5-3

马家窑舞蹈纹彩陶盆是马家窑彩陶文化中一个非常有特色的装饰,它表现的是一群手

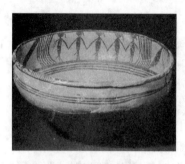

图5-3 《马家窑舞蹈纹彩陶盆》

拉手一起跳舞的人，绘制的方位在陶盆内侧的上部，当盆内盛上水时，如同一圈人围着湖泊在舞蹈。而舞蹈的起源也有巫术说，再看盆内的人，头插羽毛，腰系尾饰，好像在进行什么神秘的活动。

马家窑（约公元前3300年—前2050年）彩陶的装饰内容很丰富，有鸟纹、鱼纹、蛙纹、蝌蚪纹等动物纹，几何纹有垂幛纹、旋涡纹、水波纹、圆圈纹、多层三角纹、桃形纹和草叶纹等。运用直线和曲线，产生一种对比的美感，装饰多是满构图。

4.《仰韶葫芦形彩陶瓶》 图5-4

仰韶文化时期。这是一个葫芦形的水器，设计成葫芦的形状，小口、细颈、溜肩、鼓腹、平底，颈部饰一圈带状纹，腹部纹饰复杂。整体高25.8厘米，口径4厘米。

仰韶文化（约公元前5000年—前3000年）的陶器以手制泥质红陶和夹砂红陶为主，泥质彩陶绘制时一般是环绕器皿外部上壁以红彩或黑彩绘几何纹、植物纹、动物纹，夹砂陶是拍粗印和细绳纹。

5.《龙山黑陶高柄杯》 图5-5

龙山文化时期。该高柄杯器壁薄而匀，有蛋壳陶之称。器型高雅，侈口，覆盖，柄高，有镂空纹。

山东龙山文化（约公元前2500年—前2000年）以黑陶制作为特色，采用轮制，壁薄而匀，造型规整，器表素面磨光，常见划纹、弦纹、竹节纹、镂孔，并盛行盲鼻、乳钉等附饰。袋足器、圈足器、三足器比较常见。

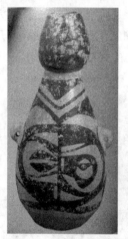

图5-4 《仰韶葫芦形彩陶瓶》

6.《陶武士射俑》 图5-6

秦代。该武士为跪射造型，高113厘米，头发梳成髻歪在一边，面色庄严，聚精会神，身穿铠甲，手握武器，单腿跪地。

秦兵马俑是1974年在陕西发现的。兵马俑的彩绘有11种颜色之多，大小和真人同，发型服饰各异，神态逼真，面容带有地域特征，精神饱满，斗志昂扬。马和车也和实物相等，战马身形矫健，四肢壮硕，双耳耸立，眼神贯注，呼之欲动。在俑坑内，面向东方，严格按队形排列，形象生动，气势恢宏，好像随时在准备进行一场战争。

7.《唐三彩马》 图5-7

唐代。这是一个典型的唐代三彩马。造型上，马身高大、体型健美，还佩戴了华美的马饰，表现出当时唐朝的强盛和富裕。用色上，以褐色、绿色、黄色为主，是最具代表性的三彩用色。唐三彩是一种低温铅釉的彩釉陶器，它常采用黄、绿、褐三色釉，被我们称为唐三彩，但实际是多彩的。唐三彩制品有器皿、动物、人物。唐朝的器皿造型饱满，

图5-5 《龙山黑陶高柄杯》

体现了唐的审美特点。动物中马的塑造最为出色，人物塑造范围也很广，能够把所塑人物的地位特征，用不同造型、衣饰、神情表现出来。

图 5-6 《陶武士射俑》　　　图 5-7 《唐三彩马》　　　图 5-8 《明供春树瘿壶》

8.《明供春树瘿壶》　图 5-8

此壶以外形似银杏树瘿状而得名。壶盖止口外缘刻有 45 字隶书铭文："做壶者供春,误为瓜者黄玉麟,五百年后黄宾虹识为瘿,英人以二万金易之而未能,重为制盖者石民,题记者稚君。"

供春亦名龚春,明正德至嘉靖年间宜兴人,本是吴颐山的家僮,聪明好学,在吴颐山读书金沙寺时,窃仿老僧心匠,所做壶极造型之美,被称为壶中逸品。

9.《时大彬调砂提梁大壶》　图 5-9

明代。此壶造型质朴大方、浑厚大度,为传世大彬壶最精美的代表作。盖有"天香阁"小印一方。

时大彬(1573—1648),明万历至清顺治年间人,是著名的紫砂"四大家"之一时朋的儿子。他对紫砂陶的泥料配制、成型技法、造型设计与铭刻,都极有研究,确立了至今仍为紫砂业沿袭的用泥片和镶接那种凭空成型的高难度技术体系。他精选紫砂泥调配成各种泥色,用以制品。他的作品淳朴古雅,有"砂粗、质古、肌理匀"的特点,形成古朴雄浑的风格。他的早期作品多模仿供春大壶,后根据文人饮茶习尚改制小壶,并落款制作年月,是供春之后明代著名的紫砂大师,被推崇为壶艺正宗。

图 5-9 《时大彬调砂提梁大壶》

10.《圣思桃形杯》　图 5-10

明代。这件紫砂陶杯,色呈赭红,泥质温润细腻。造型上剖半桃为杯体,构思巧妙,以苍劲桃枝为把手,桃叶为附饰,立体真实,极具视觉感,令人叹为观止。

作者圣思,史籍上未见记载,生平无从考证。

11.《南瓜形壶》　图 5-11

清代。这是一件仿生壶,南瓜的造型浑然饱满,壶口为瓜叶,壶把为瓜藤,壶盖为瓜蒂,壶身上有两行铭文:"仿得东陵式,盛来雪乳香。鸣远。"

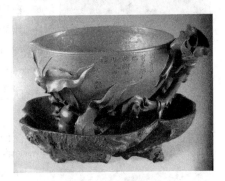

图 5-10 《圣思桃形杯》

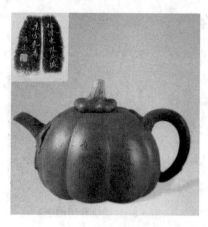

图5-11 《南瓜形壶》

陈鸣远是清代陶艺家,字鹤峰,号石霞山人,又号壶隐,生于清康熙年间,宜兴上袁村人。其父陈子畦是有名的紫砂艺人。陈鸣远继承传统,又不断创新,作品多出新意,且能自制自署,雕镂兼长,铭刻书法古雅,有晋唐风格。时人将他与供春、时大彬并称为宜兴紫砂三大名匠。有诗赞道:"古今巧工能几人,陈生陈生今绝伦。宫中艳说大彬壶,海外争求鸣远碟。"其壶艺声名远扬,名流学士争相邀请,尊为座上宾。他为名流制茶具雅玩,切磋壶艺,名人也为之题名署款,名工名士相得益彰,作品身价倍增。清雍正年间去世。陈鸣远手制紫砂,除各式茗壶外,还善制各式文房雅玩,丰富了紫砂造型,发展了紫砂品种。其手制茶具雅玩独具匠心,如浴后妃子壶、螺钿壶、束腰方壶、束紫三友壶、四方掇球壶等,造型各异,技艺精湛。所制笔架、笔筒、双扈、瓶、洗、鼎、爵等,造型别致,精雅过人。款署有行书、篆文、真草,超逸有致。

12.《清仿古井栏壶》 图5-12

整个壶的造型古朴天然,敦厚大气,仿井栏制,是杨彭年的作品,壶身上有一面铭文,是陈曼生的手笔。

图5-12 《清仿古井栏壶》

杨彭年,字式泉,号大鹏。清嘉庆年间制砂壶名艺人。生卒不详。荆溪人,一说浙江桐乡人。弟宝年、妹凤年,均为当时制壶名艺人。善于配泥,所制茗壶,玉色晶莹,气韵温雅,浑朴玲珑,具天然之趣,艺林视为珍品,当时常为溧阳知县陈鸿寿制作"曼生壶",历来为鉴赏家所珍爱,现有《钟式壶》藏于上海博物馆。

陈曼生(1768—1822),原籍浙江钱塘。擅长砂壶设计和书画,是著名的"西泠八家"之一。嘉庆六年任淮安同知。诗、文、书、画,皆以资胜。为溧阳知县时,公余时辨别砂质,创制砂壶新样,设计壶样十八式,请制陶名工杨彭年、杨凤年兄妹及邵二泉等制造,然后由陈曼生及其幕客江听香、高爽泉、郭频迦、查梅史等铭刻书画装饰,世称"曼生壶"。造型有石铫横云、井栏、合欢、却月、半瓦、方山、瓜形、覆斗等式。陈曼生酷嗜摩崖碑拓,所刻铭文篆、隶、行皆有,篆刻追踪秦汉。曼生壶底部常用"阿曼陀室"、"桑连理馆"印记,且有"彭年"二字小章,现有《瓦当壶》藏于上海博物馆。

13.《青釉堆塑榖仓罐》 图5-13

谷仓,又称堆塑罐、魂瓶,流行于三国、两晋时期,是当时长江中下游地区墓葬特有的随葬器物。这件器物构思巧妙,采取堆、塑、雕、贴相结合的手法,在罐上堆成凸雕式的各种动物和鱼虫。罐口百鸟簇拥,引颈展翅,作觅食状。颈部堆塑有楼阙馆阁,楼阁上有手持各种乐器的艺人,有的奏乐,有的耍戏,人物神态生动。最引人注目的是在颈、腹交界处竖着一块小碑,

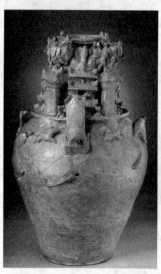

图5-13 《青釉堆塑榖仓罐》

碑上刻有"永安二年时,富且洋(样),宜公卿,多子孙,寿命长,千意(亿)万岁未见英(殃)"的铭文,它对研究我国古代早期青瓷的发展具有十分重要的意义。

14.《青釉凤头龙柄壶》 图5-14

唐初北方青釉瓷器的杰出之作。它吸收了波斯萨珊王朝金银器中鸟首壶的造型,又融合了中国本土的结构,精心烧造而成。壶身堆贴有各种瑰丽的花纹,繁缛而精美。壶盖为一高冠、大眼、尖嘴的凤头。盖的一端由门沿到底部连接着一条生动活泼的螭龙壶柄,前肢托于肩部,后肢安于喇叭形底座。这一设计既富装饰性,又起到壶柄把手的作用,颇具匠心。此壶在国内传世仅此一件,非常珍贵。

15.《哥窑双耳炉》 图5-15

哥窑是宋代五大名窑之一,属青瓷系,装饰风格独特,以器表的纹片而著称于世。该炉仿古铜器式样烧成,形体庄重古朴,线条简洁流畅,胎骨较厚,釉呈米黄色,滋润如玉。周身布满大小不等的碎裂纹片,有如冬天江河中的冰裂,变化万千,别具自然雅趣,是传世哥窑瓷器中的精品。

16.《钧窑月白釉出戟尊》 图5-16

北宋。高32.6厘米,口径26厘米,宫廷陈设用瓷。钧窑产品。撇口、鼓腹、喇叭形圈足。尊体饰有十二个长方形戟,分置于头、腹和下胫部,计三层,每层四个,两两相对,上下呼应。造型为仿商周青铜器式样,端庄肃穆,雄浑古朴。尊内外均施匀净的月白色釉,棱边处呈茶黄色,釉层晶莹肥厚如堆脂,蓝色光泽如荧光一般幽深含蓄,釉面有明快的流动感,具有极强的艺术魅力。钧窑瓷器的胎色灰白浅黄,釉色有天青、月白、灰蓝、海棠红、玫瑰紫等色,出色的作品乃天青与玫瑰紫、海棠红交织在一起,给人以变化无穷的色彩美,如朝晖晚霞,极尽绚丽灿烂之致。这是因为在烧制过程中,配料掺入铜的氧化物造成的。其实,钧瓷就其瓷釉的基调来说,是浓淡不一、幽雅的天青色。而所谓钧瓷有月白、灰蓝之色,也只是色度上的差异而已。钧瓷釉质莹润肥厚,由于低温初烧时发生裂纹,高温阶段釉料自然流淌以填补裂纹,就形成了眼泪流下来一样的"蚯蚓走泥纹"。这种具有流动感的色丝为器物平添了一种纹路美。

17.《钧窑花盆》 图5-17

宋代。高15.8厘米,口径22.8厘米,底径11.5厘米。敞口、折沿、菱花形、深腹,下有小圈足。形体变化曲直相间,上下呼应,和谐美观,犹如一朵盛开的菱花,构思颇具匠心。通体施铜红釉,由于铜元素的发色作用,釉层上的紫红斑如晚霞幻变,绚丽灿烂之至。

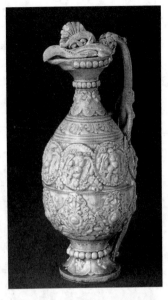

图5-14 《青釉凤头龙柄壶》

图5-15 《哥窑双耳炉》

图5-16 《钧窑月白釉出戟尊》

图5-17 《钧窑花盆》

图5-18 《官窑盏托》

图5-19 《汝窑三足奁》

18.《官窑盏托》 图5-18

官窑是我国宋代五大名窑之一。窑有南北之分。作品以釉色取胜，并以开纹片为美，不讲究刻划装饰。该盏高6.7厘米，口径6.7厘米。紫黑色胎，素朴无饰，造型简洁雅致。通体施天青色釉，釉色肥厚滋润，在溢青流翠的釉面上，开大冰裂纹片，使釉面韵味无穷，是官窑瓷器中较为少见的一种器皿，属上乘作品。

19.《汝窑三足奁》 图5-19

汝窑居宋代五大名窑之首，窑址在今河南省宝丰县清凉寺。以烧制青釉瓷器著称，作品风格独特，多属宫廷内藏。这件三足奁高12.9厘米，口径18厘米，底径17.8厘米，为北宋宫廷陈设用瓷，清代被列为皇家珍藏品之一。仿古铜器式样，直口，平底，底部承三个弯形足，外壁上下各有凸弦纹数道。造型简洁雅致，制作严格规矩。里外均施天青釉，并开细碎纹片，釉色幽淡隽永，既有蓝色之冷，又有绿色之暖，显示出汝瓷的特殊魅力。

图5-20 《定窑孩儿枕》

20.《定窑孩儿枕》 图5-20

定窑是宋代五大名窑之一，窑址在今河北省曲阳县涧磁村。以烧制白釉瓷器著称于世，对我国南北各地的窑场具有重大的影响。枕高18.3厘米，长30厘米，宽11.8厘米。塑成一儿童，俯卧在床榻上，头斜置于交叉的双臂上，脸向外，右手持一绣球，身穿绫罗长袍，人物神态天真可爱。以童背为枕面，榻周四面开光，内模印蟠龙、如意头等纹饰。通体施白釉，釉色白而略黄。雕塑技巧高超，构思新颖，在传世的定窑白瓷中，极为少见，为稀世珍品。

图5-21 《青花釉裹红开光镂花盖罐》

21.《青花釉裹红开光镂花盖罐》 图5-21

元代。高41厘米，口径5.5厘米，底径18.5厘米。直口微卷，溜肩，丰腹，腹以下渐收，浅圈足。盖顶塑一昂首翘尾蹲踞的狮子。盖面与腹下部用青花绘变形莲瓣纹，肩绘下垂如意云头纹四组，内绘海水浮莲，如意云头之间的空隙处绘对称折枝牡丹四组。腹部四面各有一菱花式开光，内镂空浮雕菊花和太湖石，以青花绘叶，釉里绘花蕊和湖石。雕刻技巧高超，色彩美丽。既有青花的幽静雅致，又有釉里红的浑厚瑰丽。造型庄重，制作精

美,具有高雅朴实的艺术风格,是元代瓷器中罕见的精品。

22.《萧何月下追韩信梅瓶》 图5-22

元末明初。此梅瓶高44.1厘米,口径5.5厘米,底径13厘米。主题图案为著名的历史故事"萧何月下追韩信"。瓶身从肩部至胫部共绘有6层青花纹饰:肩部是变体莲瓣和缠枝西番莲。腹部绘有脍炙人口的历史故事,一面是身着官服的萧何正策马扬鞭,作奋力追赶状;另一面脱去戎装的韩信已来到河边,他前方有一艄公正奋力划桨,欲载韩信过河。胫部有卷草纹、实心覆莲和变体空心莲瓣。该瓶从造型和纹饰看,应为元末明初江西景德镇窑产品。它以端庄的造型、新颖的题材、精细的绘画,赢得了"国宝"之美誉。

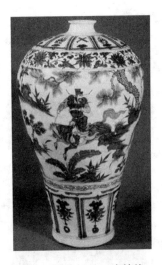

图5-22 《萧何月下追韩信梅瓶》

23.《掐丝珐琅缠枝莲鱼耳炉》 图5-23

明代早期。高9.5厘米,口径15.3厘米,足径11.8厘米。铜胎,撇口,圆腹,高圈足。铜镀金龙首衔鱼身为双耳。通体蓝色珐琅地,口、腹部位饰墨绿、黄、白、红色缠枝勾莲纹,缠枝以双线掐制而成,腹下部饰一周各色莲瓣纹,足部饰缠枝花叶纹。足内剔地阳文"景泰年制"楷书款系清代后刻。胎体厚重,表面有凹凸不平的砂眼,系烧造而成。珐琅釉颜色纯正,红如鸡血,白如凝脂,明亮而晶莹,是明早期珐琅器中的精品。

图5-23 《掐丝珐琅缠枝莲鱼耳炉》

24.《德化窑达摩立像》 图5-24

明代瓷器塑像,高43厘米。德化窑在今福建省德化县境内,是我国古代南方著名民间瓷窑,以烧制低铝高硅的白釉瓷器而驰名于世。达摩立像为德化白瓷中出类拔萃之作。光头赤足,双目圆睁下视,大耳髯眉,鬓发均作卷曲状。身披袈裟,双手拱起于袖中,脚踩海水,侧眸凝视,表现出这位一苇渡航的高僧坚毅的济世精神。通体施象牙白釉,釉面温润如凝脂。雕塑手法细腻,把达摩外观形象与内在气质有机地融于一体。雕像背处刻有"何朝宗制"四字阴文印,为难得之珍品。

25.《青花海水白龙扁瓶》 图5-25

明宣德江西景德镇御窑厂烧制。高45.3厘米,口径7.8厘米,底径14.5厘米,为宫廷陈设瓷。瓶口微敞,短颈上细下粗,扁圆腹,圈足。胎体洁白,细腻坚致,体形硕大。通体以青花作装饰,颈部绘缠枝莲和卷草纹。腹部两面各绘一苍劲矫健的白龙,跃动于波涛翻滚的海水中,青白两色相互映衬,极具艺术魅力,是明代青花瓷器中的精品。

26.《斗彩鸡缸杯》 图5-26

明成化江西景德镇御窑厂烧制,高3.3厘米,口径8.3厘米,底径4.1厘米,为宫廷名贵的御器。敞口,硕腹,卧足,足内青花双方框内书"大明成化年制"六字楷书款。制作精巧,线

图5-24 《德化窑达摩立像》

条流畅柔和。杯上一组兰花柱石，一组芍药柱石，一组子母鸡，另有雄鸡昂首长鸣，母鸡啄虫哺雏。色彩淡雅，画工精细，优雅传神。据文献记载，此杯在万历年间已值钱十万，足见其珍贵。

图5-25 《青花海水白龙扁瓶》

图5-26 《斗彩鸡缸杯》

图5-27 《五彩鱼藻纹盖罐》

图5-28 《青花五彩团龙花觚》

图5-29 《画珐琅开光花卉瓶》

27.《五彩鱼藻纹盖罐》 图5-27

明嘉靖。江西景德镇御窑厂烧制，高33.2厘米，口径19.5厘米，底径24.1厘米，为宫廷陈设用瓷。直口，无颈，硕腹，圈足，带盖。足内青花楷书六字双行款"大明嘉靖年制"。通体施白釉，绘五彩鱼藻纹。造型古朴，色彩浓重艳丽，构图严谨，所绘鲤鱼鳞鳍清晰，展鳍折尾，与周围的荷花、浮萍、水草融合在一起，生动活泼，充满着情趣。

28.《青花五彩团龙花觚》 图5-28

明万历。江西景德镇御窑厂烧制，高41厘米，口径19厘米，底径16.6厘米，为宫廷陈设瓷。仿青铜器式样，撇口，细长颈，圆腹，足外撇，足内书青花双圈六字楷书款"大明万历年制"。通体五彩装饰，里口绘缠枝莲一周，外口绘勾莲三角纹一周。颈部为缠枝莲和蕉叶纹。腹部主题图案为菱形开光内绘龙戏珠纹饰，开光外绘以勾莲，上下绘变形蕉叶。足上部为花鸟纹，足边绘变形莲瓣。纹饰繁密，层次分明，色彩浓重艳丽。

29.《画珐琅开光花卉瓶》 图5-29

清康熙。高13.5厘米，口径4厘米，足径4厘米。铜胎，撇口，细颈，阔腹，口沿、足边铜镀金，瓶身施浅蓝色珐琅釉地，腹部勾云形开光三个，分别饰红、绿、蓝花卉一朵。开光外饰勾莲花，内壁施浅蓝色釉。足内白釉地，中心蓝方框内有双行"康熙御制"楷书款。画珐琅是清代新兴的工艺美术品。由养心殿造办处制造，造型秀丽，釉色鲜艳，描绘工整、细腻，具有图案化的效果，是典型的宫廷风格作品。

30.《五彩蝴蝶纹瓶》 图5-30

清康熙。高44厘米，口径12厘米，底径13厘米，江西景德镇御窑厂烧制，为宫廷陈设品。撇口，短颈，溜肩，肩部以下逐渐内敛，圈足。造型端庄大方，胎体坚硬洁白，釉面光亮莹润。采用写生的笔法

在腹部描绘翩翩飞舞的彩蝶,其间穿插蜻蜓、草虫作点缀。花蝶形象逼真,千姿百态,别有情趣。蝶上施彩丰富,有红、黄、绿、蓝、紫、褐、黑、金等多种颜色,色彩搭配协调,充分显示了康熙朝制瓷匠师们高超的工艺技巧。

31.《青花釉里红松竹梅瓶》 图 5-31

清雍正。江西景德镇御窑厂烧制,高 26.7 厘米,口径 8.9 厘米,底径 11 厘米,为宫廷陈设品。直口,短颈,丰肩,圈足,足内书青花双圈六字款"大清雍正年制"。瓶身正面绘松、竹、梅岁寒三友图,釉里红绘枝干、梅花。竹叶以"竹有擎天势,苍枯耐岁寒。梅花魁万卉,三友四时欢"五言诗组成,画里有诗,构图新巧。纹饰清晰流畅,青花釉里红发色纯正,色彩光润柔和,具有很高的艺术欣赏价值。

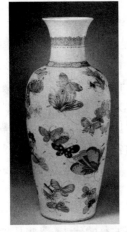

图 5-30 《五彩蝴蝶纹瓶》 图 5-31 《青花釉里红松竹梅瓶》 图 5-32 《珐琅彩雉鸡牡丹碗》

32.《珐琅彩雉鸡牡丹碗》 图 5-32

清雍正。高 6.6 厘米,口径 14.5 厘米,底径 6 厘米,宫廷名贵的御器。侈口,圆唇,深腹,圈足,足内双方框内书"雍正年制"四字楷书款。造型端庄秀美,胎体轻薄洁白,釉面光润细腻。通体以珐琅彩作装饰,采用工笔画技法在腹壁一面绘雌雄鸡两只,栖于山石花丛中;另一面题"嫩蕊色金粉,重葩结绣云"五言诗两句。画面雉鸡生动可爱,鸟羽描画一丝不苟,具有很高的艺术造诣。由于彩料较厚,以至花纹凸起,富有立体感。珐琅彩从它问世之日起,就是宫廷的专用品,又称"内廷秘玩",民间绝少流传,为稀世珍品。

33.《珐琅彩婴戏纹双连瓶》 图 5-33

清乾隆。高 21.4 厘米,口径 5.2 厘米,底径 9.8 厘米,为清宫名贵御器。造型设计颇具特点,呈双连式,即瓶的口、腹、足合欢而成,又有"合欢瓶"之称,附有双钮连盖,足内青花篆书六字款"大清乾隆年制"。全器上下比例相宜,工艺精巧,轮廓线柔和,给人以新奇雅致之感。通体施珐琅彩,口沿、足边为淡绿地绘纤细缠枝菊花纹,颈部和足上部为胭脂地绘吉庆璎珞纹,腹部为通景婴戏图。色彩艳美柔

图 5-33 《珐琅彩婴戏纹双连瓶》

和,笔法工整流畅,整个画面充满欢快活跃的气氛。

34.《各色釉大瓶》 图5-34

清乾隆。高86.4厘米,口径27.4厘米,底径33厘米。此瓶号称"瓷母",江西景德镇御窑厂烧制,为宫廷陈设瓷。洗口,长颈,颈两侧饰以双螭耳,腹饱满,圈足外撇,足内篆书"大清乾隆年制"六字款。瓶身共有纹饰十五组,各种纹饰采用高低温多种色彩,有红釉、青釉、窑变、钧釉及仿官、仿哥、仿汝釉和釉下青花、五彩、粉彩、斗彩、珐琅彩等。腹部的主题图案是十二幅长方形开光,内绘三羊开泰、太平有象等多种吉祥纹饰。瓶体端庄大方,气势磅礴,图案绚丽精美。目前所见,国内仅此一件。

35.《珐琅彩花卉纹蒜头瓶》 图5-35

清乾隆。高17.5厘米,口径2.7厘米,足径5.2厘米。直口微撇,圆腹,圈足,足内蓝料堆书四字款"乾隆年制"。通体施珐琅彩,口外绘下垂变形如意头纹,内绘朵莲,颈部凸起弦纹二道,中间绘花四朵,腹部绘山石、牡丹,肩上墨彩题"一丛婵娟色,四面清冷风"五言诗二句。上首"佳丽",下首"金成"、"旭映"胭脂彩印章。整个画面集诗、书、画于一体,意味深长隽永,为瓷器中的精品。

图5-34 《各色釉大瓶》

图5-35 《珐琅彩花卉纹蒜头瓶》

二、中国青铜工艺

(一)概述

在漫长的金属工艺历史中,青铜是远古而神秘的代表,那些从地下穿越时光来到我们面前的一件件青铜器皿述说着那段"如火烈烈"的历史岁月。商是青铜器的鼎盛时代,商的青铜器是酒器的组合,以祭祀器皿为主,所以多用饕餮纹,表现出神秘、庄严的宗教气氛。周的青铜器主要是食器的组合,以礼器为主,增加了铭文,具有人事意义。而春秋战国的青铜器既不是为了祭祀,也不是为了人事,只是平凡的生活日用器皿,所以它在造型上更实用,在纹饰上更亲切,当时经常采用的纹饰有宴乐、射猎、战争等一些反映现实社会、现实生活的题材。在装饰手法上采用模印、刻划、镶嵌、镂空,后来又有了鎏金和金银错。汉朝是我国历史上具有雄图大略的朝代之一,国家的统一,国力的强盛,版图的扩展,新的文明、新的思想、新的审美也不断涌现,在青铜器方面,威严神秘的礼器不再兴盛,一些提升生活品质方面的新品种不断出现,如具有装饰和实用两重意义的铜灯、铜炉、铜镜,还有更具装饰意味的铜雕塑。

从六朝开始进入瓷器时代,反过来说,青铜到了这时已经开始走向落寞了。当时的制铜主要为佛教服务,制作一些大型的佛像,北魏献文帝时制造的一个大佛像用铜十万斤,高达13米。隋朝是一个短暂的统一时代,几乎一切都是为了给后来的唐朝打基础。

唐朝是我国封建时期的鼎盛朝代,广阔的疆土,融合的民族,繁荣的经济,开放的文明,使得这一时期的工艺美术得到了空前的发展。在铜器日渐衰落的时候,铜镜却在唐朝盛行起来,主要原因是,当时的青铜工艺主要集中在铜镜上,所以制造出了许多精美的作品,还有就是由于统治者的喜好,使铜镜成为流行的礼品,这也促进了铜镜的生产。

唐时华丽的铜镜到了宋元时期越来越简朴，呈现出日益衰落的趋势。到了明朝，铜器就敲响了它的尾音。明宣宗三年(1428)，用南洋来的风磨铜铸造了一批小型铜器，因为品种大多为香炉的造型，所以这批铜器得名宣德炉。宣德炉多参照古代的铜器和瓷器样式，加以变化来制作，古朴精巧，丰富多彩。

到了近代，青铜工艺还是停留在仿古制作上。

1. 青铜工艺

天然的铜是红颜色的，叫红铜，青铜是天然的红铜加上锡的一种合金，锡的比例有严格的控制，颜色是灰青色，所以叫青铜。

2. 青铜器的制作

首先是制范，商周采用的多是泥模法或称陶范法，就是先用泥土塑出所要的器皿，接着用朱笔在泥模上画出花纹，再雕刻出来，然后将泥模烘干，用筛过的细泥薄薄地附一层在泥模的外面，干后形成外范，外范可根据器皿的复杂程度来分片，在泥模里面也附一层细泥，干后就是内范了，将中间的泥模去掉，内外范之间用支丁、榫头等相扣，防止错位，在外面用麻绳、厚泥等固定外范后，即可往中间注入青铜溶液了。这种方法制作的铜器表面和花纹比较粗糙，需要后期打磨。到了春秋战国时期就采用失蜡法了，失蜡法就是先用蜡做成器皿模型，在蜡模上可以雕出非常精细的花纹，甚至是镂空，然后在蜡模内外用泥附上，作为范，再利用蜡的特性，将青铜溶液注入，蜡受热液化溢出，原来蜡模处即成青铜器物，这样制成的器皿造型复杂多变，花纹精美、细致，表面光滑，无须打磨。

3. 青铜器的造型

（1）烹饪器

鼎。是煮肉的器皿。多为圆体、三足、双耳的造型。也有方体四足的，但一般不是实用之物，而是权力的象征。

甗。是蒸煮器，上部为甑，是用来盛食物的，下部为鬲，是用来煮水的，在甑和鬲之间还有一层有孔的铜片，叫作箅，是用来透蒸汽的，就像现代的蒸锅，利用沸水的蒸汽蒸熟食物。

（2）食器

簋。是用来盛黍和稷等食物的，相当于现在的碗。

豆。西周才有的。浅盘粗柄，用来盛放腌菜和肉酱等调味品。

甫。西周新增的食器，盛稻粱用的，以示珍别。

（3）酒器

爵。是饮酒和温酒的器皿，前流后尾，口缘有两柱。

斝。温酒器，和爵相似，有柱而无流尾。

角。是饮酒和温酒的器皿，形状和爵相似，但无柱。

觚。饮酒器，形状细长，底部宽厚，细腰，侈口成喇叭形，造型十分优美。

觯。饮酒器，腹圆，口敞，圈足。

以上五个器皿合称五爵。

壶。盛酒浆用的。贯耳。

卣。盛酒器。有提梁。

觥。盛酒器，饮酒器，盖做成兽头的一种象生器。

盉。温酒和调酒的器皿，三足或四足。

尊。盛酒待酌的器皿。

彝。鸟兽形的盛酒器,在祭祀时不饮,而只是浇于地的象生酒器。

（4）水器

鉴。如现在的水盆,盛水、囤冰、沐浴、照面用。

盘。洗手时承水用,口大扁平。

匜。西周新增的水器,用来淋水洗手,像现在的瓢。

（5）杂器

禁。放置器皿的小台。

俎。台面有孔的凳状物,用以割肉。

（6）兵器

戈、矛、斧、刀、矢。

（7）乐器

铙、钲、钟。

（8）工具

铲、斧、刀。

（二）作品赏析

1.《嵌绿松石兽面纹铜饰牌》 图5-36

夏代。长14.2厘米,宽9.8厘米。牌呈长圆形,中间弧状束腰,两端各有两个穿孔钮,凸面由许多不同形状的绿松石片嵌成兽面纹,纹饰组合精巧,富有装饰性,凹面附有麻布纹。该饰牌属于夏代的二里头文化,工艺和纹饰非常精美,表现了墓主人非同寻常的身份和地位。

2.《金面罩人头》 图5-37

商代。横径12.7厘米,纵径14.3厘米,通高41厘米。这是四川三星堆出土的一个铜质人头像,在人物的面部有一面罩,用黄金制成,露出眉和眼,风格独特,表现出商代巴蜀地区与中原地区完全不同的一种文化。

3.《管流爵》 图5-38

夏代晚期。敞口弧沿,双翼上展,狭长的器身下设有假腹,上有数圆穿,假腹下接三棱形的足。器身一侧带有管形流,流上有二曲尺状装饰。腹饰简单的乳钉纹、弦纹。爵和角都是用于饮酒的容器,但爵有流,角的造型无流而具有若尾的双翼。此器形似角而带有管状的流,属于特殊形式的爵,非常少见。

4.《"祖辛"卣》 图5-39

商代。通高25.5厘米。口与盖子母扣合,鼓腹,圈足。盖上有菌状钮,盖及器身出扉棱四条。整个器物以云雷纹为地。上腹部有竖瓦纹,提梁两端饰兽头。盖内及器底均铸"祖辛"二字铭文。庄重的造型配以华丽的纹饰,使整个器物充满浓重奇诡的美。其提梁两端怪异夸张的兽头使装饰更为凝重肃穆,下腹部高

图5-36 《嵌绿松石兽面纹铜饰牌》

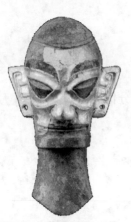

图5-37 《金面罩人头》

浮雕的鸟眦目凝视,加强了神秘威严的装饰气氛。商桓王(祖辛)子旦（前1357—前1342）,在位16年。

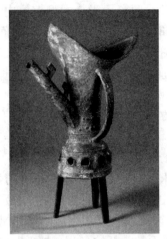
图5-38 《管流爵》

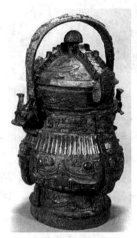
图5-39 《"祖辛"卣》

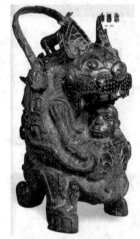
图5-40 《虎食人卣》

5.《虎食人卣》 图5-40

商代晚期。通高35.7厘米。出土于湖南省安化县,现藏于日本泉屋博物馆。造型取踞虎与人相抱的姿态,立意奇特。虎以后足及尾支撑身体,同时构成卣的三足。虎前爪抱持一人,人朝虎胸蹲坐。一双赤足踏于虎爪之上,双手伸向虎肩,虎欲张口啖食人首。虎肩端附提梁,梁两端有兽首,梁上饰长形宿纹,以雷纹衬底。虎背上部为椭圆形器口,有盖,盖上立一鹿,盖面饰卷尾夔纹,也以雷纹衬底,与器体一致。虎两耳竖起,牙齿甚为锋利。该器表面大部分呈黑色,局部留有很薄的绿锈,它和许多出土于湖南的商代后期的青铜器一样,纹饰繁缛,以人兽为主题,造型怪异。

6.《何尊》 图5-41

西周。高38.8厘米。花纹复杂,造型精美,全器造型如"亚"字,口圆而外侈。口沿以下为"十"字透雕脊棱间隔,从上至下将圆形器体分为四个部分。主体花纹为高浮雕兽面纹,位于中部,巨目利爪,狞厉凶猛。口沿和圈足部位的纹饰,分别为兽形蕉叶纹和相对简单的浅浮雕兽面纹。整器的装饰以雷纹为地,部分采用三层花的装饰手法,看起来华美瑰丽,是一件青铜珍品。

周成王五年的某一天,成王诵召见了文王亲信的一个后裔宗小子。成王说,你的父亲曾经效忠于文王,使文王从上天那里得到了治理天下的使命,后来武王完成了这个使命。希望你能够效法你的父亲,继续效忠于王室。"何"是西周早期奴隶主贵族宗小子的名。对于奴隶主来说,受到周王的接见无疑是件荣幸的事,为了让后代铭记祖先的殊荣,何便把他受到成王接见的事迹铸刻在青铜器上。因此,由何督造又刻有何之事的尊自然就叫何尊了。

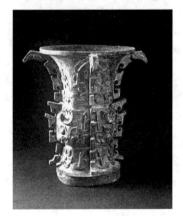
图5-41 《何尊》

7.《秦始皇陵一号铜马车》 图5-42

1980年在秦始皇陵封土西侧发掘,一共两乘,彩绘铜质,两车置于一大型棺椁内,一前一后,发现时已经破碎。经过8年时间才修复完整。一号车是战车,为立车,通长225厘米,高152厘米,单辕双轮,车厢为横长方形,车门在车厢的后面,车上有圆形的铜伞,并可随太阳方向调节,伞下为御官,双手驭车,驾四匹马。制作极其复杂,也异常精美。

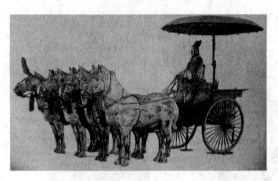

图5-42 《秦始皇陵一号铜马车》

8.《错金云纹博山炉》 图5-43

西汉。这件作品高26厘米,腹径15.5厘米。构思巧妙,艺术性高,炉身似豆形,作子口,盖肖博山。炉身的盘座分别铸成后用铁钉铆合,通体错金,纹饰流畅自然。炉座圈足作错金卷云纹,座把透雕作三龙腾出水面的头托炉盘状。炉盘上部和炉盖铸出高低起伏、挺拔峻峭的山峦。炉盖的山势镂空,山峦间神兽出没,虎豹奔走,小猴蹲踞在峦峰或骑在兽身上,猎人肩扛弓弩巡猎或正追逐逃窜的野猪,二三小树点缀其间,刻画了一幅秀丽的自然山景和生动的狩猎场面。在细部又加错金勾勒渲染,使塑造的景色更加生机盎然,是一件难得的旷世奇珍。

图5-43 《错金云纹博山炉》

9.《铜朱雀灯》 图5-44

汉代。这件灯的朱雀昂首翘尾,嘴衔灯盘,足踏盘龙,作展翅欲飞状。双翅和尾部阴刻纤细的羽毛状纹。灯盘为环状四槽,内分三格,每格各有烛钎一个。盘龙身躯卷曲,龙首上扬。灯盘、朱雀和盘龙三部分,系分别铸成后再接铸在一起的,朱雀的嘴部和足部均留有接铸的痕迹。此灯造型优美,形象生动,而又厚重平稳。朱雀在古代传说中是百鸟之王,是人们美德的象征,它具有能歌善舞的灵性和高贵的生活习惯,可给人间带来吉祥。在汉代,朱雀是四神之一,通常被雕刻在画像石墓的门扇上,成为保护死者的神物,吉祥的预兆,也有希望墓主人死后成仙、早日升天的寓意。

图5-44 《铜朱雀灯》

10.《青铜酒壶尊》 图5-45

唐代。这套酒具由壶、杯、盘组成,部件齐全,造型简洁大方,由于年代久远,器物上布满绿锈,古旧高雅,大气庄重。这套酒具于2006年在上海拍卖,估价为2万~5万元。

11.《宣德炉》 图5-46

明代。宣德炉为明朝宣德年间所创制的焚香之炉,通常用于寺庙、权势之家烧香、拜佛、祭祖神。宣德炉的基本形状为敞口、方唇或圆唇,颈矮而细,扁鼓腹,三钝锥形实足或分档空足,口沿上置桥形耳、"了"形耳或兽形耳,铭文年款多在炉外底,与宣德瓷器款近似。宣德炉的冶炼方法十分讲究,一般铜器只经过四炼,而宣德炉的铜要炼十二次之多,其质地晶莹,

分量沉重,制作精细,造型古朴,令后人为之倾倒。

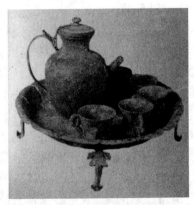

图5-45 《青铜酒壶尊》

图5-46 《宣德炉》

三、中国玉器工艺

(一) 概述

玉,石之美者。中国人对玉一直有着深厚的感情,对玉又有七德之说,所以君子配玉。然"玉虽有美质,在于石间,不值良工琢磨,与瓦砾不别"。也就是说玉固然很漂亮,但它生在石头里,如果没有良工巧匠的雕琢,就和一般的瓦片石子一样。这句话充分说明是雕凿最终提升了玉的价值。

作为礼仪制度的用具——玉礼器的规模性使用,掀起了中国历史上第一次用玉高潮。红山文化沉稳、粗犷的 C 形长鬣绿玉龙、勾云形玉佩、玉兽珏,良渚文化严谨、清丽的人兽纹矮方形玉琮、人面纹多节形长琮,还有玉镯、玉璧等,都反映了当时巫术的盛行。

商代的雕凿技术开始上了新台阶,数量也很多,仅妇好一墓就出土了750余件玉器。这时的玉器圆雕器明显增多,纹饰多为方菱纹和折线纹,甚至还出现了利用玉石自身色泽来造型的玉器,即后来的俏色凿玉。西周的玉器多在一些片状料上进行简单勾勒。

春秋战国时期,玉作工艺有了大的创新,雕刻层次丰富,引人遐思。还有金属嵌玉,化腐朽为神奇。这些制作集切割、平雕、分雕、阴刻、剔地、透镂、接榫、碾磨等多种技艺于一物,展现了当时良好的制玉工艺。

秦的统一为汉打下了良好的基础,汉时的玉雕工艺开始走向生活,不再受礼玉的束缚。"汉八刀"是对当时雕刻工艺的高度概括,体现了当时雕刻的简洁、粗犷与奔放。此外,当时的葬玉也很盛行,著名的中山王墓出土的金缕玉衣就是当时奢华的葬玉,人们幻想利用玉的灵秀为自己的肉体带来不朽的神奇,便用金丝将几千块小玉片串联成衣服样的外套,将身体包裹住,虽然金玉没能留住他的肉体,但却为后人留下了珍贵的工艺见证。

六朝时期,局势动荡,文人轻世,这时的玉器多为素器,很少见有雕镂花纹者。唐是一个全面鼎盛的时代,但雍容华丽的审美有点冷落了清雅高洁的玉器,这时期精美的玉器不是很多。宋时有复古的风气,在玉作上也流行仿古玉。元朝的刀法则特别粗深。大量的精美玉器出现在明清两朝,特别是清朝,更是中国古玉发展的巅峰,"康熙工"、"乾隆工"的精湛技艺可谓空前绝后,仿古也几可乱真。

（二）作品赏析

1.《红山玉龙》 图5-47

图5-47 《红山玉龙》

红山文化时期。高26厘米。为墨绿色玉材质，龙体卷曲，平面形状如一"C"字，龙体横截面为椭圆形，直径2.3～2.9厘米。龙首较短小，吻前伸，略上噘，嘴紧闭，鼻端截平，端面近椭圆形，以对称的两个圆洞作为鼻孔。龙眼突起呈梭形，前面圆而起棱，眼尾细长上翘。颈背有一长鬣，弯曲上卷，长21厘米，占龙体三分之一以上。鬣扁薄，并磨出不显著的浅凹槽，边缘打磨锐利。龙身大部光素无纹，只在额及腭底刻以细密的方格网状纹，网格突起作规整的小菱形。值得注意的是，玉龙形象带有浓重的幻想色彩，已经显示出成熟龙形的诸多因素。龙体背正中有一小穿孔，经试验，若穿绳悬起，龙首尾恰在同一水平线上，显然，孔的位置是经过精密计算的。考虑到玉龙形体硕大，且造型特殊，因而它不只是一般的饰件，而很可能是同我国原始宗教崇拜密切相关的礼制用具。

2.《玉琮》 图5-48

图5-48 《玉琮》

新石器时代。良渚文化的一件作品，高8.8厘米，射径17.1～17.6厘米，孔径4.9厘米。黄白色，有规则紫红色瑕斑。器形呈扁矮的方柱体，内圆外方，上下端为圆面的射，中有对钻圆孔，俯视如玉璧形。琮体四面中间由约5厘米宽的直槽一分为二，由横槽分为四节。这件玉琮重约6500克，形体宽阔硕大，纹饰独特繁缛，为良渚文化玉琮之首，堪称"琮王"。琮是一种用来祭祀地神的礼器。良渚文化的玉琮，它的形状内圆外方，中间为圆孔，专家们推测，它可能是原始先民"天圆地方"宇宙观的体现，方象征着地，圆象征着天，琮具有方圆，正是象征天地的贯穿。在当时，每当丰收或祭日时，就举行隆重的祭祀典礼，良渚先民就用它来与天地神灵沟通，因此，玉琮应该是良渚人所用的宗教法器。

3.《玉凤》 图5-49

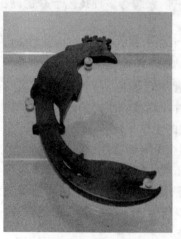

图5-49 《玉凤》

商代。玉凤婷立回首，头戴王冠，长翎飘飘，自然舒卷，气宇不凡。与商代盛行的凝重、繁复的青铜器相比，此件玉凤带给人们的是自然、清新、活泼的气息。这是商著名女将军妇好墓里出土的一件玉饰。妇好不是名字，"妇"是指嫁到商王室的异姓妇女，"好"可以写成带"女"字旁，也可以不带，表明她出生于"子"氏，"子"是她父族的氏名。她是商王武丁三个法定配偶之一，也是武丁时期战功最为卓著的将军之一，她死后，陪葬了很多珍贵的器物。

4.《玉四节龙凤佩》 图5-50

战国早期曾侯乙墓出土的青玉4节佩，长9.5厘米，宽7.2厘米，厚0.4厘米。系由3个透空的活环套扣连，可开

可合;3个活环上饰有首尾相连的蛇纹,4节佩皆镂空,饰有不同姿态的龙和凤,最上面一节有穿孔可系佩挂。佩玉在古代有一定的礼制,按照身份级别,不同场合有不同的佩戴制度,非常严谨。

5.《包金嵌琉璃银带钩》 图 5-51

这件战国时期的包金嵌琉璃银带钩,长18.4厘米,宽4.9厘米,呈琵琶形底,银托面包金组成浮雕兽首,两侧缠绕着二龙,至钩端合为龙首,口衔状若鸭首的白玉带钩,两侧有二鹦鹉,钩背嵌三谷纹白玉玦,两端的玦中嵌琉璃珠,玲珑剔透,包金镶玉,文饰繁华,雍容华贵。腰带带钩的功用就有数种,一种是横装于带端用来搭接革带两端的,一种是与环相配直挂在革带上勾挂佩饰的。另有一种较长的衣钩可装于衣服肩部勾挂衣领或装于衣领勾挂衣服肩部,这种衣钩至今仍在和尚的袈裟上使用。战国时期的带钩,材质高贵,工艺精美,制作十分考究,形式有多种变化,但钩体都作S形,下面有柱,其形制共有八种之多。

6.《青玉云纹灯》 图 5-52

战国时期,铜灯比较普遍,全部以玉琢成的玉灯,目前全国仅此一件,堪称珍品。这件灯由灯盘、立柱、底座三部分组成,玉质滢润,通身黄褐色浸斑。灯盘为直沿,盘心凸雕五瓣花一朵,花蕊琢涡纹,外侧琢勾连云纹。立柱上部凸雕三叶,下部琢勾连云纹。底座圆形,饰平凸五瓣花。纹饰细密繁复,虽反转起伏,却又回曲自然。

7.《玉双凤系璧》 图 5-53

汉代。1973年河北省定县4号墓出土的西汉晚期的玉双凤系璧(系璧即系于死者颌下的玉璧),中间双璧相套,饰以蚕纹;内环饰五组谷丁勾连云纹,排列规则有序,与充满动感的中央龙纹形成对比,主次分明;璧的两侧各饰一透雕凤纹,对称布局,回首屈体作攀附之状。龙凤内部均以阴线刻勒,简洁明了,并无任何多余的赘饰,整件作品凸显出汉代粗犷豪迈的时代风貌。

8.《金缕玉衣》 图 5-54

玉衣是汉代皇帝和贵族的殓服,由金银丝等材料编缀玉片成人形并着于死者身上,即所谓"金缕玉衣"。汉代的葬玉主要有玉衣、玉九窍塞、玉琀、玉握和玉面饰等。

9.《玉角形杯》 图 5-55

汉代。1983年广州南越王墓出土,杯身作角状造型,底部束尾成索形回缠于器身下部,使本来可能显得单调的造型产生出其不意的变化,可谓是匠心独运的创意。器外饰一浅浮雕的夔龙,盘绕着杯身,并在外壁饰以线刻勾连涡纹,使全器集

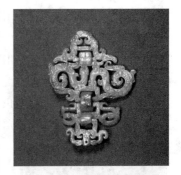

图 5-50 《玉四节龙凤佩》

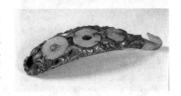

图 5-51 《包金嵌琉璃银带钩》

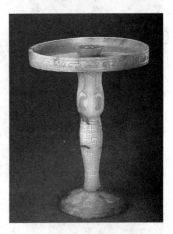

图 5-52 《青玉云纹灯》

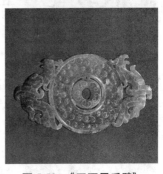

图 5-53 《玉双凤系璧》

圆雕、浮雕和线刻于一体，层次分明，气度不凡。

10.《玉仙人奔马》 图5-56

汉代。用白如凝脂的和田玉精心打造而成。玉马昂首张口，竖耳挺胸，飞翼扬鬃，四蹄高抬，踏云乘风遨游于太空之中。马背上骑一戴巾生翅的仙人，手持灵芝，似正欲追寻极乐的天国仙界，充满奇幻迷离的浪漫气息。汉代曾从西域大宛获得汗血马，据说日行千里，号称天马，而两汉羽化登仙观念弥漫，仙人骑天马正是当时特定历史背景的如实写照。

图5-54 《金缕玉衣》

图5-55 《玉角形杯》

图5-56 《玉仙人奔马》

11.《玉飞天佩》 图5-57

唐代。这件青玉飞天的琢刻技艺娴熟自如，在艺术风格上明显体现了唐代的特色。这件作品艺术处理的关键点就在于轻盈飘逸上，可以看到，飞天的造型自头至足趾形成一条充满韵律的波曲线，双臂的上下舞动犹如点缀于舒缓乐曲中的一道清脆之音，飘带裙褶的处理与飞舞的体势相一致，轻柔曼妙的飞舞之姿跃然眼前。与西方的飞翔必有翅的处理方法迥然不同，中国艺术的独到之处就在于通过人物体态和飘带的艺术处理来栩栩如生地表现凌空飞舞的感觉，还有祥云承托，给人以更多的想象空间。

图5-57 《玉飞天佩》

12.《玉兽纹带板》 图5-58

唐代。为狮纹玉带板。狮子作俯首行走状，肢体浑圆，富有立体感，颈部鬃毛和尾部均以阴刻线表示，整个形象比较写实。狮子在中国古代叫做"狻猊"，本非产于中国，在汉以前尚未见以狮子形象为装饰的，至汉代才出现了石雕狮子的题材。

图5-58 《玉兽纹带板》

13.《玉镂雕双凤佩》 图5-59

唐代。镂空透雕一对展翅的凤凰，飞于荷花之上。两面纹饰相同，外有缠枝缠绕。这是唐代装饰中较多见的题材，并对后世玉器的发展起到了重要作用。

14.《玉云形杯》 图5-60

唐代。为青玉单把云纹杯，玉质青白，局部有黄褐色浸斑。杯口为椭圆形，平底单把，杯内壁光素无纹；杯外通体饰以浮雕云纹；把手的上部是一镂雕立体云朵。整件器物被满缀的云朵所包裹，传达出一种飘然欲仙的美妙境界。关于云纹要再赘述几句，在中国传统装饰艺术中，云纹是一个颇具典型意义的主题。一方面，我

图5-59 《玉镂雕双凤佩》

们可以从云纹的产生与流变特征中感受到中国装饰艺术之传统内核所在；另一方面，从形式上看，云纹的发展变化脉络自身可以构成一个完整而独立的系统，从规整的几何云纹发展到千变万化的流云纹，至唐代，雍容富丽的朵云纹被定型化了，朵云的形式已达中国人之审美理想的完美境界，它融动与静、丰腴与飘逸为一体。在装饰的运用中，朵云纹也具有很大的灵活性，既可以用作相对独立的装饰主纹，也可以作为连续的缀饰或地纹。

图 5-60 《玉云形杯》

15.《玉骑象人》 图 5-61

唐代。这件作品的玉料呈青白色，雕一大象跪伏于地，一人盘腿侧骑于象背，身着束腰窄袖长袍，足蹬长统马靴，右手举置脑后，脸型微胖，抬目上望，似乎正与边上的人在打招呼。整件作品的造型完整，富有动感的人物姿态与呈稳定的三角形结构形成动与静的统一。在制作上，雕刻者采用明快而简洁的刀法，将对象表现得生动自然，体现出浓厚的生活情趣。

图 5-61 《玉骑象人》

16.《玉折枝花卉》 图 5-62

宋代。青白玉镂空雕琢一折枝花朵，写实的造型犹如刚从枝头折下来一般，枝叶繁茂，葱翠欲滴；八瓣形花朵作盛开之态，圆润饱满。阔叶伸展仰覆，穿插自然得体，从中可以窥见当时娴熟的雕琢技艺和较高的写实水平。

17.《玉双鹤衔芝佩》 图 5-63

宋代。青白玉镂空双鹤衔芝佩是比较典型的对称型结构。镂空雕琢了一对展翅飞舞的鹤共衔一环，立于翻卷的草叶之中，对称的结构使本来十分写实的主体显出很强的装饰感，同时，温润晶莹的玉质更给仙鹤平添了几分灵气，较好地体现了仙鹤那轻盈典雅的体态特征。

图 5-62 《玉折枝花卉》

18.《玉折枝花锁》 图 5-64

宋代。这件作品独具匠心，将两朵折枝八瓣花巧妙地缠绕成一体，构成一对称结构的装饰造型。花朵作正面观，花瓣排列规则有序，枝叶翻转仰侧，交缠自如，特别是两根主枝的交接颇富创意，分明是刻意的安排却显得十分自然妥帖，再加上精致的雕镂琢磨工艺，真不愧为一件成功的优秀之作。

19.《青玉鹘攫大雁饰》 图 5-65

金代。该玉通体以镂空并加饰阴线纹雕琢而成。上有一鹰鹘鸟正虎视眈眈俯冲而下，下有一大雁正恐惧地钻入茂密的荷丛之中，显然是在躲避突如其来的危险，这种体量上的反差颇具戏剧性。鹰鹘，又名"海东青"、"吐鹘鹰"，是生活在我国东北黑龙江流域的一种非常聪明的禽鸟。它虽然体形较小却机敏勇猛，飞速迅疾，北方民族自古就懂得对其加以驯养以助人捕杀天鹅和大雁。这件玉器正是表现这一追逐场面的精细之作。据考证，这类装饰内容表现的就是所谓"春水秋山"中的"春水"。春水、秋山题材源自于契

图 5-63 《玉双鹤衔芝佩》

丹族的春秋渔猎生活，契丹语谓"捺钵"，女真族建立政权后，将这种传统继承下来且制度化，并定名为"春水秋山"，成为金代的一项民俗特色。这一活动也被广泛地表现在各种工艺装饰和绘画之中。

20.《玉双螭耳杯》 图5-66

在明清玉器皿中，玉杯是最富有特色的品种之一。虽然历代都有玉杯的生产，但风格特色各代不同。明清玉杯不仅做工讲究，而且形式多样，双耳杯、桃杯、葵式杯、人物杯等各具特色，风格灵秀雅丽。这件明代双螭耳杯，两侧各镂雕一螭为装饰。螭属龙族，是神话动物，早在先秦时期便已被广泛使用于青铜器、玉器的装饰，所不同的是以往的螭的造型和在装饰构成方面一般都比较庄重而神秘，而这一对螭把手却显得生动可爱，四足紧贴背壁，口衔杯沿作攀爬之状，表现出一种轻松灵动的情趣。

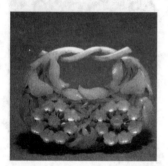
图5-64 《玉折枝花锁》

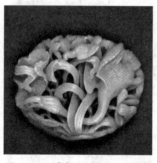
图5-65 《青玉鹘攫大雁饰》

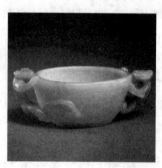
图5-66 《玉双螭耳杯》

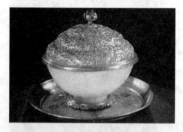
图5-67 《金托金盖玉碗》

21.《金托金盖玉碗》 图5-67

明代。碗高7厘米，直径15.2厘米，圈足径5.9厘米，重337.5克；盖高8.5厘米，口径15.7厘米，重148克；托高1.6厘米，口径20.3厘米，底径16.7厘米，重325克。玉碗由白玉制成，圆形，敞口，弧腹，圈足，周身无饰纹。金盖镂空，弧面形，短沿外折，从沿到顶呈阶梯状分作3层，顶部饰一莲花形钮，连云纹圆钮座，钮中心嵌红宝石1块。沿上浅刻连云纹1周，盖面以镂空云纹为地，下层饰三龙赶珠，中层及上层各饰二龙赶珠纹。金托盘，沿边外卷，浅弧腹，平底，底部正中由外壁向内压出一圈足形碗托。盘腹内壁刻八组整齐的云纹图案，盘底为沙地，刻二龙赶珠及云纹，正中碗托内刻云纹，托外饰浮雕式连云纹1周。金盖及托盘纹饰满密，玉碗光素无纹，两相配合，金白相间，虚实相生，相得益彰，宫廷气息浓郁。

22.《桐荫仕女玉山》 图5-68

清代乾隆时期。长25cm，宽10.8cm，高15.5cm。反映的是美丽的江南庭院景致。俏色玉是玉雕艺术宝库中技艺最为精湛、艺术价值最高的品种之一。这件俏色玉，原是一块黄白色的整材已雕成玉碗的和田玉，余弃的废料既有裂痕（后经匠师巧妙处理成门缝），又有桔黄色的玉皮子（匠师把它琢成梧桐、蕉叶与覆瓦、垒石），但玉工巧为施艺，以月亮门为界，把庭院分为前后两部分，庭院幽幽，洞门半掩，院外着

图5-68 《桐荫仕女玉山》

袍的妙龄少女，手持灵芝，轻盈地向徐开的院门走去。门内的长衣少女，双手捧盒，向门外走来，与外面的女子从门缝中对视，人物传神，人们似可听到两女子透过门缝的窃窃私语。周围有假山、梧桐树、芭蕉树、石凳、石桌和山石等。器底阴刻乾隆御制诗、文各一。诗云：

相材取碗料，就质琢图形。剩水残山境，桐檐蕉轴庭。
女郎相顾问，匠氏运心灵。义重无弃物，赢他泣楚廷。

23.《大禹治水玉山子》 图 5-69

清代乾隆年间制成的大禹治水图大型玉雕高达 224 厘米，该玉雕作品的玉料取自新疆和田，据记载是花了大量的人力历十年而完成的，现仍置于紫禁城乐寿堂内，是目前所知世界上最大的玉器。这件玉山子上所表现的图景以宋人的画轴为稿本。在这件呈青色的巨型玉雕上，崇山峻岭参差交叠，时有山泉潺潺、瀑布飞流，古木遍布、云气缭绕，蔚为壮观。它虽然是以绘画作品为范本雕成，但较之绘画又有其自身的长处，如天然的材质和立体的圆雕效果都使其更具真实感。在山道峭壁之间，到处有成群结队的民工正在开山导石，一派忙碌景象，有的抡锤凿石，有的用杠杆原理制成的简单机械提石打桩，令观者仿佛能听到石工们有节奏的锤打声和有力的号子声。人物形象的雕刻十分生动细致。

图 5-69 《大禹治水玉山子》

24.《和田白玉错金嵌宝石碗》 图 5-70

清乾隆时期，碗玉质莹白。器壁薄，横截面为圆形，由口及腹斜收，桃形双耳，花瓣式圈足。腹外壁饰花叶纹，独具特色的是枝叶由金片嵌饰而成，花朵则以 108 颗精琢的红宝石组成。本器具有典型的痕都斯坦风格，在白如凝脂的玉上错以黄金，镶嵌红色宝石，显得格外豪华富丽，体现出西部民族特有的热情奔放的性格特色。腹内壁有阴文楷书乾隆帝御制诗一首，全文为：

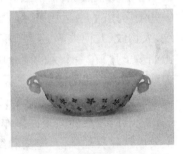

图 5-70 《和田白玉错金嵌宝石碗》

酪浆煮牛乳，玉碗拟羊脂。御殿威仪赞，赐茶恩惠施。
子雍曾有誉，鸿渐未容知。论彼虽清矣，方斯不中之。
巨材实艰致，良匠命精追。读史浮大白，戒甘我弗为。

25.《童子洗象玉饰》 图 5-71

清中期。这是一个把玩件，采用了圆雕的形式，琢一立象正回首呼应其背上的两个童子，两童子一个站在象背，一个趴于大象的臀部，正忙碌着为大象冲水刷洗。形象生动可爱，充满生活的情趣。明清时，诸如大象、鱼、桃等题材相当多见，是我国吉祥题材定型的时期，从宫廷到民间，吉祥艺术普遍流行。

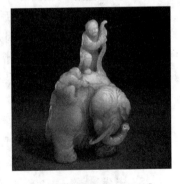

图 5-71 《童子洗象玉饰》

四、中国漆器工艺

（一）概述

漆器是出现在青铜器之后、瓷器之前的一种工艺，相比较青铜器，漆器轻便，光泽美观，

防酸碱,很受当时人们的喜欢,漆树的大量种植也促进了漆器工艺的发展。

1. 春秋战国时期——工艺新宠

春秋战国时期是漆器制作的一个繁盛期。在漆器的制作方面,一开始是采用木胎,将整个木材加工成所要的器皿胎形,再加以髹漆,这样费时费料,器物也较厚重。为了使器体轻巧,又采用了木片卷粘胎,再后来又发明了夹纻胎,先用漆灰做成胎体,再用麻布糊裹在胎上,非常轻巧,能适应器形多样的变化,今称为"脱胎"。

漆器的装饰手法有描绘、针刻、银扣、描金。漆器的色彩一般为黑红二色,又以黑地红彩居多。出土的漆器品种很多,生活各方面的器皿都有。

2. 汉代——一个鼎盛时期

汉代的漆器制作是继战国后的又一个鼎盛时期。当时漆树的种植遍及全国,漆器的使用也很普遍,甚至在朝鲜、蒙古都有出土,但仍是一种高档品。

当时制作漆器的分工很细,如素工:专门做胎;髹工:涂漆;画工:彩漆;上工:在口缘上铜扣;月工:涂朱色漆;铜扣黄涂工:做铜扣并鎏金;铜耳黄涂工:漆器附耳做铜扣和鎏金;清工:漆器的最后修饰工序;造工:做漆胎的;漆工:专门制漆;供工:供应材料。这样就使得每道工序制作很熟练,很精细。装饰手法还是以彩绘为主,黑地红纹居多,也有彩绘,特别是在一些闺房用品上,运用黄、绿、金、银等色,十分艳丽华美。纹饰多样,有云气纹、植物纹、动物纹、人物纹、几何纹等,工整、精致而又富有韵味。在设计制作上也体现了古人的巧妙构思,比如多子盒,在一个大的圆盒中装有很多大小、形状不一的盒子,这样既节省了空间,又非常美观和谐。汉代的漆器工艺是美学和生活结合的典范。

3. 六朝时期——冷落的漆器

瓷器的发展使原来许多作为生活用品的漆器被替代了,六朝漆器的出产规模大大缩小,主要成就在夹纻佛像、斑漆和绿沉漆上。

由于佛教的流行,佛像也就成了流行之物,由于铜造像太重,不易搬拿,也不适合放在车上游行,而泥造像虽轻但易碎,都不适合当时的要求,这时夹纻胎的漆器就显示出它的优点了,漆灰易于造型,附上麻布后结实、轻便,以此做造像最适合不过了。

斑漆是六朝的新创,是用几种颜色的漆交混在一起产生特殊花纹的一种漆器,或一种颜色显出深浅不同花纹来。可惜仅见于文献记载,未发现实物。

绿沉漆是指漆的颜色,绿得好似物沉水底,沉稳安静。在多为朱漆的时代,绿沉漆的出现标志着调漆技术的进步。

4. 唐代漆器——华丽的象征

由于瓷器发展的迅速和日渐成熟,漆器已经不再是生活的必需品,这时的漆器为了统治者奢华的需要,装饰越来越华美,有金银平脱、描金、螺钿等,还新创了雕漆。

5. 宋代漆器——生活器皿

宋代的漆器不单是官方制作,为统治者服务,民间的制漆作坊也很普遍,在著名的反映宋民风的历史画卷《清明上河图》中就有漆器店的描绘。宋代的漆器多制作一些生活器皿,奁、盒、碗、盘、盆、盂、勺等,式样多变。比如,奁是一种装化妆品的器皿,一开始是单层的,此时有制作成多层的,这样便于分类放置化妆品,又都统一在一起,方便而又实用。在漆器外形上也越来越美观,比如漆盒就有蒸饼式、河西式、蔗段式、三撞式、两撞式、梅花式、鹅子式等。品种有金漆、犀皮、螺钿、雕漆等。

6. 元代漆器——平稳的发展

元代漆器的品种继承了宋，只是在漆器的工序上复杂起来。

7. 明清漆器——新的辉煌

明代的漆树种植得到很大发展，漆器工艺也得到了新的发展，还专门开设了"果园厂"，为宫廷制作各种漆器。"果园厂"是明代官营的漆器生产机构，以雕漆最有特色，在不同时期有其不同的特点。永乐、宣德时期：刀法明快，讲究磨工，花纹浑厚圆润，题材十分广泛，早期不刻锦地，宣德后多刻锦纹为地。嘉靖、万历时期：风格有所变化，刀法棱线清楚，不藏锋，装饰内容常采用情节性题材。

清朝的漆器品种除雕漆外还有填漆、传统的螺钿和新创的百宝嵌。清代漆器的地域特色很强，北京还是以果园厂雕漆为主，和明代相比产生了一些变化；扬州以螺钿最有特色，其中又以点螺最为精巧；福州创造了脱胎漆器，即先用泥做成模型，再用布或绸粘贴，然后上漆，最后去除原来的泥胎，一件脱胎漆器就完成了，这样制作的器体轻盈细巧，色泽华美。

(二) 作品赏析

1. 《彩绘兽首凤形漆勺》 图 5-72

秦代。通高 13.3 厘米，湖北云梦睡地虎九号秦墓出土。整体造型为一只长颈凤鸟，勺柄端成鹿头形。内涂朱色漆，外涂黑色漆，上绘朱色花纹，朱黑两色搭配使用，既强烈又和谐。至今光彩亮丽，小巧喜人。

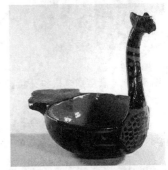

图 5-72 《彩绘兽首凤形漆勺》

2. 《剔红花卉尊》 图 5-73

元代。高 9.6 厘米，口径 12.8 厘米。又名渣斗，撇口，短颈，鼓腹，矮圈足。口内及外部均雕红漆，饰各种花卉。有桃花、山茶花、菊花、栀子花、秋葵、百合等，花间黄漆素地。底部髹褐色漆，左侧针划"杨茂造"款。杨茂是元代著名的髹漆艺人，浙江嘉兴西塘人，与张成是故里，他们的雕漆技艺对明代髹漆工艺影响极大。此尊雕刻精细，刀法流畅，刀锋不露，圆润光亮，花纹写实，艺术地再现了各种花卉的千姿百态，是杨茂传世漆器之精品。

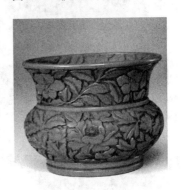

图 5-73 《剔红花卉尊》

3. 《剔红茶花圆盒》 图 5-74

明永乐。高 6.5 厘米，口径 18 厘米。圆形，平顶，平底。通体髹朱漆。盖面满雕三朵盛开的茶花和含苞待放的花蕾。盒壁雕菊花、石榴、芙蓉、茶花等。盒底髹黑漆，竖刻"大明永乐年制"针划款。此盒漆层厚，花纹饱满，枝叶舒展，雕刻圆润，磨工精细光亮，是明永乐时期漆器的典型作品。盒盖内刀刻填金乾隆御制诗一首：

漆巳十人谏，加雕应若何？
增华惊后世，信鲜挽回波。
花映祥曦暖，叶承端露多。
细针镌永乐，谁与获而呵！

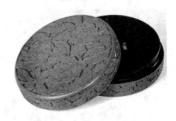

图 5-74 《剔红茶花圆盒》

图5-75 《戗金彩漆龙凤银锭式盒》

4.《戗金彩漆龙凤银锭式盒》 图5-75

明嘉靖。高11.7厘米,长25.2厘米。银锭式。通体髹朱红漆地,填彩漆细钩戗金纹饰。盖面龙凤对舞,中为海水江崖,描金篆书"万"字。斜壁处饰海水、祥云及八卦图,盖、器口缘处饰锦纹。盒底髹黑漆,中间刻戗金"大明嘉靖年制"横款。造型新奇,填漆与戗金工艺巧妙结合,是嘉靖时期的典型器物。

图5-76 《黑漆描金嵌染牙妆奁》

5.《黑漆描金嵌染牙妆奁》 图5-76

清中期。通高42厘米,长42厘米,宽42厘米。妆奁方形,分上下两部分。上部开启奁盖,内有一方盒,用于摆放铜镜。下部开启两扇门,内又有镂雕的两扇小门,小门内有对称的四个抽屉,底部为一大抽屉,均用于摆放梳妆用物。妆奁所需衔接处均配以银镀金錾花合页及鱼形扣。妆奁的装饰采用了染牙和描金工艺。在漆地上挖槽,将反复琢刻、打磨的各式染牙嵌件通过粘、镶的手法填入槽中,组成多种图案。顶部有蝙蝠、桃、菊花、如意纹,角隅处饰莲花,正面镶对称的梅、菊、水仙、山茶等花卉,其间有纷飞的彩蝶。其余三面均嵌梅、蝶纹。茶花与蝴蝶寓意"地久天长",蝙蝠、桃、如意寓意"福寿如意"。妆奁顶部又饰有描金莲花、蝙蝠,双门内壁描金山水楼阁,此外,妆奁还使用了雕刻工艺,可谓集多种工艺于一器。整件器物古香古色,富贵华丽,是清中期的优秀工艺品。

图5-77 《长方形漆砂砚盒》

6.《长方形漆砂砚盒》 图5-77

为乾隆时期黑漆描金的代表作品,卢葵生制。百宝嵌雄鸡图长方形漆砂砚盒,砚盒漆色饱满,色彩雅致。

图5-78 《朱漆描金龙凤纹手炉》

7.《朱漆描金龙凤纹手炉》 图5-78

清中期。整件器物古香古色,富贵华丽。朱漆描金龙凤纹手炉,通梁绘制锦纹,炉身上两侧各绘制龙凤一对,朱漆金彩,吉祥富丽。

8.《黑漆描金藤萝纹圆盘》 图5-79

清代。高5.2厘米,口径34.1厘米。这个盘子表现了螺钿漆工艺水平的精湛。藤萝根壮叶茂,枝蔓缠绕,用螺钿来表现格外雅致。

五、其他杂项类工艺

(一)概述

中国的工艺品种门类繁多,除了上述几类比较大的门类外,还有金银器、织绣、竹雕、木雕、牙雕、角雕等。不同的材质,不同的制作工艺,不同的艺术趣味,这一件件、一样样的

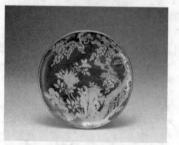

图5-79 《黑漆描金藤萝纹圆盘》

艺术品都在向我们展示着工艺大师们的聪明才智。

金银是财富与地位的象征，是吉庆与高尚的祥符，更是比德与喻美的寄托。而由金银幻化出的艺术珍品，则将丰富的艺术欣赏价值与文化收藏价值兼容而蕴含其中，展现着远古先民智慧的结晶，承载着他们世世代代的美好愿望。世界上最早的黄金制品出现于公元前5000年的古埃及，最早的银器则出现在公元前4000年左右的美索不达米亚。随后，希腊、罗马、波斯、萨珊波斯等都开始广泛使用金银器。金银文化在中国的发展历程也可谓绵久而辉煌。早在3000余年前的商周时期，已经出现了金制品。略后的春秋战国时期，则开始了对银制品的使用。早期金银器均为小型装饰制品，小巧简约、清新活泼成为对此时金银器特征最为恰当的概说。金银器在经历了秦汉时期的繁荣发展后，又融入了魏晋南北朝时文化交流所带来的异域风情，最终形成了唐代绚丽多姿、成熟健康、优雅活泼的独立风格，并成为一代盛世的标志。宋元时期的金银器，在装饰上引入了绘画艺术，因而较之前代器物更充满了诗情画意，愈发清秀典雅。而华丽浓艳则是明清时期金银器的显著特征，如在金银器上镶嵌珍珠、宝石，金银工艺也开始与漆艺、木艺、玉器工艺等进行结合。

南京云锦是我国优秀传统文化的杰出代表，因其绚丽多姿、美如天上云霞而得名，已有近千年的历史。在古代丝织物中"锦"是代表最高技术水平的织物。而南京云锦则集历代织锦工艺艺术之大成，位于中国古代三大名锦之首，元、明、清三朝均为皇家御用品，因其丰富的文化和科技内涵，被专家称为中国古代织锦工艺史上最后一座里程碑，被公认为"东方瑰宝"、"中华一绝"。云锦工艺独特，用老式的提花木机织造，必须由提花工和织造工两人配合完成，两个人一天只能生产5~6厘米，这种工艺至今仍无法用机器替代。云锦的主要特点是逐花异色，从云锦的不同角度观察，绣品上花卉的色彩是不同的。由于被用于皇家服饰，所以云锦在织造中往往用料考究、不惜工本、精益求精。云锦喜用金线、银线、铜线和长丝、绢丝及各种鸟兽羽毛等来织造，如在皇家云锦绣品上的绿色是用孔雀羽毛织就的，每个云锦的纹样都有其特定的含义。如果要织一幅78厘米宽的锦缎，在它的织面上就有14000根丝线，所有花朵图案的组成就要在这14000根线上穿梭，从确立丝线的经纬线到最后织造，整个过程如同给计算机编程一样复杂而艰苦。

中国是世界上最早使用竹的民族之一。竹子外表油润，色泽近琥珀，具有浑厚坚韧的特性，而且在中国广大的地域都有栽种，因此用来制作日常用具十分合适。可能是保存相对困难的原故吧，我们现今能够看到的明以前传世的竹刻器物甚少。明中叶以后至清代是中国手工业大发展的时代，此时竹刻名家辈出，使竹刻艺术从实用转变为供人们鉴赏收藏的艺术品，也是传世作品最多的两个时代。明代竹刻艺术多集中在嘉定（今上海嘉定县）、金陵（今南京市）两地，分为嘉定派、金陵派。嘉定朱松邻祖孙三代的深刻法（指浮雕和圆雕），金陵李耀、濮仲谦的浅刻法，清初张希黄的留青刻法，均为竹刻艺术发展作出了杰出的贡献。三朱擅用深刻作浮雕和圆雕的手法。浮雕又分浅浮雕和高浮雕两种，它与透雕均属竹刻中的阳文刻法，可使器物增加立体效果。刻竹方法为铲去较多竹地，使文饰凸起于上，并能分出层次，高浮雕可分五六层，使器物有圆浑之感。三朱竹刻用刀如运笔，生动有力，人物及动物神态自然。明代竹刻金陵派创始人濮仲谦，刻法与嘉定派不同，不事精雕细琢，只就其天然形态，稍加凿磨，时人称之"大璞不斫"。其作品大多略施刀刻即生自然之趣，使器物古雅可爱。金陵派的主要技法为浅刻，即竹刻中的阴文刻法。这种刻法不仅有线也有面，刻出的景物可再现书画的笔情墨趣。清中期竹刻工艺出现了留青刻法，也称"贴簧"、"文竹"、"竹

簧",经煮、晒、压,胶合或镶嵌在木胎及竹胎器物上,然后磨光,再在上面雕刻书画纹饰。簧色洁净无瑕,嫩簧娇润,宛如象牙。使用这种技法的人物以张希黄为代表。进入清代以后,嘉定派第一名手吴之璠继承了明代中叶以后的竹雕工艺传统技法,他创造的以浅浮雕突出题材,留空四周作背景的雕法取自北魏浮雕工艺,刻画人物生动。以封锡爵、封锡禄为代表的练水竹刻世家,累代相传多至五六代以上。封锡禄工圆雕,擅竹根人物。雍乾之间,嘉定派的刻竹名家当推周颢。他对书画有一定造诣,擅以阴文刻山水、人物、树石,将南京画法运用到刻竹艺术上,用刀痕再显笔墨意趣,刀法秀丽挺劲,对清后期竹刻艺术影响较大。竹刻至乾隆时期为鼎盛期。嘉道以后,就以贴簧取而代之,地区也不仅限嘉定、金陵两地而扩大到东南诸省,以浙江省为主。

木雕是以各种木材及树根为材进行雕刻,是传统雕刻工艺中的重要门类。木雕的历史最为悠久,在浙江余姚河姆渡文化遗址就有木雕鱼出土,是我国木雕史上最早的实物。河南信阳战国大墓出土的木雕镇墓兽,湖北云梦汉墓中出土的彩雕木俑均为我国早期木雕作品。其实历朝历代都应有大量木雕制品,但可能是因为保存困难,现今我们很难看到超过千年的木雕作品传世。两宋以降,木雕作品较为多见,这时大多采用组织细密的木材为载体进行雕刻,如黄杨木、檀香木等。元明时,由于海外贸易的急速发展,木材的种类有所增加,许多由海外进口的硬质木材,使木雕工艺得以长足发展。此时主要用料有紫檀木、乌木、红木、鸡翅木、沉香木、楠木等,最常用的则为紫檀与黄杨木。紫檀木是世界上最名贵的木材之一,主要产于东南亚及我国广西、湖南、湖北等地,属常绿亚乔木,生长很慢,经数百年才成材。紫檀木新材色红,老材色紫,一般呈犀牛角色,鬃眼细密,木质坚重。由于紫檀木色调深沉,纹理织细浮动、变化无穷,所制器物大多采用光素,显得大方稳重。若雕花过多,反而会掩盖木质本身纹理与色彩。紫檀木的利用在我国有悠久的历史,但专供欣赏的,以怡情悦目、陶冶心性为目的而制作的雕刻品,直到明清才形成规模,主要集中在广州及苏州、扬州、南京、北京等地。江南紫檀木雕的水平很高,据记载,明代曾出过一位紫檀木雕刻家孙雪居,其传世作品极罕见,仅见一紫檀杯镌有其款字,做工浑厚圆润。明代紫檀雕刻品主要有笔筒、方盒、屈盒等传世,做工朴素浑厚,刀法遒劲流畅。清代紫檀木雕在明代基础上又有长足的进展,品种不断增多,产地仍以广州、苏州等地为主。广州是紫檀雕刻重镇,以大型雕刻取胜,往往使用整料,不做拼接,题材以山水为主,构图繁茂饱满,刀法刚健豪放,画面深邃幽远,做工精致润洁,气势宏伟壮阔。苏州受四王吴恽诸家影响,刀法细腻,追求画意,意境幽深,风格典雅,古色古香,代表江南地区的清丽风格。扬州木雕题材广泛,山水、花卉、鸟兽、博古应有尽有,刀工流畅劲利,画面明朗清新,具有江北特色。黄杨木为黄杨科植物,生长期很长,无大料,有"千年矮"之称。黄杨木木质细腻,无鬃眼,色彩艳丽呈牙黄色,多用来雕刻供案头欣赏的文玩及人物、鸟兽、瓜果等物。现存传世黄杨木雕刻品多为清代所刻,竹刻高手吴之璠等亦擅黄杨木雕。

牙角雕是以动物的牙或角为材料雕刻的工艺品,其技法与竹、木雕刻大体相同,器物造型也以笔筒、臂搁、镇尺、笔架、屏风等为多。

我国牙角雕历史源远流长。原始社会时,人们就懂得利用骨、角、牙制成雕刻品,1959年在山东宁阳县大汶口遗址出土的"回旋纹透雕象牙梳"是大汶口时期工艺品的精品。1976年河南安阳殷墟妇好墓发掘的兽面纹嵌松石象牙杯,可证实我国早在商代就有了负责象牙雕的专业奴隶,技艺已达很高水平。唐宋时期,象牙制品已达较精美的程度,如现藏上海博物馆的鸟兽花卉纹镂牙尺,作者以纤巧的细刻,即浅雕手法刻绘尺面,达到虚实分明、疏

密相当的效果,所刻花纹、鸟兽充满生机,富有活力,动静相合,精妙美观。明清时期,随着竹、木雕刻艺术的高度发展,以象牙为材料的牙雕工艺也相应普遍发展起来。由于与南亚、非洲各地经济文化交流的扩大,象牙原料也随之引进中国,以北京、扬州、广州为中心,我国各具特色的牙雕传统工艺得以发展。中国清代的象牙雕刻,作品种类繁多,小自扇骨、香薰、花插、笔筒,大至花卉盆景、山水人物、巨型龙舟、连幅围屏等。当时象牙、犀角雕刻和竹木、金石雕刻并没有严格的分工,许多工艺家对加工各种质地的材料得心应手,明代的鲍天成、濮仲谦,清代的尤通、尚均等,都是这样的多面手,所以明清牙雕更易于吸收他种雕刻技法的长处。清代的象牙雕刻有江南与广东两大流派。江南嘉定派的刻竹名家如封锡禄、封锡璋、封始岐、封如镐、施天璋等,都在造办处"牙作"当差。还有朱栻、顾继臣、叶鼎新、陆署明、李裔广、张丙文也是江南的象牙雕刻名匠。嘉定派竹刻艺人所雕牙器,与他们所制竹木逸品同样奇峭清新、气韵生动。广东派的牙雕匠师有陈祖章、屠魁胜、陈观泉、司徒胜、董兆、李爵禄、杨有庆、杨秀等人。广东派象牙雕刻以纤细精美为特征,故宫博物院所藏象牙灯、象牙席,据载都是广东制品。象牙灯的构件除精雕细刻成小网眼外,灯上又有茜色象牙图案装饰。象牙席是先用特制工具做出象牙丝,然后编织而成。从这两件典型的广东象牙制器来看,可以知道故宫博物院所藏象牙镂空花篮、象牙镂雕万年青香囊、象牙镂雕大吉葫芦式花薰、象牙丝编织纨扇一类器物都应属于广东派的作品。清代的象牙雕刻和其他工艺美术作品的发展一样,在雍正、乾隆时期发展到了高峰。

(二)作品赏析

1.《金啄木鸟》 图5-80

春秋时期。该鸟造型粗犷,身上有圆形鳞片状羽毛,眼睛圆睁,夸张有神,独腿立地,具有很强的装饰性。

2.《金鹿形怪兽》 图5-81

战国—汉。造型似鹿,但嘴弯长似鹰,头上长角弯曲缠绕,极富图案美,身上有云纹,低头耸肩,整体充满浪漫主义色彩。

3.《鎏金铜佛像》 图5-82

东魏时期。该佛像造型复杂,中间一尊大佛为释迦牟尼,左右对称各一小佛分别为阿难和迦叶,佛后皆有圆光,并有云气纹,佛身衣饰华美,璎珞遍身,整体精致华贵。

4.《舞马衔杯纹银壶》 图5-83

唐代。这是一件鎏金银质仿皮囊壶。壶体仿效皮囊的形态,上面有鎏金的提梁。提梁前面是直立的小壶口,覆盖着鎏金的覆莲纹盖,盖钮上引着一条细银链,套连在壶提梁后部。在壶体两侧各锤出一匹骏马的图像,那马长鬃覆颈,长尾舞摆,颈上系结飘于颈后的彩带流苏。后腿曲坐,前腿站立,全身呈蹲踞姿态,张口衔着一只酒杯。马体鎏金,由于是锤凸成像,马的形象凸起于银白的壶体表面,具有一定的立体感,显得十分华美。

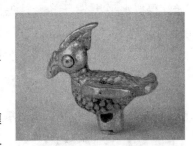

图5-80 《金啄木鸟》

图5-81 《金鹿形怪兽》

图 5-82 《鎏金铜佛像》

图 5-83 《舞马衔杯纹银壶》

图 5-84 《银制香薰球》

5. 《银制香薰球》 图 5-84

唐代。法门寺出土的两件薰球中有一件直径 12.8 厘米,最大。一般的直径则为 5 厘米左右。银薰球的外壳皆自中部分为两半,一侧用活轴连接,另一侧上下缘分别装有小钩和钮,两半可开合、扣紧。球顶装银链、银钩。球中心有燃香的香盂,由两个持平环支起,安装时使通过盂身的轴与内外两环的轴互相垂直并交于一点。在香盂本身重量的作用下,盂体始终保持水平状态,无论薰球怎样滚动,香火总不会倾洒,它的作用原理与现代航空陀螺仪的三自由度万向支架相同。

图 5-85 《金錾龙纹葫芦式金执壶》

6. 《金錾龙纹葫芦式金执壶》 图 5-85

清代。为葫芦形执壶,满身浮雕龙纹,流有一横梁和壶身相连,把为一单独龙形,有长链与盖相连。壶身镶嵌珍珠宝石,极其华美,具有明显的宫廷审美特征。

7. 《兽首玛瑙杯》 图 5-86

唐代。高 6.5 厘米,长 15.6 厘米,口径 5.9 厘米。选用的材料是一整块世间罕有的带条纹状的红玛瑙。玛瑙两侧为深红色,中间为浅红色,里面是略呈红润的乳白色夹心,色彩层次分明,鲜艳欲滴,本身就已是极为罕见的玉材。此杯为模仿兽角形状,口沿外部有两条凸起的弦纹,其余的装饰重心均集中于兽首部位。兽作牛首形,圆睁双目,眼部刻画得惟妙惟肖,炯炯有神,长长的双角呈螺旋状弯曲着伸向杯口两侧,双耳硕大,高高竖起。兽嘴作镶金处理,同时也是作为此杯的塞子,双唇闭合,两鼻鼓起,就连唇边的毛孔、胡髭也刻画得细微精准,显得十分生动。这种角杯实际上源于一种被西方称为"来通"(rhyton)的酒具,这种造型的酒具在中亚、西亚,特别是萨珊波斯(今伊朗)的工艺美术中是十分常见的。

图 5-86 《兽首玛瑙杯》

8. 《红地牡丹纹天华锦》 图 5-87

清代。大红地,上起浅色牡丹纹,格局严谨,疏密得当。

9.《明黄地八仙八吉祥云蝠纹织金绸》 图 5-88

清嘉庆年间。此为暗八仙图案,结合祥云纹,造型流畅,画面优美,明黄地和红色结合,色调明艳,具有富贵气息。

10.《雪青地五彩富贵万年长寿纹妆花缎》 图 5-89

清光绪年间。运用佛教万字纹饰,色彩丰富,具有华贵气息。

图 5-87 《红地牡丹纹天华锦》　　图 5-88 《明黄地八仙八吉祥云蝠纹织金绸》　　图 5-89 《雪青地五彩富贵万年长寿纹妆花缎》

11.《竹雕竹林七贤笔筒》 图 5-90

明代。高 15 厘米。此笔筒以浮雕和透雕的手法,刻画出一幅七贤群游的场面:古松磐石,小桥流水;竹林中的七贤有正在抚琴奏乐的,有赏音的,有卧在一旁读书的,另外几位在畅饮。八个小童随行忙于侍奉。图尾部有"朱征"、"三松"阴文刻款。

12.《竹雕松鹤延年杯》 图 5-91

清初期。高 13.5 厘米。此杯利用竹节自身形状,截取一段,随形布势,外壁高浮雕成松树形,松干遒劲有力,松针错落有致,疏密得当,枝干倾向一侧,仿佛古松在山岩上屹立,富有动感。

13.《八仙祝寿笔筒》 图 5-92

清中期。高 13.1 厘米。采用扁圆形竹子雕成,材质少见,外壁浮雕松林山谷,悬石瀑布,八仙姿态各异,行于山道之间,布局生动,刀法硬朗。

14.《紫檀雕彩绘菩萨像》 图 5-93

明代。高 93 厘米。本尊尺寸高大,为紫檀圆雕立像。雕像上着天衣,下着长裙,右手上持摩尼宝珠,左手向下,发髻高挽,头微左倾,双目微垂,面容清秀,胸前饰满璎珞,臂腕均有钏饰,腰系带饰,长裙下部至今仍有红漆描金彩绘纹饰,极其华美。雕像整体造型丰满,线条流畅,是难得的精品。

图 5-90 《竹雕竹林七贤笔筒》

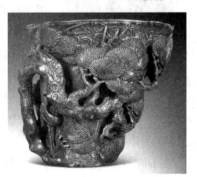

图 5-91 《竹雕松鹤延年杯》

图 5-92 《八仙祝寿笔筒》

图 5-93 《紫檀雕彩绘菩萨像》

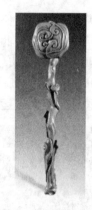
图 5-94 《黄杨木雕如意》

15.《黄杨木雕如意》 图 5-94

清乾隆。长 30 厘米。如意以黄杨木整雕而成,以灵芝为主题,器首雕一朵较大的灵芝,器柄雕做灵芝根枝交错,婉转曲折。整体造型优雅舒展,刀工圆润,有自然天成之感。

16.《象牙雕麒麟》 图 5-95

明代。长 16.7 厘米。麒麟由头部、身躯、尾部组合而成,皆取牙尖部分雕刻,用材考究,腰部以木代替,方便承接之用,上覆红布。此麒麟双目圆睁,回首张口做嘶吼状,头部卷毛外翻,身体脊柱上拱,尾部耸起,动态逼真。整体造型生动,雕刻流畅,包浆温润,为少见的明代牙雕动物。

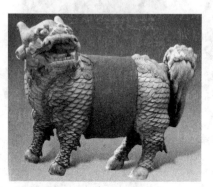
图 5-95 《象牙雕麒麟》

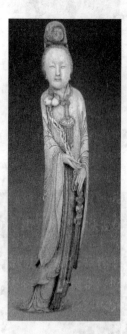
图 5-96 《象牙雕麻姑献寿立像》

17.《象牙雕麻姑献寿立像》 图 5-96

明。高 77 厘米。此立像由整支象牙圆雕而成。麻姑发髻高盘,柳眉、凤眼、姿态婀娜。双手执一如意,襟袖浅刻锦地,蝶结锦带垂足,衣纹翩翩,刻工精美,栩栩如生。

18.《象牙透雕葫芦式香薰》 图 5-97

清乾隆。高 8 厘米。香薰为葫芦式,满身透雕花纹,又制一长链于腹中,链尾铃铛、葫芦、花篮各一。藏于腹中的小铃铛于香风中微微作响,集形、音于一体,巧妙玲珑,鬼斧神工。

19.《象牙雕二乔理乐摆件》 图 5-98

清。高 21 厘米。此摆件取杜牧赤壁绝句里的意思,二乔分持琵琶和竹箫,表情如痴如醉,将人物刻画得惟妙惟肖。

20.《象牙雕人物狩猎图》 图 5-99

清嘉庆。高 32 厘米。取成年象牙雕琢而成,四面满浮雕纹饰,有人物、动物、楼阁,层次丰富,造型多样,雕工技艺精湛,造型玲珑雅致。

图 5-97 《象牙透雕葫芦式香薰》　　图 5-98 《象牙雕二乔理乐摆件》　　图 5-99 《象牙雕人物狩猎图》

21.《犀角仿天目盏》　图 5-100

宋元时期。高 8 厘米。此杯造型古朴圆润,没有任何雕饰,包浆温润,底座为木质。

22.《犀角雕玉兰花长杯》　图 5-101

明代。高 29 厘米。整体犀角为造办处雕工,线条流畅,造型优美,包浆自然厚重,角质极佳。

23.《犀角雕送子观音坐像》　图 5-102

清初。高 13.8 厘米。犀角雕观音,面目祥和,安然地坐在一片浮于水浪间的大莲叶上,怀抱一婴儿。作品精细入微,神情生动。

图 5-100 《犀角仿天目盏》　　图 5-101 《犀角雕玉兰花长杯》　　图 5-102 《犀角雕送子观音坐像》

六、中国民间美术欣赏

(一) 概述

这里的民间美术是相对于宫廷美术、宗教美术、文人美术而言的,是扎根在普通老百姓生活中的美术。中国民间美术是中华民族文化传统的重要组成部分,是美术分类的一个特殊范畴。由于中国幅员辽阔,民族众多,形成了许多有地域特色、民族特色的民间美术,这些民间美术作品带着浓郁的乡土气息,造型夸张、朴实,充满了对自然和生活的热爱,是人类劳动生活中最质朴的艺术思想和艺术语言的体现。民间美术门类众多,内容广泛,本书只能挑选部分来介绍。

1. 剪纸艺术

剪纸又叫刻纸，以纸为加工对象，工具有剪刀和刻刀。剪纸从汉代说起，当时主要是用丝织品制成春幡，立春节气活动时用。六朝时仍于立春日"剪彩为燕以戴之"，此外还于"人日""剪彩为人"。唐代剪纸处于大发展时期，已广泛用于岁时节令、室内装饰和丧葬习俗，雕刻的工艺也与前朝不同，已经相当精湛了，雕刻的材料也丰富了，除了以往的丝织品外还有纸和金箔等，也有了专门的"剪纸"这一词。宋代的剪纸取得了三个成就，一是增加了年幡，二是出现了专门的剪纸手工业者，三是出现了审美价值极高的观赏性剪纸。元代观赏性剪纸继续发展。明代的剪纸品种更为丰富，除观赏剪纸外，节令活动的剪纸也有新的发展。清朝的剪纸成熟稳定，民间大量使用的是窗花。民间剪纸是许多艺术形式的母体，它是中国艺术的活化石。

中国民间剪纸的种类很多，有单色剪纸、折叠剪纸、阳刻剪纸、阴刻剪纸、彩色剪纸、套色剪纸、填写剪纸、分色剪纸、衬色剪纸、拼色剪纸、染色剪纸、熏烟剪纸、金色彩纸剪纸、勾绘剪纸、木印剪纸、剪影、剪影印、剪纸影片、拉毛剪纸等。

中国民间剪纸的用途可分为四大类：一是张贴用的，如窗花、墙花、顶棚花、灯花等；二是摆衬用的，如喜花、礼花、供花等；三是刺绣用的，如鞋花、枕头花、衣袖花等；四是印染用的，是作为蓝印花布的印版。

在地域风格方面，一般来说剪纸可以分为北方风格和南方风格两大类。北方的剪纸粗犷、豪放，南方的剪纸秀丽、玲珑。郭沫若老先生曾评曰："曾见北国之窗花，其味天真而浑厚；今见南国之刻纸，玲珑剔透得未有……"

2. 皮影艺术

皮影戏是广泛流传于民间的一种古老而独具特色的戏曲艺术。皮影是演皮影戏的主要道具，演出时艺人在幕后手执皮影控制竿，将皮影贴于幕上，有灯光从台后向台前照射，幕前观众就能看到表演内容了，还有人在旁配音。这是利用光影关系将皮影投射到幕布上来演戏，所以又称影子戏。

真正意义上的皮影戏的形成时间大约在唐代开元天宝之后。到了宋代，皮影戏进入到了第一个繁荣期，皮影道具也从素纸雕刻发展为刻皮设色，并形成了专门的皮影雕刻行业。到了元明后，皮影依旧盛行，清代则达到了最为鼎盛的时期，全国范围内都有各种班社演出，上到皇宫，下到民间，都非常喜爱。到了民国后，由于科技进步，电影的引入，人们对皮影逐渐淡忘，皮影戏几近消失。现在，皮影戏作为珍贵的民俗遗产，我们要好好保护，在继承传统的基础上，给它注入时代的活力，使其成为一种优秀的民俗艺术。

在造型上，皮影人物阳刻的为净脸，阴刻的为肉脸，归纳起来也分生、丑、净、末、旦，夸张人物的眉、眼、鼻、嘴、胡须五个部分，造型多为侧面，五分脸，七分身，腿分前后，动作丰富优美。皮影人物一般由头、上身、下身、两腿、两上臂、两下臂、两手11个部件连缀而成。外出演出，影箱中的影人大约要头像四百个左右，身子八十个左右，还有环境背景的片子若干。

在制作上，皮影的制作非常复杂，一个人物往往要由好几十片皮子组成，工序也很繁多，大致分选料、落样、雕镂、敷彩、熨烫、定联等步骤。首先是选料，以新宰不满3岁的牛、驴或羊的背脊、臀部的皮为最好，要先泡制皮子，再铲薄了，洗净晾干后再用木托子磨平磨光；落样是将图谱纹样放到制好的皮子下面，用针划出痕迹，然后用湿毛巾包好，保持皮子的柔软；再镂雕，刀法多样，有雕、镂、刻、凿等；染色前将雕好的皮子磨光，先用植物染料，再用水色，

一般用较透明的黑、红、绿、黄、青莲五种；熨烫，是将皮子平整定型，用两块砖，烧热后将包着布的皮子夹在中间，压紧，烘干即可；定联是最后的组装，头与身体是可组合调换的，所以不定死，别的按关节——打孔穿联，最后在颈部加一根主签，两手腕活动处各加一根活动签就完成了。

不同地域的皮影具有不同的地域特色。陕西皮影生旦角色鼻尖口小，额头高而饱满，衣裤以细腻的雪花纹等图案来装饰，非常华丽、妩媚。造型注重观赏性，以镂空为主，适当留实，繁简结合，充实生动。唐山皮影，始于金代，以唱功见长，生旦的面部多为通天鼻、镂空脸、弯眉秀目、嘴角上翘，形象秀美俏丽，服装造型上窄下宽，呈喇叭状。北京皮影是明代传入，清中叶受到京剧的影响，出现了生、旦、净、丑的脸谱，表现力强，服饰上吸收了刺绣、蓝印花布的纹饰特点，非常精美。四川皮影在工艺造型上以镂空为主，并染色，多用红、黄、蓝三色，各种角色形象制作精美，可以表现不同人物角色的完整形象。四川皮影有14个活动关节，结构复杂，能表现高难度的动作。

3. 年画艺术

这是中国美术中的一种传统绘画形式，主要是在过新年时张贴，故称年画。年画在我国有一千多年的历史了，虽然在各个时期叫法不一，但意义和性质都是一样的，它具有风俗画的性质，具有审美和调节心理平衡的意义。从内容题材上来看，年画所表现的都是老百姓喜闻乐见的传说、神话、故事、吉祥事儿等。

中国的民间年画是随着社会风俗的演变而产生的，是随着印刷术的进步而发展的。

年画在制作工艺上可分为手绘年画、木版年画、石印年画、胶印年画。手绘年画就是直接绘制出来的，但随着版印技术的出现，基本上都是半绘半画，如山东高密的扑灰画，就是先用柳条烧制成炭条，在一张纸上描绘出粉稿，然后把这张纸扑抹在正稿纸上，一般可复扑出5张正灰稿，在此灰稿基础上再描绘出脸、手，再敷彩、刷花、描金、提亮即可。木版、石印、胶印年画的原理都是一样，只是材质不同而已，其中胶印法直到现在一直通行，它是用铅、锌做版面，在机器上有一个橡胶滚筒，着油墨的版的正画面先印在橡胶上，然后再由橡胶印到纸上，这和照相制版配套，网线印得很细，图像更逼真、清晰。

不同时期、不同地域的年画都有其独特的风格。比如明代功德刻版年画，它是版画与文字两面阳刻，刻工精致，人物比例正确，构图严谨，作风古朴；而金陵刻版年画风格古趣，特点是重用图案纹样作为补白的手法，庄重雄健，黑白对比，用线铁画银勾；桃花坞木版年画色泽仅红、黄、绿、蓝、黑，构图饱满，风格秀丽；杨柳青木版年画构图饱满，造型简洁，色泽鲜艳明快，富丽堂皇；潍县木版年画制作精、产量大、销售广；晋南木版年画应物设画，形式多样，敷彩多用大红、老绿、普蓝、黑色，诗话相配，字画结合；陕西木版年画浑厚、古朴、粗犷、喜庆；绵竹木版年画墨线填彩，造型质朴，颜色艳丽；朱仙镇木版年画粗犷浑厚，造型夸张，颜色艳丽；佛山木版年画线条刚劲，具有浓郁的民族色彩。

4. 风筝艺术

风筝是由中国人发明的，在中国已有2000多年的历史了。大约在12世纪，中国风筝传到了西方，从此，这项古老的活动在以后的岁月里不断发展，形成各有特色的东西方风筝文化。可以想象，人类在开始发明风筝的时候，一定是在追求一种神奇，一种能由人类自己驾驭的飞起物，足以让人高兴至极。因为那时毕竟距今已有两千多年。在随后的发展过程中，风筝开始寻找运用之路，融入传统的中国文化，主要的一个方面就是将神话故事、花鸟瑞兽、

吉祥寓意等表现在风筝之中。随着时代的变迁,在中国的大江南北,形成了各具地方特色的风筝文化。

说起风筝的起源,学术界有以下几种说法:第一种说法认为,风筝起源于先秦时代。第二种说法认为,韩信是风筝的发明者。第三种说法认为,风筝的发明年代在南北朝时期。第四种说法认为,风筝是由五代时期的李邺发明的。第五种说法是由柴茂智先生和刘忠先生在其合著的《风筝的制作与放飞》一书中提出来的一种新的见解,他们认为,风筝的直系祖先不是木鸢,而是测风的鸢旗,鸢旗缘于以鸟羽测风。

时代的进步使得风筝的作用也随着发生变化。在历史上,风筝的用途曾经有过多次转换,其最初的功能据说是用于军事,许多历史资料中都曾提到:汉将韩信曾将风筝放飞到空中,根据风筝的放飞线长度来计算到未央宫的距离。

到了唐代中期,进入了繁荣稳定的发展阶段,风筝的功能开始从军事用途转向娱乐,同时由于纸业的发展,使得风筝的制作材料也由丝绢开始转向纸张。风筝走向民间,风筝的类型也多了起来。

到了宋代,风筝的流传更为广泛。宋徽宗便是一位风筝的热心倡导者。他除了自己在宫中放飞风筝外,据说还曾主持编撰了一本《宣和风筝谱》。因有文人的参加,象形风筝在扎制和装饰上都有了很大的发展。在当时,风筝已成为儿童们的普通玩具。小儿竞放风筝已成为春天郊外的一景。同时由于社会上对风筝的需求,使制作风筝成为一种专门的职业。另外还出现了一种专门放风筝的职业人——"赶趁人"。

到了明清时期,风筝的发展达到了鼎盛。由于年代距今不是太远,有不少文献资料有关于风筝的记载。明清时期的风筝无论在大小、样式、扎制技术、装饰放飞技艺上都比从前有了很大的进步。明清风筝的装饰手法也较过去更丰富。风筝和各种民间工艺开始有机地结合起来。当时的年画作坊还用木版年画来印刷风筝纸,民间纸扎艺人所用的装饰手法和材料也多样化起来:有贴纸、纸塑浮雕、剪纸、描金银、加纸花等。在音响装置上也有发展,除过去的响弓外,"又以竹芦贴簧,缚鹞子之背,因风气播响,曰'鹞鞭'",在沿海一带,还有用葫芦、白果壳做成哨子,个数、大小不一地装在风筝上,发音雄浑,周围几里均能听到。当时,许多文人也亲手扎绘风筝,除自己放飞外,还赠送朋友,并认为这是件极风雅的事。这其中以文学家、红楼梦的作者曹雪芹最具代表。他在《南鹞北鸢考工志》中对风筝进行了极为详尽的介绍,据传在这部书中介绍了43种风筝的扎制技法。

中国风筝已有两千多年的历史。作为一种文化、一种民间艺术,自然也有它的流派。我国地域辽阔,风筝的种类、样式繁多,千姿百态,风筝的特色与地域文化息息相关。

(1) 潍坊风筝

潍坊地处齐鲁之邦,古称潍县,是一座文化名城,又是历史上著名的手工业之乡,这里出产的泥塑、首饰、刺绣、杨家埠木版年画和风筝都是非常有名的,只要你到潍坊去一趟,就能感受到其作为国际风筝之都是当之无愧的。悠久的文化历史,形成了潍坊风筝特有的地方色彩。潍坊风筝自宋代开始流行民间,明代更加普及。到清代乾嘉年间盛行乡里。潍坊风筝艺人经过几代苦心研究探索,把国画、杨家埠木版年画的技巧与风筝制作工艺巧妙地结合在一起,又形成了杨家埠风筝、国画风筝和象形风筝三个分支流派。在潍坊风筝中最具代表性的风筝为龙头蜈蚣风筝、硬翅人物类风筝等。

(2) 北京风筝

北京风筝已有 300 多年的历史记载。清明时节出游放飞风筝是北京一带的民间习俗，北京风筝基本形式有硬翅、软翅、排子、长串和桶形五种。近人沈太侔《春明采风志》载："三尺以上，花样各别，哪吒、刘海、哈哈三圣、两人闹戏、蜈蚣、鲇鱼、蝴蝶、蜻蜓、三阳开泰、七鹊登枝之类。其最奇者，雕与鹰式，一根提线翔空中，遥睹之，逼真也。"北京的沙燕风筝也非常有名，在 2008 年的北京奥运会吉祥物中，妮妮的头饰就是一只北京沙燕风筝。

(3) 天津风筝

天津风筝也是很有特色的风筝流派之一。天津风筝的制作技术历史悠久、工艺精湛，清代的杨柳青年画《十美图放风筝》即可证实有串灯、盘鹰、唐僧取经、蝴蝶等十种风筝。对天津风筝制作技术做出重大贡献的，是已故风筝艺人魏元泰。他从事风筝制作 70 余年，先后研制了平拍类、圆形立体类和软翅风筝，还创造了折翅风筝。他的作品在 1914 年巴拿马世界博览会上获得了金牌，为天津风筝赢得了荣誉。以"风筝魏"为代表的天津风筝，造型逼真，色彩典雅，做工精细。筝面大多用丝绸，轻而结实，骨架选用质地细密、节长、弹性大的毛竹，用料十分考究。天津风筝在继承传统制作技术的基础上，不断创新和发展，造型更加美观，彩绘更加精美，放飞晴空令人赏心悦目，又可放于室内以供观赏，是民间工艺的珍品。

(4) 四川风筝

四川风筝主要流传于成都、绵竹等地，半印半画，先在纸上印好人物或动物形象的墨线轮廓，糊在骨架上，再用红、黄、蓝、绿等颜色粗粗刷几笔，显得潇洒流畅。此处风筝以大为贵（另有一些特色风筝），有一种"羊尾巴"风筝，形制小且无装饰，三五个串在一起，放飞时摇摇摆摆，如羊群摆尾；还有一种 T 形风筝，为别处没有。

(二) 作品赏析

1.《丰宁戏曲剪纸》 图 5-103

清代剪纸，表现的是戏曲《捉放曹》的人物，手法细腻，人物表情传神。

2.《北方剪纸》 图 5-104

横山剪纸古朴厚重，生动典雅，兼备了我国北方剪纸的粗犷豪放和显意大气。

图 5-103 《丰宁戏曲剪纸》

团花剪纸　　雄鸡剪纸

图 5-104 《北方剪纸》

3.《南方剪纸》 图 5-105、图 5-106

南方派，代表为广东佛山剪纸、武汉民间剪纸和福建民间剪纸。佛山剪纸历史悠久，源于宋代，盛于明清时期。从明代起佛山剪纸已有专门行业大量制作，盛行一时。

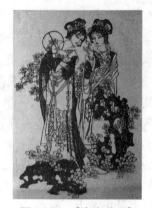

图 5-105 《南方剪纸》　　　　　　图 5-106 《南方剪纸》

4.《陕西西安皮影》 图 5-107

西安皮影属于陕西东路皮影。影人形体小巧,造型颇有秦汉遗风,夸张大胆,变形巧妙。雕镂精细,制作工艺严谨,图案纹样丰富,色彩多样艳丽,对比强烈,富有个性化的纹饰图案,有极强的装饰性。

图 5-107 《陕西西安皮影》

5.《陕西延安皮影》 图 5-108

延安皮影属于陕西北路皮影。影人形体娇小,造型夸张,雕镂精细,色彩丰富鲜艳,纹饰图案有独特的装饰性。

图 5-108 《陕西延安皮影》

6.《宁夏银川皮影》 图 5-109

宁夏银川皮影造型上深受陕西皮影,尤其是陕西北路皮影的影响。影人高 40 厘米左右。做工稍显粗糙,色彩较暗,以黑红为主。总体上来看,仍有极强的装饰性。

图 5-109 《宁夏银川皮影》

7.《高密年画》 图 5-110

清代高密扑灰年画《绒线记》。嘉庆年间,高密扑灰年画开始使用画印结合的新技术,将杨柳青木版年画技法糅进扑灰年画制作,先刻版印线稿,再以手绘完成画面,使每幅画都可以在短期内实现批量生产,大大提高了效率。

8.《三千户徐良招亲》 图 5-111

清代,天津杨柳青年画。色泽亮丽,绘制工整,人物动作和表情生动到位。

9.《门神赵公明》 图 5-112

清代,江苏桃花坞年画。色彩丰富,人物绘制细腻。

图 5-110 《高密年画》

图 5-111 《三千户徐良招亲》

图 5-112 《门神赵公明》

第二节 近现代工艺(设计)代表性作品

一、概述

到了近代,中国的工艺美术在新思想的影响下也发生了新的变化,展现出新时代的面貌。陶器中的紫砂壶由于饮茶习惯的普及,得到了人们很大的追捧,各种器型推陈出新,江苏宜兴成了近现代紫砂艺术的中心。而瓷器主要是体现在生活用瓷上,从新中国建国初期的毛瓷,到现代各式各样中西风格的瓷器,都不再仅仅是艺术上美的呈现,还具有非常实用的生活意义。金属方面的青铜器由于体积笨重现在仅是复制一些仿古的小型器,用于装饰。金银器除了收藏的金银币和小工艺品外,主要用于首饰的制作,适合日常的佩戴。漆器由于工序的复杂,现在主要是制作一些装饰用的工艺品,主要品种是北京的雕漆、雕填镶嵌,福州的脱胎、台花影印、印锦,四川的雕填、研磨彩绘、堆漆 镶嵌、斑纹漆,江苏扬州的螺钿、百宝镶嵌、雕漆,山西的云雕、螺钿镶嵌、描金、平绘,贵州的皮胎、描金漆,甘肃的雕填,山东雄县的嵌银丝以及少数民族地区的民族漆器等很多个品种。

玉雕到了近现代已经形成了好多流派。中国玉雕技术经过几千年的不断探索与积累,在北京、扬州、上海、天津、广州、南京等地相继成立了玉雕工场、工厂,并形成了"北派"、"扬派"、"海派"、"南派"四大流派。

"北派"——京、津、辽宁一带玉雕工艺大师形成的雕琢风格,以北京的"四怪一魔"最为杰出。"四怪一魔"即以雕琢人物群像和薄胎工艺著称的潘秉衡,以立体圆雕花卉称奇的刘德瀛,以圆雕神佛、仕女出名的何荣,以"花片"类玉件清雅秀气而为人推崇的王树森和"鸟儿张"——张云和。"北派"玉雕有庄重大方、古朴典雅的特点。

"扬派"——扬州地区玉雕所表现的独特工艺。"扬派"玉雕讲究章法,工艺精湛,造型古雅秀丽,其中尤以山子雕最具特色,碧玉山子《聚珍图》、白玉《大千佛国图》、《五塔》等,都被国家作为珍品收藏。

"海派"———以上海为中心地区的玉雕艺术风格,实际上经历了一个比较漫长的形成过程。19世纪末20世纪初,国内大量人才涌入,这当中包括一批"扬派"玉雕艺人,这些艺人在上海特定的文化氛围中逐渐形成一种特定的风格———"海派"风格。"海派"以器皿(以仿青铜器为主)之精致、人物动物造型之生动传神为特色,雕琢细腻,造型严谨,庄重古雅。代表人物———"炉瓶王"孙天仪、周寿海,"三绝"魏正荣,"南玉一怪"刘纪松等人的玉雕,更是海内外艺术爱好者、收藏家众口交誉的珍品。

"南派"———广东、福建一带的玉雕由于长期受竹木牙雕工艺和东南亚文化的影响,在镂空雕、多层玉球和高档翡翠首饰的雕琢上,也独树一帜,造型丰满,呼应传神,工艺玲珑,形成"南派"艺术风格。

近现代出现的新剪纸,是在继承民间剪纸的基础上发展起来的,不但内容上有所发展,而且还创造了剪纸书笺、剪纸贺卡、剪纸连环画、剪纸动画、剪纸插画等,取得了新的成就。

近代,特别是最近20多年来,我国的风筝事业得到了长足的发展。风筝作为体育运动项目和健身休闲娱乐活动开始普及,国内外的风筝比赛促进了风筝这项活动的普及。越来越多的人们开始加入到这项活动中来。

二、作品赏析

1. 《潍坊风筝》 图5-113

这是潍坊的串式风筝。巨型的串式风筝,龙头状的头和数十节的身,共100多米长,放飞时,必须先将尾部和身部逐渐放起,再靠身部几十节圆方形风筝将沉重的龙头提升到空中。而小型的串式风筝一样首尾齐全,却小到可以整个藏在火柴盒中。

图5-113 《潍坊风筝》

2. 《北京沙燕风筝》 图5-114

沙燕是别具特色的北京风筝。"沙燕儿"的头是燕子头的平面变形,它的眉梢上挑,两眼有神,被赋予了人的感情,再加上那对剪刀尾巴,使人看上去就会想到燕子。它比真燕子更可爱,人们按照大家都喜欢的"大胖小子",扎成了胖沙燕和雏燕;又按照亭亭玉立、苗条秀美的少女,扎成"瘦沙燕"。

图5-114 《北京沙燕风筝》

3. 《南通风筝》 图5-115

南通的风筝俗称"板鹞",历来以其优美的造型、精巧的工艺和独特的音响效果而闻名于世。南通板鹞的最大特点是它飞上高空后能发出一种震撼人心的响声,那撼人心魂的响声就出自于这一排排南通人称之为"哨口"的器物上。这种风筝为平面结构,当地人把一个长方形和一个正六形的组合叫做"星",还把由这个图形组成的风筝叫"串连星"样式的风筝。"串连星"风筝,排列规整,结构严谨,角角相对一丝不苟,是一种十分精美的民间工艺品。

图5-115 《南通风筝》

4.《提璧壶》 图 5-116

这是顾景舟 70 岁后的作品,壶底有一方"景舟七十后作"的印。整个壶,方中有圆,圆中见方,极显大家风范。顾景舟(1915—1996)是我国现代工艺大师,早年曾用艺名"武陵逸人"、"瘦萍",晚年爱用"老萍"。宜兴川埠上袁村人。少时就读于蜀山东坡书院。18 岁时,在家继承祖业,随祖母邵氏制坯,潜心磨练制作技巧,方二十便已身列紫砂名手之林。数十年来饱览历代紫砂精品,深入钻研紫砂陶瓷相关工艺知识,旁涉书法、绘画、金石、篆刻、考古等学术。丰富的人文素养加上精练的制壶技艺,酝酿出其紫砂创作的独特艺术风格,而顾景舟对于紫砂陶传器鉴赏亦有高深独到的造诣。他的紫砂作品以茗壶为主,年轻时先由方器入手,兼做圆器,随着与书画界的交往,逐渐偏重光素器型的制作,最后以几何形壶奠定个人风格,找到属于自己的艺术创作方向。他的作品特色是,整体造型古朴典雅,器形雄健严谨,线条流畅和谐,大雅而深意无穷,散发出浓郁的东方艺术特色。

图 5-116 《提璧壶》

5.《玲珑三足壶》 图 5-117

这是高海庚的一件作品,采用的是黄泥,壶色雅致清新,加上三足的造型更加玲珑秀丽,壶把为螭龙造型,张口衔壶,壶盖钮上有一环,倒茶时会轻叩有玲珑之音,更增雅趣。高海庚(1939—1985)是顾景舟的弟子,祖籍宜兴丁山小桥南制陶世家。1955 年跟顾景舟学艺,初露才华,深得其师器重,是顾老的得意门生。1960 年到中央工艺美术学院专修造型设计,学到许多新的造型观念和新的工艺理论知识,同时结识了许多专家和艺术界名流,对其一生的陶瓷艺术创作起到了重要的作用。

图 5-117 《玲珑三足壶》

6.《八方云纹绞泥壶》 图 5-118

这是一套八边形的茶具,一壶两杯。采用的是吕尧臣最有特色的绞泥胎,把红泥和紫砂泥绞在一起,泥色丰富而富有变化,和端庄的八边形外形组合在一起,动中有静,静中有动。吕尧臣是中国工艺美术大师,师从著名紫砂老艺人吴云根学习紫砂技艺。1970 年进紫砂研究所从事紫砂造型设计,20 世纪 70 年代后期,他和同伴一起试探紫砂壶绞泥装饰技法,在他的努力下,紫砂绞泥技艺渐臻成熟,形成了一条新的紫砂装饰艺术之路。他以优雅的壶体造型和优美的绞泥装饰艺术形成具有特色的个人风格。

图 5-118 《八方云纹绞泥壶》

7.《矮石瓢》 图 5-119

这件作品风格高古,浑然天成,泥色温润,线条流畅。这是中国工艺美术大师徐汉棠的作品,他是顾景舟的第一

图 5-119 《矮石瓢》

个弟子,在技艺上深得顾老真传又不乏开拓创新,在泥料、造型、装饰以及成型工具等方面都具有独到的见解,所制紫砂陶器款式之广至今无人能够企及。20世纪60年代,他潜心制作中小、微型花盆250多个品种,并以"汉棠盆"蜚声上海,而"汉棠壶"在各种展览中更是好评如潮。传统与严谨是他壶艺的个人风格,几十年的打磨、积累,练就了一套过硬的功夫,其作品常以开片冰纹手法,使纹理妙若天成,壶盖移位,线纹吻合。

8.《仿清双葫芦连瓶》 图5-120

这是当代工艺美术大师刘永森依据清宫廷景泰蓝珍品原作,同时继承历史文化创作的,在花纹、色彩及雕錾工艺等方面,都赋予了当代人们美好的意识理念的一件作品。这样使原作珍品更加高雅华贵、富丽堂皇,并具有浓郁的皇家气派,可谓当代继承发展景泰蓝宫廷艺术之佳作。作品高64厘米,其整体造型别致,为双葫芦连体形状,掐丝均匀细腻,纹饰别出心裁。一边为掐丝蝠寿纹与缠枝莲纹,另一边为掐丝葫芦、花、叶、藤,并有漏胎凸起的十八个金色小宝葫芦,上面并有金錾的八吉祥、无量佛像,使图纹更加别致生动逼真。掐丝工艺工整细腻、舒展流畅。色彩典雅调润,光彩夺目,皇气十足。足底刻有唯一编号。此作品寓意为福寿连绵,万代吉祥。制作工艺考究,是难得一见的当代仿清收藏珍品。此作品荣获"金凤凰"创新产品设计大奖赛金奖。

图5-120 《仿清双葫芦连瓶》

9.《望天吼》 图5-121

这是当代艺术大师蒋喜的作品,采用和田籽料雕刻而成,雕刻一只金猊回首,与小猊相望而吼,大气磅礴又不失温情。

图5-121 《望天吼》

10.《龙纹形佩》 图5-122

这是当代艺术大师蒋喜的作品,材料也是采用和田籽料,有橘色皮子,镂雕一龙纹,古朴雅致。

11.《小型佩》 图5-123

蒋喜作品,圆雕螭虎,也是用和田籽料雕刻而成,色泽沉稳,古意盎然。

图5-122 《龙纹形佩》

12.《蓝地牡丹莲花纹织金妆花缎》 图5-124

民国时期。藏蓝地,上织各色牡丹和莲花,金色部分用金线织成,华贵明亮,异常精美。

13.《蓝地群仙拱寿纹织金妆花缎》 图5-125

民国时期。藏蓝底,上织寿字和花卉纹样,色调简洁大气。

14.《明黄地八吉凤》 图5-126

民国时期。明黄地,凤凰穿花纹,造型优美,寓意吉祥富贵。

图5-123 《小型佩》

图 5-124 《蓝地牡丹莲花纹织金妆花缎》　　图 5-125 《蓝地群仙拱寿纹织金妆花缎》　　图 5-126 《明黄地八吉凤》

第六章

西方近代美术作品选析

第一节 意大利文艺复兴时期美术

一、概述

意大利濒临地中海,海上交通便捷,商业贸易发达,许多城市由于工商业的发展,出现了不少大工场主和银行家,他们已经摆脱了教会势力的束缚,同时,意大利与古希腊罗马的文化有紧密的联系。这一切都为文艺复兴运动的兴起提供了极为有利的条件,使得意大利成为欧洲文艺复兴的发祥地。

乔托(1266—1337)是意大利佛罗伦萨画派的创始人,"文艺复兴绘画之父"。他的艺术是中世纪与文艺复兴的分水岭。乔托率先突破旧的传统,给僵硬呆板的神灵形象注入了生命的活力,把表现神的艺术变为表现人的艺术。虽然,他绘画的题材大多取自圣经故事,人物头上也有灵光圈,但他已开始用世俗的思想情感和写实的技巧来描绘宗教人物,代表作品有《逃亡埃及》、《犹大之吻》等。他奠定了意大利文艺复兴艺术的现实主义基础,15世纪的佛罗伦萨画派继承了传统,将现实主义艺术发展到一个新的阶段。

1420年,佛罗伦萨三位大师的出现标志着意大利早期文艺复兴的来临。他们是建筑师布鲁内莱斯基、雕塑家多纳太罗和画家马萨乔。

文艺复兴时期的意大利建筑,排斥中世纪的最高成就"哥特式",古典建筑样式重新赢得人们的重视,并强调建筑具有人体的比例美。15世纪建筑师以布鲁内莱斯基(1377—1446)为代表,著名的"佛罗伦萨大教堂"是他的代表作品,成为建筑界的典范。他还是第一个研究和发明透视画法的艺术家,并且把有关知识传给了雕塑家多纳太罗和画家马萨乔,引起了造型艺术的革命。

画家马萨乔(1401—1428)继承和发展了乔托的艺术传统。他将解剖学、透视学知识运用于绘画,代表作品《失乐园》生动地表现了亚当和夏娃被逐后失落悔恨的心态。马萨乔的艺术成就标志着意大利文艺复兴时期绘画盛期的到来。

15世纪佛罗伦萨最后一位大师——波提切利(1445—1510)注重用线造型,强调优美典雅的节奏和富丽鲜艳的色彩,画风精致明净,富有诗意和生活气息。他的名作《春》、《维纳斯的诞生》,以洋溢着青春生命的肉体和美丽娇艳的鲜花挑战宗教的禁欲主义,画面充满了柔情的诗意,尽情表达了人文主义的乐观精神。

15世纪末至16世纪上半叶是意大利文艺复兴的全盛时期。经过一个世纪的努力,艺术家从中世纪神学的桎梏中渐渐解放出来,他们发现了以人为中心的广阔的现实世界。艺术家们不再满足于从外部对客观现实的真实描绘,开始关注人内在的精神世界,人们的自我

意识提高到从未有过的历史高度。

文艺复兴三杰——达·芬奇、米开朗琪罗、拉斐尔的出现,标志着意大利文艺复兴美术到了鼎盛时期。"三杰"以世俗化、人文化的宗教内容为主要题材,重视素描关系;稍晚后产生的以提香为首的威尼斯画派,重视色彩,将绘画题材转入到现世的享乐主义。

达·芬奇(1452—1519)是文艺复兴三巨人中的第一位,不仅是意大利最杰出的画家,而且是整个欧洲文艺复兴运动中最卓越的人物。他心智极高,精力过人,如饥似渴地探索着自然与人生的奥秘。把自然科学引入美术是15世纪意大利人的重大贡献,达·芬奇继承了这种传统并大大完善了它。

达·芬奇把绘画艺术看成一门科学,强调人的认识起源于感觉,他在艺术实践中不仅精心研究现实生活中的各种事物,而且亲自解剖尸体,深入研究人体的结构以及构图、透视、明暗等科学法则。达·芬奇留下的作品不多,大概只有17件,其中最有名的是《蒙娜丽莎》和《最后的晚餐》,这些作品已成为全人类共同的精神财富。

米开朗琪罗(1475—1564)是意大利文艺复兴时期最杰出的雕刻家、建筑师和诗人。他才华横溢,精力过人,一生像奴隶一样替教皇卖命。意大利的内忧外患,使得他非凡的才华不能得到充分的发挥,在孤独和痛苦中走完了他那"神圣而痛苦的生涯"。他的艺术不像达·芬奇那样充满科学精神和哲理思考,而是雄健有力、充满激情。

米开朗琪罗的创作在人文主义思想的支配下,以现实主义方法和浪漫主义的幻想,表现当时市民阶层的爱国主义和为自由而斗争的精神面貌。他对人体的表达具有惊人的感悟,强调刚毅的力量和人的精神。作品外在形式上以描绘裸体人物为主要手段,实质上表现现实生活中人的完美品质、崇高的道德和坚强的意志。米开朗琪罗早期的作品就具有了非凡的气质,1504年完成的《大卫》雕像,使他一举成名;1508年应教皇朱诺二世委托绘制西斯廷教堂的天顶画《创世纪》;后来又创作了《摩西》、《奴隶》等雕刻作品。祭坛画《最后的审判》是他晚年重要的宏伟力作,也是他对人生的总结和对历史的裁判。

拉斐尔(1483—1520)是意大利文艺复兴三杰中最年轻的一位。他以特有的艺术敏锐性,汲取各位大师之长,并另辟蹊径,以描绘美丽温柔的圣母、圣婴而著称于世。他以诗一般的绘画语言和人文主义理想创作出文艺复兴盛期优美典雅的艺术典型,这是现实美与理想美的统一,他的艺术被后世奉为古典艺术的楷模。

拉斐尔一生画了很多圣母像,他把感性美与精神美和谐地统一在一起,传达着人类美好的愿望和永恒的感情。拉斐尔笔下的圣母以洋溢着温情的人性形象,打动着渴望美好生活和人间温暖的观众的心灵。《西斯廷圣母》和《椅中圣母》是其两件重要的代表作品。拉斐尔在壁画创作上也有很高的成就。他善于掌握空间构成以及与环境的巧妙结合,尤其偏爱半圆形构图,代表作品《雅典学院》,画中人物的组合和对空间的处理均达到了和谐完美的境界,充分体现了他的人文主义理想。

拉斐尔以他继承中的创新,登上了绘画艺术殿堂的宝座,在美术史上赢得了显赫的地位,但他的一生是短暂的,37岁便不幸离开人世。意大利人为他的死悲痛惋惜,人们举行了盛大的安葬仪式,把他的遗体安置在罗马万神庙的圣贤祠里。他的墓碑上这样写道:"他活着,大自然害怕他会胜过自己;他死了,大自然又害怕自己也会死亡。"

威尼斯画派

威尼斯在15世纪就已成为地中海沿岸最大的商业中心,有"世界的珍宝匣"之称,浓厚

的商业气氛使得社会生活中洋溢着浓重的世俗色彩和欢乐情调。尽管这里还有教会,但基督教的影响已经退居次要地位,文化艺术的服务对象也转向新兴的资产阶级。在这种独特的社会环境下,威尼斯美术也呈现出与佛罗伦萨、罗马不同的独特面貌——大大发挥富于感官魅力的色彩表现力,同样产生了诸多大师:乔尔乔内、提香、丁托列托、委罗内塞等。在这种社会条件下,15世纪中期,一个新的画派——威尼斯画派诞生了。

威尼斯画派重视色彩甚于结构,色彩丰富多变。艺术家们根据新兴资产阶级的要求,把神话和现实生活中快乐的情节用绚烂的色彩和优美的形式表现出来,这成了威尼斯绘画的主要特征。

贝利尼是威尼斯画派早期的代表,但他的成就和名气远远不及他的学生——乔尔乔内和提香。

乔尔乔内(1478—1510)热爱生活,爱好广泛,气质典雅,绘画天赋极高,技巧卓越,又极富想象力。他是色彩的诗人,在色彩方面取得了革命性的成果。乔尔乔内创立了近代绘画的法则,即所谓"交响乐"的绘画,其中的色彩像乐队的声音,互相作用,不再根据"局部的调子"单调地敷施于素描的轮廓中。

关于乔尔乔内的生平记载很少,能够确定出自他手的作品不超过六幅,主要代表作品有《田园合奏》、《沉睡的维纳斯》、《暴风雨》等,乔尔乔内年纪很轻的时候就去世了,没能看到他伟大发现的全部成果,这种发现的成果在他的师弟——提香的画中可以看到。

提香(1487—1576),威尼斯画派的代表画家,也是文艺复兴时期在色彩方面最有成就的大师。他热爱生活,精力充沛,艺术生涯几乎贯穿整个16世纪。提香一生画了上千幅不同题材的作品,生前和死后都赢得了巨大的声誉。他的作品形式多样,体裁广泛,善于用绚烂的色彩表现丰富的人生、欢乐的情感和充满青春魅力的女人体,画面壮丽、热情、充满想象,色彩强烈,用笔奔放,洋溢着生命的活力。代表作品有《花神》、《乌尔宾诺的维纳斯》等。

二、作品赏析

1.《逃亡埃及》 图6-1

意大利,乔托。圣经上说,耶稣在伯利恒降生,国王希律听到风声说这孩子长大后要夺取自己的王位,决定捕杀耶稣。为了不漏杀,宣布把伯利恒城内外凡两岁以下的婴儿全部杀死。圣母玛利亚得到神的指示,要他们迅速逃往埃及避难。这幅画描绘的就是圣母母子一家雇了一头毛驴匆匆往埃及境内进发的情景。圣母抱着圣婴骑在驴背上,年老的施洗约翰步行在前面,人们都疲倦不堪。天上飞翔的小天使也无法解除人间的苦难。这幅画虽取材于《圣经》故事,其实乔托是借这个题材,表现意大利人民为逃避苦难命运,所经历的长途跋涉、颠沛流离

图6-1 《逃亡埃及》

之苦。在这幅作品中，乔托已把中世纪视为神圣的题材世俗化了，他以人文主义的思想和美学观点表达自己的感受和爱憎。另外，乔托不仅赋予神的形象以生命，而且在画面的空间和物体体积感的表现等方面有了积极的探索，从而大大增强了画面的真实感。

2.《佛罗伦萨主教堂的穹顶》 图6-2

意大利，布鲁内莱斯基。这是文艺复兴时期意大利美术在建筑方面的第一个杰出成就，是人们进取创新精神的突出体现。佛罗伦萨主教堂的穹顶是世界上最大的穹顶之一，外观上像一把巨大的伞张开在佛罗伦萨的中心，是一座标志性的建筑。这个教堂始建于13世纪末，但由于建造屋顶的技术难度大，迟迟未能完成。直到15世纪初，才由精通机械铸造、在透视学和数学等方面都有重要创造的杰出的雕刻家和建筑师布鲁内莱斯基成功地解决了这个难题。当时教会规定穹顶是异教的邪物，严格限制这种造型在建筑上的运用。它的建造是对教会公开的抵抗。穹顶在过去古罗马和拜占庭的建筑中就已存在，但在外观上是半露半掩的，并不作为重要的建筑形式，而布鲁内莱斯基设计的穹顶，则成了主教堂的主要建筑造型。他在穹顶的底座特地砌了高12米的一段鼓座，使穹顶显得非常突出，连顶上的采光亭在内，教堂的总高达67米，穹顶的直径为45米，比罗马万神庙的圆顶还大，这在西欧是史无前例的。

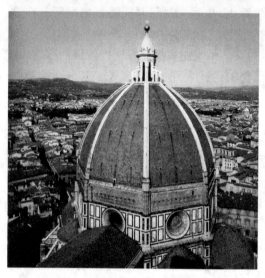

图6-2 《佛罗伦萨主教堂的穹顶》

3.《加塔梅拉达骑马像》 图6-3

青铜雕像，高340厘米，多纳太罗创作于1445—1450年，现位于意大利帕多瓦的圣安东尼广场。多纳太罗是文艺复兴初期意大利最杰出的雕塑家。1443年，多纳太罗来到意大利北方城市帕多瓦，并受聘为当时的威尼斯雇佣兵队长制作了青铜骑马像。这位骑兵队长绰号为"加塔梅拉达"，意思为"狡黠的猫"。雕像不仅重现了古罗马骑马雕像的宏伟气势，还充分体现了时代的特点，达到了文艺复兴前期现实主义艺术的高峰。作者雕刻的手法十分简练粗犷，忽略了许多琐碎的细节。骑马的队长身着意大利式的盔甲，面容并不俊美，但透露出军人的坚强意志、勇敢无畏甚至残忍的性格；他虽然处于静止之中，却仍然显示出强烈的内心激情。人物的装束雕刻参照了罗马的服饰，并装饰有胜利的面具和带有翅膀的精灵形象。雕像中人物和坐骑的雕刻都采用了现实主义的手法，没有任何浮夸和理想化的成分，表现出的就是一个活生生的雇佣兵队长，而不是神话中的英雄。这尊雕像充分体现了多纳太罗的艺术风格和当时的时代特点，被认为是他最著名的代表作之一。

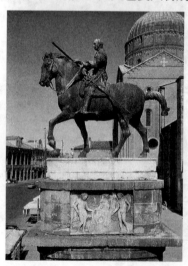

图6-3 《加塔梅拉达骑马像》

4.《失乐园》 图6-4

意大利,马萨乔。画的题材取自《圣经》的旧约。据希伯来的神话,人类的祖先亚当和夏娃偷吃了伊甸园里生命树和善恶树上的果子,被上帝驱逐出天国的乐园,打入大地,从此人类也就有了所谓的"原罪"。画面描绘的正是被上帝赶出乐园的亚当和夏娃,画家重点刻画了他们悔恨痛苦的心理。夏娃用双手遮挡着胸脯和下身,表现出羞愧感;亚当两手掩面,倍感失去美好生活的痛苦。在这幅画里,马萨乔敢于无视教会禁欲主义的教规,用活生生的裸体形象表现圣经里神的形象,这在中世纪是罕见的。画面构图简洁明确,人体有圆润的体积感,步伐轻盈,比例、解剖准确,人物形象有"运动、精神和生气感"。

5.《春》 图6-5

意大利,波提切利。波提切利是意大利佛罗伦萨画派的代表人物,作品以宗教神话题材居多。这是一幅寓意画,体现了作者鲜明的人文主义思想。画面描绘了9个希腊神话中神的形象,自右至左分别是代表春天的风神、代表大地的仙女、花神、爱与美的女神维纳斯、小爱神丘比特、代表美丽青春和幸福的三女神、传信使者墨丘里。其中,维纳斯女神位于画幅的中央,是全画的中心人物。她代表爱和美,是人性的象征,突出她是表示对人性的歌颂。该画背景是一片茂密的橘树林,草地上开满了鲜花,一派春意盎然的景象,充满了诗情画意。唤醒春天的诸神们正在为春天的到来而尽情歌舞,寓意着新兴的资产阶级冲破了中世纪的黑暗,迎来了充满人文主义思想的新时代的春天。

图6-4 《失乐园》

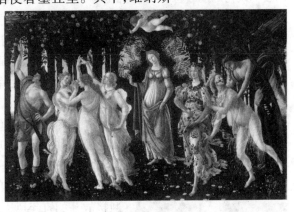

图6-5 《春》

6.《蒙娜丽莎》 图6-6

意大利,达·芬奇。这是达·芬奇为一个富商的妻子而作的肖像画,花费了四年心血。当时24岁的蒙娜丽莎刚刚丧子,心情很不愉快。达·芬奇为了让她面露微笑,特地请来乐师为他演奏美妙的音乐,当她听到入迷之时,露出了一丝微笑,但眼神仍然带着怅惘、忧伤,达·芬奇以高超的艺术技巧画下了这瞬间的笑容。画面上,蒙娜丽莎优雅地侧坐在阳台的椅子上,一双明澈的眼睛似乎略有所思,嘴角透出一丝淡淡的微笑,微笑中又依稀露出哀愁。这若隐若现的微笑增添了作品的魅力,所以人们又称这幅画为"永恒的微笑"、"神秘的微笑"。画面的背景是起伏的远山,蜿蜒的小路,潺潺的溪水,空旷而幽远。达·芬奇运用了明暗法和"薄雾法"处理画面,柔和的光线笼罩着整个画面,蒙娜丽莎的形象与美丽的自然风光融合在一起,显得那样的端庄、优雅。《蒙娜丽莎》的艺术价值不仅体现在画面

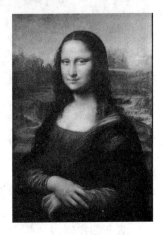

图6-6 《蒙娜丽莎》

形象完美无瑕的写实上,更重要的是它表达了画家对人的歌颂和赞美,它宣告了宗教神权的覆灭和新世纪的到来。

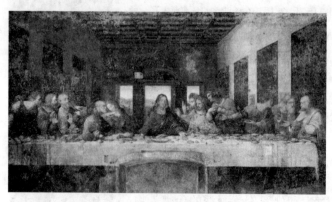

图6-7 《最后的晚餐》

7.《最后的晚餐》 图6-7

意大利,达·芬奇。这是达·芬奇为米兰圣马利亚·格拉契修道院饭堂而创作的壁画。它取材于基督教《圣经》中耶稣被他的12个门徒之一犹大出卖的传说。这是中世纪以来最流行的绘画题材之一,且形成了一套程式化的表现手法。达·芬奇则以它独到的匠心、卓越的构图、成功的人物心理刻画使得这幅画成为闻名世界的不朽杰作。在这一作品中,达·芬奇紧紧抓住耶稣在与12个门徒共进晚餐时,突然说出"你们当中有一个人出卖了我"以后,众门徒顿时显出各种不同神情的这个极富表现力的瞬间,重点刻画了人物的内心世界,表达了画家对善与恶、美与丑、崇高与卑鄙的鲜明爱憎。对人物微妙的心理描写,达到了空前的高度。全画的构图十分完美,横幅的画面以耶稣为中心,组成严格对称的构图。12个门徒平均分成对称的四组。由于几组人物之间彼此有紧密的联系,又呈现不同的姿态,使画面显得丰富而统一。此外,在画面空间与背景的处理上,成功地运用了透视法,画出了深远的空间。这幅壁画在构图、戏剧性情节的处理、人物的性格和心理刻画以及明暗、透视的运用等方面都达到了时代的顶峰,被公认为第一幅理想的古典绘画作品。

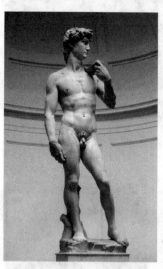

图6-8 《大卫》

8.《大卫》 图6-8

意大利,米开朗琪罗。这是米开朗琪罗最著名的雕刻作品,作品题材来自《圣经》,15世纪的雕刻家多纳太罗曾经表现过这个题材。米开朗琪罗把大卫塑造成一位斗志昂扬的准备迎接战斗的青年巨人,赋予了这个传统题材全新的生命。雕像高度概括提炼,静态中蕴藏着动势,充满了力量,出色地表现了大卫的英雄气概。整个雕像充分体现了米开朗琪罗雄健有力、充满激情的艺术风格。大卫是米开朗琪罗理想中为实现意大利的统一而奋斗的英雄,作品《大卫》被人们视为佛罗伦萨共和国的象征,是保卫祖国、提高警惕的艺术纪念碑。同时,作品集中体现了所有的男性美,是完美的人体典范作品,米开朗琪罗完成这一作品时只有29岁。

9.《创世纪》 图6-9

意大利,米开朗琪罗。创世纪壁画是米开朗琪罗在绘画创作方面的最大杰作。它绘于西斯廷教堂整个长方形大厅的顶部,面积达500平方米左右,也是美术史上最大的壁画之一。

米开朗琪罗以教堂宏伟的建筑结构作框边,把整个长方形大厅的顶部分成中央和周围两大部分,并以中央为主,全部绘以基督教里的故事和人物形象,其中宗教故事取材于基督

教的"创世纪",即所谓上帝创造世界的故事。故这一作品被称为《创世纪》壁画。米开朗琪罗根据整个天顶平面的划分,分别绘制了名为《神分黑暗》、《创造亚当》等九幅大型宗教故事画。周围建筑框边的拱间壁上画了12位男女先知,四角画摩西、大卫等故事。在建筑构件上面和间隙处还画有许多青年形象。整个壁画中形体鲜明的人物形象共有242个之多,大部分比真人还大,有的甚至大于真人两倍之多,真可谓规模宏大,气象万千。壁画中的人物虽多为宗教人物,但他们都不是基督教宣扬的逆来顺受的奴仆和罪人,而是体态健壮,具有强烈的意志与力量,这充分说明米开朗琪罗是用人文主义思想来表现这些宗教人物的,寄托了他一贯追求的对英雄人物的崇敬。

10.《最后的审判》 图6-10

意大利,米开朗琪罗。这幅画取材于《圣经》,基督教传说世界终有一天必将毁灭,末日来临时,基督将亲自降临人间,审判世人。根据各人生前的善恶表现,分别升入天堂或打入地狱。画面描绘了阴沉的天空中,基督正俯视着所有的死者和生者,他举起手,俨然是一位正义的法官,旁边的圣母玛利亚把头侧向一边,不敢正视这可怕的场面。画面上方有抬着十字架和耻辱柱的两群天使,基督两旁是一群殉教者在要求为他们申冤。画面下部,地上的人类和地狱中的灵魂正被驱赶出来接受最后的审判。壁画中出现了200多个人物形象,除圣母外,都是赤身裸体,充分体现了米开朗琪罗对基督教的叛逆精神。全画人物的姿态表情各异,构图宏伟,既气势磅礴又充满悲壮恐怖的气氛。米开朗琪罗以鲜明的爱憎控诉了人间的不平和苦难,他要把人世间的善恶美丑都放到神的正义天平上去衡量,用正义来惩罚一切邪恶。

11.《西斯廷圣母图》 图6-11

意大利,拉斐尔。拉斐尔过去创造的圣母,总是极力追求美丽、幸福、完美无缺,更多

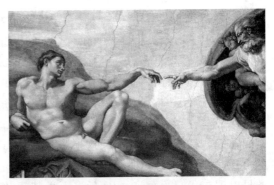

图6-9 《创世纪》

图6-10 《最后的审判》

图6-11 《西斯廷圣母图》

地具有母亲和情人精神气质的形象,而这幅《西斯廷圣母图》是在更高的起点上塑造了一位人类的救世主形象:她决心牺牲自己的孩子,来拯救苦难深重的世界。这幅画没有丝毫艺术上的虚伪和做作,只有惊人的朴素,单纯中见深奥。画面像一个舞台,当帷幕拉开时,圣母脚踩云端,神风徐徐送她而来。代表人间权威的统治者教皇西斯廷二世,身披华贵的教皇圣袍,取下桂冠,虔诚地欢迎圣母驾临人间。圣母的另一侧是圣女渥瓦拉,她代表着平民百姓来迎驾,她的形象妩媚动人,沉浸在深思之中。她转过头,怀着母性的仁慈俯视着小天使,仿佛同他们分享着思想的隐秘,这是拉斐尔画中最美的一部分。人们忍不住追随小天使向上的目光,最终与圣母相遇,这是目光和心灵的汇合。圣母的塑造是全画的中心。从天而降的圣母出现在我们的面前,初看丝毫不觉其动,但是当我们注目深视时,仿佛她正向我们走来,她年轻美丽的面孔庄重、平和,细看那颤动的双唇,仿佛听到圣母的祝福。

12.《雅典学院》 图6-12

意大利,拉斐尔。这是拉斐尔为罗马教皇在梵蒂冈签署法令的一座大厅内所画的四幅大壁画之一,又称《哲学》。它以古希腊著名哲学家柏拉图所创建的雅典学院为题,并以柏拉图及其弟子亚里士多德为中心,描绘了古希腊以来50多个各方面的著名学者,以此歌颂人类的智慧和才能,赞美人的创造力。位居画面中心的是柏拉图和亚里士多德,一个用手指着天,代表唯心主义哲学观;另一个则用手指着前面的世界,代表唯物主义的哲学观。以他们两个为中心,两侧分别画了一些著名学者,人物各自的活动和动态,都统一在为探求真理而自由争辩的崇高主题之中。整个作品构图宏大,画面层次分明。作为背景的三层高大的拱门,既显示了画面很强的纵深感,又加强了画面的宏大气魄。在色彩处理上,乳黄色的背景与人物衣饰的红、黄、白、紫等互相交错,鲜明而协调。

图6-12 《雅典学院》

13.《沉睡的维纳斯》 图6-13

意大利,乔尔乔内。该画构图十分简单,造型优美的维纳斯沉睡于美丽的大自然怀抱中,她双目微闭,神态安详,斜卧的姿态自然又舒展,流畅的弧线运用使身体柔顺而圆浑。女神高抬右手枕于脑后,左手的姿势既有遮蔽又有性的暗示,体现一个开放与禁锢并存的时代。周围是诗一般的意大利乡村景色,坡度平缓而宁静的丘岗的节奏和维纳斯的形象十分协调,她明朗柔和的表情

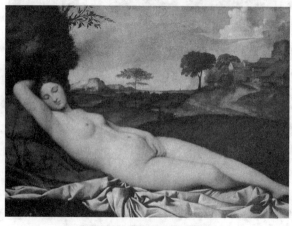

图6-13 《沉睡的维纳斯》

和背景弥漫的金色光芒,使人微微欲醉。自然风光的宁静优美和维纳斯舒适安逸的睡姿恰到好处地构成了和谐与幻梦般的美感。乔尔乔内善于运用细腻柔和的笔触和流畅的曲线造型,他以崇高的精神境界与高超的艺术技巧,树立了人体美、世俗精神美与自然美完美结合的艺术典范。

14.《花神》 图6-14

图6-14 《花神》

意大利,提香。花神,原指希腊神话中的花神弗罗拉,在人们的心目中,她是幸福美满的象征。提香的这幅《花神》,是一幅借题发挥的作品,实际上他所画的并不是花神,而是当时热恋着的未婚妻。他是借花神之名,同时也是以花神的美隐喻自己的未婚妻,并将此画作为爱情的信物送给他的未婚妻。提香在这一作品中,深情地描绘了未婚妻的绝妙身姿和温雅端庄的神态,塑造了一个充满旺盛生命力和完全世俗化的女性,针对中世纪虚伪的禁欲主义,热情赞美女性人体的美,同时也蕴含了提香对生活和美的热烈追求。

15.《乌尔宾诺的维纳斯》 图6-15

图6-15 《乌尔宾诺的维纳斯》

意大利,提香。画面上维纳斯留着带发辫的金色长卷发,侧卧于装饰华美的室内的铺着白色床单的床榻上,右臂搭在枕头上,戴着手镯的手拿着一束花,脚边还睡着一只小狗,不远处还有女佣的形象。显然画家赋予了爱神更多的人间烟火,体现出文艺复兴盛期浓厚的人文气息。画中的女人体,有资料推测是当时一位名叫乌尔宾诺的贵妇,她不是神,是追求生活享乐的上层妇女形象。普通贵族的室内环境,华丽的床榻,女主人脚边的小狗以及远处正在翻弄衣箱的两个女仆和窗台上的盆花,所有这些细节说明它可能是受人委托而作的画。

第二节 17、18世纪欧洲美术

17世纪的欧洲,封建制度日趋没落,资本主义迅速发展,欧洲主要国家的基本格局已大致确立。一些国家的国内矛盾极其复杂和激烈,人民运动此起彼伏,具有鲜明的反封建、反殖民、反宗教压迫的性质,有的运动则带有反资产阶级的色彩。

17世纪也是欧洲哲学、自然科学发展的重要时期,是破除迷信、探索真理的时期。在这样的历史背景下,艺术发展也随着时代的变迁而发生变化,呈现出流派众多、风格多样的繁荣局面。在天主教占统治地位的国家,如意大利、西班牙等,受宗教势力支持的巴洛克艺术占了上风;在君主专制王权至上的国家,如法国,则以古典主义风格为主;另外,在资本主义发展较快的国家,封建王权、教会均不占主导地位,因此流行现实主义市民艺术。

总的说来,17世纪的欧洲美术继承和发展了文艺复兴的传统,呈现为多元化格局,各种风格流派共存并相互影响。

历史进入18世纪,欧洲的局势动荡不安,封建制度进一步衰落,资本主义在各国都得到了不同程度的发展,理性与科学进一步发展。美术上继17世纪盛行的巴洛克风格之后,在法国兴起了"罗可可"艺术。作为一种艺术风格,罗可可艺术是对巴洛克艺术的一种反拨,与气势宏大、充满动感、强调戏剧效果和煽情力量的巴洛克艺术相反,罗可可艺术追求纤细、轻巧,以愉悦感官为目的。18世纪上半叶,这种艺术风格成为风行欧洲的主要艺术倾向。此外,还有受法国启蒙运动影响的市民艺术以及古典主义和晚期巴洛克艺术。

17、18世纪是西方美术史上重要的历史阶段。在这个阶段中,欧洲美术特别是意大利、佛兰德斯、荷兰、西班牙和法国美术取得了巨大的成就,形成了一个流派纷呈、民族画派繁荣的局面。

一、17世纪意大利美术

(一)概述

16世纪下半期,意大利由于严重的政治经济危机以及天主教反动势力的破坏,加上盛期一些大师的相继辞世,美术逐渐失却了昔日至高无上的地位。这一时期,虽有"样式主义"兴起,但它不过是一个短暂的过渡风格,昙花一现。在一片沉寂中,罗马教皇为了恢复教会的荣耀,招募了众多的异邦美术家,来罗马装点教会,试图将罗马变成基督教世界中最美的城市。欧洲的君主也不惜重金,聘用艺术人才,以满足享乐的需要。在这样的历史背景下,16世纪末至17世纪初,三个艺术流派在相互联系和斗争中应运而生——学院派艺术、巴洛克艺术以及以卡拉瓦乔为代表的现实主义艺术。

1. 学院派艺术

1590年,卡拉奇家族的三位画家共同在波伦亚建立了著名的绘画工作室,并获得"走上了正路的学院"的称号,这便是欧洲最早的美术学院——波伦亚学院。

学院的基本主张是:要保持古代和文艺复兴大师艺术的永恒性,以大师的艺术为楷模。在这种宗旨的指导下,结果却是折衷地师法大师的艺术风格,他们强调绘画的最高标准:米开朗琪罗的人体、拉斐尔的素描、柯罗乔的韵致和提香的色彩等。过分地强调法则,使得学院派画家比较保守,缺乏创新精神;作品题材也较狭窄,大多描绘宗教或神话,而对世俗生活的题材不感兴趣;技法上,重素描,轻色彩。这些都为古典主义美术的发展奠定了基础。

2. 巴洛克美术

巴洛克是17世纪盛行于欧洲的一种艺术风格。"巴洛克"一词含有奇形怪状、矫揉造作的意思,意为不规则的珍珠。这是18世纪的古典主义画派给予前辈大师的一种称号,当时含有贬义。作为宫廷艺术的巴洛克风格产生于16世纪下半期,从罗马开始,传遍了整个欧洲,影响了许多国家,并持续了一个多世纪;17世纪进入盛期,甚至可以说"巴洛克"是17世纪西方艺术的总称;18世纪巴洛克艺术走向衰落。巴洛克艺术的特点是一反文艺复兴盛期的严肃、含蓄、宁静和平衡,而追求豪华、夸张,强调激情。在教堂和宫殿的建造中把建筑、雕刻、绘画结合为一个整体,追求空间感、运动感和起伏多变的效果。

17世纪意大利巴洛克艺术的代表人物当推贝尼尼。

贝尼尼(1598—1680)是意大利最伟大的巴洛克雕刻家,同时还是建筑家、画家和诗人。

贝尼尼早年从其父学习雕塑,后在罗马从事艺术创作活动,并很快被公认为"艺术权威"。他得宠于开明的罗马教皇乌尔班八世,左右罗马的艺术达半个世纪之久,对罗马城建设的贡献,没有人能与他相比。教皇曾对他说:"你为罗马而生,罗马因你而存。"贝尼尼对古希腊、罗马的艺术传统以及文艺复兴时期大师米开朗琪罗的雕塑有深刻的研究,有"米开朗琪罗第二"之称,但他的雕塑风格与米开朗琪罗的艺术风格完全不同,他的作品动感较强,造型坚实,情感激越,并且动势与表情的结合,获得了较大的成功。

雕塑《阿波罗与达芙妮》、《圣女德列萨》是体现贝尼尼巴洛克风格的代表作品。

3. 卡拉瓦乔的现实主义美术

现实主义是17世纪初在意大利与样式主义和学院派艺术相对立的艺术流派。卡拉瓦乔(1573—1610)是现实主义最主要的代表人物。

卡拉瓦乔出生于一个贫苦之家,生活道路坎坷不平。他所生活的年代,正是意大利经济衰退、内忧外患的时代,社会动荡,人民起义不断。受这种斗争形势的影响,苦闷和叛逆的情绪必然反映到他的艺术作品中。他敬重前辈大师,却不承认任何既定法则,执意要把平民形象和劳苦人的生活画下来。虽然他的许多作品标以宗教名称,但所画却是日常生活的情景。《圣母升天》是其代表作。

1610年,卡拉瓦乔在流浪中悲惨地结束了生命,年仅37岁。但他在短暂的一生中却创作了许多不朽的杰作。他的风格被后来各国的现实主义画家继承,人们把这种风格称为"卡拉瓦乔主义"。

(二)作品赏析

1.《阿波罗与达芙妮》 图6-16

意大利,贝尼尼。这件作品取材于希腊神话。小爱神为报复阿波罗,向他射出一支点燃爱情之火的金箭,使阿波罗爱上了河神的女儿达芙妮;同时,他又将一支拒绝爱情的铅箭射向达芙妮,使达芙妮对阿波罗的追求百般躲避,从而造成了一场爱情悲剧。有一次当阿波罗快要追上达芙妮时,达芙妮请求父亲将她变成一棵月桂树。作品《阿波罗与达芙妮》刻画的就是阿波罗即将追上达芙妮而达芙妮极力躲避,身体已开始变成月桂树的瞬间情景。贝尼尼不愧是巴洛克艺术的大师,他以无与伦比的精湛技艺塑造了两个有着不同动势、神态和心理的形象。雕像构图完美,给人以丰富的想象空间,人物体态轻盈优美,具有强烈的运动感。

2.《圣母升天》 图6-17

意大利,卡拉瓦乔。这是为一座教堂所作的祭坛画。出现在画面中心的是圣母玛利亚,她躺在床上,蓬首赤足,面容浮肿,周围是形似乡村野夫的悲痛的圣徒。这便是卡

图6-16 《阿波罗与达芙妮》

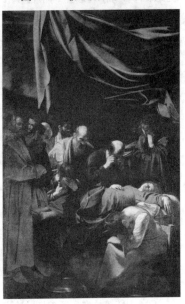

图6-17 《圣母升天》

拉瓦乔描绘的圣母去世的场面,圣母就如同一个普通的劳动妇女,没有作丝毫的美化,更没有神圣的意味。卡拉瓦乔借用宗教题材,真实地描绘意大利社会底层的穷苦人民的生活,集中体现了他的艺术思想和个性。他打破了传统宗教绘画的规范,将普通平凡的人物形象画进了神圣的教堂壁画,这是艺术史上的伟大创举。

二、17世纪佛兰德斯美术

(一)概述

16世纪,尼德兰爆发了欧洲第一次资产阶级革命,北方诸省建立了荷兰共和国,而南方仍处于西班牙封建统治和天主教会的控制下,这一地区改称佛兰德斯,大致相当于今天的比利时。

17世纪的佛兰德斯艺术,主要为宫廷贵族和新兴的资产阶级以及天主教会服务,艺术趣味上迎合他们的审美需求,主要用于装饰宫廷、教堂和盛大的节日场合等。这时期佛兰德斯的美术表现出富丽堂皇、充满动感和色彩艳丽的艺术风格。作品往往流于表面的豪华、浮夸,缺乏内在的深刻性,与尼德兰文艺复兴时期美术的朴实、富有民俗气息的特色大相径庭。佛兰德斯美术的特点与意大利兴起的巴洛克艺术趣味上合拍,使得17世纪的佛兰德斯成了北欧"巴洛克"艺术的中心。为适应新形势的要求,绘画的题材也有了相应的变化,寻求享乐的神话题材和歌功颂德的历史题材成了佛兰德斯绘画的理想题材。

17世纪佛兰德斯的艺术富丽堂皇,创作很有生机,一派欣欣向荣的景象。但并没有形成欧洲其他地区群星争辉、各领风骚的局面。在佛兰德斯,众多的艺术家都被一位高高在上的王者遮住了身影,这位王者就是鲁本斯。

保尔·鲁本斯(1577—1640)是佛兰德斯最伟大的艺术家,巴洛克绘画最杰出的代表。他出生于德国一个律师家庭,曾留学意大利8年,致力于研究意大利文艺复兴时期大师的作品,特别是威尼斯画派的作品,这对他的艺术影响较大。同时,他又潜心研究了尼德兰的传统绘画,在油画技法中综合了欧洲南北画风的优点,独树一帜。鲁本斯以其艺术天才成为佛兰德斯首席宫廷画师,展开了广泛的艺术活动,后来又任内廷匠臣,参与国家行政,担任外交官,奔走于欧洲各国之间,成为欧洲王室间显赫的人物和最受欢迎的画家。

鲁本斯有着丰富的经历和渊博的学识,而且精力旺盛,作品题材广泛,数量惊人。他将华美的巴洛克艺术和佛兰德斯民族传统融为一体,创立了巴洛克绘画的典范,使他成为誉满欧洲的绘画大师,对后世的绘画产生了极其深远的影响。他善于把戏剧性情节和装饰性构图结合起来,作品形象生动、色彩饱满明亮,富有高贵的情调,充满了旋律感和生命的活力。代表作有《劫夺吕西普斯的女儿》、《阿马松之战》等。

(二)作品赏析

1.《劫夺吕西普斯的女儿》 图6-18

佛兰德斯,鲁本斯。这幅画的题材来自希腊神话,描绘的是众神之王宙斯的孪生子劫夺迈锡尼国王的两个女儿的神话故事。画面采用方形构图,前景中

图6-18 《劫夺吕西普斯的女儿》

马匹和人物几乎布满整个画幅,地平线较低,人物形象显得特别高大,给人以强大的视觉冲击力。画面上人物在激烈地抗争,马在腾跃嘶鸣,一切都处于强烈的震荡之中;兄弟两人粗壮的臂膀、结实的肌肉、紫铜色的皮肤与姐妹两人丰满的躯体、白皙的肌肤形成了鲜明的对比。这些使整个画面充满激情、动感和旺盛的生命力。

2.《阿马松之战》 图6-19

图6-19 《阿马松之战》

佛兰德斯,鲁本斯。阿马松是希腊神话中的一个女人部落,在跟古希腊人的一次战斗中,阿马松人战败,大量女俘被希腊人用船带走。途中女俘造反,她们杀死押运的希腊人,但因为不会驾驭海船,只得让船在海上漂流,最后船漂到小亚细亚的一个地方,建立了女儿国。部落有规定,凡想生育传代,必须先要在战场上杀死一名男子,否则不准婚嫁,因此,阿马松人生性好战。一次,古希腊英雄特修斯来到女儿国,被美貌的阿马松女王打动,向她求婚,并在婚后带走了女王。这引起了阿马松人极大的不满,于是发兵攻打希腊,在一座桥上展开了一场殊死血战。画面描绘的正是这个战斗场面,构图宏伟,气氛激烈,色彩灵动,线条流畅。画家用热情的笔触,把混乱无序、狂烈震颤的节奏变成了一种运动的艺术精神。

三、17世纪荷兰美术

(一)概述

16世纪末,尼德兰爆发了欧洲第一次资产阶级革命,西班牙统治的尼德兰北方七省获得独立,建立了欧洲最早的资产阶级共和国,这就是今天的荷兰。

独立后的荷兰共和国,资本主义经济迅速发展,文化艺术繁荣昌盛,科学技术日益发达。新兴的资产阶级取代了封建贵族,成为社会生活中的主导力量。宗教、神话的影响迅速衰退。人们的精神生活从宗教世界解放出来,有了广泛的思想言论自由和信仰自由,荷兰成为欧洲17世纪最自由开明的地方和先进思想文化的中心。

在这样的社会条件下,荷兰美术由过去为教会和宫廷贵族服务,转向新兴的资产阶级和市民阶层。17世纪的荷兰美术,继承了15—16世纪尼德兰民族艺术写实纯朴的传统。他们不欣赏佛兰德斯的豪华之风,也较少受流行的巴洛克风格的影响,在与西班牙统治者的斗争中,荷兰人充分认识了自身的能力和价值,绝大多数画家以现实生活为题,表现人的生活、情感,新兴的资产阶级和下层市民开始出现于画家笔下,艺术作品反映现实生活的广度和深度也大大增加。

荷兰美术忠于生活和精于写实的特点,深受市民喜爱,关注现实生活的荷兰市民,开始收购绘画作品,用来装饰住宅、办公室和公共场所,因此,绘画成了一种商品,大量涌入市场。市民对绘画多方面的需求,促成了这一时期荷兰绘画风格和题材的多样性。为了适应市场的需要,题材的分工出现专门化,这使欧洲传统绘画的几种体裁——肖像画、风景画、风俗画和静物画等,都得到了较大的发展,并取得了突出的成就。

17世纪荷兰最杰出的代表画家当推伦勃朗。

伦勃朗(1606—1669)是17世纪荷兰最杰出的现实主义大师,也是世界上最伟大的画家之一。他不仅是伟大的油画家,还是著名的铜版画家,具有多方面的才能,在各类绘画体裁上都有惊人的贡献。他一生历经坎坷,但不改初衷,坚定地坚持现实主义的创作道路,为后世留下数百件美术作品,对欧洲现实主义艺术的发展影响深远,也使17世纪荷兰绘画在世界美术史上放射出夺目的光彩。

伦勃朗出生于一个磨坊主家庭,早年就读于莱丁大学法律系,后放弃学业,转学绘画。24岁独立作画并小有声誉,《杜普教授的解剖课》的成功,使他一举成名,给他带来大量雇主,订单不断。1634年,他娶了富家女莎士基亚。17世纪30年代是他最幸福的10年,生活富足,婚姻美满,事业顺利,享受着一位深受欢迎的画家所能获得的快乐与舒适。

17世纪30年代末,伦勃朗的艺术与当时社会的审美要求产生了矛盾,但伦勃朗并没有选择迎合世人的口味,而是放弃自己的艺术追求。40年代初,他创作了闻名于世的《夜巡》,由于画中人物的排列位置不合订画者的要求,同订件人发生诉讼,最后伦勃朗败诉,这使他的声誉和经济遭到巨大的损失,订画的人越来越少,事业严重受挫。不幸的是同年他的爱妻去世,事业和生活上的不幸使伦勃朗陷入贫穷和痛苦之中,也使他对人生有了更深刻的认识。

伦勃朗对生活和人生有深刻的理解和非凡的洞察力,他很少表现生活的优雅与舒适,常常用率真和质朴的思想来描绘苦难和严峻的人生。伦勃朗作品中的形象往往并不那么完美,却能体现出一种内在精神气质,洋溢着灵魂的美和高尚,十分耐人寻味。

1669年,在极度孤独和贫困中,伦勃朗走完了人生的全部旅程。他以惊人的才智与勤奋创作了大量作品,为人类留下了极其丰富的文化艺术遗产。

图6-20 《杜普教授的解剖课》

(二)作品赏析

1.《杜普教授的解剖课》 图6-20

荷兰,伦勃朗。《杜普教授的解剖课》是伦勃朗创作的第一幅团体肖像画,画中人物是阿姆斯特丹外科医生行会的成员。这幅画构思巧妙,伦勃朗没有用当时流行的团体照片式画法去画这幅群体肖像画,他将委托他作画的8个外科医生,组成一幅具有情节的风俗画。画面以医学博士杜普教授为中心,其余7人围着他形成一个三角形构图,给人以稳定庄重的感觉。杜普教授一边解剖尸体,一边认真地讲解,其余的人凝神观看聆听着。画面右下角画了一本解剖手册,进一步突出了主题。伦勃朗善于用聚光法造成强烈的明暗对比,使主要形象突出,这也是伦勃朗艺术风格的重要特征之一。画面上每一个人的面目都清晰可辨,画家如实地表现了他们的肖像特征,这使顾客十分满意,伦勃朗也因此获得了极大的声誉。此外,为了满足订画者的要求,伦勃朗把8个外科医生的姓名写在一张纸上,让其中一个人拿在手里。画家这样做是违心的,但由于处理巧妙,并不影响整个画面的生动与和谐。

2.《夜巡》 图6-21

荷兰,伦勃朗。这是一幅富有创造性的群体肖像画,画家用接近戏剧舞台效果的表现手

法,安排了一群接到命令的民兵准备出发去执行任务的情节。画面上处于突出位置的是正在集合队伍的民兵负责人,其他人物则呈现出各种不同的举止神态,但都统一在准备集合出发这一情节上。这幅画从构图到色彩和明暗的处理,都达到了伦勃朗艺术的高峰。整个画面明暗对比强烈,但又极富层次感,充分体现了伦勃朗独特的艺术风格。需要说明的是,这幅画原来并不叫"夜巡",由于此画被后人涂上了过厚的光油层,天长日久致使画面变暗,人们误以为画的是夜景,所以称为《夜巡》。

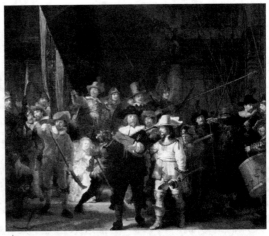

图6-21 《夜巡》

四、17、18世纪西班牙美术

(一)概述

1. 17世纪的西班牙美术

15—16世纪,西班牙是一个强大的帝国,后来由于海上霸权的丧失,尼德兰革命的胜利,加之对外战争带来的巨大开支,使其经济上遭受极大的损失,人民生活贫困不堪。进入17世纪,昔日的大帝国日渐衰落,失却了欧洲强国的地位。这样的局势下,西班牙仍然是一个天主教和反动势力的堡垒,国内宗教势力横行。马德里的街头到处充斥着穷人和乞丐,可贵族们仍然游乐终日,宫廷生活还保持着昔日的豪华,王室、贵族与天主教会成了艺术的主要需求者,绘画几乎被他们垄断。

西班牙的绘画尽管在16世纪之前已经有过长期的发展,但对外界并没有产生大的影响,也没有出现著名的画家。西班牙文学艺术的繁荣时期是16世纪80年代至17世纪80年代的一百年间,也称为"黄金时代"。这个阶段出现了三个代表人物,他们是里贝拉、第巴朗和委拉斯贵支,其中最著名的是委拉斯贵支。

委拉斯贵支(1599—1660),他不仅是17世纪西班牙最杰出的画家,也是欧洲画坛著名的绘画大师。他11岁学画,17岁就获得了画师的称号。早年作品以反映平民日常生活的风俗绘画为主,风格朴实、严谨。1623年,受到国王菲力四世的赏识,被聘为宫廷画师。国王对他百般宠爱,几乎垄断了他所有的创作。但另一个方面,皇家的珍藏使他大开眼界,他不断吸收他人的成就充实自己。1628年,佛兰德斯画家鲁本斯访问西班牙,十分赏识比他小20多岁的委拉斯贵支,建议国王让他去艺术之邦意大利亲自领略文艺复兴大师的风采。委拉斯贵支曾先后两次赴意大利,潜心研究了大师们的作品,油画技巧日渐成熟,色彩变得更加明亮。第二次去意大利,他在罗马停留了一年的时间,为了表达对教皇热忱接待的感激之情,他为教皇画了肖像,这就是著名的肖像画作品《教皇英诺森十世》。

在晚年的创作时间里,委拉斯贵支画了两幅代表性巨作,即《宫女》和《纺纱女》。《宫女》是一幅为王室成员绘制的肖像画,显示了更大的创造性。《纺织女》是画家去世前三年画的,是欧洲最早表现女工劳动题材的油画之一,与早期作品相比,更加活泼、富丽、明亮。

委拉斯贵支既是宫廷受宠的画家,又是人民爱戴的艺术家。他用画笔记下了国王、贵族

们豪华奢侈的生活,又以激情歌颂了朴实勤劳的下层劳动人民的艰辛生活。画风严谨,造型结实,能够准确地把握物象的造型、体积、空间和质感,具有冷静客观的写实特征。

2. 18世纪西班牙美术

18世纪初开始,西班牙的封建政权开始转入法国波旁王朝的手中,西班牙处在君主专制政体最腐败的时期,教会势力横行,人民生活贫困。就在这个最黑暗的时代,沉闷了近半个世纪的西班牙画坛,诞生了一位名噪欧洲的浪漫主义加现实主义大师——戈雅。戈雅的出现,使西班牙的艺术重新放出光彩,具有划时代的历史意义。他是世界上艺术才能最全面的画家之一,人称画家中的"莎士比亚"。

戈雅(1746—1828)是西班牙继委拉斯贵支之后又一个伟大的现实主义画家。他14岁开始学习绘画艺术,1771年随一斗牛士团来到意大利,勤奋地学习文艺复兴时期艺术大师们的成就。1776年戈雅进入宫廷,从事皇家织造厂的壁毯设计制作。戈雅深切关注下层人民的生活,这时期他画了一些现实主义风俗画,并小有声誉。1780年起,戈雅的艺术进入成熟期,被批准为皇家画院的院士,随后又晋升为院长。1789年又被查理四世任命为宫廷画师,18世纪80至90年代,是戈雅一生中的黄金时代,生活富裕而安逸。这时期他画了不少王公贵族的画像,他不刻意美化形象,从侧面反映了戈雅刚直的性格。46岁那年,戈雅因疾病两耳失聪,孤独痛苦中戈雅对现实的观察更深刻、更尖锐,也更增强了他的现实主义倾向。

1793年,戈雅画风改变,画面从明朗转向深沉、浑厚,对人物的性格和社会矛盾的刻画有所加强。1808—1814年,西班牙经历了第一次资产阶级革命,西班牙人民掀起了反拿破仑入侵、反贵族和宗教的斗争,戈雅在创作上也进入战斗时期。拿破仑侵略西班牙时期,戈雅画了作品《1808年5月3日枪杀》控诉侵略者的残酷暴行,歌颂人民反侵略的正义行为。后来由于对西班牙统治者的不满,1842年他辞去宫廷职位,定居法国波尔多,直到去世。

戈雅的艺术表现出对国家命运的深切关注,并以高昂的热情歌颂人民、反映时代。他是欧洲浪漫主义美术的先驱,批判现实主义美术的领路人。

(二)作品赏析

1.《教皇英诺森十世》 图6-22

西班牙,委拉斯贵支。《教皇英诺森十世》是画家最为出色地表现人物性格的肖像画。教皇威严地坐在一把精致的椅子上,嘴唇紧闭,双目斜视,眼光流露出凶狠和狡诈,显示出老练精干的神情。该画不仅惟妙惟肖地刻画了这个当时已76岁的教皇的外貌,更对教皇的内心进行了揭露。就连教皇本人看了也禁不住无奈地赞叹说:"画得过分像了!"这一作品在用色方面也相当精彩,闪闪发光的教帽和法衣,与洁白的衣领以及镶在衣服上的白花边,形成一种鲜明的对比,再加上背景深红色的布幔以及镶在椅背上闪闪发光的宝石和金属饰物,使整个画面呈现出一种厚重而华贵的气氛,充分显示了这位宗教权贵至高无上的地位。

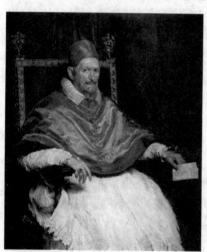

图6-22 《教皇英诺森十世》

2.《纺织女》 图6-23

西班牙,委拉斯贵支。这幅画是西方美术史上描绘劳动者形象的最早的作品之一。画中描绘的是皇家壁毯厂的工房里,五个不同年龄的女工正在劳动的情景。重点刻画了画面右边穿白色衬衣和深蓝裙子的女工。她虽然背着身,只看到一个侧影,但她丰满婀娜的身姿、灵巧熟练的动作,使得形象十分完美。画面的中后景是几个宫廷贵妇正在观看新织出的壁毯。后景的富丽堂皇与前景的灰暗色调形成了鲜明的对比,不仅使画面色彩富于变化,也是画家对社会等级的一种暗示和揭露。画家在处理光和色彩上的高度成就,在这一作品中也体现得相当突出。

图6-23 《纺织女》

3.《1808年5月3日枪杀》 图6-24

西班牙,戈雅。1808年,拿破仑的军队入侵西班牙,5月2日,西班牙人民举行起义反抗侵略者,但因力量悬殊被法军镇压,5月3日夜,法军在马德里郊外大肆屠杀起义者。戈雅怀着满腔的爱国热忱和无比悲愤的心情创作了这幅作品,再现了这一悲壮的历史事实。全画笼罩着一种强烈的紧张、悲壮氛

图6-24 《1808年5月3日枪杀》

围,无助的起义者有的已倒在血泊中,有的怒视着刽子手视死如归;一盏灯笼造成了画面上强烈的明暗对比,加强了全画阴森恐怖的气氛;画家将起义者置于光亮处,暗示着起义者的光辉伟大;夜幕下的马德里作为刑场的背景,意在表现黑暗笼罩着马德里;远方巨大建筑的阴影像教堂也像王宫,代表着无上的权威和上帝,而当他们的人民被杀害时他们却无动于衷。那位穿白衣的青年两臂伸起,像痛苦的钉在十字架上的耶稣,他愤怒地呵斥着敌人的暴行,身后背着孩子的母亲更加重了画面的悲剧气氛。

五、17、18世纪的法国美术

(一)概述

1. 17世纪法国美术

17世纪的法国经过路易十三和路易十四时代,逐渐巩固加强了中央集权,国势强盛,经济文化得到进一步的发展。封建统治者出于歌颂王权和享乐的需要,对艺术大力扶持,建立美术学院,积极培养艺术人才。艺术家们研究吸收邻邦意大利和佛兰德斯的艺术成就,终于开创了自己独特的绘画风格,形成法兰西民族画派,法国美术进入一个新的发展时期。从此,欧洲的美术中心从意大利转移到法国。

17世纪法国艺术有多种潮流:巴洛克艺术、反映平民生活的现实主义、古典主义美术等,其中主流是古典主义。

法国17世纪的古典主义美术是以古希腊罗马的雕刻和文艺复兴的艺术为典范,以模仿写实为基本手段,强调理性和客观,排斥情感和主观的艺术思潮。作品给人以宁静、高雅、严谨和明晰的感受。其代表人物是尼古拉·普桑。

普桑(1594—1665)是17世纪法国最伟大的古典主义画家,也是法国第一位享有国际声誉的画家。他早年曾潜心研究古代文学艺术,尤其崇拜文艺复兴大师们的艺术,信奉拉斐尔的艺术至上论。后来到罗马,倾心研究古希腊和古罗马的艺术,孕育了以古希腊和古罗马艺术为楷模的古典主义原则。1640年普桑应路易十三召请,回到巴黎任宫廷首席画家和卢浮宫的装饰总监,因不满宫廷腐败的生活,才能又遭人嫉妒,两年后重新回到罗马,于1665年在罗马逝世。

普桑认为,绘画的最高宗旨是表现人生行为的高尚和尊严,因此,他在作品中努力表现英勇、崇高、安宁等主题。普桑的画题材广泛,十分重视理性,画面平静淡漠,不露激情,强调一种秩序感以及构图的稳定和平衡,追求画面的完整、统一、和谐。受拉斐尔的影响,比较重视表现物象的素描结构。他把绘画与文学紧密结合,使他的作品反映出深厚的文学修养。其代表作有《阿尔卡迪牧人》、《诗人的灵感》等。

2. 18世纪法国美术

1715年,专制独裁的路易十四去世,长期受压抑的王宫、贵族终于获得解脱,他们纷纷涌向巴黎,过起轻松自由的享乐生活,加之新上台的路易十五荒淫无度,昏庸无能,整个封建统治阶级萎靡堕落。17世纪宏伟庄严的古典主义风格开始被一种享乐主义的艺术取代,这便是"罗可可"艺术风格(路易十五风格)。这种风格首先表现在建筑方面,然后波及绘画、雕塑和其他领域。

"罗可可"一词源于法语,含义是"贝壳形",起初指建筑和室内装饰的一种风格,后泛指18世纪路易十五时期流行的一种艺术风格。其特征为:纤巧、华丽、繁琐,多采用S形和旋涡形的曲线。这种风格曾风靡欧洲,它追求视觉的快感和舒适实用,并带有排斥和贬低精神内容的倾向。

罗可可艺术在绘画上脱离了学院派的束缚及"规范",追求自发性表现与新奇。形式上表现为矫揉造作、色彩艳丽甚至妖媚轻浮,题材上以轻松活泼为准则,偏爱谈情说爱、卖弄风情的主题,内容无聊、庸俗。这种艺术反映了法国宫廷贵族空虚、腐朽的享乐生活,也是财富和政权结合的必然产物。

罗可可绘画的代表画家是华托、布歇等。

华托(1684—1721)是18世纪初期罗可可艺术的代表画家。华托的作品多描绘喜剧场面和上流社会的生活,如求爱、嬉戏、音乐、歌舞等。代表作有《发舟西苔岛》、《热尔森的画店》等。华托一生短暂,但留下作品数百幅。他丰富的想象力、精美的色彩和活泼生动的造型,使他成为18世纪初最有名望的罗可可大师。

布歇(1703—1770)是罗可可绘画典型的代表画家。他曾去意大利学习绘画,归国后备受蓬巴杜夫人的赏识,成为路易十五宫廷的宠儿,艺术上迎合宫廷审美趣味。他的作品在内容上完全为那些轻浮的欢乐所占有,形式上表现为华丽的色彩和细腻光滑的笔触,作品过分追求表面的美和装饰效果,故显得肤浅花哨。尽管如此,布歇在油画的色彩和学院派的严格造型技法上,仍作出了不可低估的贡献。其代表作有《蓬巴杜夫人》、《浴后的狄安娜》、《维纳斯的梳妆》等。

18世纪的法国美术除"罗可可"风格外,还有一种与之相对立的受启蒙运动思想影响的市民写实美术。启蒙运动是指资产阶级进步思想家伏尔泰、卢梭、狄德罗等人进行的旨在反对封建思想和贵族文化的大规模的文化教育运动。它以传播新兴的自然科学与社会科学为中心,让人们坚信时代的最高理想——民主与自由。学者们在著作里嘲弄和攻击没落的贵族,猛烈抨击矫揉造作的"罗可可"艺术。他们主张艺术描绘普通人的生活,以理性反对纯感官的刺激和自由放任,以回归自然的风俗画、静物画取代装饰绘画和历史画。在绘画上最杰出的代表人物是夏尔丹,另外还有格勒兹等。

夏尔丹(1699—1779)是18世纪法国杰出的风俗画家和著名的静物画家。他的画反映了第三等级的理想和美学趣味。

夏尔丹出生于巴黎一个手工业者家庭,下层人民的生活经历对他的艺术产生了重要的影响。他善于从平凡的事物中发现美、表现美,他以精细的观察和严谨的态度描绘质朴的静物和普通人的生活。在他的画中主角不再是贵族阶级,而是勤俭朴素的平民。1730年以后,夏尔丹不再描写古希腊罗马的题材,而是把目光投向现实生活,画面上平凡的形象纯朴宁静,人物自然生动,感情真挚,给人以强烈的生活真实感。夏尔丹认为:"作画虽然需要颜料,但更重要的是需要感情。"这时期,他创作了大量的静物画、风俗画。其代表作有《铜水罐》、《餐前祈祷》、《洗衣妇》等。

夏尔丹的艺术是真实的,他主张美的客观存在,强调真、善、美的统一。他从不画没有见过的东西,除追求真实外,还力求作品包含道德教育意义。

18世纪70年代以后,资产阶级的革命风暴即将来临,资产阶级不再需要宣扬道德的作品,而需要鼓吹英雄主义、宣传公民斗争精神的新艺术,于是,新古典主义艺术应运而生。

(二)作品赏析

1.《阿尔卡迪牧人》 图6-25

法国,普桑。这是普桑最重要的代表作品。阿尔卡迪是古希腊传说中幸福的乐土。画面描绘了在阳光明媚、和平宁静的旷野中,三个年轻的牧人和一位容貌端庄的年轻女子围在一座墓碑旁,他们正在猜测碑文的含义。墓碑上的铭文用拉丁文写着:"即使在阿尔卡迪也有我。"这里的"我"指死神。三个牧人看着铭文,有着不同的心理反应。画家画这幅画的真正含义颇为费解,似乎含有"风光虽好,人生苦短"的感叹。画面描绘的是由碑文带来的

图6-25 《阿尔卡迪牧人》

关于"死"的思考,但画面没有悲凉和恐惧的情境,而是在单纯、静穆中使人向往宁静的乐土和庄严不朽的生命。或许,普桑已把死亡理想化,在他看来死就像美梦、牧歌那样恬静。

2.《发舟西苔岛》 图6-26

法国,华托。西苔岛是古希腊神话中爱神游乐的美丽岛屿,也是法国贵族向往的爱情乐园。华托根据当时巴黎剧院正上演的有关西苔岛的戏剧情节创作了这幅画。画面上,华托描绘了一群贵族情侣依依惜别地离开神话中的爱情之岛的情景。画面以蔚蓝色的大海为背景,远处天空广阔,烟波浩淼,如同一个梦幻般的世界。近处阳光普照,绿树成阴,芳香飘溢,

图6-26 《发舟西苔岛》

图6-27 《热尔森的画店》

图6-28 《浴后的荻安娜》

成双成对的贵族男女在山林间谈情说爱,尽情享受。他们即将登上海边饰满鲜花的彩船,离开美丽的西苔岛,回到现实生活。画面上还隐约可见爱神和天使的形象,这一切都给人以无穷的想象和恬静的诗意。尽管作品表现的是贵族男女的幸福欢乐时光,画面充满柔情蜜意,但也蕴藏了淡淡的忧伤和哀婉的气息。作品技法纯熟,笔触细腻,色彩丰富,给人以豪华高贵的感觉,充分体现了"罗可可"艺术的特点。

3.《热尔森的画店》 图6-27

法国,华托。这是华托为好友、画商热尔森绘制的作为招牌的油画,画中有各个阶层的人物。画面表现热尔森太太正在和几位绅士商谈画的价格,画店里挂满了模仿得极为精致的鲁本斯等大师的名作,一个工人正忙着装画,另一个工人正往箱子里放《路易十四肖像》,这一细节描绘象征着路易十四统治时代的结束。两个纨绔子弟正在津津有味地欣赏着一幅裸体画。

这是华托最杰出的作品之一,画中人物形象生动,色彩美妙,笔法轻灵,充分显示了他卓越的绘画技巧。作品中,画家对贵族社会作了深刻的揭示,生动真实地反映了当时社会生活的一个侧面。

4.《浴后的荻安娜》 图6-28

法国,布歇。荻安娜是古罗马神话中的月神和狩猎女神。画中描绘了她打猎归来,在泉水中沐浴后坐在开满小花的山崖旁休息的情景。她头上有一个月亮形的饰物,身旁有猎物、弓箭等,说明她既是月神又是狩猎神,画面左边的猎狗则暗示着她残暴的性格。这里画家只不过是借神话题材来表现宫廷中美丽的女裸体。从这幅画我们可以看到布歇的绘画技巧和罗可可艺术的审美情趣。画面色彩华美柔和,造型坚实,有浓厚的脂粉味。在他的笔下,人物的容貌、姿态都具有贵族的风度,但一样地卖弄风情;

女性的身体就像娇嫩的花朵，色泽鲜艳，丰腴有加，围绕在她们身边的是情爱和鲜花。布歇的社会地位和他所处的上流阶层，决定了他的艺术主要是满足统治阶级享乐需要的特点。

5.《餐前祈祷》 图6-29

法国，夏尔丹。这是夏尔丹最著名的一幅风俗画，画家通过描绘一个慈爱的母亲在准备好午餐后教育两个孩子做餐前谢恩祈祷的生活情景，意在教育儿童要遵守一定的生活规范。画面上孩子的白衣裙，母亲的白帽子，深色的背景，温暖沉静的褐色色调以及柔和的光线，描绘了一个具有浓厚生活气息的典型环境。全画色调变化微妙，笔触稳健含蓄，给人以温暖、明快和宁静的感觉，充分体现了夏尔丹的艺术风格。

图6-29 《餐前祈祷》

第三节 19世纪欧洲美术

19世纪，资产阶级兴起，工业化步伐加快，欧洲成为资本主义制度发展最为迅速的地区，资产阶级真正成为社会的统治力量，资产阶级与贵族的要求和趣味交织在一起，使19世纪的西方美术呈现出丰富多彩的面貌。

19世纪，欧洲美术以法国为中心，开始了美术史上的又一次高峰。19世纪是欧洲艺术发展最为均衡的时代，除了法国，欧洲其他国家美术也有了蓬勃的发展，各国画派的民族特色日益形成和巩固，同样取得了令人瞩目的成就。在英国，风景画由水彩画开始发展为油画，出现了影响欧洲大陆的风景画大师，英国绘画进入了一个新的时期。在俄国，随着俄国农民解放运动的高涨和批判现实主义文学的繁荣，19世纪俄国美术也得到了蓬勃的发展，艺术家们批判地反映俄国的社会现实，传播民主思想，诞生了大批著名的艺术家以及世界名作。

19世纪末，西方美术终于冲破了文艺复兴确立的再现性传统和古典规范的束缚，开始踏上现代艺术之路。

一、19世纪法国美术

(一) 概述

18世纪末，法国爆发资产阶级大革命，建立了资本主义制度。革命打碎了千百年的传统观念和对权威的迷信，使思想获得解放，个性得到尊重，同时也促进了科学技术与经济的飞速发展，渐渐成为社会统治力量的资产阶级迎来了一个开拓、创新的新时代。

在这个新时代里，人们的艺术观念与审美趣味呈多元化发展。美术创作的题材大大拓展，艺术家的地位也得到了提高，美术作品开始被社会关注并走向市场；另外，自然科学的发展，特别是对光和色彩的研究，再加上东方艺术的广泛传播，这一切使得19世纪的法国美术呈现出丰富多彩的面貌。

19世纪的法国是欧洲美术的中心，西方近代美术主要流派的发源地。这时期名家辈

出,流派纷呈,先后出现了新古典主义、浪漫主义、现实主义、印象主义、后印象主义等艺术流派。

1. 新古典主义美术

18世纪下半叶,资产阶级和封建贵族之间的矛盾日益尖锐,一场巨大的革命运动即将来临。渴求改变现状的法国民众对散发着没落贵族气息和华丽脂粉气的"罗可可"艺术已经厌倦。他们期待庄重严肃的新美术风格,作为宣传革命的有力武器,希望艺术能够发挥培植人们斗争勇气,树立英雄主义和新道德的教育作用。这种艺术当时无传统可循,而古代艺术那明确有力的形式大大激发了人们的尚古热情,人们希望复兴古希腊罗马时代那种庄严、肃穆、优美典雅的艺术形式。法国因此掀起一股学习研究古代艺术的热潮,美术史上称为新古典主义。

新古典主义在题材上选取古代历史和现实的重大事件,尤其主张以古希腊罗马有重大教育意义的历史神话题材代替风俗画、风景画和静物画。在艺术形式上,强调艺术必须从理性出发,服从理智和规律,体现一种庄重、典雅的风格,排斥艺术家主观的思想感情;在构图上强调完整性;在造型上重视素描和轮廓,极力减弱绘画的色彩要素。新古典主义美术代表人物有大卫、安格尔等。

大卫(1748—1825)是新古典主义最典型的代表画家,曾经留学意大利法兰西美术学院,在那里学习研究了古代大师的作品,逐步形成新古典主义艺术风格。在接受古代艺术影响的同时,大卫在政治思想上也受到了古罗马共和政体的影响,滋生了反对封建专制统治的政治热情。在罗马期间,他创作了油画《荷拉斯兄弟的宣誓》,鼓吹革命,歌颂共和。当大革命的风暴到来时,大卫还以社会活动家、革命家的身份积极投身革命斗争。他公开倡导艺术必须为政治斗争服务,他说:"艺术不是目的,而是手段,它为了帮助某一个政治概念的胜利而存在。"《马拉之死》是一幅扣人心弦的作品,也是以往一切"政治性"绘画中最伟大的作品。他以肖像的形式描绘了大革命的杰出领导人马拉被害的悲剧情景,用激情和正义的呐喊塑造了一个永远活在人们心中的英雄形象。

安格尔(1780—1867)是新古典主义的最后一位大师,大卫的学生。早年留学意大利,极其崇拜拉斐尔的艺术。当法国画坛出现新的艺术思潮和主张的时候,安格尔完全站在老师的立场上,维护古典主义的传统,坚持古典主义绘画原则。

安格尔多年掌管美术学院的领导工作,代表保守的学院派与当时新兴的浪漫主义画派对立。在思想上他承袭了古典主义艺术体系并更多地发展了学院派的唯美主义理论,这种艺术观体现在他全部的艺术创作中。安格尔精于观察,对形的追求以现实为基础,并能加以适当的主观处理,以准确娴熟的写实技巧和典雅的画风著称。他在人体和肖像画中多把体态线条做了变形,形成有节奏的曲线,加强流动感,他自始至终追求着一种永恒的、纯粹的美。他既是传统艺术的继承者,又是一位伟大的革新者,他的艺术被公认为古典艺术的最高成就。

安格尔强调重视历史题材的绘画,但他的艺术成就集中体现在肖像画和女性人体画方面。他的肖像画刻画精致,细节丰富,构图严谨,人物的性格、表情极富魅力,画面华丽有音乐感。

安格尔认为,最美的线是曲线,最完美的形是圆形。他一生追求和表现理想美,并在女人体上找到了这种理想的美。他描绘了大量的女人体作品,体现了他对"永恒美"的追求。

晚年的作品《泉》创造了理想美的典范,也是安格尔艺术理想的最终体现。

新古典主义美术在建筑方面的代表作品是巴黎星形广场上的凯旋门。它是模仿古罗马的凯旋门,为颂扬拿破仑对外战争的胜利而建造的一座纪念性建筑。这座凯旋门于1806年由建筑师查尔格林设计建造,直到1836年才正式完工。

2. 浪漫主义美术

法国大革命的胜利,给资产阶级带来了更多的利益,而广大人民依然受着残酷的剥削和压迫。革命时所宣扬的自由、博爱、平等,没有得到实现,人民对现实有着强烈的不满。在艺术领域,为统治者歌功颂德的虚伪的学院派艺术也遭到了人民的反对,于是,文学艺术上的浪漫主义运动开始发生、发展。浪漫主义最初在法国出现,后风行于欧洲。18世纪末,浪漫主义同古典主义一起发展,成为一种普遍的文艺思潮,它反映了资产阶级上升时期的意识形态,在文学、音乐、戏剧等诸多领域均有所表现。

浪漫主义绘画以追求自由、平等、博爱和个性解放为思想基础,以中世纪的传奇故事作为创作的题材,追求幻想的美,注重感情的传达,喜欢热情奔放的性情抒发,这是对当时新古典主义、学院派美术的一次革命。浪漫主义反对新古典主义崇尚理性与静穆的艺术趣味,而主张将艺术家的感情因素提高到首位,强调抒发激情;反对古典主义重素描轻色彩的观点,强调素描与明暗相结合,善于利用对比色来创造辉煌、强烈的画面效果,以色彩气氛统帅画面。他们并不拘泥于画面细部的谨严描绘,而是追求整体画面效果的创造。画中的形象虽然寥寥数笔,却形神兼备,富于魅力。可贵的是,他们浪漫的想象是建立在对现实深入认识的基础上的,它所显示的奔放的激情,是与积极的人生理想结合在一起的,所以能够深入人心且具有强大的艺术力量。

法国浪漫主义绘画的奠基人是席里柯,主将是德拉克洛瓦;雕刻上则以吕德为代表。

席里柯(1791—1824)是浪漫主义画派的先驱。他是一个热爱自由、富有激情的艺术家。学生时代就不肯遵守古典主义原则,表现出独创的天才。席里柯偏爱强烈的运动和有力的造型,着力描绘富有表现力的场面,他善于以写实的手法表现人的内心情感。他以现实生活为题材,并积极探索新的表现方法,对德拉克洛瓦影响较大。1816年,席里柯来到意大利,成为米开朗琪罗的忠实崇拜者。1819年完成了一生中最有代表性的浪漫主义杰作《梅杜萨之筏》。这幅作品在英国首次展出时被认为是浪漫主义的伟大宣言。

席里柯的一生与马紧密相连,他自幼崇拜驯马演员,后又画了许多有关马的作品,遗憾的是这位创造性的画家最后却因坠马而死,年仅33岁。

德拉克洛瓦(1798—1863)是浪漫主义画派的杰出代表,有"浪漫主义狮子"之称。他情感丰富,知识广博,具有多方面的艺术修养。在先驱席里柯的启发下,坚持浪漫主义,反对因循守旧的学院派,他认为学院派不可能产生伟大的艺术家。在艺术上,偏重于想象,他说:"我不爱理性地绘画。"他认为情感的表达是绘画的主要目的。为了强调感情因素,有时不得不依赖幻想,他认为"幻想是绘画的主要品质"。德拉克洛瓦极其重视色彩的表现作用,相信绘画中的色彩和激情比素描和理性更为重要,是绘画史上又一位杰出的色彩大师。他发现了色彩的中间色调和补色原理,把绘画看做是色彩的音乐,要创造一种能够同音乐的音色变化相似的色彩和谐。这些都在他的绘画作品中得到了充分的体现。《自由引导人民》是德拉克洛瓦最著名的、具有划时代意义的浪漫主义杰作。

吕德(1784—1855)是与德拉克洛瓦相提并论的浪漫主义雕刻家。他的作品既有古典

主义的气质,又有浪漫主义的激情。吕德是一位富商的儿子,16 岁时在工作之余开始学习美术,曾两次获得赴罗马学习的奖学金,但都未能成行。吕德十分崇拜拿破仑,法国波旁王朝复辟时一度流亡国外,艺术上受到大卫的影响。12 年后回国,在人民革命浪潮的激励下,他很快成了一位浪漫主义的雕刻家。1836 年,吕德完成了巴黎星形广场凯旋门上的群像浮雕《马赛曲》,奠定了他在世界雕塑史上的光辉地位。

1855 年,作品《马赛曲》获得万国博览会雕刻金牌奖,吕德享受终身荣誉,同年 11 月 3 日,雕刻家去世,享年 72 岁。

3. 现实主义美术

19 世纪上半叶的法国,新的社会矛盾不断出现,人们对现实生活和社会越来越关注。在新古典主义和浪漫主义艺术兴盛的同时,一种新的艺术思潮悄悄兴起,这就是现实主义艺术。

现实主义艺术是在同古典主义和浪漫主义的斗争中发展起来的。19 世纪 40—70 年代是现实主义光辉灿烂的时代。随着科学和哲学的发展,人们开始冷静务实地对待现实生活,古典主义的庄重典雅和浪漫主义不切实际的想象已经与时代精神相去甚远。现实主义的艺术家嘲笑古典主义的装腔作势和浪漫主义的无病呻吟,认为只有自己才是现实世界的真正代言人。现实主义摒弃了浪漫主义的想象灵感以及学院派的形式主义,既不强求一种美学理论,也不强求一种统一的风格,而是追求一种表现当时生活的客观又简单的视觉。他们提出"为生活为民众而艺术"的口号,确立描写真实生活为创作最高原则;提出直接描画当代生活和自然风光的主张;反对古典主义的因袭保守和浪漫主义的虚构臆造。普通劳动者渐渐成为绘画的主要形象,大自然也作为独立的题材受到现实主义画家的欢迎。

现实主义文艺思潮始于 19 世纪 30—40 年代的"巴比松画派",得名于 50 年代的库尔贝画展。它的形成与发展对欧洲各国的艺术都有极其深远的影响。代表人物有画家柯罗、米勒、库尔贝、杜米埃和雕塑家罗丹等。

(1) 现实主义绘画

19 世纪 30—40 年代,一群年轻的画家不屑于古典主义与浪漫主义的争论,聚集到巴黎郊外的巴比松村进行艺术活动。他们热爱大自然,反对学院派凭想象闭门造车的作画方法,主张面向自然,对景写生。这标志着法国民族风景画派的开始,它对后来的"印象派"绘画以及欧洲各国的风景画产生了巨大的影响。巴比松画派代表了法国 1830—1860 年间风景画的一个重要阶段。

柯罗(1796—1875)是巴比松画派的领袖人物,是 19 世纪法国最杰出的风景画家。他生于一个富裕的商人家庭,26 岁弃商从画,早年师从古典主义画家接受严格的绘画训练。后来到巴比松村和年轻的画家一起探索研究光和大气对绘画的影响,提出"走向自然,对景写生"的绘画原则。

柯罗艺术的最大特点是对自然的热爱和对生活的丰富感情。他常用抒情诗的韵调来赞美自然,画风幽雅抒情。柯罗众多的风景画都偏重于表现温柔、幽静、梦幻般的境界,富有迷蒙柔和的效果和亲切感人的魅力。代表作品有《茂特芳丹的回忆》等。柯罗是一位勤奋的画家,他终生未娶,一生画了近 3000 幅作品。

米勒(1814—1875)是 19 世纪法国伟大的现实主义画家,是巴比松画派的代表人物。他出身于农民家庭,性格朴实敦厚,对大自然和农村生活有特殊的情感,这使得米勒一生描

绘了大量表现农民生活和农村风光的绘画作品,因此,被誉为"伟大的农民画家"。米勒一生清贫、孤寂,坚持自己的艺术理想,生活给予他的欢乐实在是太少了,但他却给后人留下了许多光辉的杰作。其代表作有《播种者》《拾穗者》《晚钟》等。

米勒的作品单纯、朴实,毫无做作的痕迹。在他的笔下看不到华丽的色彩、骄人的形象,也没有戏剧性的故事情节。他以真挚的感情,朴实的造型描绘他所热爱和熟悉的生活,追求表现人的本性。所以,米勒的作品具有永恒的艺术魅力。

杜米埃(1808—1879)是法国批判现实主义艺术的创始人之一,最具有战斗精神的现实主义巨匠,杰出的油画家、漫画家。杜米埃爱憎分明,具有敏锐的洞察力,他不像米勒那样避开敏感的政治问题和社会问题,而是积极投身到社会之中,把握时代的脉搏,以笔代刀,剖析时代,针砭时弊,用夸张、象征等手法深刻地反映社会问题。杜米埃的作品,线条流畅,手法夸张,富有个性,代表作品有《卡冈都亚》《三等车厢》等。

库尔贝(1819—1877)是19世纪法国现实主义艺术的旗手。他积极倡导艺术的真实,主张师法自然,表现现实生活,提倡艺术为人生服务。1885年,因展览会拒绝接受他的两幅自己十分满意的作品,在展馆旁边自建木棚展出自己的作品,挂牌为"现实主义者库尔贝的个人展览会",并发表现实主义宣言,"现实主义艺术"因此得名。在古典主义和浪漫主义占绝对优势的19世纪,他的这一行为确是大胆的创举。库尔贝成为反对官方艺术、发扬现实主义精神的领袖人物。

库尔贝是一个自信而敢于坚持自己主张和敢于标新立异的艺术家。尽管他的作品被当时的人视为粗俗不堪而难以接受,但他从不放弃自己的艺术追求。正因为他的不懈努力,终于使现实主义成为法国画坛令人瞩目的艺术运动。他的艺术实践和理论对19世纪欧洲现实主义运动影响深远。他画路宽广,手法多样,在人物、风景、静物、肖像等绘画领域都取得了卓越的成就。代表作品有《画室》《奥尔南的葬礼》《打石工》等。库尔贝的绘画厚重结实,强调对象的量感,色彩饱和丰富。

(2)现实主义雕刻

19世纪法国现实主义美术不仅表现在绘画领域,雕刻领域也有所反映,出现了现实主义雕刻家罗丹。

罗丹(1840—1917)是19世纪法国最伟大的雕塑家,是继米开朗琪罗之后又一位杰出的雕塑大师。罗丹是一位旷世奇才,但一生坎坷,早年为了生计,从事各种辛苦的工作,直到40岁才小有名声。他反对学院派的艺术主张,作品一改传统雕塑精雕细刻、面面俱到的特点,不再追求完美和肖似,强调表现个人的感受,追求一种运动感和内在的生命力,追求雕塑作品的戏剧性和文学性。罗丹37岁那年创作了他的首件重要作品《青铜时代》,因形体的逼真被怀疑从真人身上翻制而得,致使沙龙拒绝展出他的作品。第二年在同仁的帮助下,才得以展出,罗丹因此赢得了一些声誉。随后,他接受了为一座博物馆制作大门装饰雕塑的任务。他以但丁的《神曲》为题材,创作了规模浩繁的宏伟力作《地狱之门》。整个雕塑塑造了186个人物形象,其中有世人熟知的《思想者》,历时37年之久,这是罗丹毕生心血的结晶。此外,罗丹还创作了代表他一生艺术最高峰的作品《巴尔扎克》。

罗丹一生创作了数量惊人的作品,这在雕塑史上是罕见的。这位"以石头为表现手段的思想家"用顽强的毅力征服了石头、泥块和青铜,并赋予它们以生命和思想。但他对自己的作品从没有感到满足,他说:"一件创作即使结束了,也还远非完美。"罗丹坚持自己的艺

术观点,对美的执着追求为世人敬重。

4. 印象主义

印象主义是19世纪欧洲艺术的重要流派,是现实主义艺术向现代派艺术过渡的一个阶段。它兴起于19世纪60—70年代,其锋芒是反对因循守旧的古典主义和矫揉造作的浪漫主义。19世纪最后30年,它成为法国艺术的主流,并影响了整个欧洲画坛。

19世纪60—70年代,一批年轻的艺术家不甘受传统观念束缚,他们走到一起,探讨艺术,志在革新。他们汲取了库尔贝、柯罗等人的经验,提倡户外作画,描绘自己亲眼见到的自然风光和现实生活,不拘泥于绘画技法,力求画出主观感受,强调个人风格。印象派画家否定了物体固有色的观念,强调条件色,主要致力于探索表现光色变化的新技法,不太注重绘画的主题情节。为了捕捉瞬息即逝的光色效果,他们多采用小笔触作画,画幅也较小。印象派画家使绘画变得更加丰富自由,更具有绘画性,是一次绘画的解放。

1874年,一群年轻的艺术家在巴黎的一间摄影室举办了名为"无名画家展览会"的画展,展览引起了学院派的非议,观众寥寥无几。有个批评家看了展览后,借用画家莫奈的作品《日出·印象》之名,讥讽这个画展的画家为印象派。这样的展览共举办了8次,第三次展览时,他们公开承认自己是印象派,并以此作为展览的名称。印象派就这样诞生了。

莫奈(1840—1926)是印象主义画派创始人之一,该画派的代表画家。他具有敏锐的观察力和高度的色彩概括能力,一生致力于光色的研究,善于捕捉视觉对色彩的瞬间感受和阳光、空气在物体上的微妙变化,作品充满生命活力和激情。《日出·印象》是他把握光线瞬间变化速写式的一幅习作。为了深入研究光色变化,他曾不厌其烦地画下不同时间和光线下的同一景物,先后写生创作了《草垛》、《卢昂教堂》等作品。呈现在画面上的是光与色的幻觉,虚略了结构、质感、造型等传统要素。莫奈晚年创作了《睡莲》组画,这是他艺术的巅峰之作,也充分展示了印象主义画家所追求的理想的画面效果。关于他的艺术可以用他自己的话来概括:"面对稍纵即逝的瞬间,将我的印象描绘出来。"这是莫奈的自白,也是印象主义的自白。

德加(1834—1917)是印象主义的重要成员,早年受过严格的古典主义艺术教育,有坚实的素描功底,擅长线条的运用。他不喜欢描绘风景,也不喜欢在外光下作画,尤好表现各种运动中的人物,特别是芭蕾舞女的形象,从而使他成为以画芭蕾舞女著称的画家。德加把精力集中在描绘舞台灯光下的光色变化,创作了一系列成功的作品,这在印象主义画家中是绝无仅有的。代表作有《舞台上的舞女》等。

5. 新印象主义

19世纪80年代中期,当印象主义在法国画坛方兴未艾时,又派生出了一种新的艺术流派——新印象主义。1886年,批评家阿赛纳亚历山大首次使用了这个词,主要是指一种新的绘画方法,也称为分色主义。

新印象主义利用光学科学的实验原理来指导艺术实践。他们认为,印象主义表现光色效果的方法还不够"科学",主张不要在调色板上调和颜料,应该在画布上把原色排列或交错在一起,让观众的眼睛进行视觉混合,然后获得一种新的色彩感受。画面上的形象由若干色点组成,好似缤纷的镶嵌画,所以该画派又被称为"点彩派"。因为它的理论是色彩分割原理,也叫"分割主义"艺术。

修拉(1859—1891)是新印象主义的创始人和主要代表。他早年在美术学院接受过传

统的艺术教育,作品始终带有古典气质。他崇尚理论,把理论看得高于感觉和直觉。尽管他用色点表现对象,但他十分看重对形体的塑造,这与印象主义是不同的。修拉的代表作品是《大碗岛上的星期天下午》。

6. 后印象主义

"后印象主义"不是"印象主义"和"新印象主义"风格的延续,而是对印象主义的突破与反叛。所谓"后印象主义",并不是一个艺术团体,他们没有发表过宣言,也未办过作品联展,只不过他们与印象主义有密切联系,但创作倾向又与印象主义不同,后来的美术史家为了将他们与印象主义区别开来,冠之以"后印象主义"名称。

后印象主义画家不满足于对客观物象的再现和对外光与色彩的描绘,他们强调抒发画家的自我感受,表现主观感受和情绪;在造型方面重视形体结构和构成形的线条、色块、体积;强调艺术形象不能等同于生活形象,即绘画不是科学,要依据画家的主观感受再创造,表现"主观化的客观"。因此,后印象主义画家的表现手法夸张、变形,追求个性化的艺术语言。千百年来,西方艺术都是建立在客观描绘对象的观念上,后印象主义则开始把艺术从客观再现转向主观表现。后印象主义的理论和实践导致了西方绘画同文艺复兴以来的传统开始决裂,至此,一种全新的艺术观念产生了,20世纪西方现代派艺术开始萌芽。

后期印象主义的代表人物主要是指塞尚、高更、凡高。他们的艺术观念和艺术实践是对印象主义的一种超越,更是对传统写实主义的一种反叛。

塞尚(1839—1906),从小受到良好的教育,青年时学过法律、文学。1862年赴巴黎专攻绘画,曾多次参加印象主义画展。后因艺术目标与印象主义不一致回到故乡埃克斯,潜心研究自己的艺术,创作了大批独具特色的绘画作品,成为开创现代绘画方面的一代宗师。

塞尚认为,绘画应当忠实于自己的感受,客观描绘物象。在尊重印象主义在外光和色彩上所取得的成就的同时,他专注于物象形体和结构的表现,追求一种坚实、永恒、和谐的感觉。他还认为结构是永恒的,不随外界条件和画家情绪的改变而变化。自然中的一切都是以球体、锥体、圆柱体的形式塑造出来的。为了追求心目中永恒的形和坚实的结构,塞尚画画不仅费时,而且还要求对象尽可能静止不动。这么苛刻的要求,导致很少有模特愿意为他工作,所以他的作品以静物画居多。其中最有名的作品《苹果和橘子》充分体现了塞尚一生的追求。

塞尚的出现在美术史上是一个分水岭。在他之前,美术是模仿再现的艺术;在他之后,美术不再强调客观自然的再现,而是画家主观情感的反映。塞尚的艺术对20世纪西方美术立体派影响较大,因此,他被西方美术家誉为"现代美术之父"。

高更(1848—1903),年轻时当过水手,后进入一家证券交易所工作,业余学画。35岁那年离开金融界做了一名职业画家,从此,失去优裕的生活,踏上一条无限孤独与苦难的艺术道路。

高更厌倦工业文明社会,一心向往原始自然的生活,对传统艺术的优美典雅也十分反感。他希望在原始民族、东方艺术和黑人艺术中寻找一种单纯率真的画风,创造出既原始神秘又有象征意义的艺术。43岁那年,高更厌恶了巴黎的都市生活,前往法国在南太平洋的殖民地——塔希堤岛,与当地的土著居民生活在一起。这时期是他一生中最重要的创作阶段。他画了许多反映当地原始人生活的作品,但由于当时美术界对他画风的不理解,再加上生活和家庭的不幸,高更愤世嫉俗,决定自杀,被人解救后画了著名的哲理性作品《我们从

哪里来？我们是谁？我们往哪里去？》。在塔希堤岛上，高更还画了描写当地风土人情的作品《手捧果物的女人》，那单纯强烈的色彩、粗犷的用笔以及东方风格的装饰性，使整个画面给人一种特殊的美感。

高更的绘画最初受印象主义影响，不久他放弃了印象主义的写实画法，强调自己的主观感受，追求东方绘画的线条，明亮的色彩和装饰性风格。他的艺术活动反映了当时欧洲艺术回归原始，追求表现生命本源，追求粗犷、奇异的倾向，在许多方面与文学中的象征主义思潮是一致的。高更的艺术对20世纪法国美术中的象征主义和野兽派有着重要的影响。

凡高(1853—1890)，荷兰画家，一生主要创作活动在法国，与印象派联系紧密，是"后印象主义"美术的主要成员。

凡高为人忠厚，热爱生活，视绘画如生命。但生活中屡遭挫折，饱受磨难，加之长期超负荷的绘画劳作，最终导致精神病发作而自杀身亡，年仅37岁。在短促的一生中，凡高用他全部的生命和火一般高亢的热情创造了一系列艺术杰作，取得了辉煌的艺术成就。这一切也最终使他成为名扬世界、誉满全球的艺术大师。

凡高不看重绘画的真实感，尽力表现内心的激情，表现对生命的渴望和追求。受印象主义和日本浮世绘的启发，努力寻找一种新的绘画语言。他总是力图用色彩揭示精神，用笔触线条传递情感的冲动。他的作品色彩强烈，形象夸张，笔触清楚流动，极富个性，给观众以强烈的震撼。透过作品我们可以感受到他创作时的激情和紧张，在他的笔下一切都不停地运动着，充满了生命的张力。这些特点在他的作品《向日葵》、《星月夜》中都得到了充分的体现。

图6-30 《马拉之死》

凡高在他短短37年的人生旅途中，艺术生涯只有10年，但他却给人类留下了一笔宝贵的艺术财富。他的艺术对后来的野兽派和表现主义影响极大。

（二）作品赏析

1.《马拉之死》 图6-30

法国，大卫。马拉是法国革命时杰出的革命家，雅各宾派的领导人之一，《人民之友》报的主编。由于长期从事地下工作，马拉得了严重的皮肤病。因公务繁忙，他经常泡在浴缸中一面治疗一面处理日常公务或写作。1793年7月，正在浴缸中办公的马拉被一个女保皇分子刺死。大卫受国民议会的委托，怀着无比的愤恨和满腔的激情，在马拉牺牲后三个月完成了这幅伟大的作品，忠实地记下了这一历史悲剧事件。作品如实地描绘了马拉被刺杀的情景：画面上马拉左手拿着信，右手握着鹅毛笔无力地垂落在浴缸外，身体侧倒在浴缸边沿上，双目紧闭，鲜血正从他的胸口流出来，沾有血迹的匕首扔在地上，浴缸旁的木箱上放着一瓶墨水和刚起草的文件。整个画面庄重、宁静。为纪念性地再现这一历史瞬间，大卫省略了一切无关大局的细节，强调整体，力求简单质朴。虽然画面表现的是血腥的暗杀，但大卫并没有对这一事件的凶残恐怖作形式上的渲染，而是在安详宁静中让人感到马拉刚正不阿的气节和崇高的

精神,同时也使人们认识到革命斗争的尖锐性。作品内容和形式的完美统一以及所表现出的强烈的艺术效果,使得这幅画成为这位革命家合适的纪念碑。

2.《泉》 图 6-31

法国,安格尔。《泉》是安格尔众多人体作品中最杰出的一幅,是他的艺术技巧和古典主义美学观点的最高体现。这幅画从 1820 年开始酝酿,直到 1856 年才最终完成,当时安格尔已 76 岁高龄。画面描绘了一个手托水罐正面站立的裸体少女,少女的造型整体上遵循古希腊雕刻的三段式原则,展现着 S 形的曲线美。安格尔把经过长期观察而抽象出来的古典美与写实美自然地结合在一起,塑造了一个健康美丽、充满青春活力、纯真无邪的少女形象,把人们带进了一个幽雅、静谧、崇高的精神世界。画家对美的恬静、抒情和纯洁性的表现,充分体现了他一生对"永恒的美"这一抽象概念的追求。

3.《凯旋门》 图 6-32

法国,查尔格林。凯旋门是法国"帝国风格"建筑的代表作之一,是巴黎标志性的建筑。它高 49.4 米,宽 44.8 米,厚 21.9 米,体量上超过古罗马君士坦丁的凯旋门。整个建筑规模宏大,构图简洁,装饰华丽,四周厚重的墙壁,给人以稳定、庄重的感觉。门墙内置有不少宣扬拿破仑战功的浮雕作品,门内还刻有随拿破仑征战立下战功的 386 名将军的名字。凯旋门现屹立于巴黎 12 条宽阔大道的交汇处,越发显得气势恢弘。它已成为法国资产阶级大革命凯歌式的纪念碑。

图 6-31 《泉》

4.《梅杜萨之筏》 图 6-33

法国,席里柯。作品于 1891 年在巴黎沙龙上展出,它惊人而具有震撼力的主题使人们为之哗然。它的出现意味着浪漫主义对古典主义的公开批判。它取材于当时法国一起严重的海难事件,即海军战舰"梅杜萨号"在开往非洲的途

图 6-32 《凯旋门》

中,由于指挥官的无能而不幸沉没。军官们抛弃了一只载有遇难者的救生筏,许多人因此丧生,最后只有剩下的几个人遇到搭救才幸免于难。而政府对失职的军官却十分庇护,引起社会的震惊。席里柯怀着激奋的心情,亲自走访幸存者收集创作素材,并对尸体、重危病人和画中要描绘的场景画了大量的写生,在此基础上创作了这一全社会关注的政治题材的作品。画面描写了筏上绝望的幸存者突然发现天边一线船影而挣扎着起来奋力呼救的情景。席里柯通过上升的金字塔形的构图,把人们的感情从死亡、绝望一步步升华到希望得救的激情上,激起观众的种种联想。全画气势恢弘,戏剧性的情节激越人心,人物塑造坚实有力,明暗对比强烈,色调森严,显示出这一悲剧事件的紧张气氛和震撼人心的力量。这一作品无论从

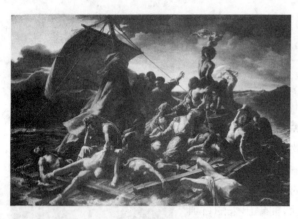

图6-33 《梅杜萨之筏》

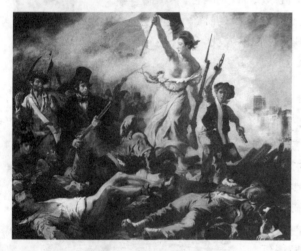

图6-34 《自由引导人民》

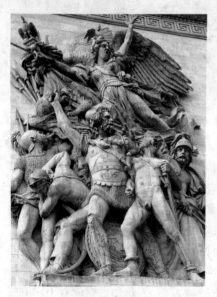

图6-35 《马赛曲》

题材内容还是艺术表现形式，都是对法国新古典主义美术的反抗，为法国浪漫主义美术的兴起奏响了序曲，被后人视为浪漫主义的伟大宣言。

5．《自由引导人民》 图6-34

法国，德拉克洛瓦。这是德拉克洛瓦最著名的浪漫主义杰作，具有划时代的意义。此画取材于法国1830年的"七月革命"，是一幅唤起理想主义、自我牺牲精神和追求自由的浪漫主义作品。画家大胆地将浪漫主义艺术常用的寓言象征手法和现实场景结合在一起。以象征法国资产阶级革命共和政体的自由女神作为全画的中心，她袒露前胸，跨越过摞了几层的死者，赤脚站在街垒上，高高举起法兰西共和国的旗帜，激励着战斗的民众奋勇前进；在她身旁和后面是革命的主要力量——无数奋勇战斗的巴黎工人、知识分子和市民，他们在硝烟弥漫的战场上勇往直前；三色旗帜的红、白、蓝在画面整体上烘托出共鸣的效果。作品中奔放有力的笔触，绚烂的色彩，高昂的战斗激情，使整幅作品犹如一支音调昂扬、节奏快速有力的战斗进行曲，是法国近代革命史上不朽的诗篇。

6．《马赛曲》 图6-35

法国，吕德。这是吕德以法国国歌马赛曲为主题而创作的一件高浮雕作品，安置在巴黎星形广场凯旋门上。它表现的是1792年法国人民在反抗普鲁士和奥地利等封建帝国的战争中，马赛的一支义勇军唱着军歌开赴巴黎参加战斗的历史事件。浮雕分为两层：上层是右手执剑、左手振臂高呼的象征民主自由的带翼女神；下层的各种人物与上面的自由女神相呼应，突出了法国男女老少万众一心、奋起保卫祖国的主题思想，正中那位浓发长须、情绪激昂的勇士举起战盔急速奔走，使人仿佛听到了他震耳的呼号。整个雕像结构严谨统一，人物情绪激昂奔放，运动感急速有力，极富艺术感染力，它充分反映了法国资产阶级革命时期广大人民群众昂扬的斗争精神。

7.《茂特芳丹的回忆》 图6-36

法国,柯罗。这是柯罗最成熟和最具风格的代表作之一。茂特芳丹是巴黎郊外一个风景秀美的地方,柯罗曾多次在那里写生,那里的风景给他留下了美好的回忆。这种回忆促使他创作了这一风景画。画面描写的是湖边森林一角,晨雾初散、清风和煦,清新的林地与湖面构成一片湿润朦胧的自然景色。一位身着红裙的女子正仰首摘取小树上的野果,树下有两个孩子,女孩低头采摘草地上的野花,男孩手指树上的果子。美丽的大自然中点缀人物活动,使自然与人构成艺术生命的整体。全画用色宁静幽雅,技法纯熟,意境清幽,春意盎然,具有浓厚的抒情色彩,体现了柯罗的画风,是柯罗最精致的"田园诗"之一。这是一幅理想的风景画,是画家终生崇拜自然、热爱自然的心灵写照。

图6-36 《茂特芳丹的回忆》

8.《拾穗者》 图6-37

法国,米勒。这是米勒最著名的一幅作品,作品展出后,引起了舆论界的广泛关注,产生了惊人的社会效果。画中重点刻画了三位农妇在收割后的麦地上捡拾剩落的麦穗的情景。她们弯着腰,没有优雅的姿态、美丽的外貌;有的只是结实浑圆的身体、粗厚质朴的衣裙和勤劳善良的品格。她们头顶烈日,平静而安详地劳动着,形象单纯而伟大,神态含蓄而庄重。画面的背景是辽阔的田野,晴朗的天空,远处依稀可见小山似的麦垛,忙碌的人群和村庄。整个作品表现手法极为简洁朴实,晴朗的天空和金黄色的麦地十分和谐地统一在柔和的色调之中,展现在我们面前的是一片迷人的乡村风光。米勒笔下的农民具有一种朴实、善良、憨厚和稚拙的美,永远散发着泥土的气息。米勒是伟大的农民画家,他的艺术是公认的农村生活的庄严史诗。

图6-37 《拾穗者》

9.《晚钟》 图6-38

法国,米勒。这是一幅最能体现米勒审美倾向、思想感情和艺术风格的代表作品。画面上,夕阳西下,苍茫的暮色笼罩着大地,远方传来了村落里教堂的钟声,一对农民夫妇放下手里的农活低头默默地祈祷,他们感谢上帝的恩赐并祈求保佑。大地一片寂静,仿佛可以听到钟声在空中荡漾的回响。在充满雾气的黄昏,大自然显得亲切而富有诗意,农民夫妇静静地

图6-38 《晚钟》

如雕像一般伫立在田间，形象是那样的孤立无助。落日的余晖洒满大地，也像圣光一样洒在他们身上，逆来顺受的农民已习惯于听天由命，这是一种虔诚而伟大的宗教感情。画家着重描绘了农民夫妇的虔诚和朴实，寄托了他对农民生活境遇的无限同情。米勒不愧是世界上最伟大的农民画家，他把简朴的生活转化成了不平凡的艺术，把人与土地的斗争转化成了美。我们从米勒的艺术中看到了生命，也看到了希望。

10.《三等车厢》 图6-39

法国，杜米埃。这是一幅具有鲜明政治倾向的风俗画，题材来自杜米埃亲身经历的旅途见闻。画面描绘了三等车厢内一组贫苦人物的形象，反映了社会下层人民的真实生活。画上明亮的光线从车窗投射进来，把前面两个农妇的形象照耀得分外明确。那位两手抱着篮子的老年妇女似在静穆地沉思，脸上的皱纹向人们诉说着生活的艰辛；在她身旁是一个抱着小孩的农村妇女，朴实的母爱进一步唤起了人们对社会现实深深的思索；

图6-39 《三等车厢》

另外还有一个斜着身子打盹的小男孩似已进入梦中，身旁的木箱说明了年幼的他为了生活也在四处奔波，疲惫不堪。车厢里显得十分拥挤，后排的旅客也都是忙于生计、风尘仆仆的样子。杜米埃在油画上也像他的版画一样，喜欢用线条，明暗处理非常单纯，他不重视学院派的一套正规画法，因此他的油画总给人一种未完成的印象。他的艺术不追求形象本身给人的感染力，而在于形象所反映的事物的本质。杜米埃的艺术直率地反映了时代，他不愧是19世纪法国批判现实主义艺术的巨匠。

11.《画室》 图6-40

法国，库尔贝。《画室》原名《在我的画室里。一个集中了我7年艺术生活的真实的谎言》，画家想对自己的生活和思想状况做一次总结。艺术家的工作室是凌乱的，但是画布上的绘画却表现了一片美好的景色，并不带有生活环境中的痕迹。在画面中央，画家库尔贝侧坐在那里描绘奥尔南附近的风景，裸女模特和少年注视着这些。画家右侧的人物群像是画家的朋友，还有工人、画

图6-40 《画室》

家等。左侧的人物群体是悲惨、贫困的人群。库尔贝以吃奶的婴儿、孩子、模特和画家背后的骷髅来暗示生命的循环，画面中充满了寓意。

12.《打石工》 图6-41

法国，库尔贝。《打石工》是库尔贝根据亲眼所见的真实情景，并请两位打石工人到画室当模特，面对真人写生创作的一幅现实主义伟大杰作。画面上描绘了两个身着粗布衣服的打石工人，在烈日下的道路边疲惫地工作着，动作沉重而迟缓，石块和工具堆放一边，传达出一种悲凉的情调。当时官方艺术主张表现所谓崇高的题材和富有浪漫主义色彩的情节，

很少有人用这么大的画幅描写社会底层平凡的劳动者。因此,这幅画一展出便遭到各方人士的反对和围攻。在这幅画里,库尔贝以刚劲稳健的笔法塑造了采石工人雕刻般的立体感。画面上的岩石、卵石、铜锅等物体给人以强烈的触觉感和坚实感。与真人一般大的人物形象则给人以庄严雄伟的感觉。这种直率大胆、不作丝毫粉饰地描绘所见事物的精神,对欧洲现实主义运动有着广泛而深远的影响。

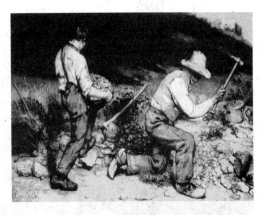

图 6-41 《打石工》

13.《青铜时代》 图 6-42

法国,罗丹。这是罗丹的成名作,也是引起争论的一件雕塑作品。罗丹以现实主义手法塑造了一尊男性裸体雕像,人物形象似一个刚起身伸着懒腰的青年。罗丹赋予这个形象以深刻的思想意义,意欲表现人的觉醒和对未来的希冀。这件作品罗丹是根据真人认真写生创作的,作品以忠实于自然的真实感和蕴含的内在力量,打破了学院派美术那种虚假的作风。尽管这个裸体男像处于半醒状态,外表也并不细腻,但令人感到他身上的肌肉似乎在颤动,呼吸在起伏。作品的真实感遭到了学院派的非难,他们污蔑作品是罗丹从真人身上翻制下来的,故拒绝展出该作品。后来其他艺术家联名为罗丹申辩,作品才得以展出。政府为了弥补罗丹的损失,授予《青铜时代》三等奖章,罗丹也因此一举成名。

14.《思想者》 图 6-43

法国,罗丹。这原是罗丹的作品《地狱之门》门框上方中央的一个雕塑形象,后来被放大独立出来。最初曾命名为《诗人》,意在象征意大利诗人但丁对地狱中的种种罪恶的思考。雕像《思想者》塑造了一个强壮结实的裸体劳动者的形象。他正低着头苦苦沉思,为人类的一切烦恼冥想。他那深沉的目光以及手背触及嘴唇的姿势,表现出一种极度痛苦的心情。他俯瞰、默察着所有这下面的情景,他同情人类,但又无法对那些罪犯作最后的审判。整个雕像缩成一团,每一块肌肉都处于紧张状态,让人感到他仿佛不仅用头脑在思考,而且全身的每一块肌肉、每一条神经都处于紧张的思考之中。人物的造型显然受到米开朗琪罗的影响,那放在左腿上的右肘造成的动势,形成了富有表现力的身体扭转,更加让人感觉到他是个觉醒的猛士,身体里蕴藏着巨大的能量。罗丹逝世后,这座雕像被安置在罗丹墓前,人们根据它的形象习惯称它为《思想者》。

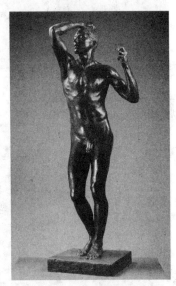

图 6-42 《青铜时代》

图 6-43 《思想者》

15.《巴尔扎克像》 图 6-44

法国，罗丹。这是罗丹最重要的雕塑作品，罗丹说："它是我一生中创作的顶峰，是我全部生命奋斗的成果，是我的美学原理的集中体现。"巴尔扎克是罗丹敬慕的 19 世纪法国的文坛巨星。为了塑造好巴尔扎克像，罗丹做了大量的探索研究，历时 6 年，最后决定把巴尔扎克刻画成一个在灵感的召唤下，深夜裹着睡衣沉浸在强烈的创作激情中的形象。雕像的头显得稍大，头发散乱，魁梧的身材连同双手都裹在一件宽大的睡袍里，显得简洁凝练，富有整体感。这一作品完全摆脱了古典雕塑的模式，显得粗犷、自由，类似中国画中酣畅淋漓的大写意，突出地表现了文学家的精神气质。用罗丹自己的话说："我考虑的是他的工作热情，他的艰难生活，他的不息的战斗，他的伟大胆略和精神。我企图表现所有这一切。"但是看惯了精致幽雅的古典雕塑的人们很难接受这件作品，他们嘲讽作品是"裹在麻袋中的癞蛤蟆"。罗丹也因此受到人们的责难和攻击。当时的人们还没有认识到这件作品已开创了一个全新的时代，事实上连罗丹本人也没有超越它。直到罗丹去世后 20 年，人们才发现这尊雕像超凡的艺术魅力，1936 年法国政府决定把雕像安置在巴黎街头供世人瞻仰，真正的艺术终于放射出了灿烂的光辉。

图 6-44 《巴尔扎克像》

16.《日出·印象》 图 6-45

法国，莫奈。这是莫奈近乎速写式的一幅风景画，描绘的是法国勒阿弗尔港口一个有雾的早晨的景色。这幅画在 1874 年被批评界视为丑闻，还为该运动带来了一个名字，并一直被看做是印象主义的宣言性画作。它看上去好像未完成，轮廓模糊，没有体积感，也没有深度感，使这幅画有点抽象。太阳透过晨雾慢慢地升起来，黑色的小舟，薄雾成为粉红色，水面泛着绿色与紫色的光，这个世界是真实的，又是幻觉的，它每时每刻随着太阳光而变化着，画家运用神奇的画笔将这瞬间的印象永驻在画布上，使它成为永恒。

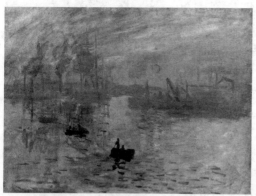

图 6-45 《日出·印象》

17.《池塘·睡莲》 图 6-46

法国，莫奈。这是莫奈晚年所创作的印象主义的永世之作。1890 年之后，莫奈有了自己的郊外别墅，并建有水上花园，池塘内植有荷花、浮萍、水藻类。这幅画描绘的就是水上花园里池塘的景色。

图 6-46 《池塘·睡莲》

整个画面只见一片翠绿色，荡漾着阵阵涟漪，红荷点点，天光水色，无边无际，展现在人们面前的是一个蓝绿色的迷人的梦幻世界。画面上浮光掠影的效果达到了登峰造极的境界，甚至已带有抽象的意味，技法老练成熟，色彩对比强烈。在画面中存在着一种内在的美，它兼备了造型和理想，使画更接近音乐和诗歌。莫奈因此被称为创造色彩交响的"绘画音乐"大师。在1981年第一次世界大战停战日，莫奈把作品《睡莲》组画献给了饱受战乱之苦的祖国。

18.《舞台上的舞女》 图6-47

法国，德加。德加喜欢表现运动中的人物姿态，擅长描绘芭蕾舞女题材的作品，《舞台上的舞女》是他艺术风格的典型代表作。他以新颖的构图和艳丽明快的色彩描绘了一位舞姿轻盈的舞女，在舞台灯光的映照下，舞女的皮肤和衣裙显出极富魅力的光色变化，给人一种迷幻的神秘感。那动人的光色效果以及画家活泼潇洒的用笔使得画面更加栩栩如生，充分显示了德加运用线条的精湛技巧和熟练驾驭色彩的能力，也使我们清楚地看到德加扎实的造型能力。作品内容与形式的高度统一和完美结合，使这幅画成为舞女题材作品中最出色的一幅。

图6-47 《舞台上的舞女》

19.《大碗岛星期天的下午》 图6-48

法国，修拉。这是一幅最能体现"新印象派"绘画原理的代表作品，画面描绘了人们在塞纳河阿尼埃的大碗岛上休息度假的情景。阳光下的河滨树林间，人们在休憩、散步、垂钓，河面上隐约可见有人在划船，午后的阳光拉下人们长长的身影，画面宁静而和谐。为完成这幅作品，修拉画了30多幅习作和色彩稿，整整花了两年时间。修拉的画预示了塞尚的艺术以及后来的立体主义、抽象主义和超现实主义的问世，使他成为现代艺术的先驱之一。

图6-48 《大碗岛星期天的下午》

图6-49 《苹果和橘子》

20.《苹果和橘子》 图6-49

法国，塞尚。静物是塞尚最喜欢描绘的对象，因为静物可以让他长时间冷静地观察研究，以追求他心中永恒的形和坚实的结构。这幅《苹果和橘子》是他重要的代表作，充分体

现了塞尚的艺术特色。一块白桌布上随意堆放着果盘、瓷杯和水果。在这一作品中,塞尚完全抛弃了以明暗造型的传统手法,只用色彩的冷暖转折来造型。画面找不到传统绘画的光影,也缺少空间透视。色彩单纯,白色的桌布与鲜艳的水果形成强烈的对比,反衬出色彩的冷暖关系。画家没有表现物体的质感,却刻意塑造了每个物体的结构,使物体具有坚实、永恒的性格。

21.《我们从哪里来?我们是谁?我们往哪里去?》 图6-50

法国,高更。这是一幅以异教徒和土著人的生活为题材的宗教画,同时也是高更以最大热情完成的哲理性作品。作品创作于1897年12月,当时正值他一生中苦难最多的一年。女儿的离世加上债务缠身,使他丧失了生活的信心,于是,他仅用一个月的惊人速度,在近4米长的粗麻布上描绘了这幅作品。

图6-50 《我们从哪里来?我们是谁?我们往哪里去?》

画面是宗教意境和现实的组合,画中所表现的形象都是一种综合的暗示。作品描绘了一片热带丛林,画面中央有一个塔希堤人正在采摘野果,右侧是几个祈神的半裸体妇女,画面左边画有小女孩、青年妇女和老妇女的形象,后面是一尊神秘的神像,地面上有各种动物形象。在阳光的照射下,一切都呈现出一种原始的神性,似乎在向人们展示从生到死的生命历程,也似乎暗示生命的奥秘与难以理解的生和死的哲理。这幅作品实际上是高更极其苦闷的内心世界的反映。全画色彩斑斓绚丽,没有透视感,色彩和形体都呈现为装饰化的平面,人物形象单纯稚拙,充分体现了高更那具有原始意味的装饰性画风。

22.《手捧果物的女人》 图6-51

法国,高更。这幅画描绘的是塔希堤岛上的妇女劳动生活的一个场景。两个半裸体的年轻女子站立在一片浓密的树阴下,一人手捧盛满果子的盘子,另一个手捧鲜花,形象端庄,展现了塔希堤少女那健康壮实、充满蓬勃生机的躯体。画面用大面积平涂手法表现,人物棕红的肤色、鲜红的果子与黑色的短裙和苹果绿的披肩形成了鲜明的色彩对比。背景是暗绿色的树荫和充满阳光的橙色天空,既表现了原始的热带风光,又协调了前景的色彩对比。高更没有写实地描绘他所见到的景象,而是融合了自己的感受,以稚拙的笔法、平面化的装饰

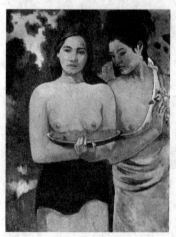

图6-51 《手捧果物的女人》

手法和强烈的主观色彩,描画了带着原始味道的异国风情。画面洋溢着一种生动、明朗、单纯的"原始之美"。

23.《向日葵》 图6-52

荷兰,凡高。向日葵是凡高最喜欢描绘的对象,在他眼里,向日葵已不是普通的花,而是有着金黄色彩的太阳之花,是热情、光明和生命的象征。这幅《向日葵》是凡高最著名、最杰出的代表作品。他以丰富多变的黄色、奔放的笔触,刻画了一丛插在陶罐中的向日葵花。在含有蓝色的白色背景的衬托下,向日葵花就像一团团生命幻化的火焰,绚丽灿烂,向人们展示着它那蓬勃的生命力。凡高说:"这是爱的最强光。"凡高受到日本浮士绘版画的影响,画中形象几乎没有明暗变化和立体感,但画面单纯明快,极富装饰趣味。那厚重的颜色、铿锵的线条、浮雕似的笔触不但丰富了视觉触感,而且展现出凡高热爱生命的激情、顽强的意志和狂热的个性。凡高强调画家要表现主观感受,不能冷漠地模仿客观物体。这幅画是他内心情感世界的写照,更是一曲高亢的生命赞歌。

图6-52 《向日葵》

24.《星月夜》 图6-53

荷兰,凡高。《星月夜》是凡高生命后期的作品,画家以奔放的类似旋风般的条状笔触,描绘了夜空中奇特的月光和星星。夜幕下,道路旁的柏树犹如黑色的火焰,狂放卷曲的线条相互扭结着窜向天空,在蓝色和黄色交错的旋涡之中,天空仿佛是一条滚滚向前的湍急的河流,使人感到不安、悸动。这是凡高那躁动不安的内心情感的自然流露,其中也包含着画家身受精神创伤后的某种非理性的成分。凡高的画没有故作惊人之举,也没有深奥的道理,只是用一种单纯的艺术语言,抒发自己对自然和生命的热爱。

图6-53 《星月夜》

他强调主观感受和炽热的情绪的表达,善于使用高纯度的颜色,画面色彩鲜艳明亮,笔触狂放,具有强烈的个性特征。

二、19世纪英国美术

(一)概述

19世纪的英国美术以风景画最为突出,在欧洲影响也最大。19世纪初,英国成立了水彩画协会,进一步促进了水彩画的发展。不少水彩画家以地方为特色形成各种画派,他们用水彩画记录本土和东方国家的风土人情,产生了一大批优秀的水彩画家。与此同时,有许多画家开始青睐油画风景,在意大利古典主义和荷兰自然主义风景画的影响下,英国风景画从不被人们重视的地形画发展成为与肖像画、历史画比肩的独立画种。代表英国19世纪风景画最高成就的画家有特纳和康斯太勃尔。

特纳（1775—1851），出生于伦敦，父亲是一个理发师。1789年进入皇家艺术学会学校学习绘画，1790年在艺术学校第一次展出自己的水彩画作品，因成绩突出，24岁那年被选入皇家美术协会，28岁成为英国皇家美术学院有史以来最年轻的院士。特纳早年以水彩画为主，后期以油画为主。他的风景画与众不同，在他的艺术中贯穿着哲学思想："面对大自然永恒的壮美，人生的历程是短促而虚幻的。"他曾到法国、意大利游历，深受古典主义画家洛兰的影响。特纳感觉敏锐，富于幻想，善于精密地观察大自然，悉心领悟风景的诗情画意。他改变了英国传统绘画的叙事性，画面抒情奔放，充满浪漫主义激情。作品采用大胆独特的构图和缤纷的色彩，造成如梦如幻的景象。他的风景画是人与大自然的史诗，表现了大自然无比的崇高和壮美。特纳的绘画技法对以后包括印象派在内的画家都产生了深远的影响。特纳被公认为英国绘画史上最杰出的天才之一。其代表作品有《战舰归航》、《雨·蒸汽·速度》等。

康斯太勃尔（1776—1837），出生于萨福克州一个磨坊主的家庭，家乡美丽的自然风光对他一生的艺术都产生了影响。1799年康斯太勃尔考入皇家美术学院学习，1819年被选为皇家美院院士。1824年在巴黎展出了三幅作品，引起法国画坛的重视，并因此获得查理五世的一枚金质奖章。

康斯太勃尔主张直接向自然学习，人的精神与自然应保持一致。他在仔细观察和热情描绘大自然的过程中发展了油画技法，是英国完整地领会油画造型语言的大师之一。他抛弃了传统油画的棕褐色调子，让自然的草地树木恢复了本来的色彩，我们可以从他的画面上感受到阳光和空气。康斯太勃尔的画真实、自然、纯朴，充满生气，能唤起人们对大自然的热爱。其代表作《干草车》以绚丽的色彩和抒情的笔调再现了英国农村的美丽风光。

（二）作品赏析

1. 《战舰归航》 图6-54

英国，特纳。特纳的风景画没有传统的单纯与和谐，而是追求动荡不安、戏剧性的效果以及令人目眩的奇光异彩。在用色上，他大胆突破古典模式，极大地提高了油画的主要艺术语言——色彩的表现力，有"色彩的魔术师"之称。特纳是英国印象派绘画的先驱。《战舰归航》是他的代表作之一。作品描绘了一艘过去曾屡建战功的帆船战舰"特美雷尔号"，正被一艘使用新发明的蒸汽机轮船拖回码头拆卸的情景。特纳在这一作品中着重表现的是夕阳西下时海面上丰富的光色变化和冷暖色调的强烈对比，体现了他对色彩变化的特别关注和鲜明的艺术特色。

图6-54 《战舰归航》

图6-55 《干草车》

2.《干草车》 图6-55

英国，康斯太勃尔。《干草车》是康斯太勃尔最著名的风景画，1821年在法国巴黎沙龙展出时，许多法国画家为之倾倒。画面的前景是一辆正涉水行进拉着干草的大车；中景是几间农舍和茂密的树丛；远景是阳光照耀下的一条茂密的林带和广阔的田野，明亮的蓝天上飘着银白色的云朵。整个画面充满了阳光和浓郁的生活气息，绚丽的色彩、抒情诗般的格调和细微的描写使得观者感到身临其境的真实和亲切，一切是那么的宁静、和谐、优美而又充满生机。

三、19世纪俄罗斯美术

(一) 概述

俄罗斯作为一个统一的国家，建立于公元10世纪，历史上称为"古俄罗斯"。由于长期处于分裂和外族统治状态，加上国内落后的封建农奴制，古俄罗斯的经济、文化一度处于闭塞落后的状态。18世纪彼得大帝执政，为了使落后的俄罗斯加快发展进程，实行了一系列强有力的改革措施。改革使俄罗斯经济得到了发展，文化艺术事业也日益兴旺。19世纪，随着俄罗斯资本主义的发展，加上法国大革命的影响以及拿破仑军队入侵激起的爱国热情，使资产阶级民主革命运动不断高涨，思想空前活跃。俄罗斯进入了一个崭新的历史阶段，在许多领域都出现了世界著名的人物，美术方面也是人才辈出，群星璀璨，俄罗斯迎来了文学艺术繁荣昌盛的伟大时代。

19世纪下半叶，当西欧的现实主义日渐衰弱时，俄罗斯以"巡回展览画派"为代表的批判现实主义绘画却达到了前所未有的高度，它标志着俄罗斯的美术已走向成熟。

"巡回展览画派"是俄罗斯19世纪最重要的进步艺术团体，正式名为"巡回艺术展览协会"简称"巡回画派"。在1871—1923年的半个世纪里，它在俄罗斯各地举办了48次巡回展览。在这个影响世界画坛的现实主义画派里，出现了集肖像画、历史画、风俗画题材于一身的杰出画家列宾，历史画家苏里柯夫，风景画家列维坦等人。他们吸收了西欧现实主义和印象主义画派的营养，站在革命民主主义的立场上，描绘俄罗斯人民的生活以及历史事件，揭示现实社会的矛盾，讴歌美丽的大自然，给世人留下了一幅幅不朽的杰作。

列宾 (1844—1930) 是19世纪俄罗斯最著名的画家，"巡回画派"杰出的代表人物。1863年进入彼得堡皇家美术学院学习，在那里接受严格的绘画技法训练，打下了坚实的造型基础。受当时革命民主主义思想的影响，他坚持以批判现实主义的创作方法，反映俄罗斯的社会现实和人民的疾苦，创作了许多优秀的风俗画和历史画。《伏尔加河上的纤夫》是他的代表作品，深刻地表现了沙皇统治下人民的苦难生活以及人民对美好生活的渴望。

列宾的油画题材广泛，技法超群，有着卓越的构图技巧，形象写实生动，艺术感染力较强。他的艺术代表了"巡回画派"现实主义艺术的最高成就。

苏里柯夫 (1848—1916) 是与列宾并列的一位"巡回画派"的代表，以擅长历史题材的绘画闻名于世。他在历史画创作中体现了"巡回画派"的最高原则。1870年苏里柯夫考入彼得堡皇家美术学院学习，得到"一级艺术家"的光荣称号。在校期间，他就表现出对历史题材的极大兴趣，毕业后把主要精力集中到历史画的创作上。1879年开始创作著名的历史三部曲《近卫军临刑的早晨》、《缅希柯夫在别留佐夫》、《女贵族莫洛卓娃》，从此奠定了他在俄罗斯画坛的重要地位。1881年苏里柯夫正式成为"巡回画派"的成员。

苏里柯夫主张尽可能客观地表现历史,揭示历史事件中错综复杂的社会矛盾。他的历史画具有深刻的含义,发人深省。他还善于处理宏大的人物众多的画面,油画技艺精湛,色调优美,特别重视人物心理的刻画。

列维坦(1861—1900)是俄罗斯杰出的风景画大师,"巡回画派"的成员之一。他是一个优雅沉着的犹太画家,学生时代就被公认为"天才",但列维坦一生苦短,少年时代饱受贫困折磨,当创作顺利、荣誉来到时,却被疾病缠身,1900年因病与世长辞。

列维坦对俄罗斯的大自然有着独特深刻的理解,他将自己深邃的思想和丰富的情感融入风景画创作中,尤其善于从平凡的自然景物中发掘诗意的美。他的风景画不仅展现了俄罗斯美丽的自然风光,而且被赋予了特别的社会意义和人类的情感,他确立了"情绪风景"形式。列维坦的作品以抒情见长,笔调生动亲切,色彩沉稳,充满诗意,内蕴丰富,令人回味。他的代表作品有《弗拉基米尔道路》、《晚钟》等。

20世纪初,"巡回画派"逐渐失去了原先的活力,最终退出历史舞台,但他们的大量作品,不仅丰富了俄罗斯文化艺术的宝库,也为世界艺术史写下了光辉的篇章。19世纪的俄罗斯现实主义绘画也曾对我国的绘画艺术产生过重大影响。

图 6-56 《伏尔加河上的纤夫》

(二)作品赏析

1.《伏尔加河上的纤夫》 图 6-56

俄罗斯,列宾。《伏尔加河上的纤夫》是列宾最著名的批判现实主义杰作。这幅画采用横式构图,以伏尔加河作为俄国的象征,通过对伏尔加河上一群纤夫的刻画,反映了在沙皇的黑暗统治和残酷剥削下俄国人民的苦难生活,引导人们去深思俄罗斯的现实和未来。为了更好地展示纤夫们的性格特征和内心世界,列宾做了极为深入的观察和体验。作品中11个纤夫分成三组,安排在与伏尔加河几乎平行的位置上,这样使每个人物的性格特征和精神气质都得到精细的刻画,人物形象之间形成鲜明的对比。画面上人物高低错落,形成一种有力的节奏感。骄阳似火的伏尔加河畔,荒凉的沙滩,一队衣衫褴褛、筋疲力尽的纤夫正迈着沉重的脚步吃力地拉着一艘货船。从他们黝黑的肤色和破烂的穿着可以看出这是一群饱经风霜的人们,为了得到一块面包而不得不廉价地出卖自己的劳动力。美丽的俄罗斯风景与受着苦难折磨的纤夫们形成了鲜明的对比,更加强了全画的悲剧气氛。列宾的这幅画不仅反映了俄罗斯人民的苦难和不幸,同时也歌颂了俄罗斯人民伟大的精神和蕴藏的无穷力量,号召人民只有起来抗争,才能改变自己的命运。

2.《近卫军临刑的早晨》 图 6-57

俄罗斯,苏里柯夫。作品取材于17世纪末俄罗斯历史上的一个真实事件:彼

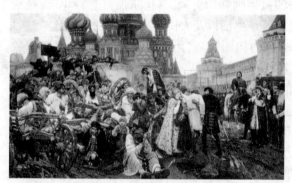

图 6-57 《近卫军临刑的早晨》

得大帝为了实施俄国的全面改革镇压了近卫军的反叛，195名近卫军被处以死刑。画面描绘的就是近卫兵在红场上被行刑前的情景。悲剧性的画面从东正教教堂和耸立着一排排绞架的广场前展开。画面的左边和前景描绘的是近卫军的家属，他们代表反对改革的保守势力；画面的右后面是骑在马上的彼得大帝和他的臣仆们，代表了支持改革的革新势力；另外，还有彼得大帝请来的外国官吏和常备军。苏里柯夫在作品中没有表明谁是谁非，而是以高度的真实性揭示了这一历史事件的本质和它的复杂性，反映了当时进步与保守两种势力、统治者与人民群众之间的矛盾和斗争。他深知两种力量的矛盾冲突是不可避免的，俄罗斯必须前进，而人民的力量才是伟大的前进的动力。作品既歌颂了人民的意志和反抗精神，也预示着彼得大帝改革的历史必然性。全画构图宏大、人物众多、色彩丰富，具有鲜明的俄罗斯民族风格，是俄罗斯历史上第一幅杰出的历史画。

3.《弗拉基米尔道路》 图6-58

俄罗斯，列维坦。作品描绘了一条驿车的车轮压出的通往远方的小路。这是一条被沙皇流放的进步知识分子去西伯利亚服苦役的荒凉道路。道路一直延伸到地平线的消失点，极其简洁的构图却蕴含了一种阴郁与惆怅的情绪，象征着俄罗斯进步事业所蒙受的漫长的苦难历程。这幅画展出后，勾起了许多爱国志士对苦难岁月的回忆，在社会上产生了强烈的反响。

图6-58 《弗拉基米尔道路》

4.《晚钟》 图6-59

俄罗斯，列维坦。《晚钟》是列维坦对俄罗斯大地所唱的颂歌，它出色地描绘了俄罗斯农村夏日傍晚的景色。画面上夕阳映照着大地，丰富的色彩与柔和的光线交融在一起，清澈的河水静静地倒映着夕阳下多彩的天空，一切都是那么的真实、自然、亲切。从远处丛林中的古老教堂传来的阵阵钟声，打破了傍晚的宁静，使大自然充满了诗意，它就像一首优美的抒情诗，令人陶醉。

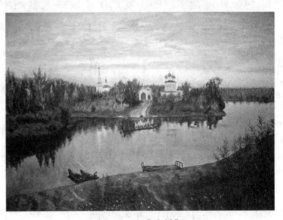

图6-59 《晚钟》

第七章

西方现代美术作品选析

20世纪是最接近当前的时代，艺术与设计经历了空前的繁荣，风格多样，流派纷呈，绘画、雕塑、建筑等在继承19世纪成就的基础上又有长足的发展与变化，设计则作为一个新门类出现，从而改变了我们的生活。

进入20世纪，随着欧洲工业革命成果在科技和经济领域的逐渐凸显，两次世界大战对于世界格局的重新构建，加之战后欧洲经济的恢复和美国的迅速崛起，这一系列重大变化，使得20世纪的整个西方社会在经济、政治、文化等诸多领域呈现异常独特的现象。美国预言学家贝尔说："视觉艺术的变化是社会结构发生根本变化的征兆。"就美术而言，一轮又一轮的更新与演绎，也有力地诠释和佐证了社会结构的某种变化。

与19世纪的美术现象所不同的是，这一时期的绘画流派更加丰富多样，绘画风格也更为大胆肆意，绘画对于社会、政治以至人性等问题的反思和干预日渐增多，已不局限于一种赏心悦目的感官体验和对于其他学科领域的简单借鉴；在雕塑与建筑领域，形式美学风格被予以提倡，形式与实用的关系问题被反复论证，已经很难寻求与以往风格相似的美学规律了；包豪斯设计学校的出现祭出了设计大旗，形成了与绘画、雕塑齐头并进的格局，极大地改变了人们的生活方式，刺激了社会生产力的进一步发展，间接改变了人们的思维和审美。

第一节 绘画和雕塑

一、概述

在此前的19世纪中叶，资本主义社会的迅猛发展迎来了工业革命，人们的生活方式、思维方式及生活习惯也随之改变。随着对世界和自然的认识，特别是对东方艺术的认识，欧洲的艺术家们得到了启发。他们纷纷从民间艺术、中世纪艺术、东方艺术、非洲艺术、美洲艺术中汲取营养。打破旧有的传统模式是当时欧洲艺术家的普遍愿望，20世纪上半叶西方现代艺术在观念上发生着巨大的变化。19世纪照相术的发明，使再现的写实主义绘画被摄影取代，绘画必然要另择其路，由再现走向表现，由描写客观物质的形态走向表现画家自我内在精神。魅力四射的东方艺术在线造型的平面写意中充满了巨大的表现力，更令渴望革新的西方艺术家们惊奇与清醒：模仿写实只是一种艺术观，不冲破这种传统，艺术的天地难以拓宽。于是，后印象派画家率先冲破传统观念的束缚，强调主观精神表现，塞尚开始以主观概括对象，远离客观模仿；凡高则以极富激情的色彩和笔触表现个人内心的强烈情感；高更却以象征性、神秘感表现自己思索中的可视形象，他们共同开创了西方现代美术的先河。

（一）绘画

20世纪初，现代工业文明改变了人与人之间的关系，也改变了传统的生活方式，加快了生活节奏。现代科技的发展也改变了人与自然的关系，使得人类的眼睛从宏观世界延伸到微观世界，因此现代艺术家必然要创造和选择新的艺术语言去表现自己所认识的新世界。绘画不再作为自然的奴仆，艺术界倡导"为艺术而艺术"。现代哲学直接影响了现代美术创作，叔本华的唯我主义的本体论思想、唯意志论观点导致认识论上的直觉主义，这使得艺术家的天才和灵感升华为艺术创造的根本。对欧洲及其他地方的人们影响最为深远的当推弗洛伊德，他对人的精神领域作了全面的分析和揭示，强调人类本能需求的重要性，主张情感与感观，尤其是无意识的冲动，要远比主导人类行为的理性思考更为重要。这些理论都成为现代艺术创作的源泉。20世纪上半叶的西方美术被称为"现代主义"或"现代派"美术，它是指20世纪以来具有前卫和先锋特色，与传统美术分道扬镳的各种美术思潮和流派。

20世纪西方现代绘画大致可分为两个阶段。第一阶段是20世纪初至1945年第二次世界大战结束；第二阶段是二战后一直到今天。第一阶段是现代主义占主流地位，兼有其他传统的、学院派的艺术，这一阶段的中心是法国的巴黎。巴黎几乎成为欧洲现代派美术的发源地，这里不仅诞生了野兽派、立体主义等现代艺术流派，也培养出众多具有先锋意识的现代派画家。《亚维农少女》是传统美术与现代美术的分水岭。

第二次世界大战以后，现代艺术中心从巴黎转向美国的纽约。二战后的美国迅速崛起，成为一个商业化社会最发达的国家，在那里出现的新风潮比欧洲变异的速度更快、更频繁。第二阶段是第一阶段的延续和发展，出现了与现代主义既有联系又有区别的各种艺术思潮和流派。

20世纪的西方美术不停地发生着变化，与先前的西方美术流派相比，存在着很大的差异，各种思潮风起云涌，各种流派此起彼伏，新的艺术局面不停地被更新的局面所取代，其纷繁与芜杂的流派变化，为世界美术史所未有。

20世纪初出现的流派纷呈的现代主义美术运动，是西方美术发展的必然与延续，只不过是求变求新的艺术精神以"反传统"的姿态表现得更集中、更强烈、更明确。后印象派画家率先与传统决裂，在绘画中注入画家主观解释的永恒的形体和坚实的结构，创作出突破时空制约的具有象征意义的绘画，并首先在绘画中运用明亮的色调和颤动奔放的线条传达炽烈的思想与情感。他们首开西方现代美术之先河，以其理论和实践引领着19世纪美术向20世纪美术的过渡。从此，众多的现代流派相继登上了西方美术历史的舞台。

（二）雕塑

从19世纪掀起变革之风，到了该世纪末，明显地流露出一种倾向，即反对那种发端于古希腊、罗马，确立于文艺复兴，并在此后数百年间得到继承的再现性美术传统。西方和非西方的异质美术精神日渐扩展，最终形成20世纪西方美术反传统的革新大潮。

在这股强劲的风气感染下，一群又一群雕塑家和美术家怀着不竭的热情投身于一个又一个运动，用种种新颖的风格和方法，进行形形色色的观念和形式上的探索与实验，整个西方雕塑界呈现出一种史无前例的流变不居的状态，除了创新，没有什么统一持久的原则和标准——做他人不曾做的事成为左右雕塑家行动的强烈愿望。野兽主义、表现主义、立体主义、未来主义、抽象主义、构成主义、达达主义、超现实主义以及其他的运动、流派和个体活动，此起彼伏，相互交织，贯穿在20世纪上半叶，为反传统的现代主义雕塑奠定了坚实的基

础、树立起不朽的丰碑。布朗库西、毕加索、洛朗斯、波丘尼、加博、杜尚、阿尔普、贾科梅蒂、穆尔、卡尔德等一大批艺术家都在雕塑上有着独特感人的艺术创造。

现代主义盛行之际，西方还有一批在19世纪就踏上艺术道路的雕塑家仍然保持着旺盛的创造力，马约尔、布德尔可以视为他们的代表。糅合现代意味与传统因素，成为他们作品的基本特征。同时，在资本主义和社会主义制度下，仍有沿袭再现性观念和语言的雕塑家创作出写实倾向浓厚的作品，苏联雕塑家大多属于这类人物。

第二次世界大战之后，现代主义雕塑继续得到发展；20世纪70年代以降，后现代主义精神渗透进来，为西方雕塑增添了一些新气象。总体而言，20世纪下半叶，受到现代主义和后现代主义影响的西方美术家，进一步打破绘画和雕塑的界限，更大胆地跨出以往确定的美术疆域，创造出许多常人难以想象的新奇事物，让具有传统趣味的观者目瞪口呆，不知所措。

具象雕塑和抽象雕塑在20世纪50—60年代都有出色的实践者，前者包括曼祖、马利尼等人，后者包括史密斯、卡罗等人。受达达主义精神感染的约翰斯和劳申伯格，在使雕塑与现实生活相融方面做了大胆的实验。他们的创作预示了俗化的波普雕塑的走向。奥尔登堡对各种日常物品的艺术再造向人们提供了认识波普雕塑的生动例证。具有抽象形态的简约主义雕塑成为与波普雕塑相比的另一极，贾德等的作品反映出它的基本面目。环境美术、偶发美术、演示美术、装配美术、观念美术、大地美术、超级写实主义美术、新表现主义美术等不一而足的新实验都在20世纪最后几十年间的西方雕塑园地留下了样品。从老一辈的博伊于斯、克里斯托、卡巴科夫到年轻一代的孔斯、赫斯特等，这些著名的实践者也随着他们的新颖作品载入20世纪雕塑史。

1. 野兽派

"野兽派（Fauves）"是20世纪初叶首先崛起的一个画派。1905年的巴黎秋季沙龙举行之际，有一群反抗学院派的青年画家，纷纷拿出个性强烈而自由奔放的作品参展。在这个展览中的一个特别展室里，展出了包括马蒂斯、弗拉曼克、德兰、曼贾恩、鲁奥葬、马尔凯、邓肯、佛利埃斯等青年画家的新倾向作品。批评家沃克塞尔踏入这个展览室，对这群青年画家的激烈绘画甚为赞赏。刚好在此室的中央，陈列了雕刻家马尔凯所作的一件接近多纳太罗（意大利文艺复兴初期的雕刻家）风格的学院派青铜雕刻《小孩头像》。于是，沃克塞尔指着这件雕像带着讥讽的口吻说："看！野兽里的多纳太罗。"因此，这句"野兽"的称呼，便被一般人用来称呼这群青年画家，而那个特别的展览室，后来也被冠以"野兽槛"的别名。这就是20世纪"野兽派"的发端。

野兽派是对学院派的背叛，他们对感动力稀薄、表现不够深入的印象派画风持一种反抗的态度，继续着后印象主义凡高、高更、塞尚等人的探索，追求更为强烈的艺术表现。此派的画家们，他们吸收东方和非洲黑人雕刻艺术的表现手法，注重纯粹造型的表现，惯用红、青、绿、黄等醒目的强烈色彩作画。他们以这些原色的并列，加上大笔触、单纯化的线条作夸张抑扬的形态，以达到个性的表现，把内在真挚情感极端放任地流露出来。以最小限度的描绘，达到表现最大限度的美感。他们的作品有明显的表现主义倾向。野兽派最主要的代表画家包括马蒂斯、弗拉曼克、德兰等。他们三人在1905年至1908年之间的创作，均具有野兽派的特质，个性的表现极为勇猛。其中尤以马蒂斯最足以称为野兽派的一代宗匠。他的画多以女人作为主题，影响他最深的就是女性的美，他反复画女人的形体，注意韵律的和谐与优美。《奢侈·静寂·逸乐》和《裸妇》即为其代表名作。

野兽派首次露面之后,引起了一致的注目,到了1908年发展达到顶端。此派实际上不过盛行了三四年时间,但它带给其后的现代美术影响甚深。虽然在1908年之后,野兽派的代表画家均已舍去野兽派的特色之表现,但他们在转向自己独特创作之后,都从此产生出特异的样式,凭主观去改变对象形体,使美成为纯粹感觉的象征。

2. 新造型派

新造型派是荷兰的几何学抽象绘画运动的结果。此运动系属荷兰的一个州名为"De StijI"的绘画团体所倡导。"De StijI"是第一次世界大战前创立的,主张几何学抽象主义。创始人为杜斯堡,主要领袖为蒙德里安。蒙德里安喜欢用新造型主义这个名称,所以这派被称为新造型主义。

杜斯堡于1917年编辑一本名为《De StijI》的杂志,在莱登及巴黎发行。这本杂志面对着荷兰保守传统的风尚,竭力倡导现代化,基于时代精神与表现手段之间的明确关系,树立新艺术的地位,并且在理论上完全支持新艺术作品。在当时荷兰的新艺术也就是纯粹几何学的抽象作品——新造型派画家们所作的绘画。

新造型派完全拒绝使用任何的具象元素,主张用纯粹几何形的抽象来表现纯粹的精神。在创作上偏重理智的思想,摒弃一切具象及再现的要素,完全以红、黄、蓝等原色的色面与线条安排造型。他们抛开对物象的具体描绘,抛开细节,避免个别性和特殊性,以规律的几何形布置于画面上,除去一切感情的成分,以获得人类共通的纯粹精神表现。新造型派属于一种主张理性的绘画。正如蒙德里安所说的:"新造型主义是透过古今艺术理论而摆致的原理展开创作,没有将个人情感渗入里面,色与形纯粹是造型原理的活动。"蒙德里安是此一绘画形式的最著名代表,他在早期受立体派影响,从1910年起开始作抽象绘画。1920年他由荷兰到巴黎,力主新造型主义。以垂直线与水平线的交错构成富有韵律的画面,看来近似数字中的"+"、"-"符号的集积。也有的是以原色的正方形与矩形相配置。后期则以黑色线条分割画面,形与色达到最单纯的境地。蒙德里安对自己的作品解释说:"这里有两种安定,一是静力学的安定感,另一是动力学的均衡,前者是各个特殊形态的统一,后者则为形态成立的要素。"

在20世纪的荷兰画坛,"新造型主义"是第一个出现的画派。不过,由于此派主要画家在1920年后都离开荷兰,移居德国和巴黎,此派运动在荷兰本土顿形萎缩。他们的杂志《De StijI》也在1932年1月便停刊了。到了1931年,巴黎创立了"抽象·创造派",其中有很多画家都是新造型派的追随者。新造型派画家所追求的纯粹几何学的抽象思想,到今天已成为现代艺术的主流之一,尤其是蒙德里安更被认为是几何学抽象画先驱。另外,新造型派艺术还影响了现代建筑与装饰设计的发展。

3. 行动表现绘画

行动表现是指艺术家作画的一种技巧和状态,属于这种行动性表现的画家是在"行动"的基础上,用色彩泼洒在大型画面上,创作出旋转的线条和非再现的形象,通过这种创作的行为表现自我,旨在追求一种自由的、不因繁杂的绘画方法和冗长的时间所限制的创作冲动。

美国最著名的抽象表现大师波洛克是行动表现的代表画家。他的作画方式不仅使人想到康定斯基在此前的生物形态的表现主义和超现实主义,还有印象主义的用笔技巧。在一个受核战争威胁的世界上,人的处境的混乱、恐惧和脆弱可能使这些画家拒绝20世纪早先

的任何艺术形式,把艺术作为个人的宣泄,来表达他们在行动价值中的信念。波洛克作画不是将色彩用笔画在画布上,而是将快干的油漆泼洒在画面上。作画时把大型画布平放在地上,人站在不同的方向,手拿刷子蘸上含有充分水分的颜料,泼在画布上。同时他的作品都是巨幅的,可以纵情地发挥。当色彩从他的笔中泼到画面上时,即介入"美"的意识。他平常不用油画颜料,而是使用各种液体的化学颜料如水银汞液等。使用这种流质的色彩敏捷地泼在画面上,产生种种自动性的效果。在"行动"的绘画中,波洛克的创作态度是非常严肃的,他色彩的泼洒毫不放肆,这可由他创作时的表情看出来,他在追求回归纯粹原始的状态。属于这种表现的画家还有很多,如法国的李欧佩尔、欧梭里奥等都是具有代表性的画家。欧梭里奥的滴彩画,仍可看出形象,而且线条比较细。他的作品《生之骸骨》是用泼色流动曲线,画成一个头部的形象,在暗的底色上,加上明亮的线条,由复杂的细线条,构成一件作品。

行动绘画意图吸引观众,通过共享的感觉使观众成为绘画的一部分。这些艺术家所体现的探索未知自我的大胆与意志也是观众期望的。这种有意把观众带入艺术的意图可能是20世纪下半叶的主旋律,远远超出先前艺术同样的努力。这些艺术家极力让观众卷入进来的理由之一,可能是日益意识到都市生活引起的精神压力与失常;艺术起到帮助人们逃避肮脏的精神环境的作用,即便只是暂时的。

4. 装置艺术

"装置"一词原本是指安置、架设之意的普通名词。从20世纪70年代后半期开始,它便成为特定用语,转化成为泛指各种形式的装置艺术之固有名词。

装置艺术是指置于空间中的物体(也可以包括艺术家本人),具有合成媒介含义。从这一点看来,"装置"即"物体"的延伸,是空间本身的异化,是人和物体、环境的对话,简言之,就是"形→构造→现场"的语境。装置艺术的先驱者卡尔·安德勒在"我雕刻的理想之路"中指出,他梦寐以求的就是希望创造一个给观者现实场景的体验。空间本身的异化,是装置艺术表现的特殊之处。装置艺术的代表人物之一亚兰·卡布罗曾在他的一件作品《室内》中,淋漓尽致地表现了他与环境的对语,他以单纯的符号布置成使人产生积极参与的空间,素材的装设布置企图活化整体空间的气氛。他充分运用了空间所给予的条件,注意到空间四周的环境现实,构成物体在空间表演的场所与空间的再形成,而创造了一个崭新的环境。

装置艺术由于需要特定的场所制作呈现,社会的性格较为强烈;但也较不易保存,常流于比较短期内的展览陈列,之后便解体了。20世纪80年代之后,装置艺术家常应企业及公共团体的邀请,在特定的场所制作能够恒久设置的近于雕刻的集合作品,这也是装置艺术的新出路。

装置艺术这种从空间领域中催生的表现形态,正好捕捉到今日过度物质化的社会意象。因此它从20世纪70年代主要在美国兴起,后来影响到欧亚各国。

5. 最少派艺术

最少派艺术是20世纪50年代以美国为中心的美术流派。最少派艺术源出于抽象表现主义,属于抽象表现主义的直接后裔。最少派艺术家力图将造型语言精练化、纯粹化,将抽象表现主义绘画中依然存在的图式、形象或空间按M.杜桑"减少、减少、再减少"的原则进行处理,画面减少到最基本的几何形,色彩精纯到最起码的原色,空间压缩到最低限的二维形式。经过这样极端化处理后的画面,提供给人们的只是纯粹的视觉刺激和心理震荡,因此

又被称为"A、B、C"艺术。

最少派艺术一词最早出现于1929年,由侨居德国的俄罗斯画家布尔留克为格雷厄姆的个人画展目录写的文字说明中提出,他指出:"最少意即最简捷的操作,最少绘画即是绘画本身。"

此派艺术家强调:重要的是作品,并且是怎么来看待作品,而不是作品代表了什么。作品以它纯化的形式,解除所有的幻象和奇闻。极限艺术为它自己和观者之间建立起一种清晰和直接的关联。极限艺术可以说将几何学抽象更向前推进了一步,将绘画与雕刻还原至本质的要素,在许多作品中结合了绘画与雕刻的形式。极限艺术的雕刻,排除了传统的台座与再现的意念,有时甚至拒绝了艺术家的手的痕迹。单纯的几何学的形体,纯然像是出自工场的典型的工业制品。代表艺术家有:卡尔·安德勒、达纳达·茱德、索尔·雷文特、罗纳德·布勒顿、约翰·马克拉肯、李查·塞拉、法兰克·史帖拉、丹·佛莱维、罗勃特·莫里斯等。

6. 后现代主义艺术

20世纪70年代,现代主义美术被视为发展到了最后阶段,出现了"后现代主义"。后现代主义是一个模糊的概念,学术界对它的说法也不一致,大体上说,是近几十年来欧美各国,主要是美国继现代主义之后前卫美术思潮的总称。后现代主义的这一概念最早出现在建筑领域,后来逐渐扩展到美术等其他领域。它绝不是一个具体的艺术流派,而是一种广泛的文化倾向,表现在内容上以多元文化中的观念为主导,形式上以综合的方式为基础。后现代主义艺术家采用广泛的媒介,包括素描、雕塑、表演艺术、静物摄影、混合材料、装置艺术等。80年代,美国兴起了"新表现主义"的思潮。美国的新表现主义与欧洲尤其是德国的表现主义思潮有着紧密的联系。表现主义在美国的崛起,证明艺术中出现了回归的趋势,20世纪初欧洲表现主义的许多要素重新受到关注。进入20世纪末期,西方美术出现了多元文化主义,亚洲、非洲、拉丁美洲等地区的艺术家越来越多地来到美国和欧洲,他们带着本身原有的文化传统,在新的文化环境下组成新的艺术表达方式,西方现代艺术在多元文化中增加了新的内涵。

二、作品赏析

1. 《艾米丽-佛罗吉像》 图7-1

奥地利,克里姆特。克里姆特是奥地利青年风格派和维也纳分离派代表画家,也是较早介入直观艺术市场的代表画家。此幅画是画家成熟时期的作品。这个时期他十分热衷于收藏东方艺术品,在他的画室中,陈列着大量中国和日本的工艺品和绘画,他借鉴东方艺术的装饰性风格特点来丰富自己的作品。这幅油画以蓝紫色的冷调子为主,有中国写意文化的某种精神,别开生面地渲染出画中少妇秀美的容貌和细腻的内心情绪。肖像画的构图本身也采用了饱满而稳定的金字塔形,使这位亭亭玉立的少妇给人以文静贤淑之感。

2. 《马上的情侣》 图7-2

俄罗斯,康定斯基。康定斯基曾一度对印象派的点彩画

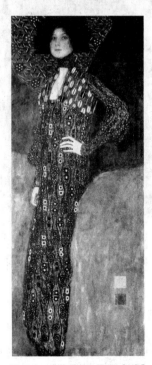

图7-1 《艾米丽-佛罗吉像》

法产生浓厚的兴趣,结合自己对俄罗斯民间艺术的爱好与研究,这时的作品显示出色彩强烈、粗犷、纯朴的民间画风,这幅作品则更多地体现出这种风格。在康定斯基的心目中,绘画犹如各种不同世界的大相撞,在相互的斗争中,由此产生出一个新的世界。每一幅作品的起源如同宇宙的起源一样,是大灾难之后的产物,其结果如同在各种乐器的杂乱无章的噪声之中,提炼出一部交响曲。创作出一幅作品,如同创造一个世界。在康定斯基的画中,从他的构图结构到线条色块,有一种内在精神、欲望、激情的自由流露,在运用线条、色块组合上并没有固定的格式,都是画家强调精神表现的产物。《马上的情侣》通过强烈的色彩渲染出一对情侣的郊外旅行,色彩、技法与主题的呼应凸显出画家高超的概括能力与艺术修养,也彰显出其特立独行的绘画风格。

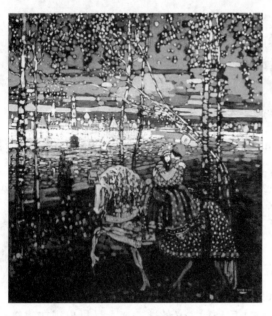

图7-2 《马上的情侣》

3.《亚威农少女》 图7-3

西班牙,毕加索。此画最初是表现画家少年时生活的巴塞罗那一条小街上妓女生活的作品,但在创作过程中变成了他对新的造型方法的探索,即立体主义的最初尝试。画面上没有传统的空间感,人物停留在画布的表面。五个裸体女人的肉体在一片蓝色背景的衬托下显得非常突出,女人那柔嫩的粉红色肉体与蓝色的背景形成鲜明的对比。左边三个人都没有太大的动作,虽然她们那副模样独特无比,但还算泰然自若,镇静沉着,跟右边上下排列的两个人形成鲜明对比;右边坐着的人同时现出了她的侧影和背影。画家开创的这种立体主义的造型方法,就是要通过画面表现人的所有的这些部分,而不是像传统画法那样以一个固定视点来

图7-3 《亚威农少女》

表现形象。毕加索在这幅画中第一次完全显示了他自己的手法,这也是立体主义美术开始形成的重要标志。

4.《链条上的狗》 图7-4

意大利,巴拉。未来派画家的主要意图是力求表现飞速的时代动力,想在一个画面上表现出某一瞬间的连续性形象。这种艺术使人们对生活中一切事物的动感与速度感产生了兴趣。当画家再现在画面上时,就像慢镜头在底片上感光快动作的影像一般,靠形象的重叠与

模糊来造成动感。此画是一幅十分典型的未来派油画作品。画上的形象,只截取牵狗妇女的脚和她的一条狗,强调出人与狗在街上走动的状态。狗的腿已不是四条,而是无数条。妇女的裙边在迅速地摆动,牵狗的链条也出现了多根。在这里,画家强调的是所谓"艺术的同时性原则",即通过同时描绘某一种活动中物体的各个侧面来表现物体的运动。

图7-4 《链条上的狗》

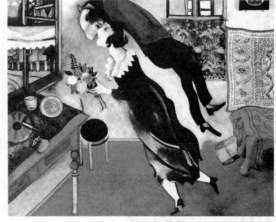

图7-5 《生日》

5.《生日》 图7-5

俄罗斯,夏加尔。《生日》是夏加尔最典型的作品。画的是他在结婚前一次与贝拉相会的情景。那天夏加尔生日,贝拉拿着鲜花,步履轻盈地走进画室,他便立即跃起,飞到半空中,转过头来吻她。人物飘飘欲仙,构想颇具幽默感,表达了画家的爱情心境。有人说他的画幻想出奇。他说:"很多人说我的画是幻想的,这是不对的。其实我的描绘是写实的。只是我以空间第四维导入我的心理空间而已。而明显那也不是空想……我的内心世界,一切都是现实的,恐怕比我们目睹的世界还现实。"

6.《拥抱》 图7-6

奥地利,席勒。席勒同希特勒同届报考美术学院,希特勒落选,此后艺术界多了反映人性痛苦的席勒,世界格局变化与人类苦难则是因为有了希特勒。席勒富有生命张力的线条和从中透出的扭曲、痛苦、挣扎的人类的灵魂在《拥抱》中体现得淋漓尽致。颤抖的笔触,夸张的形体,紧紧相拥的男女像要竭力地融为一体,仿佛只有紧紧拥抱才能感知对方生命的存在。抑或是一种爱与被爱的激动,勾画出一个时代特有的艺术语言和生命历程。

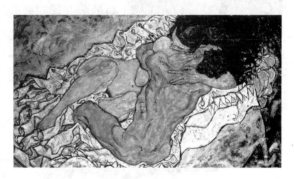

图7-6 《拥抱》

7.《坐着的裸女》 图7-7

意大利,莫迪里亚尼。莫迪里亚尼作品中的女性,有种沉醉的麻木感,少有精神抖擞、满面春风的形态,他所塑造的这种特定的人物形象是对画家所处时代的一种积极关怀,也是画家本人精神使命的写照。这是画家较早的一幅作品。与后期人物画中橙色的肌肤及拉长的

图7-7 《坐着的裸女》

图7-8 《艺术家与模特》

身躯的样式画的形态相比,这里的人物躯干有一种写实的风格,而且在肉体质感的追求上,也较有实在感,但在面孔的处理上是标准的艺术家的风格主义。紧闭的双眼和嘴唇、侧倾的头部和双手斜撑的身躯,将模特儿的个性特征和内心哀伤表露无遗。

8.《艺术家与模特》 图7-8

法国,格罗兹。画家与模特在格罗兹的画面当中,永远是一笔糊涂账,这大约是画家蓄意谋划的结果,而这种结果的形成不仅需要其单一的形式与构思,并且要得到其他艺术手法和理念的促成与辅佐。格罗兹在巴黎卡拉罗塞学院学习期间,形成一种十分自由的绘画风格,讲究迅速、直观地表现中心主题。在这幅作品中,他的线条不似早期那样尖锐而富有棱角,而是变得富有流动性。画中人体被夸大,画面也被艳丽的色彩所充斥,视觉效果十分强烈。人物身份以及他们之间微妙的关系,被直接地表现出来。画中简单地使用了现实主义手法,这种现实主义接近于狄克斯的新客观主义,却准确有效地表达出了画家深切关注的问题,甚至它就是画家本人的问题。

9.《红黄蓝构成》图7-9

荷兰,蒙德里安。蒙德里安所代表的荷兰风格派(又被称为新造型主义派或要素主义派)是20世纪初期在法国产生的立体派艺术的分支和变种,对于基本几何形象的组合和构图产生了重大影响,尤其是对于现代主义设计构成更是起到开宗立派的作用。蒙德里安认为,绘画是由线条和颜色构成的,所以线条和色彩是绘画的本质与要素,应该允许独立存在。用最简单的集合性和最纯粹的色彩组成的构图才是具有普遍意义的永恒的绘画。《红黄蓝构成》采用我们约定俗成的三原色,通过色彩之间相互的彰显和形体面积来形成画面主要结构,对于此前艺术的发展起到一定的颠覆作用。

图7-9 《红黄蓝构成》

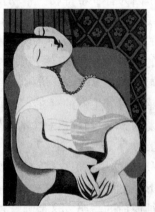

图7-10 《梦》

10.《梦》 图7-10

西班牙，毕加索。创作《梦》之前，47岁的毕加索与一位长着一头金发、体态丰满、容貌美丽的17岁少女初次相遇，从此这位妙龄少女成了毕加索的热恋情人和专用绘画、雕塑模特。在这一幅具有立体主义风格的作品中，画家既表现了少女的立体之美，也表现了他自己对精神和肉体完美结合的追求。

11.《格尔尼卡》 图7-11

西班牙，毕加索。格尔尼卡是西班牙北部巴斯克族人的城镇，在1937年被纳粹"神鹰军团"的轰炸机炸成一片废墟，死亡了数千名无辜的老百姓。毕加索被法西斯的暴行所激怒，毅然画了这幅巨作，以表示强烈的抗议。画面以站立仰首的牛和嘶吼的马为构图中心。画家把具象的手法与立

图7-11 《格尔尼卡》

体主义的手法相结合，并借助几何线的组合，使作品获得严密的、内在结构紧密联系的形式，以激动人心的形象艺术语言，控诉了法西斯战争惨无人道的暴行。公牛头，毕加索曾宣称"那头公牛代表黑暗和残忍"。拿油灯的女人把头从窗户中探出来，用手平举着一盏油灯，象征着揭露。她把一切罪恶展示在光照之下，让世界看个分明。绝望的男人，男人向着天空高举双臂，控诉着战争的罪行。马代表人民，马头上的灯象征上帝之眼在洞察人间的罪恶。呐喊的母亲，母亲托着被炸死的婴儿啼哭呼号。残缺的肢体，地上倒放着战士残缺的肢体，断手还握着剑。剑旁有一朵小花代表着希望的滋长。

12.《三个女子》 图7-12

法国，莱热。莱热初学建筑，后学装饰，之后转入绘画，他迷恋机器零部件的构成美学，敢于吸收立体主义与未来主义的诸多手法和观念，从而丰富自己的艺术语言。此画中的三位女子毫无表情，是机械式体积的造型，以严格的矩形背景作为陪衬。三个人物的面孔很雷同，一动不动地凝望着观者，具有一种抽象的形式，唤起了一个机械幻想的世界。莱热受到几何抽象主义的影响，画面追求工整的形式美和单纯的色彩美。画家用圆柱形和锥形营造画

图7-12 《三个女子》

面，色彩也很冷静，与那机器人似的动作组成一体，创造了一种魔鬼活动的气氛，以此象征一种机械的、失去人性的世界。

13.《穿蓝色衣服的女人》 图7-13

法国，马蒂斯。对于三原色（红黄蓝）和黑白色的痴迷与经营是野兽派画家所擅长并能轻松驾驭的，这幅画无疑是其中的佼佼者。此为马蒂斯肖像画作品中有代表性的一幅。画面中占满空间的是穿着蓝衣服的模特儿，她的两侧向上延伸的曲线，组合成对称变化的图

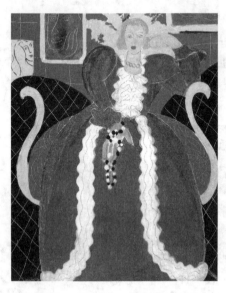

图 7-13 《穿蓝色衣服的女人》

图 7-14 《紫色》

图 7-15 《克里斯蒂娜的世界》

案,椅子和背景中的一些装饰性的绘画,是用刮刀画出的十分活泼流畅的线条。画家采用了平涂的手法,强调色彩本身的浓度和明亮度,组成了红色、黄色、青色和黑色的节奏,响亮而鲜明,协调而有致。此画应是参考图片,并经过画家大胆地取舍与夸张而完成的,对称形态与色彩的巧妙运用使得画面具有统一性趣味,而画家有意把模特儿的手比例增大,却取得了与宽大的衣裙在造型方面相协调的效果。

14.《紫色》 图 7-14

美国,朗毕克。这幅作品是审视赤裸与聆听音乐的巧妙结合,勾画出一个特定时代下美国青年人的生活常态。画家受立体主义某种元素的影响,曾创作了大量上流社会绅士淑女的肖像画。此画塑造了一位纯真少女坐在海边弹吉他的浪漫情景。她身披华丽布幔,含情脉脉,却又显示出极大的忧伤与沉重感。画面构图饱满,塑造细腻,笔法严谨简洁,明暗处理得圆润而鲜明,充分表现出阳光下富有立体感的形象。

15.《克里斯蒂娜的世界》 图 7-15

美国,怀斯。看到这张画,很容易想到中国乡土主义代表画家何多苓的《春风已经苏醒》,倾斜的地平线、细腻而繁杂的草地和有着复杂心理活动的女孩。这张画描绘了一个乡村女孩,她背向观众坐在一片空旷的枯草地上,与她苗条而匀称的体型相比,近处的草地与远处的房子显得有些荒芜和漠然。画家以草地的枯萎、农舍的孤独、遥远的视平线烘托出女孩的某种不幸。然而,值得注意的是,画家所选择的视觉语言却又十分朴素和沉静,没有丝毫的繁琐与做作,这种残酷的真实感和质朴感恰恰是怀斯留给观者强大的艺术感召。

16.《恋人》 图 7-16

美国,怀斯。怀斯的作品曾对于 20 世纪 80 年代刚刚改革开放的中国画家产生了巨大的影响,他细腻严谨的画风为全世界所瞩目。此画应是怀斯晚年的作品,画中人物背窗而坐,窗内一片漆黑,唯有窗外的阳光投射过来,映在女人体上,显现出许多不规整的光斑,强化了人体的体量感。作品中人物环境融为一体,画中虽然带有超现实意味的明暗对比,但反差更加强烈,人体由于透过窗口的光线的投射显得格外引人注目。

这一切都说明老年怀斯的作品更加讲究深沉的韵味。他用审慎的淡彩画技法表现出柔和的色彩变化和细腻的笔触,以获得物体的质感。

17.《丽达与天鹅》 图 7-17

西班牙,达利。《丽达与天鹅》是西班牙超现实主义画家达利的代表作品。画面描绘的是希腊神话中的一个爱情故事。画中坐着的裸女是丽达,主神宙斯倾心于她,于是化作天鹅与她亲近。画面表现宙斯与丽达正在亲热的情景,其中的丽达是以达利妻子为原型的。画中一切都处于失重状态,一种不安的幻想跃然纸上。远方的地平线和后面的大海展开一片广阔的空间,使这种景象更远离人境。画中的女人体虽然用了一个坐姿,但重心并不落在坐台上,看上去好似飘在空中,让人感到这是梦幻美人而非人间佳丽。硕大的天鹅从天而降,张开翅膀想要拥抱她。

图 7-16 《恋人》

18.《第 31 号,1950》 图 7-18

美国,波洛克。波洛克的名字如今已成为美国抽象表现主义中"行动绘画"的象征。他那在画布上滴溅颜色的作画方法,创造了绘画活动与下意识活动相结合的新途径。观其从 1947 年至 1951 年所作的抽象画,会发现画家所"构成"的是一种总体均衡的美,有流动的和谐和自然激情的艺术魅力。这一幅《第 31 号,1950》就是如此。色彩在画上不同质的滚动与趋势,与由他个性所支配着的合奏的力,持续变动着的色彩堆砌,形成了丰富多变的组合。

图 7-17 《丽达与天鹅》

我们从波洛克这幅作品的色彩规律性上发现,他的滴彩活动并非完全是非自主的无意识行为,相反,他存在着"构思"的选择机能。

图 7-18 《第 31 号,1950》

19.《什么使今天的家庭如此温馨,与众不同》 图7-19

英国,汉密尔顿。汉密尔顿说波普艺术是"短暂的、流行的、可消费的、低成本的、大量生产的、有创意的、性感的、迷人的以及大商业的"。于此,在他个人的作品中也得到了确切的验证。此画是汉密尔顿为1956年在伦敦惠特恰普尔画廊举办的名为"这就是明天"展览会而作的。这幅拼贴画表现的内容是:一个现代公寓内坐着一个性感而傲慢的女明星,她的配偶是肌肉丰满的健美运动员,手中拿着有波普(POP)字样的网球拍,摆出一副"强壮"的姿态。室内摆着电视机、录音机、连环画册封面、福特徽章以及真空吸尘器的广告等。透过窗户可以看到电影院的外侧,以及正在放映的《爵士歌手》的海报。画

图7-19 《什么使今天的家庭如此温馨,与众不同》

中内容都是从海报广告以及画册上的图片剪裁拼贴而成的。这种手法开创了英国波普艺术创作的先河,也为此后在欧洲兴起的波普艺术、设计、电影以及青年人的生活方式提供了蓝本。

20.《了不起的美国裸体》 图7-20

美国,韦塞尔曼。殷红的嘴唇和隆起的胸脯是画面中最为突出的部分,这种刻意的安排使画面具有强大的视觉冲击力,从而引发观众更深层次的心理欲望。20世纪60年代中期,画家采用了广告画技法创作了著名的系列作品《伟大的美国裸女》,他把裸女展现在都市人眼前,成为他们的日常视觉印象。这幅《了不起的美国裸女》就是其中的一幅。这个没有面目的美国女性,性感而充满诱惑。画家对女性躯体进行了十分刻意的描绘,显示出了某种性的征兆,从而使观众降格为具有一般生理感受的男人和女人。

图7-20 《了不起的美国裸体》

21.《玛丽莲·梦露》 图7-21

美国,安迪·沃霍尔。安迪·沃霍尔在很大程度上是波普艺术的代名词,他独特的波普画风在当时有着强烈的反响,因而轰动了美国艺术界。《玛丽莲·梦露》是沃霍尔最典型的代表作。画家有意把印刷过程作两部分展现:右半边是印刷的第一道黑线效果;左半边是用丙烯色套印的彩色效果,并仿效廉价印刷品的低质量效果,使镂版定线不准确,以造成套色错位,从而加强其低俗的性质。好莱坞电

图7-21 《玛丽莲·梦露》

影红星玛丽莲·梦露照片的泛滥,也和可口可乐的广告一样,标志着美国社会大众的趣味。画家借用这种手法说明,此类大众趣味正像他这幅画一样,在大批量地被制造和复制出来,迫使观者的视觉产生疲惫后的熟悉感,从而达到如同广告般的传播功能,形成对艺术感官方式的干预。

22.《金蓝》 图7-22

西班牙,米罗。米罗的创作表现方式是有意打乱知觉的正常秩序,在直觉式的引导下,用一种近似于抽象的语言来表现心灵的即兴感应。因此在它的作品中会有象征的符号和简化的形象,使作品带有一种自由的抽象感,也有儿童般的天真气息。《金蓝》采用黄、蓝、黑、红并分别赋予它们点线面的搭配原则,使画面共同构成一个反复无常的滑稽世界,一个多彩多姿的梦幻世界。

图7-22 《金蓝》

23.《苏珊像》 图7-23

美国,克洛斯。照相机的产生对于画家无疑是一次毁灭性的摧残,随着相机的普及,绘画开始转换关注方式与方法,从而极大地推进了现代艺术的产生。而与此同时,对于好相机的质疑与超赶的声音也此起彼伏。克洛斯是美国照相写实主义画派的代表人物之一。他擅长描绘人物头像,而且画幅尺寸较大。此幅画是他的代表作之一。在画家笔下,不仅每一丝肌理,甚至连汗毛孔都可以表现出来。用克洛斯自己的话说,即"要再现照相机镜头和人眼所见之间的不同之处"。

图7-23 《苏珊像》

24.《镜前地毯上的两模特》 图7-24

美国,珀尔斯坦。画面像是刚刚结束的绘画场面,斜躺着的两个女模特儿微带倦意,表情麻木,既看不到她们的漂亮,也看不到性感的元素。画家既不渲染女性美,也不作肉体上的色情暗示,布垫的花样却作了精细的刻画。也许对作家来说,画中的女人体只不过是一具形体而已,画家的注意力是要迫使人们了解人体在画布上所呈现出来的形式。他通过休闲的人体,形成一个"骗局",使观者通过这个"骗局"来阅读和思考,进一步而言,就是要人们带有视觉性地"思考"或带有观念地观察。

25.《猫照镜》 图7-25

法国,巴尔蒂斯。巴尔蒂斯是一位擅长心理刻画的艺术家,他擅长用画描绘人的灵魂深处及人的心理活动,尤其是少年时期少女那种单纯敏感的心理活动。在他的作品中,有自身的经验,有敏锐的观察,也有深入的分析。此画为巴尔蒂斯晚年的作品,具有魔幻般的神奇特征。画中描绘一位

图7-24 《镜前地毯上的两模特》

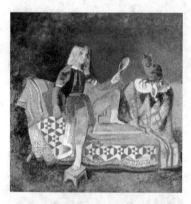

图 7-25 《猫照镜》

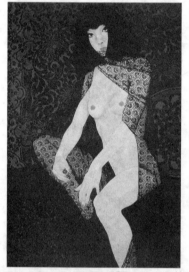

图 7-26 《黑色的网》

图 7-27 《玛丽莲·梦露》

少女坐在床榻上,左手持着镜子,右脚踩着小凳,神态离奇地看着镜中的自己。那只在暗中窥探的猫,显得有些神秘、诡异,它无所不在也无所不知,它不仅是西方艺术中恶魔的象征,也是巴尔蒂斯作品中一个特殊的角色。画家通过运用一种神秘梦幻手法来披露人的内心活动。

26.《黑色的网》 图 7-26

日本,加山又造。这是一幅版画作品,刻画一位身披黑纱的洁白裸女坐在闺房里。裸体用线极其准确、肯定,淡淡的肉色非常微妙。她的目光深邃,乳房丰满,富有性感。画家精细地勾画出她身上的黑纱和背景壁毯的花纹,以深厚的富有装饰性的图案功底和激进的现代意识,表现出裸女既具有古典美又有现代感的风韵。

27.《玛丽莲·梦露》 图 7-27

法国,布列松。摄影的出现极大地冲击了绘画,从而改变了绘画的思路,也为绘画提供了种种便利,20世纪美术的发展与摄影的出现和普及息息相关。作为摄影艺术奠基人的布列松的作品,往往在平淡中反映某种内在的情感和生活,这张作品是在梦露不经意的一瞬间抓拍的,画面的宁静和梦露的甜美相映成趣,显示出摄影艺术的独特魅力。这张照片此后被反复应用在各个方面,除了因为梦露本身的影响,还映射出摄影艺术与社会生活的亲密关系。

28.《拉弓射箭的赫拉克勒斯》 图 7-28

法国,布德尔。布德尔曾在罗丹工作室做过十余年助手,深受罗丹雕塑艺术的影响,《拉弓射箭的赫拉克勒斯》的造型手法能看出这种痕迹。雕塑家研究并汲取了古代东方和哥特时期雕塑的特点,使其作品在空间上显示出体积感和真实的曲线之美,并以此震动人心。它们和环境、大自然互相衬补,构成一首响彻空间的立体交响乐。布德尔的创作往往经过反复的揣摩、不断地分析和综合,把特定艺术形式的造型美保留下来,力求艺术形式与内容的紧密融合。

29.《泉》 图 7-29

法国,杜尚。《泉》创作于 1917 年。当时,纽约独立艺术家协会要举办一次展览,作为评委之一的杜尚化名"R-Mutt",送去了一个在公共厕所中随处可见的男用小便器,并在其上署名"R-mutt",这就是《泉》。这件作品立刻遭到独立艺术家协会的拒绝,当然,他们不知道作者是当时赫赫有名的杜尚。看到同行们的反应,杜尚终于验证了自己的预测,他明白自己的艺术观念太超前,时人无法接受,于

是他立即退出了独立艺术家协会。杜尚把小便器搬到博物馆,用这个现成品向人们提出了这样的疑问:到底什么是艺术品,什么是艺术?艺术与生活的距离有多远?现成品艺术成为杜尚最重要的艺术观念,为此后装置艺术的盛行奠定了基础。

图 7-28　《拉弓射箭的赫拉克勒斯》

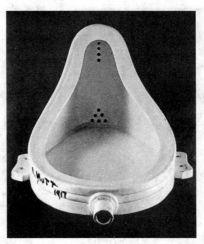
图 7-29　《泉》

30. 《空间中的鸟》　图 7-30

罗马尼亚,布朗库西。布朗库西创作的《空间中的鸟》采用了以抽象的形体表现具体观念的现代主义原则。他用像一根鸟的羽毛,又像是一把锋利的刀子的形体来象征鸟在空中飞翔时自由流畅的动作,体现空旷的空间感受。同时,单纯的形体与匀称的节奏感以及它与空间的对比所产生的一种空虚与永恒的哲理意味,蕴含着无限的生机。抽象的形体所隐喻的鸟的飞行动作也被融入形而上的哲理意味之中。

31. 《波加尼小姐》　图 7-31

罗马尼亚,布朗库西。1910—1933 年,布朗库西用多种材料为波加尼小姐制作了一些肖像,大多是泥塑稿子。因不甚满意,这些稿子多数被毁,今天保存下来的只有六尊,其中三尊用大理石制成,另三尊为铜像。这一尊作于 1933 年,是作者最满意作品之一,它表面抛光,呈现黄铜的反光。头发部位则采用锈蚀法,使之呈现出黑色。这种既非写实又富有气质特征的形式探索,在现代雕刻艺术中尚属罕见。雕塑家通过对于头像的极度夸张和变形的手法,以凝练简洁的概括手法为我们展示了他的朋友——波加尼小姐在某种精神状态下的妩媚与美丽。

图 7-30　《空间中的鸟》

32. 《王与后》　图 7-32

英国,亨利·摩尔。雕塑家本人对自己的构思总结说:"理解这组雕像的线索正在于王的头部,那是冠、胡须和颜面的综合体,象征着原始王权和一种动物性的'潘神'似的气质的混合。"作品中"王"的姿态从容自信,"后"端庄温顺。雕塑家想以此说明人类的温良和原始皇权观念之间的对比关系。作品是摩尔受英格兰威廉爵士的委托而创作的,并且被他指定放在苏格兰贫瘠的丘陵地带的一片旷野之中。这对童话般的统治者的形象便与悠久的英国

历史以及童话式的传统观念联系在一起。他们仿佛从遥远的古代一直端坐到今天,尊严而亲切,静静地伴随着荒原,唤起人们无限的充满诗意的联想。自然环境的衬托更增加了这尊雕塑意味无穷的历史感与神秘感,也朦胧地表达了现代人的迷惘与失落。

 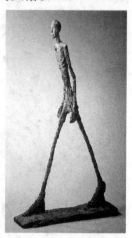

图7-31 《波加尼小姐》　　图7-32 《王与后》　　图7-33 《行走的人》

33.《行走的人》 图7-33

瑞士,贾科梅蒂。面对贾科梅蒂的作品,我们感受到的不仅是战后人性的困境,而且是都市大众中个体的困境,在广大而复杂的社会、政治、建筑结构中,每个人都被同一化,生存于心理孤绝的状态中。他们被表现为直立的、打招呼的或大步行走的样子。他们常常表现为在移动,且似乎有一种目的。贾科梅蒂常采用单独或群像表现人物,他的重要性在于,作品中具有丰富的视觉和哲学源泉,他强烈地驱使自己去抓住他在外部世界感觉到的瞬息即逝的幻觉以及要完整地反映人类形象的需要。

图7-34 《羊脂椅》

34.《羊脂椅》 图7-34

德国,博伊斯。现成物的摆设是装置艺术的惯用手法,博伊斯的艺术更大程度地发挥和扩充了这一手法,使其达到另一个极致。作品用动物油脂堆积、倚靠在一张普通的椅子上装配而成。在材质的选择上,博伊斯选取了个人偏好但同时具有流动性和不确定性特点的媒材(油脂、蜂蜜、动物身体等)之一:油脂。油脂象征着死亡与再生,以及怜悯的可能。油脂虽无活力,但可以转换成无穷的能量;椅子是躯体或人的隐喻。博伊斯认为"人人都是艺术家",当我们看到他的作品时,绝对会赞同这样的说法。

35.《十一个显示器外壳,霓虹灯》 图7-35

美籍韩裔,白南准。白南准是享有国际声誉的VIDEO艺术、电子艺术、多媒体艺术先驱和激浪派音乐、行为艺术的代表人物。被称为Video艺术之父、现代艺术大师、激浪派大师和多媒体艺术大师。1963年,白南准成为用电视机来表现艺术的第一人。他的作品将艺术、媒体、技术、流行文化和先锋派艺术结合在一起,影响着当代艺术、视频和电视。白南准

接触到这些新型的科技时,能精确、充分地运用它们的功能,检验它们的社会意义,评估它们的文化价值。他将媒体运用于艺术上的观念、具前瞻性的视野以及创作的成就早已在艺术史上建立了开创性的地位;他持续地研究运用最新科技的精神,也不断地为当代艺术注入新的力量;而其跨文化、无国界的背景(韩国、日本、德国、美国),也可能使其艺术成为未来全球艺术。

36.《被包裹的柏林国会大厦》 图7-36

德国,克里斯多与珍妮娜·克劳德夫妇。1994年2月25日,德国国会对《包装国会大厦——柏林计划》以292票赞成、229票反对的结果通过,次年6月17日至27日,正值二战结束50周年之际,由艺术家克里斯多和珍妮·克劳德夫妇在柏林实施了这一计划。他们采用银色帆布对这幢巨大的建筑物进行包裹,这幢大厦昔日作为象征纳粹第三帝国的最后堡垒,在纳粹濒临崩溃时已是座废墟。战后,由苏、英两军分而治之,成为长年名存实亡的死楼。60年代又重新修整。在两德统一后,柏林将成为首都,昔日的帝国大厦又重新成为德国国会大厦。在这新旧历史交替之际,以大地艺术方式所进行的这一包裹计划,引起全世界的另一种思考。

图7-35 《十一个显示器外壳,霓虹灯》

图7-36 《被包裹的柏林国会大厦》

第二节 建筑和设计

一、概述

1. 工艺美术运动

工艺美术运动是起源于19世纪下半叶英国的一场设计改良运动,其产生受艺术评论家约翰·拉斯金、建筑师普金等人的影响。时间大约从1859年至1910年,得名于1888年成立的艺术与手工艺展览协会。在装饰艺术、家具、室内产品、建筑等领域,因为工业革命的批量生产带来设计水平的下降,他们试图通过自觉的设计改良运动来改变颓势。当时大规模生产和工业化方兴未艾,工艺美术运动意在抵抗这一趋势而重建手工艺的价值,要求塑造出

"艺术家中的工匠"或者"工匠中的艺术家"。工艺美术运动的代表人物是威廉·莫里斯。莫里斯受英国1851年水晶宫展览的刺激,号召回归手工,反对机械工业,倡导人性本真等,这在当时面对冰冷的毫无生气的设计时具有一定积极意义。

2. 新艺术运动

新艺术运动的平面设计以招贴广告和书籍设计为主。法国早期的新艺术风格主要体现在设计家雪利、劳特累克等人的招贴广告上。其表现形式的主要特点是写实中注意画面的平面化处理,强调大色块的对比和画面形象要素的戏剧化冲突。其构图以设计家的主观感性判断为主。此后,以马卡(Mucha 1860—1939)等人为代表的设计则装饰性越来越强,平面化的趋向占了主导地位。在构图编排方面则趋于平稳和对称,大量的图案支撑和分割的背景,与前景中的人物形成了明确的两个层次关系。在英国,英年早逝的奥伯特·比亚兹莱所作的插图和书籍封面设计达到了极高的水平。

3. 装饰艺术运动

这是19世纪20—30年代的欧美设计革新运动。在大工业迅速发展、商业日益繁荣的形势下,欧美的工业设计逐渐走向成熟。仍然经常留恋手工业生产的新艺术设计运动,已不能适应普遍的机械化生产的要求。以法国为首的各国设计师,纷纷站在新的高度肯定机械生产,对采用新材料、新技术的现代建筑和各种工业产品的形式美和装饰美进行新的探索,其涉及范围主要包括对建筑、家具、陶瓷、玻璃、纺织、服装、首饰等方面的设计,力求在维护机械化生产的前提下,使工业产品更加美化。巴黎是装饰艺术运动的发源地和中心,1925年在巴黎举办了装饰艺术展,装饰艺术运动因此得名并在欧美各国掀起热潮,由此引发了装饰艺术运动的兴起。

4. 现代艺术运动

现代主义设计是人类设计史上最重要、最具影响力的设计活动之一,它兴起于20世纪20年代的欧洲,经过几十年的迅猛发展和传播,其风潮几乎波及全球,在它的影响下,又产生出许许多多新的设计风格和流派。对于现代主义设计形成的原因,以往的阐述大多从意识形态领域出发,把现代主义设计放到广阔的现代主义运动背景去认识,认为它的产生是在现代主义运动影响下的一种历史必然。这种认识往往只顾及现代主义设计产生的外部环境,甚少考虑到设计活动的自身特质和发展变化规律,难免有失片面,同时也影响到我们对其他相关设计活动的理解。开创现代设计教育先河的格罗皮乌斯和米斯·凡·德洛在建筑与家具设计上具有里程碑意义。

5. 包豪斯

1919年3月16日,魏玛内务大臣弗列希委派格罗皮乌斯担任"市立美术院"与"市立艺术工艺学校"校长职务。3月20日,格罗皮乌斯建议并获准将两所学校合并,因此,在现代设计史上,公元1919年成了一个重要的起点。在这一年的4月1日创立的"国立包豪斯设计学校",是世界上第一所真正为发展现代设计教育而建立的学院,为工业时代的设计教育开创了新纪元。1919年格罗皮乌斯任校长,提出"艺术与技术的新统一"的崇高理想,肩负起训练20世纪设计家和建筑师的神圣使命。他广招贤能,聘任艺术家与手工匠师授课,形成艺术教育与手工制作相结合的新型教育制度。1925年,包豪斯在德国迪索重建,并进行课程改革,实行了设计与制作教学一体化的教学方法,取得了优异成果。这个时期是其高峰时期。1928年格罗皮乌斯辞去包豪斯校长职务,由建筑系主任汉内斯·迈耶继任。这位共

产党员建筑师将包豪斯的艺术激进扩大到政治激进,从而使包豪斯面临着越来越大的政治压力。最后迈耶本人也不得不于 1930 年辞职离任,由米斯·凡·德洛继任。接任的米斯面对来自纳粹势力的压力,竭尽全力维持着学校的运转,终于在 1932 年 6 月纳粹占据迪索后,被迫关闭包豪斯。之后,米斯·凡·德洛将学校迁至柏林的一座废弃的办公楼中试图重整旗鼓,由于包豪斯精神为德国纳粹所不容,面对刚刚于 1933 年正式上台的纳粹政府,米斯终于回天无力,于该年 8 月宣布包豪斯永久关闭。1933 年 11 月包豪斯被封闭,不得不结束其 14 年的发展历程。柏林时期仅有 6 个月的时间。包豪斯是作为教育机构而存在的,因为对于设计的影响和意义的重大,很大程度上成为一种设计理念和名词而广为流传,对于我国设计教育至今仍有重大影响。

6. 后现代设计

20 世纪 60 年代,西方社会进入后工业社会,各种文化矛盾纷纷暴露出来。随着哲学、美学、文学艺术领域反主流文化运动的兴起,设计领域受其影响,也投入到这场变革浪潮中来,它在对现代主义设计原则的反思和批判中,逐渐走向修正和超越,发展了多元的反主流设计思潮,后现代主义设计思潮是其中最具影响力的一个新流派。后现代主义设计(Post-Modernism Design)是当代西方设计思潮向多元化方向发展的一个新流派,它形成于美国,欧洲和日本也相继出现了这种设计倾向。在将近 30 年的发展演变中,它由建筑艺术方面的兴起和壮大,扩展和影响到其他设计领域。这种设计思潮是从西方工业文明中产生的,是工业社会发展到后工业社会的必然产物;同时,它又是从现代主义里衍生出来,在对现代主义的反思和批判中,逐渐走向修正和超越。但是在后现代主义设计 30 年的发展中没有形成坚实的核心,也没有出现明确的边界,有的只是众多的立足点和枝蔓丛生的各种设计流派与风格特征。

二、作品赏析

1.《芝加哥百货公司》 图 7-37

美国,沙利文。芝加哥百货公司大厦建于 1899—1904 年,由著名建筑师、芝加哥学派的中坚人物 L. H. 沙利文设计,并作为沙氏的代表作载入史册。在社会经济和技术发生变化的时刻,他主张适应新的条件,创造新建筑。百货公司大厦分两期建造,1904 年落成。它的立面处理直率地反映出框架结构的特征,大部分采用横向长窗。但是 L. H. 沙利文并不完全抛弃以往的建筑手法,大楼细部有不少装饰,底部还用了许多铁的花饰,楼顶原来有小挑檐。L. H. 沙利文没有把建筑看做单独的实用工程。自百货公司大厦问世以后,因采用框架结构而诞生的横向扁平窗成为风靡一时的新形式,被人们赠以"芝加哥窗"的美名。该建筑是一座跨世纪的建筑,它既包涵着过去,

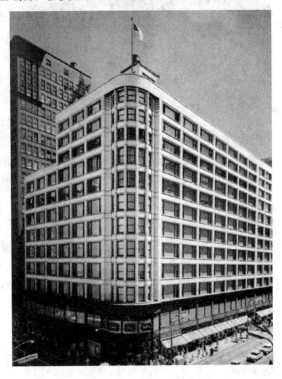

图 7-37 《芝加哥百货公司》

又启示了未来。

2.《包豪斯校舍》 图7-38

德国,格罗皮乌斯。此建筑群是包豪斯设计学校创建人格罗皮乌斯设计的,建于德国德绍市。它由教学楼、实习工厂和学生宿舍三部分组成。空间布局的特点是根据使用功能组合为既分又合的群体,既独立分区,又方便联系。教学楼与实习工厂均为四层,占地最多。宿舍在另一端,高六层,连接二者的是两层的饭厅兼礼堂。居于群体中

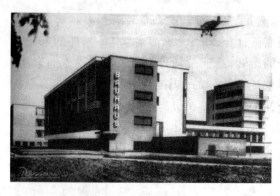

图7-38 《包豪斯校舍》

枢并连接各部的是行政、教师办公室和图书馆。建筑占地面积为2630平方米。这样不同高低的形体组合在一起,既创造了在行进中观赏建筑群体给人带来的时空感受,又表达了建筑物相互之间的有机关系,更体现了"包豪斯"的设计特点:重视空间设计,强调功能与结构效能,把建筑美学同建筑的目的性、材料性能、经济性与建造的精美直接联系起来。这座校舍和包豪斯学校的教学方针与方法均对现代建筑的发展产生过极大的影响。

3.《流水别墅》 图7-39

美国,赖特。这是美国建筑大师赖特为德国移民考夫曼设计的郊外别墅。这座房屋不大,建筑面积仅400平方米。可是,自它诞生以来,就受到人们的重视。半个多世纪过去了,新建筑纷纷问世,但流水别墅依然受到人们的赞美,并被列为国家重点文物加以保护。流水别墅位于一片风景优美的山林之中,赖特将别墅建在地形复杂、溪水跌落形成的小瀑布之上。整个别墅利用钢筋混凝土的悬挑力,伸出于溪流和小瀑布的上方。这幢

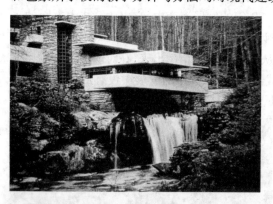

图7-39 《流水别墅》

房子随着四季更迭以"无声之声"作出反应并进行着自我的更新。建筑动势的性质与瀑布的流速动势之间的关系就是一个例子。冰雪消融、春水上涨时的强大动势使建筑物看上去更像一组露出地面的巉岩,而当夏日流水涓细之时,又像是让别墅进行一种动物冬眠前的肌体蜷曲动作。到了冬季,瀑布宛如冰帘般垂现在切断背岩的花架与点缀出挑的冰凌之间。建筑本身疏密有致,有实有虚,与山石、林木、水流紧密交融。人工建筑与自然环境汇成一体,交相映衬。

4.《悉尼歌剧院》 图7-40

丹麦,乌特松。悉尼歌剧院造型奇特,外观不凡。八个薄壳分成两组,每组四个,分别覆盖着两个大厅。另外有两个小壳置于小餐厅上。壳下吊挂钢桁架,桁架下是天花板。两

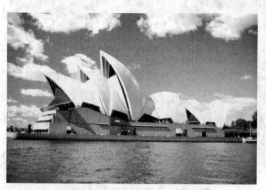

图7-40 《悉尼歌剧院》

组薄壳彼此对称互靠,外面贴乳白色的贴面砖,闪烁夺目。丹麦建筑师乌特松设计的悉尼歌剧院规模庞大,占地1.8公顷,坐落在距海面19米的确良花岗岩基座上,最高的壳顶距海面60米。它包括一个2700座位的音乐会,一个1550座位的歌剧院,一个550座位的剧场,一个420座位的排演厅,还有众多的展览场地、图书馆和其他文化服务设施,总建筑面积达88000平方米,连观众和工作人员在内,同时可容纳7000人,实际上是一座大型综合性文化演出中心。歌剧院从设计到完工达14年之久,耗资1.2亿美元,建成后受到人们的广泛喜爱。

5.《卢浮宫扩建工程》 图7-41

美籍华人,贝聿铭。1988年建成的卢浮宫扩建工程是华裔建筑大师贝聿铭的重要作品。贝氏将扩建的部分放置在卢浮宫地下,避开了场地狭窄的难题和新旧建筑矛盾的冲突。扩建部分的入口放在卢浮宫主要庭院的中央,这个入口设计成一个边长35米、高21.6米的玻璃金字塔。这是贝聿铭研究周围建筑物的心得,也再度证实了贝聿铭设计与环境的紧密关系。金字塔的体形

图7-41 《卢浮宫扩建工程》

简单突出,全玻璃的墙体清明透亮,没有沉重拥塞之感。起初许多人反对这项方案,但金字塔建成之后获得广泛的赞许。玻璃金字塔周围是另一方正的大水池,水池转了45度,在西侧的三角形被取消,留出空地作为入口广场,以三个角对向建筑物,构成三个三角形的小水池。这三个紧邻金字塔的三角形水池池面如明镜般,在云淡天晴的时节,玻璃金字塔映照池中与环境相结合,又增加了建筑的另一向度而丰富了景观。这项优秀的设计使卢浮宫的参观和管理更为合理。

6.《黑色小礼服》 图7-42

法国,夏奈尔时装设计。Chanel 品牌的历史要从1913年 Coco Chanel 开设第一家时装店算起。1916年,33岁的她在巴黎发表了真正的时装系列,最典型的就是"黑色小礼服"。她在一生的时装追求中都表现着男装的气概,赋予女性以自立的角色,而展示这些经典之作的第一个模特就是她本人。冷峻的脸侵入那黑色的小礼服中,人们已经把这一形象作为20世纪一个女性解放的时尚造型加以膜拜,就算执掌此品牌20年有余的后任者也同样因袭着这一切。

7.《红白蓝椅子》 图7-43

荷兰,里特维特。受蒙德里安绘画的影响,里特维特于1919年推出具有宣言性质的这款《红白蓝椅子》,它具有激进的纯几何形态和难以想象的形式。这把椅子全部为木构。

图7-42 《黑色小礼服》

13根木条互相垂直,形成椅子的空间结构,各结构间用螺丝而非传统的榫接方式紧固,以防有损于结构。《红白蓝椅子》的理性化设计与设计家对"一战"的反思和对抗有着内在的联系。在形式上,它是蒙德里安的作品《红黄蓝相间》的立体化翻译。从功能上说,这把椅子

图7-43 《红白蓝椅子》

图7-44 《巴塞罗那椅》

图7-45 《New look》

是不舒服的,但是通过展示,它证明了产品的最终形式取决于结构。设计师可以给功能赋予诗意,这是对工业美学的阐释。因此,该作品集中体现了荷兰风格派美学追求,从而成为现代主义在形式探索上的一个非常重要的里程碑式的作品。对于整个现代主义设计运动产生了深刻的影响。

8.《巴塞罗那椅》 图7-44

德国,米斯·凡·德罗。《巴塞罗那椅》是现代家具设计的经典之作,是米斯为1929年巴塞罗那博览会中德国馆设计的。同德国馆整体格调协调统一,这件体量庞大的椅子也显示出其高贵而庄重的身份。椅子采用不锈钢构架成弧形交叉状,美观而不失大度,构件通过手工磨制而成,两块长方形皮垫组成坐面及靠背,符合人体工程学的诸多原理。这件作品是为特定环境而量身设计的,只有在与特定环境和主题的吻合下,才能显示其高贵而精巧的设计思想。作品设计者路德维希·米斯·凡·德罗(1886年3月27日—1969年8月17日)生于德国亚琛,过世于美国芝加哥,原名为玛丽亚·路德维希·密夏埃尔·米斯,德国建筑师,包豪斯学校第三任校长,也是最著名的现代主义建筑大师之一。他最著名的现代建筑宣言是:"少就是多(Less is more)"。米斯有一句格言:"毫无意义的装饰就是犯罪。"而他本人也在自己新世纪的建筑中实践着自己的建筑哲学。

9.《New look》 图7-45

法国,迪奥。1946年,Christian Dior 在巴黎创建了自己的高级时装品牌。次年,他推出了人生中的第一场服装发布会,此作品《New look》所展示的高贵奢华形象,一扫战争阴霾,惊艳全场,Christian Dior 先生也因此一举成名。"新风貌"服装呈X线条,突出女性的绝对美感,与"二战"时期军服风貌的女装迥异,当它被介绍到美国的时候,有人说 Dior 先生改写了近代女装时尚风貌的历史,也改变了人们在战争状态下的低沉的心态。此后十年,Dior 先生推出的系列从1951年的卵形、郁金香形到1956年的H形,始终走在时尚的前沿,开创了20世纪乃至更长时间时装艺术领域的新时期。

10.《桌子、椅子、衣帽架》 图7-46

英国,艾伦·琼斯。1969年,波普艺术家琼斯创作了一组三件分别名为《桌子》、《椅子》和《衣帽架》的系列雕塑作品。这些家具全部由女人体雕塑构成,人像采用玻璃纤维材料,表面光滑,肤色逼真,假发睫毛一应俱全,还配有贴身皮衣、手套和靴子等服饰,作品具有超级写实主义雕塑的特征。就设计观念而言,当身体成为消费品时,家具设计的观念也随之发生了转换,家具设计不仅仅只是让身体舒适那么纯粹了,身体的观念、隐喻、姿态、形态等

都直接成为设计师进行创作的符号和形式。这组家具作品被刊登在世界各国的杂志中，广为人知。这种作品处于生活与艺术的边缘，是艺术走向设计的某种标志，是艺术家开创的一个新的艺术领域。弥平设计与艺术的鸿沟，打通生活与艺术的界限正是整个西方波普艺术的精神旨归。

11.《招贴设计》 图7-47

日本，田中一光。田中一光是日本设计协会、AGI（国际平面设计协会）成员，日本卓有成就的平面设计家，对战后日本平面设计的发展有很大贡献，在世界平面设计界中占有相当的地位。他把现代设计观念糅合到日本传统艺术中，作品带有明显的个性：优雅、素净和单纯，富有一定的表现主义色彩。他的设计语言简洁洗练、意境清新、形式优美，在融合东西方传统美学观念与东西方文化特征之间，有独到的思路与手法，以其独特的表现形式和视觉语言以及鲜明的个性，在日本设计界掀起了一场对传统精神的再创造运动。

12. 招贴设计 图7-48

德国，冈特兰勃。设计师认为，图形设计师是通过形态的变化将某种社会事物浓缩成一种视觉符号、标记和代码，从而使之成为一种具有政治、经济、宗教和文化运动价值的东西，并以此来表现任何主体。从这种意义上讲，图形设计师的创造性劳动远远超越了其职业的范畴，他们不仅是我们日常生活方式的决策者之一，而且在某种程度上，它甚至影响了我们思维、想象力、生活情趣以及价值观。他们应当是信息的传达者、联系人、翻译员和鼓励家。图形设计师的设计不仅要以市场和沟通顾客为目的，本身还给人们带来一定的文化启示，并为提高人类文化素质做出了贡献。图形设计能跨越文字语言不通的障碍，能使世界变得让人更易于理解和沟通。

图7-46 《桌子、椅子、衣帽架》

图7-47 《招贴设计》(1)

图7-48 《招贴设计》(2)